DOCUMENTS
POUR SERVIR A
L'HISTOIRE DES ARTS EN GUIENNE

III

LES PEINTRES

DE

L'HOTEL DE VILLE DE BORDEAUX

ET DES ENTRÉES ROYALES DEPUIS 1525

AVEC PLANCHES HORS TEXTE

PAR

CH. BRAQUEHAYE

MEMBRE NON RÉSIDANT DU COMITÉ DES SOCIÉTÉS DES BEAUX-ARTS
(Ministère de l'Instruction publique et des Beaux Arts)
ANCIEN DIRECTEUR DE L'ÉCOLE MUNICIPALE DES BEAUX-ARTS DE BORDEAUX
CORRESPONDANT DU MINISTÈRE DE L'INSTRUCTION PUBLIQUE
(Travaux historiques)
ANCIEN PRÉSIDENT DE LA SOCIÉTÉ ARCHÉOLOGIQUE DE BORDEAUX
CORRESPONDANT NATIONAL DE LA SOCIÉTÉ DES ANTIQUAIRES DE FRANCE
MEMBRE DE LA COMMISSION
DES MONUMENTS HISTORIQUES DE LA GIRONDE, ETC.

PARIS	BORDEAUX
E. PLON, NOURRIT et C^{ie}	FÉRET et FILS
Imprimeurs-Éditeurs	Libraires-Éditeurs
10, RUE GARANCIÈRE	15, COURS DE L'INTENDANCE

1898

III

LES PEINTRES

DE

L'HOTEL DE VILLE DE BORDEAUX

ET DES ENTRÉES ROYALES DEPUIS 1525

Ce mémoire a été lu à la réunion des Sociétés des Beaux-Arts des départements, à l'École des Beaux-Arts, dans la séance du 21 avril 1897.

DOCUMENTS
POUR SERVIR A
L'HISTOIRE DES ARTS EN GUIENNE

III.

LES PEINTRES

DE

L'HOTEL DE VILLE DE BORDEAUX
ET DES ENTRÉES ROYALES DEPUIS 1525

AVEC PLANCHES HORS TEXTE

PAR

CH. BRAQUEHAYE

MEMBRE NON RÉSIDANT DU COMITÉ DES SOCIÉTÉS DES BEAUX-ARTS
(Ministère de l'Instruction publique et des Beaux-Arts)
ANCIEN DIRECTEUR DE L'ÉCOLE MUNICIPALE DES BEAUX-ARTS DE BORDEAUX
CORRESPONDANT DU MINISTÈRE DE L'INSTRUCTION PUBLIQUE
(Travaux historiques)
ANCIEN PRÉSIDENT DE LA SOCIÉTÉ ARCHÉOLOGIQUE DE BORDEAUX
CORRESPONDANT NATIONAL DE LA SOCIÉTÉ DES ANTIQUAIRES DE FRANCE
MEMBRE DE LA COMMISSION
DES MONUMENTS HISTORIQUES DE LA GIRONDE, ETC.

PARIS	BORDEAUX
E. PLON, NOURRIT et C^{ie}	FÉRET et FILS
Imprimeurs-Éditeurs	Libraires-Éditeurs
10, RUE GARANCIÈRE	15, COURS DE L'INTENDANCE

1898

A

MONSIEUR CAMILLE COUSTEAU

MAIRE DE BORDEAUX

ET A

LA MUNICIPALITÉ DE BORDEAUX

Hommage respectueux

et

reconnaissant.

PEINTRES OFFICIELS DE L'HOTEL DE VILLE

ENSEIGNEMENT DES ARTS DU DESSIN

INTRODUCTION

L'histoire de la vie de nos grands artistes, ainsi que celle des chefs-d'œuvre qu'ils ont produits, se complète chaque jour, grâce aux travaux des maîtres écrivains d'art. Mais malheureusement la France n'a pas eu de Vasari pour sauver tout son patrimoine artistique en conservant les noms de tous ses sculpteurs et de tous ses peintres. De là vient la difficulté, sinon l'impossibilité, d'établir les biographies de nos artistes ou artisans méconnus. On admire leurs travaux anonymes, trop souvent on les attribue à des étrangers ou à des chefs d'école sans faire les recherches nécessaires pour découvrir leurs véritables auteurs. On néglige de signaler les noms de ces modestes inventeurs de nos arts du Moyen-Age et de la Renaissance, parce qu'on ne possède sur eux que quelques renseignements, à peine suffisants pour un dictionnaire biographique.

C'est assurément un grand tort, car les auteurs qui ont fourni des milliers de noms d'artistes lyonnais, lorrains, normands, abbevillois, tourangeaux, troyens, etc., ont fait œuvre aussi utile qu'en produisant des histoires plus ou moins complètes de nos grands hommes. Leur œuvre est une source inépuisable d'informations et de renseignements.

Depuis vingt-cinq ans que nous faisons des recherches sur les artistes de la Guienne, nous avons recueilli bien des notes, mais nous ne pourrons les présenter que sous forme de répertoire biographique, parce que nous reconnaissons qu'il est impossible de

les compléter et de les coordonner pour en faire un ouvrage sur sujet donné.

Deux études spéciales nous ont cependant tenté : *les Artistes du duc d'Épernon* et *les Peintres de l'Hôtel de ville de Bordeaux*, c'est-à-dire l'application des Beaux-Arts dans les bâtiments luxueux, élevés en Guienne, par un grand seigneur, Mécène d'une colonie d'artistes, puis l'histoire de l'art officiel et tout particulièrement de l'enseignement des Arts du dessin à Bordeaux, depuis la Renaissance jusqu'à nos jours.

Nous avons publié un volume sur *les Artistes du duc d'Épernon* [1]. On y trouve la reconstitution du tombeau de cette famille, l'historique de la belle statue de *la Renommée* du Louvre, la description du château de Cadillac et des notices biographiques sur tous les artistes qui participèrent à sa construction et à sa décoration. Enfin les *Comptes rendus des lectures faites à la Sorbonne* et ceux des *Réunions des Sociétés des Beaux-Arts* renferment des études nombreuses sur Jean Pageot, le sculpteur du monument funéraire élevé à Henri III, à Saint-Cloud; sur Claude de Lapierre, le chef de l'atelier de tapisseries de Cadillac et de Bordeaux; sur Joulin, sieur de la Barre, maître des grottes, et sur Pierre Souffron, l'architecte du château de Cadillac; enfin, sur Guillaume Cureau, un peintre de talent, dont nous allons terminer la biographie [2].

Nous présentons aujourd'hui l'histoire des peintres officiels de la ville de Bordeaux.

[1] Ch. Braquehaye, *Documents pour servir à l'Histoire des Arts en Guienne*, t. I, *les Artistes du duc d'Épernon*. Bordeaux, Féret, 1897, in-8° de 308 p. et 25 planches, p. 160-164 et 181-184.

[2] *Compte rendu des lectures faites à la section d'archéologie, à la Sorbonne*, 6ᵉ série, t. III, 1876 et 1880. — *Compte rendu des réunions des Sociétés des Beaux-Arts*. Paris, Plon, Nourrit et Cⁱᵉ : 1884. *Les architectes, peintres et tapissiers du duc d'Épernon, à Cadillac*, t. VIII, p. 179-199 et p. 421. — 1886. *Les artistes employés par le duc d'Épernon : architectes, sculpteurs, peintres, tapissiers*, etc., t. X, p. 402-497. — 1892. *Claude de Lapierre, maître tapissier du duc d'Épernon*, t. XVI, p. 462-483. — 1893. *Les maîtres des grottes du duc d'Épernon*, t. XVII, p. 657-672. — 1894. *Les monuments funéraires érigés à Henri III dans l'église de Saint-Cloud*. — *Jean Pageot, sculpteur bordelais*. — *Les peintures de Pierre Mignard et d'Alphonse Dufresnoy à l'hôtel d'Épernon, à Paris*. *Guillaume Cureau, peintre de l'Hôtel de ville de Bordeaux, et Sébastien Bourdon, à Cadillac*, t. XVIII, p. 1141-1172, etc. — *Gazette des Beaux-Arts*, 1887, p. 328 à 340 : *La manufacture de tapisseries de Cadillac sur Garonne*.

Les maîtres peintres des entrées royales, artistes et artisans, feront l'objet de la première partie de cette étude. Ils se confondront bientôt avec les peintres de la Maison Commune, chargés de l'enseignement de la peinture, puis professeurs à l'École académique, à l'École des principes, à l'Académie de peinture, sculpture et architecture civile et navale, enfin à l'École gratuite de dessin, c'est-à-dire avec l'enseignement des Beaux-Arts à Bordeaux.

Nous nous arrêtons à 1706, date de la mort de Le Blond de La Tour, premier professeur de l'École académique, parce que nous préparons, pour la Ville de Bordeaux, l'Histoire de son École des Beaux-Arts. Il suffit donc que nous ayons signalé les services qu'il a rendus en organisant sérieusement l'Enseignement des Arts du dessin, à Bordeaux.

Un titre général s'applique aux trois volumes que nous avons publiés : *Documents pour servir à l'histoire des Arts en Guienne*. Ces trois volumes sont absolument indépendants les uns des autres :

Tome I. *Artistes du duc d'Épernon*. Histoire du château, du tombeau et des tapisseries du duc d'Épernon, à Cadillac ;

Tome II. *Les Beaux-Arts à Bordeaux. Mélanges*. Recueil factice de brochures traitant des sujets les plus divers [1] ;

Tome III. *Les peintres de l'Hôtel de ville de Bordeaux*, que nous présentons aujourd'hui.

Les notes que nous avons accumulées nous permettront de continuer cette série de documents sur les architectes, les sculpteurs, les tapissiers, les costumes, etc., en Guienne, si les amateurs de notre Histoire locale veulent bien encourager nos efforts.

[1] Ch. BRAQUEHAYE, *Documents pour servir à l'Histoire des Arts en Guienne*, t. II. *Les Beaux-Arts à Bordeaux. Mélanges* : Architectes, peintres et sculpteurs ; Archéologie bordelaise ; Monuments relatifs au culte d'Esculape ; L'enseignement des Beaux-Arts au Japon, à l'exposition de Bordeaux, etc. Bordeaux, Féret. 1898, in-8°, 14 planches.

LES BEAUX-ARTS A BORDEAUX DEPUIS 1525

L'histoire des Beaux-Arts à Bordeaux, établie sur des documents d'archives, ne pourra jamais prétendre être complète; aussi la présentons-nous avec ce sous-titre : *Documents pour servir à l'Histoire des Beaux-Arts en Guienne*.

« Les archives municipales de Bordeaux étaient certainement l'un des dépôts les plus riches de France, quand un épouvantable sinistre, l'incendie de l'Hôtel de ville, survenu dans la nuit du 3 juin 1862, vint en détruire et anéantir la majeure partie. Ces tristes débris ont été entassés, empilés, autant que les appartements ont pu en contenir du plancher au plafond du second étage de la bibliothèque [1]... » Après bien des vicissitudes, les archives municipales ont enfin été installées dans un local convenablement aménagé, et, en 1867, H. Gaullieur, archiviste, pouvait écrire : « Sans m'effrayer outre mesure de l'énorme quantité de documents qui s'offrait à moi à demi calcinés et entassés pêle-mêle en dépit de leur nature et de leur date, *j'ai commencé* à les séparer en deux grandes divisions... *Archives anciennes et archives modernes.* »

Les registres les moins endommagés ayant été reconstitués, il resta une énorme quantité de feuillets plus ou moins détruits, roussis ou lavés, et des débris informes, au délicat classement desquels l'archiviste actuel, M. Ducaunnès-Duval, procède avec autant de soin que de compétence. C'est grâce à son obligeance que nos recherches ont été possibles. Nous avons le devoir de lui témoigner ici toute notre reconnaissance [2].

Notre travail a donc, en grande partie, l'attrait de l'inédit et du document sauvé d'une perte certaine. Il fait connaître un grand nombre de tableaux, de portraits, de décorations théâtrales, de tombeaux, de statues, mais aussi une médaille très remarquable, des bijoux royaux, et de nombreux noms d'artistes et de professeurs bordelais.

Bordeaux a créé le plus ancien cours municipal de peinture : 1579; a vu fonctionner la première école académique des Beaux-Arts : 1690; il était bon de prouver qu'elle avait produit des artistes. Nous en citons un grand nombre, et, entre autres, nous proposons à la critique le nom d'un médailleur de premier ordre, Guillaume Martin.

[1] *Monographie de Bordeaux*. Bordeaux, Féret, 1892, t. I, p. 157.

[2] L'inventaire sommaire de 1731 est intact. Il n'était pas dans le local des archives au moment de l'incendie. Nous l'avons largement utilisé, le plus souvent après contrôle sur des débris de feuillets dont nous ne pouvions publier les textes trop incomplets ou devenus en partie illisibles.

LES BEAUX-ARTS A BORDEAUX DEPUIS 1525

PEINTRES OFFICIELS DE L'HOTEL DE VILLE
ENSEIGNEMENT DES ARTS DU DESSIN

LES PEINTRES
DE
L'HOTEL DE VILLE DE BORDEAUX
ET DES ENTRÉES ROYALES DEPUIS 1525

LES PEINTRES BORDELAIS DU SEIZIÈME SIÈCLE.

L'histoire des peintres de l'Hôtel de ville n'a jamais été faite ; les notes publiées jusqu'ici sont ou trop incomplètes ou erronées. Il ne faut donc rien affirmer sans avoir contrôlé les faits et les dates sur des documents incontestables. Or, pour la période du seizième au dix-huitième siècle, la tâche est très laborieuse, la plus grande partie des registres de la Jurade et des papiers de l'Hôtel de ville ayant été brûlés dans des incendies successifs, notamment dans la nuit du 13 juin 1862. Les œuvres d'art elles-mêmes ont péri dans des catastrophes semblables, et, pendant l'orage révolutionnaire, les restes de nos musées de portraits de jurats ont été dispersés, vendus ou détruits.

Nous déplorons que personne à Bordeaux n'ait songé à recueillir ces toiles vénérables. On en voit parfois dans les foires, mais on les laisse lamentablement se détruire sous les intempéries, sans qu'elles soient acquises pour former une collection locale de nos parlementaires et de nos magistrats municipaux. Pourtant

l'intérêt de la curiosité ne serait pas moins attrayant que l'intérêt artistique dans cette exhibition du tout Bordeaux des siècles passés !

Il est difficile d'affirmer la date à laquelle la ville de Bordeaux décida de nommer un peintre officiel, car, même ceux qui portaient ce titre participaient aux adjudications « au moings disant » que les jurats faisaient pour les entreprises des fêtes publiques, maisons navales, arcs de triomphe, etc., qu'ils commandaient à chaque entrée des rois, des princes, des gouverneurs, des archevêques et de tous les personnages de grande marque qui arrivaient à Bordeaux. Le titre spécial de peintre ordinaire de la maison commune semble appartenir à celui qui était chargé de faire les portraits des jurats, d'entretenir les tableaux et qui touchait des gages de la ville.

Nous pouvons donc diviser les maitres peintres en : — 1° *maîtres peintres de Bordeaux du seizième siècle;* — 2° *peintres des Entrées royales;* — 3° *peintres de l'Hôtel de ville.* Cette distinction nous permettra de choisir les artistes dignes d'être présentés, de 1525 à 1620, et de faire connaître les premiers peintres officiels.

MAITRES PEINTRES DE BORDEAUX DU SEIZIÈME SIÈCLE.

Maîtres peintres dont nous ne connaissons pas de contrats avec les jurats pour les entrées royales ou pour les portraits :

MM^{tres}.

Maître Hans.
De Lardy, Jean.
Du Chayne, Pierre.
Broutier, Jacques.
Vidalette, Antoine.
Machirque, Luc.
Baudouyn, Jean.
De Nouvelles, Jean.
Boyltier, Jacques.
De Cazes, Gassiot.
Guyon Azard, dit De Lacus.
Guinet ou Le Phifon.
More, Pierre.
Robert, Pierre.

MM^{tres}.

Prévost, Jacques.
Duguet, Martin.
Jarrey, Jean.
Mallery, Guillaume.
Gaultier, Jean.
Torniello, Pierre.
Bourgeois, Dominique.
Bourgeois, Thomas.
Clausquin, Abraham.
Boirault, François.
Bruno, Jean.
Barilhaut, Jean.
De La Combe, François.
Arain, Samuel.

MM^{tres}.

Marot, Bernard.
Couturier, Hugues.
Mentet, Pierre.
Moulon, Claude.
Duvert, Jean.
Henry, Samuel.
Fortin, Gaspard.
Causemille, Jean-André.
Poy, Pierre.
Caboty, Pierre.

MM^{tres}.

Bezian, Albert.
De Créon, Jean.
Decamp, Richard.
Gratieux, Jacques.
De Ribes, Gabriel.
De Parroy, Jean.
Viven, Abraham.
Crafft, Christophe.
Guabert, Léonard.

Maîtres peintres vitriers, dont plusieurs se distinguèrent par des travaux de peintures décoratives :

MM^{tres}.

Luganois, Jean.
Million, Pierre.
Offrion, Guillaume.
Charrière, Jacques.
Gourgand, Jean.
Dupas, Loys.
Faurie, Joseph.
Lacoste, Pierre.
Marcheguay, Henry.
Lacrosse, Pierre.
Chassagne, Geoffroy.
De Bérène, Pierre.
Mousnier, Pierre.
Renault, Guy.
Chassanet, Michel.
Chassanet, Geoffroy.
Janet, François.
Ardant, Guillaume.

MM^{tres}.

Cunet, Jacques.
Marot, Bernard.
De Harda, Guillaume.
Mage, Ramond.
Dubrouch, François.
Saulton, Jean.
Pierre, G.
Lucas, Louis.
Mayeras, Ramond.
Marcheguay, André.
De Regeyres, Jean.
Cucut, Jacques.
Lignal, André.
Pageot, Girard.
Pageot, Claude.
Pageot, Jean.
Pageot, Gabriel.
Pageot, Jean-Baptiste.

Maîtres peintres verriers ou verriniers qui firent des vitraux ou fenestrages ouvragés :

MM^{tres}.

Paperoche, Robert.
Espana, Arnault.
Aleman, Thomas.
De la Fontaine, François.
Johan.

MM^{tres}.

Goupilh, Antoine.
Floret, Jean.
Boutiton, Hélier.
Boutiton, Jean.
Petit, Jean.

MM^tres.
Maître Simon.
Loubert, André.
De La Saussaye, Jacques.
Guichardier, André.
Cunet, Jacques.
Girault, Pierre.
Montmartin, Jean.
Guiraut, Robert.
Saugay, Martin.
Renoul, Antoine.
De Lalau, Jean.
Boutiton, Henry

MM^tres.
Cornuault, Marguerite.
Grand, Pierre.
Chaber, Félix.
Coiffard Gaston.
Duguet, Martin.
Cabaule, Mengeon.
De Castilhon, Bernard.
De Riberros, Ramonet.
Dabos, Mengeon.
Lebrethon, Robin.
Colas, Jean.
Jouannot, Bertrant.

Maîtres enlumineurs de manuscrits :

MM^tres.
De Hitte, Pierre.
Le Labat, Pierre.
De Garlande, Raoul.
De Senon, Guillaume.
Gérald.
De Prusse, Jean.
Fédieu, Pierre.
Calvet, Guillaume.

MM^tres.
D'Agonac, Raymond.
Corald de Camarsac.
De la Vergne, Guillaume.
De Villiers, Bernard.
Robin.
De Pussac, Jean.
Marceau, François.
Labouret, Jacques.

MAITRES PEINTRES DES ENTRÉES ROYALES.

MM^tres.
Levrault, François, entrées de François I^er et de la Reine mère.
Du Failly, Pierre.
Tartas, Jean, médailleur, entrée d'Isabelle de Valois, reine d'Espagne.
Lymosin, Léonard.
Lymosin, François.
Lymosin, autre François.
Pénicaud, Jean.
Miette, Jean, entrée de Charles IX.

MM^tres.
Paperoche, Jean.
Goupin, Antoine.
Jamin, Louis.
Barbot, Pierre.
Barbade, Pierre.
Bineau, Étienne.
Lévesque, Bernard.
Cazejus, Bernard.
Féquant, Thomas.
De Laprérie, François.
Leclerc, Corneille.

MAITRES PEINTRES DE L'HOTEL DE VILLE [1]

MM.
Gaultier, Jacques (1579-1588).
Jas du Roy (1594-1624).
Cureau, Guillaume (1624 † 1648).
Deshayes, Philippe (1634-1648 † 1665).
Leblond, Antoine, dit de Latour (1665-1690 † 1706).
Leblond, Marc-Antoine, dit de

MM.
Latour (1668-1690-1735 † 1744).
Gauthier, A., (1735-1739).
Martin (1739-1742).
Fontenille (1741).
De Bazemont, le chevalier (1742 † 1771).
Leupold, Jean-Jacques (1771 † 1795).

Nous n'étudierons ici que les maîtres peintres des Entrées royales et les maîtres peintres de l'Hôtel de ville. Tous les autres artistes qui n'ont pas été officiellement employés par la ville à l'occasion des Entrées, excepté quelques médailleurs, sculpteurs et conducteurs des travaux, seront l'objet d'une étude particulière.

I

ENTRÉE DE FRANÇOIS I^{er}.

FRANÇOIS LEVRAULT, MAITRE PEINTRE.

1526.

Lorsque la ville de Bordeaux fut avisée que la paix était signée, que le Roi allait rentrer en France et que la Reine mère venait le rejoindre à la frontière, la joie fut immense, et ses magistrats municipaux songèrent à les fêter dignement lorsqu'ils passeraient par la ville. Ce fut François Levrault, maître peintre, que les jurats choisirent pour décorer les arcs de triomphe, les maisons navales, etc., et faire toutes les peintures « dans la nécessité où étoit la ville ». Quoique ses travaux ne se rapportent qu'à de la peinture décorative, qu'il ne soit question pour lui, ni des portraits des jurats, ni de l'enseignement des arts du dessin, nous avons cru devoir lui consacrer quelques lignes et donner ici une description sommaire de ce que l'on appelait *les Entrées des rois*.

Du reste, les fêtes furent splendides et la ville s'endetta. De

[1] Nous indiquons les dates relevées sur les pièces officielles : avant nomination, démission, décès.

mémoire d'homme, on n'avait pas vu de joie et de luxe pareils. Il n'est peut-être pas sans intérêt de jeter un coup d'œil sur l'aspect féerique que présentait Bordeaux, le 9 avril 1526.

I

Les Fêtes.

Ah! quel joli tableau on pourrait peindre! quelle richesse de couleurs il faudrait étaler! que d'éclat, que de rutilences, de mouvement, de vie intense, le peintre devrait exprimer! C'est une palette magique qu'il faudrait pour rendre un tel spectacle!

Permettez-nous en passant de faire voir le prisonnier de Charles-Quint, revenant d'Espagne, acclamé par tout un peuple en délire qui le croyait perdu pour toujours. Laissez-nous montrer tout le port pavoisé, toute la ville en armes, tous les monuments couverts de peintures, de banderoles, d'illuminations.

Voyez, dans toute la cité, les arcs de triomphe succédant aux arcs de triomphe, toutes les rues tendues des tapisseries les plus rares, tous les bourgeois en habits de fête, tout flambants neufs. Ici, les *Enfants de la ville;* là, les *Escholiers*, le jeune sire de Monadey éclatant d'or et de velours, chevauchant devant ceux-ci; le roi de la Basoche et sa joyeuse cour, à la tête de ceux-là. Partout du damas et de la soie, des épées et des hallebardes, des cris joyeux : *Biba lo Rey! Biba la Reyna*[1] !

Et là-bas, les soldats des gardes du Roy et les Suisses dansent autour des fontaines de vin des « *Roussellins*[2] » et titubent dans leurs costumes bizarres. Les longues plumes de leurs toques empanachées fouettent l'air, tandis que leurs rapières résonnent sur le pavé glissant qu'un sable fin recouvre comme d'une poudre d'or, au milieu de la jonchée[3] et des fleurs.

[1] Voir Pièces justificatives classées par ordre de dates, — 1525, mars 22, — 1526, avril 2, 3, 4, 6 et 28, *Extraits des délibérations de la Jurade.*

[2] « Le roy François Ier passant... les bourgeois, notamment ceux de la Rosselle « (quartier du commerce de la morue) ...défoncèrent devant leurs maisons des bar- « riques pleines de vin, afin que les soldats des gardes du Roy, Suisses et autres, en « peussent boire à leur plaisir et suffisance, de quoy Sa Majesté receut un grand con- « tentement... » (Jean DE GAUFRETEAU, *Chronique bordeloise*. Bordeaux, Lefebvre, 1877, t. I, p. 50.)—*Roussellins*, marchands qui habitent le quartier de la Rouselle.

[3] Feuillages, ordinairement de laurier-cerise, dont on jonche le sol.

Suivez des yeux les corporations en costumes spéciaux, commandés sur l'ordre des jurats¹, les bleus, les rouges, les verts, les bigarrés; ceux-ci mi-partis, ceux-là mordorés; les gros bouchers, les graves apothicaires, dévalant joyeusement avec les grands charpentiers comme les petits tailleurs et les maigres écrivains. Voici les maçons, les serruriers, les tisserands, les gantiers, les cordiers, les tanneurs cherchant leur place assignée sur le quai, près des sérieux courretiers et des barbiers, des joyeux *pasticiers* et rôtisseurs, des brillants orfèvres et espadiers².

Toutes les magistratures, l'Université, le Parlement, les Jurats, le Gouverneur montent à la tribune des harangues couverte de figures allégoriques, de crépines d'or et de fleurs.

Tandis que là-bas, dans la brume ambrée par les fumées de la poudre, au milieu des symphonies des choristes et des *maistres joueurs d'instruments,* les maisons navales³, en forme de chars d'azur et de pourpre, fendent les flots sous l'effort de 500 rameurs, rouge, blanc et or, qui se courbent en cadence dans 20 galions, étoilés d'argent sur fonds bleu, chargés de présents et de plantes rares.

Et les flots mordorés de la Garonne, reflétant notre radieux soleil du Midi, dans cet admirable *port de la Lune,* donnent l'illusion d'une apothéose immense, d'un ciel entr'ouvert, quand le Roi-chevalier, sur lequel s'appuie tendrement la Reine mère, à laquelle il est enfin rendu, reçoit en souriant les clefs dorées de la ville que le maire, Philippe de Chabot-Brion, lui présente en fléchissant le genou⁴.

Et les yeux enflammés de François s'arrêtent charmés sur les plus belles filles des bourgeois de Bordeaux, représentant *les Vertus* dans des sortes de tableaux vivants où il admire, enfin connaisseur, des formes exquises demi-voilées⁵.

¹ Voir Pièces justificatives : 1525, mars 22. Ordres donnés à toutes les corporations et page 827 : Liste des corporations et ordres des Jurats.

² Fourbisseurs et fabricants d'épées.

³ On appelait *maison navale* une riche construction, cette fois en forme de char, bâtie sur une gabare.

⁴ En 1526, Philippe de Chabot, comte de Charny et de Buzençais, seigneur de Brion, etc., était maire de Bordeaux. Son tombeau se voit au Louvre, salle de la Renaissance; c'est un chef-d'œuvre de la sculpture française.

⁵ Voir Pièces justificatives. 1525, mars 7 et 22, — 1526, avril 2, 3, 4, 6 et 8, *Délibérations de la Jurade.* Archives municipales de Bordeaux, feuillets demi brûlés, non classés.

Quand les plantureuses Anversoises vinrent te saluer toutes nues, en 1539, Charles-Quint, elles ne furent que les plagiaires éhontées des belles filles de Bordeaux !

Mais le Roi a gravi la tribune aux harangues, couverte de tentures fleurdelisées d'or, il s'assied sur un trône de pourpre d'où il sourit au peuple de sa bonne ville de Bordeaux [1]. Le clergé, l'Université, le Parlement en robes rouges doublées d'hermine, s'avancent gravement, à pas comptés, venant, chacun à son tour, féliciter le prince bien-aimé. Puis au milieu des acclamations et des : Vive le Roi ! incessants de la foule, le cortège se forme et enfin se met en marche.

Ils ont passé sous l'arc de triomphe aux peintures allégoriques, entourées de fleurs de lis d'or ; maintenant ils foulent le sable doré, la verdure et les fleurs qui recouvrent le pavé neuf des rues ombragées, ici de fleurissantes frondaisons, là de *pignadas* [2] aux verts sombres. Une foule ivre de joie s'agite, grouillante, riante ; elle veut voir son Roi ; elle rythme ses cris aux sons des hautbois, des luths et des voix des chanteurs.

Le maire de Bordeaux, couvert d'un manteau de velours, rehaussé de soie pourpre et blanche, étincelant d'or et de pierreries, les jurats, en livrée de même couleur, accompagnent le Roi, qui, sous un dais de drap d'or, soutenu par des mâts coloriés surmontés d'oriflammes que portent très haut quatre magistrats municipaux, paraît, accompagné des cardinaux de Bourbon et de Lorraine, dépassant de sa haute stature tous ceux qui l'entourent.

La couronne royale, or et diamants, est sur sa tête, le manteau bleu fleurdelisé sur ses épaules, le sceptre d'or dans sa main. Que sa démarche est imposante ! Oh ! le beau Roi ! Aucune, même des plus chastes, ne baisse les yeux. Toutes, même la plus pure, sentent battre leur cœur pour le Roi-chevalier.

Partout des jeux, des devises, des allégories ; partout les explosions naïves d'amour de toute une ville délirante qui oublie sa pauvreté dans des prodigalités sans nom.

[1] La description qui suit est non seulement appuyée sur les *Délibérations de la Jurade*, mais elle est tout entière dans le registre capitulaire de Saint-André. Archives du département de la Gironde, série G. 286, *Chapitre métropolitain de Saint-André. Actes capitulaires.* Le texte est en latin.

[2] Petits pins.

François Ier sourit, en passant, aux théâtres « tintinnabulant » dans la cohue, faisant assaut de facéties, de danses, de jongleries, au milieu des rires stridents des commères et des cris joyeux, en fausset, des badauds. Il s'arrête ravi! Qu'aperçoit-il donc, malgré les avant-corps des vieilles maisons de bois du quartier des *bahutiers* et des *pinhadores*? C'est la fontaine de la rue du Loup, une œuvre d'art entourée d'une grille dorée. Le dragon de bronze, fondu par maître Hans [1], lance dans les airs des jets du vin le plus pur, que recueillent, dans des bassins dorés, d'élégants bergers enrubannés étincelants d'or et de soie. Une coupe pleine est offerte au Roi, qui salue l'autre roi de Bordeaux, ce vin de Graves, orgueil de la cité.

Mais le cortège prend un caractère grave et austère. Au loin sont les trompettes de la ville, le guet, les archers et les Suisses; là-bas sont les seigneurs de la Cour, les gardes du Roi et la milice de la cité. Voici les quatre Ordres mendiants et le clergé séculier en habits sacerdotaux, précédés des reliques, des trésors et des croix des églises : le chapitre de Saint-Seurin, portant la verge de saint Martial et l'olifant de Roland, les Bénédictins de Sainte-Croix, avec le bras de saint Mommolin, car le Roi s'est montré plein de vénération pour les objets sacrés et il arrive à la basilique Saint-André.

L'archevêque, Jean de Foix, issu de sang royal, cousin des Candale, est debout sur le seuil de l'église, mitré, couvert d'une chasuble d'or étincelante de pierres précieuses. Les chantres, les choristes, les diacres, les archidiacres, le curé de *la Majestat*, tout le chapitre en habit de soie, d'argent et d'or, l'entourent, laissant au premier rang les enfants de chœur aux cierges allumés, aux encensoirs fumants et le sacristain portant la croix d'or émaillé à double traverse. Le Rédempteur du monde, qu'elle présente au peuple, brille d'un éclat surnaturel, car, par l'ouverture de la porte Royale, d'où le pontife bénit le Roi, elle se détache comme une vision divine sur les voûtes sombres où flottent les fumées ambrées de l'encens.

François Ier s'avance, s'agenouille sur le coussin de velours, il courbe son front couronné, il prie. Les poétiques accords de l'orgue remplissent la basilique des douces mélodies des anges et des voix foudroyantes de la divinité. Puis, tout se tait.

[1] Pièces justificatives, 1526. — Marché avec Me de Hans.

Le serviteur de Dieu présente au Roi les saints Évangiles. Sa voix perdue dans l'immensité du temple, mais claire et imposante, au milieu du silence de la foule, demande le serment solennel que nul roi ne doit refuser..... « Je le jure », dit François. Aussitôt au milieu des symphonies des luths, des hautbois et des tambourins, les trompettes d'argent de la ville sonnent l'allégresse, les chants sacrés s'élèvent en notes séraphiques dans un hosanna universel. Le Roi est maintenant le seul maître de la ville.

Qu'Étienne Maleret, le meilleur orateur de son temps, le lui dise, qu'il exalte sa piété, sa religion, sa justice, l'alliance perpétuelle avec Léon X ; que les cloches sonnent à toute volée, que les canons leur répondent des forts et de la rade ; que les chœurs, les fanfares, les bénédictions accompagnent le Roi en son logis, chez M. de Villeneuve ! Là, seulement, François Ier pourra se recueillir et remercier Dieu en revoyant, dans une pensée fugace, la défaite de Pavie, la prison de Madrid et enfin la France bien-aimée, puisqu'il donne le mot de passe aux Jurats de sa bonne ville de Bordeaux.

On nous pardonnera cette description qui peut paraître exagérée, quoiqu'elle soit presque tout au long dans nos archives. Je suis artiste moi-même ; aussi cette vision m'a-t-elle séduit par sa couleur locale et sa fantastique vérité.

Les pièces authentiques établissent la réalité de ce luxe incroyable, que ne dépassèrent pas les entrées solennelles et grandioses qui accueillirent Louis XIII, Louis XIV et leurs royales épouses. Jamais l'entrain, l'élan patriotique de toute une ville ne fut aussi intense, aussi sincère qu'à l'entrée de François Ier, et cela fait du bien au cœur de songer qu'à Bordeaux, au-dessus du Roi, il y avait la patrie ; car la patrie en deuil, c'était le Roi prisonnier, et il leur était enfin rendu !

2

François Levrault, maître peintre.

C'est François Levrault qui fut chargé de faire toutes les peintures décoratives : les arcs de triomphe, les maisons navales, tous les écussons et armoiries, en un mot, toutes les peintures. Les

vitrages furent faits par Jean Paperoche et Antoine Goupin. Si le marché global n'existe pas, les textes que nous publions prouvent l'exécution de tous les travaux [1].

Tout d'abord nous signalerons une erreur manifeste qui est répétée par bien des auteurs bordelais, parce que les documents relatifs à François Ier sont indiqués par des dates *vieux style*. L'année commençant le 25 mars, il se trouve que les préparatifs pour la réception du Roi, venant de Madrid, auraient été faits avant que la bataille de Pavie eût été perdue. Elle eut lieu le 25 février 1524, *vieux style*, mais est indiquée dans toutes les histoires modernes, 25 février 1525. Les préparatifs de l'entrée du Roi à Bordeaux eurent lieu en février et mars 1525 et avril 1526, *vieux style*, mais en réalité en février, mars et avril 1526. Les auteurs bordelais ont souvent confondu ces dates [2].

Voici les documents relatifs à ces fêtes que nous fournissent les archives municipales.

Le 14 février 1526 [3], la Reine régente annonçait que « la Paix « était signée avec l'Empereur, ainsi que la délivrance du Roy qui « devait être exécutée le 10 mars... », qu'elle irait « au devant du « Roy..... et se mettroit en chemin le mardy lors prochain ».

Le même jour, les jurats donnaient l'« ordre d'acheter cent « vingt tonneaux du meilleur vin de Graves pour la venue du Roy, « de la Reine Régente et des enfants de France » et décidaient l'« achat de damas » pour les robes de livrée des jurats.

Le 2 mars, le sous-maire était député auprès de M. de Brion, maire [4]; « pour scavoir ce qu'il falloit faire pour la venue du Roy ». Le 3 mars, la jurade décidait que « le sous-maire, MM. Fort, Larivière et le Clerc de ville » seraient « députés pour aller à « Libourne au-devant de la Royne-regente » ; puis, le 5 du même mois, que M. de Larivière et le trésorier de la ville partiraient seuls. Le 10, ils étaient remboursés de leurs frais, après avoir rencontré Louise de Savoie et les enfants de France à Génissac, près de Libourne.

[1] Voir Pièces justificatives : *Extraits des délibérations des Jurats*, 1525-1526.

[2] *Chronique bordelaise*. Bordeaux, Simon Boé, 1703, p. 28. — *Chronique bordelaise* de GAUFRETEAU, *loc. cit.*, p. 50.

[3] Nous avons rétabli les dates d'après le calendrier grégorien.

[4] Philippe de Chabot, sieur de Brion, amiral de France, favori de François Ier.

Le 21 mars, les jurats ordonnaient aux boulangers et hôteliers d'être approvisionnés. Le 22, « injonction était faite à tous les « corps de métiers de la ville de s'habiller le mieux qu'il leur « seroit possible et des couleurs que la ville leur ordonneroit pour « honorer la prochaine arrivée du Roy » ; — « suivent », dit un autre texte, « les maîtrises establies dans la ville et auxquelles il « est enjoinct de s'habiller le mieux qu'il leur sera possible, le « plus honnestement et des couleurs que la ville leur ordonneroit, « pour honorer la venue du Roy en ceste ville : Apoticaires, bou- « chers, tailleurs, chausseliers, tondeurs, maçons, pâtissiers, « tisserands, sacquiers, menuisiers, ménestriers, cordonniers, « espadiers c'est-à-dire fourbisseurs, visiteurs de rivière, forniers « c'est-à-dire boulangers, orphevres ou changeurs, piutiers, ven- « deurs de poissons frais, barbiers, gantiers, bourciers, bagueliers, « blanchiers et aiguilletiers, courtiers, bonnetiers, cordiers, tan- « neurs, charpentiers de haulte fustaie ». — Du même jour « MM. les « jurats enjoignent à Mathurin Cheminade, bayle des maçons, de « faire habiller le plus honnestement qu'ils pourroient les maitres « de leur maitier et des couleurs que la ville leur ordonneroit pour « honorer l'arrivée du Roy ». — Même note pour les espadiers, les menuisiers, les tisserands, les tondeurs, les apothicaires, etc.

Le 22 mars[1], les jurats décidèrent encore que l'« habillement « des matelots qui monteroient les gabares, qui iroient au devant « du Roi », serait « à la matelotte rouge, blanc et or, la toque avec « un galon d'or ; que les visiteurs de rivière » auraient « six « gabares et six bateaux pour les touer ; que MM. Fort, Dauro, « jurats, et le trésorier de la ville sont commis pour avoir la tapis- « serie nécessaire pour la mairerie et les gabares ». — Le 24 mars, « délibération pour préparer deux maisons navales, une pour le « Roy et l'autre pour la Reyne ; ensemble quatre autres gabares « et les deux galions de la ville. — La gabare de la Reine sera « semblable à celle du Roy. — Marché fait pour la façon de la « maison navale. » — Le trésorier paye « dix livres tournoises à « *Levraut* pour faire l'ouvrage que la ville lui faisoit faire ».

Le 26 mars étant le premier jour de l'année suivante, les textes

[1] « MM. les Jurats enjoignent à Pierre Hute, bourcier de la confrérie des espadiers, etc. », et aux boursiers et bayles des autres corporations « de s'ha- biller... ». — Archives municipales de Bordeaux, feuillets demi brûlés, *loc. cit.*

des archives portent à partir de cette date le millésime 1526. — Le 2 avril, les jurats commandent deux ponts pour faire descendre le Roi et la Reine. « MM. Langon et Fort, jurats, feront provision de tapisseries. — Les maisons navales seront garnies de damas. » — Le 3 avril, il est décidé que « le maire aura vaisselle et linge quand il sera à la mairie ». Marché avec Arnaud de Hans pour faire « le griffon servant à jetter le vin ». « Délibération portant « qu'il seroit promis 70 écus sol au peintre qui devoit peindre le « bateau que la ville faisoit preparer pour le Roy, cependant « M. le Procureur syndic dit qu'il ne consentoit point qu'il fut « autant donné, attendu que le dict peintre se prévaloit de la néces- « sité où estoit la ville. » — Le 4 avril, « délibération portant qu'il « seroit donné deux escus sol au peintre pour faire les écussous « nécessaires à l'*Arc de triomphe* que feroit le *nommé Levraut* ». — Le 6 avril, les rues devront être pavées et sablées. « Jean de « Serres fera charroyer le sable[1]. » Délibération pour que les rues soient tapissées et pour qu'il soit « bailhé huit aulnes de « taffetas pour mettre à la porte du Cailhau, par laquelle le Roy « entreroit, dix aulnes pour les *filles qui représenteroient les « Vertus* et quatre aulnes pour faire un manteau à celui qui repré- « senteroit le Roy ». Le 8 avril, les Jurats décident « qu'il seroit « donné six écus sol aux tambourins et aux phifres qui seroient « dans les galions ». Le 9, ils délibèrent pour savoir lesquels d'entre eux porteront le poêle, ce qui cause une vive discussion.

Le Roi fit son entrée le 9 avril, entre deux et trois heures de l'après-midi; le 16, il était reparti, car une gratification de trente écus fut accordée ce jour-là aux huissiers de « la chambre et de la salle du Roy et dix écus aux portiers ». Le 20 avril, les jurats font « taxer et étancher le compte des soyes que la ville avoit « prises pour l'entrée du Roy, chez Guillaume Drouet ». Le 28, le sieur de « Monadey s'étant fait une livrée de velours pour « honorer l'entrée du Roy et par ce moyen inciter *les Enfants de « la ville* d'en faire autant et de s'assembler par ordre de MM. les

[1] 1526, *avril 5* : « Délibération portant que chacun de Mʳˢ les Jurats, dans sa Jurade, feroit paver et ranger les rues par lesquelles le Roi devoit passer, depuis la porte du Cailhau jusqu'à Sᵗ André, et depuis Sᵗ André jusques où le Roi devoit loger... 96... » (*Inventaire sommaire*, et *Délibérations de la Jurade*, feuillets demi brûlés, *loc. cit.*)

« jurats, il est délibéré de leur donner jusques à quinze écus sol
« pour l'aider à payer la livrée. — Les deux maisons navales
« seront défaites et déposées, l'une au galetas de la maison de
« Saint-Eliège et l'autre chez M. le Prévost (à la maison commune). »
— Le 5 mai, « taxe sur les 120 tonneaux de vin achetés pour la
« venue du Roy, desquels il en fut distribué *cent sept tonneaux* »
(428 barriques!). — Le 12, « les jurats passaient un marché
« pour raccommoder la tapisserie de M. Fort, jurat, qui avait été
« déchirée. — Le 26, ils ordonnoient la vente à l'encan des soyes
« employées. — Le 6 juin, *Levrant* était payé de l'*Arc de triomphe* [1]
« qui avoit servi à l'entrée du Roy. — Le 20, il était payé trois
« écus pour le dégât de la tapisserie de M. Fort. — Enfin, le
19 juillet, « MM. les jurats délibérèrent que tout compté et
« rabattu, Jean Lecompte reprendroit le restant du drap d'or valant
« deux aunes, un quart et demi, qu'on lui donneroit quinze écus
« sol et qu'il demeureroit quitte avec la ville [2] ».

II

ENTRÉE D'ÉLÉONORE DE PORTUGAL, EN 1530,
ENTRÉE DE CHARLES-QUINT EN 1539.

Pierre du Failly, maître peintre, eut à présider aux préparatifs
d'une fête non moins brillante, lors de l'arrivée de la reine
d'Espagne à Bordeaux, en 1559, peut-être aussi pour la réception
de la reine Eléonore de Portugal, le 6 décembre 1530, ou pour
celle de Charles-Quint, le 1ᵉʳ décembre 1539. Mais l'une ou l'autre
ne fut qu'un reflet de celle que nous avons décrite, car, pour les
deux dernières, le cœur du peuple ne battait pas à l'unisson des
fanfares ou du canon des frégates ancrées dans le port.

[1] 1526, *juin* 6 : « MM. les Jurats ordonnent que François Levrault recevrait
10 écus pour l'ouvrage qu'il avoit fait à l'arc de triomphe qui fut fait lors de
l'entrée du Roy, et 5 écus 8 sols 2 deniers tournois qu'il avoit fourni. 108. »
(*Inventaire sommaire* et *Jurade*, feuillets demi brûlés, *loc. cit.*)

[2] Ces notes sont tirées des *Délibérations de la Jurade*, feuillets demi brûlés,
non classés, sauvés de l'incendie des Archives municipales de Bordeaux et contrôlés, série JJ, sur l'*Inventaire sommaire de 1751*, aux mots : *armoiries, dais,
écussons, mairerie, maison navale, maîtrises, maçons, marchés, peintres, robes,
rois*, etc. (Voir Pièces justificatives, années 1525 et 1526.)

1
Entrée d'Eléonore de Portugal.

Lorsque François Ier vint épouser Eléonore de Portugal dans l'abbaye de Veries, près de Casteljaloux et de Roquefort de Marsan, le 4 juillet 1530, la ville de Bordeaux fêta l'entrée, non pas de son Roi remplissant les conditions d'un traité de paix malheureux, non pas celle de cette étrangère peu sympathique aux Français, mais simplement l'entrée du chef de l'État et de sa femme. Elle réserva toutes ses tendresses, tous ses vivats pour les deux jeunes princes, François et Henri, qu'Éléonore rendait libres et ramenait à Paris, en devenant reine de France.

La réception fut cependant brillante. On vit tous les personnages officiels : les corporations, à pied, le clergé et la noblesse, à cheval, trois cents Suisses, deux cents gentilshommes, les archers de la garde, les ambassadeurs, les cardinaux, les princes, le duc d'Orléans et le Dauphin, la Reine, dans une litière, la grande gouvernante et les dames françaises à cheval, les dames espagnoles sur des mules, deux à deux, etc., tel fut l'ordre suivi de la porte du Cailhau à Saint-André. Le Roi arriva incognito le lendemain.

Nous n'avons trouvé trace que d'une œuvre artistique. Elle était de grande valeur, mais nous ne savons pas encore qui l'a exécutée. Les jurats firent présent, à la Reine, au nom de la ville, d'un navire d'or à trois mâts, avec tous ses cordages et agrès; il était rempli d'écus au soleil et représentait une grande valeur intrinsèque[1]. Ce navire devait être de dimensions assez notables, car à l'entrée de la Reine, à Paris, la ville lui présenta trois chandeliers d'argent doré, « hauts de trois pieds, et destinés à être placés en regard de « la nef d'or qu'elle avait reçue en don de la ville de Bordeaux[2] ».

Le présent est la seule œuvre artistique dont il soit fait mention. Les cent cinquante vaisseaux ancrés dans le port, qui ne cessèrent de tirer, semblent avoir été le plus grand attrait de la fête, décrite dans le *Mercure de France*.

[1] Archives municipales de Bordeaux, série BB, *Délibérations de la Jurade*, feuillets à demi brûlés, *loc. cit.*, et *Inventaire sommaire* de 1751, *loc. cit.*

[2] Bibliophile Jacob, *Curiosités de l'histoire des Arts*. Paris, 1858, Delahays, p. 292.

2

Entrée de Charles-Quint.

Quant à l'Entrée solennelle, à Bordeaux, de l'astucieux Charles-Quint, traversant la France en 1539, et la porte du Chapeau-Rouge, le 1er décembre, elle fut tout simplement exécutée sur commande. Ce fut la réception toute d'apparat d'un cortège où l'on voyait, près de l'Empereur, le duc d'Albe, les Enfants de France et le Connétable de Montmorency, plus gênés qu'enthousiastes du rôle qu'ils jouaient devant le peuple français.

Une pluie diluvienne rendit cette entrée encore plus pitoyable, et le front soucieux de Charles en parut encore plus assombri. On devait lui rendre tous les honneurs royaux : présentation des clefs d'argent de la ville, harangues, dais, entrée triomphale au milieu des bourgeois et de la noblesse; les ordres du Roi étaient formels. Mais le ciel sembla prendre part à la haine que les Bordelais ressentaient pour le roi d'Espagne. L'Espagnol, alors, c'était l'ennemi[1].

En 1543, François Ier qui allait châtier les rebelles de la Rochelle, entra à Bordeaux, le 20 décembre, accompagné du Dauphin, de Mademoiselle Marguerite de France, de Madame la Dauphine, mais il ne resta de leur passage que le souvenir de la terreur des habitants, causée par les déprédations des milliers de lansquenets qui l'accompagnaient.

III

ENTRÉE D'ISABELLE DE VALOIS.
PIERRE DU FAILLY, PEINTRE. JEAN TARTAS, ORFÈVRE.
GUILLAUME MARTIN, MÉDAILLEUR.
1559.

Il n'en fut pas de même lorsque la jeune princesse Isabelle, fille de Henri II, fut conduite par Antoine, roi de Navarre, à son fiancé Philippe II, roi d'Espagne. Aussi les fêtes furent-elles l'objet de plus de souci de bien faire, de délibérations et de projets. Les archives

[1] Le seul reste de cette Entrée, c'est « le docte poème dont le salua Buchanan, premier régent du collège de Guienne ». Il commence ainsi :

« *Vascondis, regnator aquæ generosa, Garumna.* » (Voir ses œuvres.)

municipales sont muettes sur les préparatifs des autres entrées, mais pour celle du 6 décembre 1559, non seulement nous avons trouvé la liste d'une partie des travaux, mais nous connaissons aussi le nom du peintre, Pierre du Failly, et mieux encore le marché d'une médaille d'or, pesant 440 écus sol, exécutée par l'orfèvre bordelais Jean Tartas, sur le modèle fait par Guillaume Martin, tous deux Bordelais, offerte par les jurats à la jeune reine d'Espagne. Voici les notes historiques que nous avons recueillies dans les archives de la ville sur cette entrée et sur les frais qu'elle a occasionnés.

Elisabeth de France, sœur aînée de François II, avait de treize à quatorze ans lorsqu'elle passa à Bordeaux. Le Roi désirait que sa sœur fût reçue avec tous les honneurs dus à une princesse française et à une souveraine.

D'autre part, « M. de Burie, lieutenant général du Roi en Guienne, en absence du roi de Navarre » qui accompagnait la jeune Reine, avait fait savoir aux jurats « que Sa Majesté étant informée que le roi d'Espagne devait s'embarquer, le 8 août, avec son armée, elle voulait et entendait qu'en quelque part que ce monarque passât sur les terres de France, on lui rendît les honneurs et tous les bons traitements imaginables; que, comme il pourrait prendre la route de Bordeaux, il fallait envoyer des exprès le long de la côte pour qu'au moindre avis on fît les préparatifs pour recevoir lui et son armée [1] ». Conformément à ces ordres, que nous n'avons pas lus sans étonnement, les jurats écrivirent aux juges, procureurs et officiers de Soulac et de Buch et se concertèrent avec les capitaines des châteaux Trompette et du Hà [2]. C'est M. de Noailles, capitaine de la ville et du château du Hà, qui transmit à M. de Favars, maire de Bordeaux, le 14 octobre 1559, la « note de ce que le Roy voulait qu'on fît pour l'entrée de la reine d'Espagne à Bordeaux ».

Après avoir fait valoir la pauvreté des habitants, exprimée par la majorité de la Jurade, l'assemblée des trente, du 12 novembre, décida qu'on ferait à la jeune Reine une réception aussi brillante que possible : poêle de drap d'or, maisons navales, écussons, tapisseries, inscriptions et devises, milices sous les armes, sonneries de

[1] Archives municipales de Bordeaux, *Délibérations de la Jurade*, feuillets à demi brûlés, *loc. cit.*
[2] Archives municipales de Bordeaux, *Ibid.*, et *Inventaire sommaire de 1751* : JJ, carton 385; RA-RV, carton 377; MAC-MAY, etc.

cloches, salves d'artillerie, dragées et confitures, présents, etc.[1].

La liste des préparatifs, arrêtée le 12 novembre, peut renseigner sur les travaux entrepris. Mais déjà, le 25 octobre, M. de Bonneau, jurat, avait passé un traité pour la maison navale. « Il avait fait
« visiter la gabarre de Louis de Latour, qui avoit treize pieds de
« large sur dix-huit de long et fait marché avec trois menuisiers qui
« s'étoient obligés de faire la dicte maison navale de bois de chêne
« et sapin, à quatre tours, quatre fenestres de chaque costé, une
« porte de chasque bout avec deux fenaistres et un retrait, le tout
« pour le prix et somme de 20 écus sol (vingt-quatre tables et
« pièces de sapin, quatre tours et deux portes étaient à l'Hôtel de
« Ville), la moitié payable d'avance. »

Cette liste comprend les frais ci-dessus, causés par la construction de la maison navale : « Plus vingt-quatre aunes de toile pour la
« couvrir, à quatre sous..... Plus pour la peindre..... marché fait
« avec le peintre de 25 à 27 livres 10 sols... Cette peinture
« était violette et jaune, tant au dedans qu'au dehors... » Elle était composée avec « 6 livres orpin à 40 sous; six livres tournesil (*sic*) du prix de 3 livres 12 sols, un cent d'or fin grand, 50 sous, six livres colle à 5 sous ; deux douzaines étain doré à 8 sous; dix livres croye, 7 sous; une livre laque ronde, 30 sous. »

« Plus 2 anguilles (*petits bateaux longs*) pour touer la gabarre,
« dans laquelle il y aurait 50 tireurs habillés de drap de Cadillac,
« violet et jaune : Plus 50 avirons, plus du velours jaune et violet
« pour tapisser... le dedans de la maison navale : Plus un poêle
« de velours violet et cramoisi, *puisqu'on n'avait pu trouver de
« drap d'or* et qu'il avait été décidé que si le poêle était en velours,
« la ville ferait un présent de 500 écus. » (*C'est pour cela que la médaille d'or fut offerte*). « Sous le poêle, il fallait 10 aunes de
« velours à 14 livres l'aune, attendu qu'il devoit avoir deux aunes
« moins 1/8 de long et large de trois largeurs de velours parsemé
« de fleurs de lis et des chiffres du nom du Roy et de la Reine
« d'Espagne... Plus un écusson de l'alliance à chaque pante et un
« de la ville, le tout à 6 livres. Plus des franges pour lesquelles il
« falloit un marc d'or, à 28 livres le marc, 2 livres soie violette, à
« 11 livres 4 sous la livre, cette frange étant tout au plus de

[1] Voir pièces justificatives, 1559, aux dates indiquées.

« 4 doigts ; plus 16 écussons, dont 8 de l'alliance, violet et jaune.
« Plus la cote d'armes, aux armes de la ville [1], etc. »

Une délibération de la Jurade avait déjà décidé, le 30 août, qu'il serait donné de suite « jusques au prix et valeur de cent livres tour-
« noises la robbe du Mayre, de drap de soye et satin cramoisin
« et satin blanc, et celles des jurats, de valleur de soixante quinze
« livres chescune robbe, de drap rouge de soye et damas cramoisin
« et damas blanc » pour être portées « es jours de jurade, tenant
« jurade ».

Le 15 novembre, qu'il serait donné « du vin blanc et clairet de
« present à la Reyne d'Espagne et au Roy de Navarre... le 18, que
« la médaille *frappée* au sujet du mariage du roy Philippe d'Es-
« pagne et d'Isabelle de Valois » (dont nous allons fournir le marché page 22) serait offerte; que les maîtrises feraient vêtir les confrères avec des robes de livrée, etc. [2]. — « Le 22 novembre, il était
« délibéré que les maistres menuisiers seraient assemblés pour leur
« être délivré, à la moins ditte, les portiques à faire, tant à la porte
« de la ville qu'à celle de la Reine d'Espagne. Iceux portiques, ornés
« de deux colonnes Ioniques, un stillonate ou stilobate enrichi
« de trois écussons, un chapeau de Lupse (*sic*), deux harpies
« aux deux côtés, les contours amortis d'un stilobate et le Rocher
« flamant (?)... »

La tribune aux harangues avait été entreprise le 18, dans les mêmes conditions, les enchères ayant baissé de 400 écus à 199 [3].

Le même jour, il était délibéré « qu'il serait fait quatre écussons
« du Roy avec l'Ordre, quatre de l'alliance, quatre des chiffres et
« quatre de la ville, que treize girouettes de la maison navale
« seraient garnies d'or fin, de couleurs fines, peintes à l'huile, aux
« prix, tant les chiffres que girouettes et écussons, de 40 sols;
« qu'à certaines girouettes, il y aurait les armes du Roy seulement,
« à d'autres les armes du Roy et de l'alliance et des chiffres ; à
« d'autres, les armes de l'alliance seulement et à d'autres, celles
« de la ville seulement. » On ajoute 8 onces 1/4 de filet d'or pour les franges du poêle. — Le 25 novembre, les jurats décidèrent

[1] Voir Pièces justificatives, 1559, aux dates indiquées.
[2] Archives municipales de Bordeaux, *Délibérations de la Jurade*, feuillets à demi brûlés, *loc. cit.*, BB, carton 37, etc.
[3] Voir Pièces justificatives, 1559, aux dates indiquées.

qu'il fallait que les *Enfants de la ville* parussent comme aux autres entrées, car ils obtenaient toujours un vif succès auprès des jeunes princes, qu'il y avait lieu de nommer un capitaine et de lui venir en aide au besoin, en considération des grandes dépenses qu'il devrait faire. Le même jour, on décidait de tapisser les rues et d'illuminer la ville, puis que la jeune Reine descendrait chez M le contrôleur Pontac, où son logement serait tapissé et préparé avec soin.

C'est le 6 décembre 1559 qu'Isabelle de Valois arriva à Bordeaux, accompagnée du roi de Navarre. Il exigea qu'elle reçût les honneurs royaux. Le Parlement, malgré sa résistance, ne fut admis en sa présence qu'à genoux, mais il en coûtait peu de faire des sacrifices à l'étiquette, pour une jeune princesse charmante, qui s'attirait tous les cœurs. Les corps de la ville vinrent lui rendre hommage et furent ravis de sa bonne grâce.

Elle entra par la porte du Chapeau-Rouge, sous un arc de triomphe de grandes dimensions qui portait, dans le fronton, l'inscription latine suivante :

Gallia tale decus non permisisset Iberis,
Ornaret populos, ni satis una duos.

Gaufreteau ajoute qu'on y lisait le sixain suivant « en françois » :

France n'eust point permis aux Espagnols l'honneur
D'avoir et retenir cette perle d'eslite,
Cette beauté sans pair, sa gloire et son bonheur,
Si elle n'eut cogneu que le tres grand merite
D'une seule pouvoit orner, tout à la fois,
Deux peuples : l'espagnol et celuy des francoys [1].

Le 13 décembre, la jeune Reine prenait la route d'Espagne, accompagnée par le roi et la reine de Navarre, l'amiral de Bourbon et les jurats qui vinrent jusqu'à Podensac. Là, ils remirent à Isabelle de la Paix une remarquable médaille fabriquée à Bordeaux par l'orfèvre Jean Tartas, en la priant « de vouloir bien « écrire d'Espagne étant, au roi son frère et à la reine, sa mère, « en faveur des habitants de Bordeaux ».

Isabelle de la Paix, cette poétique figure du seizième siècle, fut fêtée à cause de son rang, de sa grâce, de sa beauté, dont un charmant crayon de Clouet dit Janet (coll. de M. le duc d'Aumale)

[1] GAUFRETEAU, *Chronique bordeloise*. Bordeaux, 1877, Lefebvre, t. I, p. 89.

nous a conservé un souvenir fidèle. Choyée par son frère François II, par le roi de Navarre, par ses dames d'honneur, par tous ceux qui l'approchaient, à cause de la douceur et de l'égalité de son caractère, elle semblait être l'objet d'attentions toutes particulières, comme s'il planait déjà sur elle une ombre des souffrances morales et physiques qu'elle dut endurer et de sa fin tragique, dont l'histoire accuse son mari, Philippe II.

I

Pierre Du Failly, maître peintre.

Les travaux artistiques qui furent exécutés pour son entrée à Bordeaux nous font connaître un peintre, Pierre Du Failly, qui ne fut probablement qu'un décorateur, et Jean Tartas, un orfèvre, qui fit une œuvre de grande importance sur le modèle fourni par Guillaume Martin, graveur général des monnaies de la reine de Navarre.

Le peintre Du Failly fit les travaux de peinture de la maison navale, de la tribune aux harangues, des arcs de triomphe de la porte du Chapeau-Rouge et du logis de la Reine (chez le contrôleur de Pontac).

« Le 16 décembre 1559, — il est délibéré que le trésorier de « la ville payerait à Pierre Du Failly, peintre, 58 livres pour avoir « peint 13 girouettes de la maison navale de la Reyne d'Espagne, « quatre écussons de France, autant de l'Alliance de France et « d'Espagne, deux des chiffres de la Reine et trois des armes de « la ville, le tout à l'huile. Plus 16 autres écussons sur grand « papier batard, dont quatre de France, quatre de chiffres, quatre « de l'Alliance et quatre de la ville. Le tout à raison de 40 sous « la pièce, tant des dites girouettes que des écussons. » Les autres délibérations, dont nous donnons le texte[1] *in extenso*, parlent « du peintre », c'est-à-dire de l'entrepreneur des peintures, autrement dit de Du Failly. Comme lors des entrées royales, il y avait des œuvres d'art et de métier qui étaient peintes par des artistes de talent et aussi par des ouvriers; nous mettons en lumière le nom de Du Failly, sans affirmer qu'il fût des uns ou des autres.

[1] Voir Pièces justificatives, année 1559.

Quant à l'orfèvre Jean Tartas, les pièces que nous avons transcrites lui donnent une place des plus honorables dans l'histoire de l'orfèvrerie française. La médaille qu'il fit, sur les ordres des jurats, pour la jeune Reine, était tout au moins de dimensions extraordinaires, car elle « pesoit cinq marcs 6 onces 1/2 d'or de ducats », c'est-à-dire environ 1,422 gr., soit près d'*un kilo et demi d'or*.

2

Médaille d'or offerte à Isabelle de Valois par les Jurats de Bordeaux.

GUILLAUME MARTIN, médailleur. — JEAN TARTAS, M^{tre} orfèvre.
1559, décembre 13.

Les documents inédits que nous publions ont, croyons-nous, un grand intérêt artistique et numismatique. Nous avions déjà adressé au Comité des travaux historiques les copies des mentions relatives à cette médaille, insérées dans l'*Inventaire sommaire de* 1751[1] ; aujourd'hui nous leur joignons la lecture des pièces originales elles-mêmes, que nous avons eu la bonne fortune de trouver dans les feuilles non classées de la Jurade, sauvées de l'incendie.

1559. *Décembre 7*. — « Présents MM. de Gassies, S^{te} Avic [Marie], Bonneau, Olive, jurats, estant assemblés en la maison de la ville pour traiter des affaires de la ville et ayant décidé veoir l'orphevrerie qui avoit esté faict pour bailher à la Reyne d'Espagne pour icelle pezer au contre poids et pour icelle voir, ont mandé venir Mannias et le contre guarde de la monnaye et Odet, Balin, Mannias, Duburch, Lambert, Pontcastel, Sauvage, Minvielle, Peyranne, Sansot de Bolère, Artus Faure, les tous bourgeois, a esté fondu quatre cent cinquante neuf écus d'or sol et soixante escus pour la fasson et pour le revien qui est cinq cents écus sol. La pièce pesoit quatre cent vingt cinq écus un quart, reste que l'orfèvre doit huit écus un quart[2] ».

1559. *17 janvier*[3]. — « *Médaille au sujet du mariage de M^{lle} de France*

[1] Ch. BRAQUEHAYE, *Grandes médailles d'or offertes aux souverains par les Jurats de Bordeaux*, mémoire adressé au Comité des travaux historiques, session de 1891.

[2] Archives municipales de Bordeaux, BB, carton 37, *Délibérations de la Jurade*, feuillets à demi brûlés, *loc. cit.*

[3] Vieux style.

avec le roy d'Espagne. — Seur la remonstrance faicte par Jean Tartas, maistre orpheuvre de ceste ville disant que ci-devant, le 29ᵉ jour de novembre dernier, il seroit esté faict marché avec Messieurs de la ville, joints Sᵗᵉ Marie et Olive, jurats qui lui auroient faict bailher et deslivrer la somme de cinq cens escus d'or sol, du poids de seize grains pièce, en tout vallant la somme de douze cent cinquante livres tournoizes, lesquelles il auroit faict fondre en ung lingot d'or, lequel il a reprins et ils ont laissé un loppin petit aux dicts seigneurs pour servir de certification du dict lingot ont laissé le contre poids de plomb et a promis d'icelluy lingot faire une pièce d'or de la grandeur et proportion de l'escusson et portraict qui luy a esté bailhé, d'ung cousté de laquelle il estoit tenu fayre et deslivrer les effigies des Roy et Royne d'Espagne, ung chiffre de leurs noms et une couronne imperialle au dessus d'iceulx chiffres et au dessus desdictes effigies les armoiries de la ville et autour du dict cousté escriptz ces mots : *O soror, o conjux, o filia regia salve quod...* et de l'austre cousté la dicte piece mettre et engraver les escussons de l'alliance du Roy et Royne d'Espagne et ung chiffre a chescung cousté laquelle piece d'or devra¹... »

Le bas de la feuille a été brûlé, mais on peut rétablir les lignes qui manquent à l'aide de l'*Inventaire sommaire de* 1751...

« Cette pièce devoit peser 440 écus sol parce que l'on laissait au dict orphevre les soixante écus du surplus, tant pour la façon que pour le déchet et enfin qu'ayant fait peser la dicte pièce elle s'étoit trouvée du poids de cinq marcs six onces et demie². »

Les jurats avaient fait la commande, le 18 novembre, à deux maitres orfèvres, Jean Barlon et Jérôme Doyes, mais c'est le 29 novembre que le marché fut passé avec Jean Tartas, c'est celui-ci qui fit la médaille, la première copie des délibérations de la Jurade que nous fournissons, le prouve malgré celle-ci :

1559. *Novembre* 18. — « Mʳ de Salignac (reste à savoir si c'étoit celui qui étoit jurat ou celui qui étoit receveur des droits du bureau du pié fourché) remet 459 écus sol, à Jean Barlon et Jérôme Doyes, maistres orphèvres, pour faire une pièce d'or conforme au modèle qu'on leur remet, d'un cotté de laquelle pièce seroient gravées *les statues* du Roy

¹ Archives municipales de Bordeaux, BB, carton 37, *Délibérations de la Jurade*, non classées, feuillets à demi brûlés, *loc. cit.*
² Archives municipales de Bordeaux, *Inventaire sommaire de* 1751, JJ, carton 378 ; MAY, médailles.

Philippe d'Espagne et d'Isabelle de Valois[1], fille aînée de feu Henri François[2] Roi de France, avec une couronne, au dessus, les chiffres des deux noms, au dessous, et les armoiries de la ville, et de l'autre cotté l'Ecusson de l'Alliance du Roi de France et du Roi d'Espagne (*Id.*)... »

La découverte du texte, que nous avons reproduit d'après le registre même de la Jurade de 1559, a une importance d'autant plus grande que la médaille était de dimensions et de poids considérables, et que l'*Inventaire sommaire de* 1751 donne des renseignements qui peuvent être mal interprétés. Il est incontestable que Jean Barlon et Jérôme Doyes n'ont ni fondu, ni frappé, ni ciselé la médaille offerte à la reine d'Espagne, mais bien l'orfèvre bordelais Jean Tartas. C'est lui qui a fait « la pièce d'or conforme au *modèle qu'on lui remit* ». Ce modèle était l'œuvre du célèbre médailleur Guillaume Martin.

3

Jean Tartas,
Maître orfèvre de la ville de Bordeaux.

Les jurats s'étaient adressés aux orfèvres de Bordeaux pour l'exécution du présent qu'ils voulaient offrir à la reine d'Espagne. Jean Barlon et Jérôme Doyes, baylès de la communauté, furent chargés d'en surveiller l'exécution, qui fut confiée à Jean Tartas, aussi orfèvre de Bordeaux, et les monnoyeurs firent le contrôle de cette remarquable pièce.

Les textes prouvent ces assertions. Le 18 novembre, les jurats remettent l'or : 459 écus sol à Jean Barlon et à Jérôme Doyes. Le 29 novembre, ils passent un marché avec Jean Tartas, qui exécute la médaille d'après le modèle qui lui a été remis. Le 7 décembre, ils réunissent les monnoyeurs et les bourgeois qui contrôlent la fonte de l'or et le poids de la pièce, enfin, le 17 janvier,

[1] La pièce originale du Registre des *Délibérations de la Jurade* est fort difficile à lire, mais on y trouve assurément le mot *effigies* et non *statues*, que le scribe a mal lu. C'est le premier texte qui seul doit faire foi, celui de la Jurade et non celui de l'Inventaire.

[2] Henri-François, c'est Henri II. Il ne porte habituellement qu'un seul prénom ; ici il a hérité de celui de son frère aîné.

Jean Tartas fait constater les conventions faites jusqu'à ce jour. Il semble que ce dernier document est surtout un arrêt de comptes, car la médaille avait été remise, le 7 décembre, à la jeune Reine.

4

Guillaume Martin,

Médailleur, orfèvre, sculpteur, graveur général des monnaies de la reine de Navarre, Jeanne d'Albret, graveur des monnaies à l'effigie du roy Charles IX.

1558 † 1590?

Il reste à prouver que Guillaume Martin, le célèbre médailleur, a fait le modèle de cette remarquable pièce.

C'est en 1494 que Louis Le Père, orfèvre lyonnais, fit, en France, la première médaille coulée, art que son gendre, l'Italien Nicolo Spinelli, de Florence, lui avait enseigné. Depuis cette époque, les Français avaient exécuté alternativement des médaillons frappés ou coulés. Les successeurs de François Ier n'eurent pas, heureusement, le même engouement pour les artistes italiens; aussi une série importante de belles médailles est due à des artistes français. « Les médailles françaises de la seconde moitié « du seizième siècle, partie coulées, partie frappées, sont en géné- « ral anonymes. Rien n'est donc plus difficile que la recherche « de leurs auteurs possibles ou probables », dit M. F. Lenormant[1].

Germain Pilon modela les cires de quelques-unes et fit mettre au concours la gravure des poinçons. Il y avait donc des sculpteurs, des graveurs en médailles et des orfèvres fondant des médaillons d'or, puisqu'on faisait des pièces frappées et fondues. Or, il est bien spécifié, dans les actes de la Jurade, que les orfèvres de Bordeaux devaient faire « *une pièce d'or conforme au modèle qu'on leur remet..... une pièce d'or de la grandeur et proportion de l'écusson et portraict qui leur avoit esté baillé* ». Il est donc fort bien établi qu'il y eut un sculpteur et un orfèvre. L'orfèvre fut Jean Tartas, le sculpteur était Guillaume Martin.

Guillaume Martin est l'un des grands médailleurs du seizième

[1] Bibliothèque de l'Enseignement des Beaux-Arts : Fr. LENORMANT, *Monnaies et médailles*. Paris, Quantin.

siècle. On lui attribue quelques-unes de ces belles médailles dont M. F. Lenormant déplore l'anonymat. En 1557, il fut autorisé, par lettres patentes données à Fontainebleau, à faire l'épreuve de l'office de tailleur général des monnaies de France à la mort de Marc Béchot. « En 1558, il présenta à la Cour des monnaies un certificat de M. Moreau, trésorier de l'Épargne, d'après lequel on voit qu'il a gravé des coins *d'une très grande dimension* sur lesquels est représentée l'*effigie du Roi, avec un croissant surmonté d'une couronne impériale.* »

N'est-il pas possible qu'il soit question ici de la médaille offerte par les jurats de Bordeaux à la jeune reine d'Espagne? Cette pièce est de *très grandes dimensions*, la *couronne impériale et le croissant y* sont représentés; or, le *croissant* est l'emblème parlant du port de Bordeaux, dit, de toute antiquité, le *port de la Lune*; il forme les petites armes de la ville et se voit dans ses armoiries. Enfin, le présent royal fut exécuté, lui aussi, en 1558-1559.

« En 1564, la reine de Navarre nomma Guillaume Martin son graveur général, et, avec l'autorisation de la Cour des monnaies, *il exécuta des poinçons et des coins à l'effigie de Jeanne d'Albret*, pour frapper des ducats et des testons. Il grava aussi de grosses pièces de dix écus d'or pour être *offertes aux seigneurs d'Espagne* lors de l'entrevue de Bayonne. Enfin, en 1565, il obtint du roi Charles IX des lettres patentes, *données à Bordeaux*, qui le chargaient de fournir toutes les monnaies du royaume à l'effigie du Roi. Ce grand artiste mourut vers 1590[1]. »

La médaille dont il se recommandait à la Cour des monnaies présentait la couronne impériale, c'est-à-dire celle qui convenait au roi d'Espagne, le croissant, qui est l'emblème « de toute antiquité » de l'Aquitaine, de la Guyenne, de la ville de Bordeaux, et cela en 1558, c'est-à-dire l'année même où la ville de Bordeaux faisait faire une semblable médaille pour le roi d'Espagne.

Nous avons dit qu'il paraît très-probable que Guillaume Martin a fait le modèle de la médaille offerte à la reine d'Espagne par les jurats de Bordeaux; on admettra tout au moins, si nos déductions

[1] BÉRARD, *Dictionnaire biographique des artistes français du douzième au dix-septième siècle*, loc. cit. — Guillaume Martin avait fait, en 1558, des médailles d'or de dix écus au soleil que le Roi offrit aux capitaines allemands, puis des coins aux effigies du roi et de la reine d'Écosse.

ne paraissent pas des preuves, qu'il y a de singulières présomptions en faveur de son nom [1].

Nous terminons cette étude par une conclusion inattendue. Nous pouvons presque affirmer que Guillaume Martin était Bordelais. Nos dernières recherches nous font connaître les faits suivants :

Nicolas Martin était Maître Orfèvre à Bordeaux, en 1479 [2]; son fils, Charles Martin fut Maître particulier de la Monnaie dès 1533. Celui-ci marquait d'un C la fin de la légende (1537), ou d'une étoile, le commencement (1539), sur les monnaies qu'il frappait à Bordeaux pour le roi François I^{er}. Charles Martin fut le premier qui, en 1541, attribua la lettre K à cet atelier [3], en exécution de l'édit du Roi, daté de Soissons, le 14 janvier 1539-1540. Il était encore en possession de sa charge en 1550 et habitait alors « toute « icelles maison qu'il a[voit] nouvellement faict édiffier, scituée en « la place de l'Ombrière, confrontant à la batterie de la monnoye « devers la rivière, d'ung costé [4]. » Mais en septembre 1559, c'était Martin Malus qui était *Maître de la Monnaie,* aussi Charles Martin ne figure-t-il pas dans les pièces relatives à la médaille d'or offerte par les Jurats.

On peut donc considérer comme établi que Charles Martin, fils de Nicolas, Maître orfèvre, fut Maître de la Monnaie de Bordeaux de 1533 à 1558 environ.

D'autre part « Guillaume Martin dict la Voulte » fut nommé Procureur Syndic [5] de la ville, en juillet 1547, et mourut en 1563. Il fut visiblement protégé par la cour, vers laquelle la ville de Bordeaux le députa plusieurs fois ; notamment en 1548, à l'occasion de l'assassinat, par le peuple, du lieutenant général de la province, de Moneins, et en 1558-1559 pour régler la réception, à Bordeaux, de la jeune reine d'Espagne [6].

[1] Voir Pièces justificatives, aux dates indiquées.
[2] Archives départementales de la Gironde. — Série G, *Comptes de la fabrique de l'église S^t André*, n° 509.
[3] *Monographie de Bordeaux*. Bordeaux, Féret et fils, 1892, t. I, p. 119.
[4] Voir Pièces justificatives. — 1550, mai. *Commandement*. — 1559, août 28, *Exporel*. Guillaume Martin, procureur syndic.
[5] De nombreux actes de l'état civil portent le nom de Guillaume Martin, comme père ou comme parrain.
[6] Tillet, Chronique bordeloise. Bordeaux, Simon Boé, 1703, p. 64, p. 77. — *Id. Privilèges*, p. 18, et Pièces justificatives, aux dates indiquées. Voir 1550, août.

A la suite de son voyage en 1548, Guillaume Martin obtint des faveurs royales qui sont consignées tout au long, dans les Privilèges accordés à la Ville en août 1550.

Son voyage à la Cour, en 1559, « pour les urgentes affaires de la ville », prouve clairement qu'il fut chargé de régler les détails de la réception de la reine Isabelle de Valois à Bordeaux, c'est-à-dire de *commander le modèle de la médaille*. Il n'est pas nécessaire de signaler *l'urgence* de cette mesure.

Nous appelons l'attention sur le rapprochement des faits suivants que nous avons établis.

Henri d'Albret (1528) et Antoine de Bourbon (1556-1562), rois de Navarre, furent gouverneurs et lieutenants généraux du Roi en Guyenne.

En 1559, le procureur syndic de la ville de Bordeaux qui commanda le modèle de la médaille d'or offerte, en 1559, à la jeune reine d'Espagne[2], se nommait *Guillaume Martin*, exactement comme le graveur lui-même.

Enfin la reine de Navarre nomma Guillaume Martin graveur général des monnaies de Navarre en 1564, et Charles IX, par lettres patentes *données à Bordeaux*, le chargea de fournir tous les coins des monnaies du royaume à l'effigie du Roi et des présents faits aux Espagnols lors de l'entrevue de Bayonne, tandis que Henri de Bourbon, le futur Henri IV, était gouverneur de la Guyenne.

N'est-il pas rationnel de penser que Guillaume Martin, né vers 1520 et mort vers 1590, fit son apprentissage chez son parent, son père peut-être, Charles Martin, maitre particulier de la Monnaie de Bordeaux, de 1537 à 1558, qu'il fut protégé à la Cour par Antoine, roi de Navarre et lieutenant général du royaume, que son parent, Guillaume Martin, procureur syndic de la ville de Bordeaux[1] en 1558 et 1559, lui fit donner la commande du

[1] Le procureur-syndic était un homme de loi, un important personnage auquel le chroniqueur Jean d'Arnal pouvait dire : « Je m'adresse à vous comme à celuy qui est le principal directeur des affaires publicz, le vrai tuteur et défenseur des droictz et actions de notre corps de ville. » En effet, par ses réquisitoires, il appelait l'attention du maire et des jurats sur toutes les mesures qu'il jugeait utiles ou même nécessaires au bien de la Cité. Il était l'organe de la commune auprès des magistrats municipaux, comme les procureurs de la République sont les organes de la société auprès des tribunaux modernes. (Archives munici-

présent à la reine d'Espagne, et que ses rapports avec les rois de Navarre, gouverneurs de la Guyenne à Bordeaux, lui procurèrent ses nominations de tailleur général des monnaies de Navarre et de graveur du Roi, à Paris ?

En somme, nous proposons comme établi qu'une médaille d'or pesant 1 kil. 500, exécutée par Jean Tartas, sous la surveillance de Jean Barlon et de Gérôme Doyes, tous trois orfèvres de Bordeaux, sous le contrôle des monnoyeurs, a été offerte à Isabelle de Valois, lors de son entrée à Bordeaux, le 7 décembre 1559, et emportée par elle en Espagne, où elle allait rejoindre le roi Philippe II, son mari [1].

Nous pouvons encore soumettre aux érudits les conclusions suivantes, qui, si elles ne sont pas incontestables, sont au moins très vraisemblables : Le grand médailleur Guillaume Martin est Bordelais ; l'une de ses œuvres les plus importantes est la médaille qui fut offerte à Isabelle de la Paix, reine d'Espagne, en 1559, par les jurats de Bordeaux.

IV

ENTRÉE DE CHARLES IX.

LÉONARD LYMOSIN,
FRANÇOIS ET AUTRE FRANÇOIS LYMOSIN, JEAN PÉNICAUD ET JEAN MIETTE,
PEINTRES DE LIMOGES.

I

« *Entrée du Roy à Bordeaux avec les Carmes latins quy luy ont esté presentés* [2]. »

1565.

« Le Roy arriva en sa ville de Bordeaux le premier iour d'avril 1565 mais il ne fist pas son Entrée jusques au neufviesme iour du moys, à cause du temps pluvieux et venteux dont plusieurs en furent noyez. Ce

pales de Bordeaux, *Livre des privilèges*. Bordeaux, 1878, préface par H. BARCKHAUSEN, p. XIX. — J. D'ARNAL, *Supplément des chroniques*, p. 24.)

[1] Barlon et Doyes n'ont point fait la médaille, mais ils ont surveillé l'exécution du travail de leur confrère.

[2] Bibliothèque nationale : *L'Entrée du Roy à Bordeaux, avecques les carmes latins qui luy ont esté présentés et au Chancelier*, à Paris, de l'imprimerie de Thomas Richard, à la Bible d'or, devant le collège de Rheims. 1565. — On lit,

pendant le Roy se retira à une lieue de la Ville en un chasteau nommé Tours, demy lieue par de là le Becquet, pour se récréer, cependant que le beau temps reviendroit. La magnificence tant par terre que par mer a esté telle qu'il s'ensuyt. Il y avoit deux maisons sur l'eau. L'une sur une barque, l'autre sur un courau fort magnifique dedans laquelle on amena le Roy depuis la maison de Monsieur de Franz, quy est à Beigle, un peu plus loing que le pissadou de la Royne ; où il disna le soir qu'il feist son Entrée. Apres disner entra en la maison qui estoit sur le courau, en laquelle il y avoit deux chambres envyronnées de toutes parts de vitres et de *masques ;* desquelles l'une estoit plus grande qui pouvoit avoir vingt quatre pieds de long et dix-huit de large; l'autre estoit plus petite. Tout alentour y avoit *galleries avec fleurs de lys.* Le dessus estoit peincturé par *quarreaux des livrées du Roy,* blanc, pers et rouge : aux costez et quatre coings y avoit plusieurs tours. Dessus le coupeau d'une chambre de la maison y avoit la devise du Roy : *Pietate et justitia,* avec les deux colonnes souslevées par un Samson. A l'autre maison, au lieu de girouette, il y avait la *fortune de la ville,* qui tourne à tous vents. Devant et derrière il y avoit pont levis, basse court et places fort spacieuses à tenir beaucoup de gens.

« L'autre maison n'estoit pas tant brave, mais elle approchoit fort. Entour ces deux maisons faisoit bon voir voguer sept gallions avecques autant d'Enseignes et divers capitaines. Un peu à costé estoit le Roy de la Bazoche dedans un esquif faict en manière de coquille de mer en bel équipage.

« Ainsi le Roy arriva et aborda aux Chartrons quy sont un petit faubourg près le château Trompette où l'on avoit faict une gallerie où se mist le Roy pour ouyr les harangues et veoir passer les gens de pied en belle ordonnance. Or, quand il aborda, il fut salué premièrement des navires ancrés sur le port de Bordeaux [qu'on dit le port de la Lune pour la forme et figure qu'il a] on eust pensé que Vulcain alors eust faict jouer toutes ses flustes pour foudroyer la Ville. Premièrement le Clergé avec telles cérémonies qu'il a accoutumé de faire, passa le premier : mais à

page 1 v° : « Thomas Richard au lecteur, Salut. — Veu que le debvoir de mon
« estat requiert de satisfaire en partie à la grande cupidité de scavoir, laquelle
« est en toutes gens qui n'ont point leur naturel corrompu ou détourné par autre
« vacation répugnante, J'ay bien voulu imprimer quelque choze de l'Entrée de
« Bordeaux : comme jai peu scavoir et entendre par lettre d'un mien amy. Et
« suis bien marry que ie n'ay peu retrouver les harangues que feirent au Roy
« douze Nations étrangères, chacune en sa langue : laquelle diversité de langage
« est fort familière aux Matelots Bordelois. Ensemble plusieurs autres chozes,
« tant magnifiques qui ont esté tant agreables à notre Roy Charles neufiesme,
« que toutes les autres entrées ne sont à comparer à celle-cy. Parquoy il vous
« plaira avoir mon vouloir en gré, faict le 3ᵉ iour de iung, 1565. »

cause de la multitude des soldartz il ne peut retenir son ranc. Puis après marchoyent les Sergens Royaux à cheval, suivis des Présidiaux et de l'Université que MM. les Présidents et Conseillers en robbes rouges suyvoyent en grande gravité, accompagnez d'advocatz et procureurs à cheval et sur mulles. Après venoit un trompette à cheval précèdent une cohorte de petits enfans à cheval habillez de blanc, tenans en main un petit guidon où estoient peintes les armoiries de France : en passant devant le Roy tous d'une voix crièrent : Vive le Roy. En après marchèrent à pied les Enfants de la Ville bien armez conduitz par six capitaines. Ces six Enseignes estoient distinguées par les six jurades, desquelles le colonnel estoit le *maistre de la Monnoye*[1]. Chascun capitaine avoit son enseigne, son lieutenant, une bande de harquebouziers et une autre de Picquiers. Outre ce y avoit le Roy de la Bazoche bien en ordre avec ses gens de cheval et grande compagnie de gens de pied bien équippés. Lequel suyvoyent après troys centz hommes bien armez qui menoient douze Nations estrangères captives devant le Roy : chascune nation habillée à sa mode : C'est à sçavoir les Grecs à la Grecque ; les Turcs à la Turquoise ; les Arabes à l'Arabesque ; Ægyptiens à l'Egyptienne ; Taprobains à la Taprobaine ; Amérisques à la Mérisque ; Indiens à l'Indienne ; Canariens à la Canarique ; les Sauvaiges à la Sauvagine ; les Brésellans à la Brisellanne ; les Mores à la Moresque, les Eutopiens à l'Eutopienne. Et chascun capitaine de ces douze nations captives a fait harengue au Roy en son Langaige : qui estoit interprété par un truchement : Cependant ne cessoient ceux de la Marine de voguer et donner passe temps. Après avoir esté plus de quatre heures à veoir, le Roy partit des Chartreux et entra par la prochaine porte, qu'on dict du Chapeau-Rouge : laquelle estoit faicte de bois toute neufve : et y avoit un *Neptune avecque son Trident* lequel faisoit présent d'icelluy au Roy, luy quittant l'Empire de la mer avecques ces vers d'une part :

« *Cædimus Imperio Pelagi, deus advenit alter*
« *Qui Regat et terras, qui Regat unus aquas.* »

Et de l'autre part ceux-cy estoient :

« *Nereus ecce tibi vectus testudine, sceptrum,*
« *Carole Cerulei porrigit Imperii,*
« *Scilicet Henrici per te complebitur orbis,*
« *Quem refluo cingi fas erat Oceano.*
« *Atque Hæc si forsan Saturnius audiet olim*
« *Astra nec invitus linquet habenda tibi.* »

[1] Maître Martin de Malus.

« Dessus le Neptune y avoit les *amaries du Roy*, et à costé les deux colonnes et sa devise ; dessoubz la voulte de la porte y avoit *un vieillard* qu'on appelloit *Genius civitatis*, qui tenoit un papier où estoient escriptz ces carmes :

> *Carole si vultu senior nova gaudia testor*
> *Ne mirere, tuo juvenes revolutus in annos*
> *Numine, florentemque viris opibusque paremque*
> *Burdegalam antiquæ spero tibi reddere Romæ.* »

« Aux deux costez, il y avoit *deux fleuves et deux hommes chascun en une rivière*, qui signifioient la Garonne et la Dordonne ; qui estoient venus au devant du Roy, qui avoient des carmes que ie n'ay peu recouvrer. Le Roy estant entré alla soubz le pouelle, que portoient les Juratz jusques à un portail au bout de la rue Sainte Catherine, que l'on appelle la porte de Médoc, où on voiait les *armaries du Roy et sa devise*, avecque deux *hommes qui représentoient encore quelque rivière*. Au dessus estoit *une coquille d'où descendit une fille qui présenta les clefs au Roy* avec quelque papier et feist une petite harengue[1]. Or, toute la rue estoit tendue et couverte de tentes jusques à l'Archevesché. En passant à Saint Proiect il trouva *une image en figure de femme* ayant robbe de diverses couleurs tenant un calice en une main et une hostie en l'autre, et une croix où estoit escript : « *In hoc signo vinces* » qu'on transporta à la porte de l'Archevesché où estoit logé le Roy. Cependant les Chasteaux, c'est à sçavoir de Trompette et du Hast, faisoient leur devoir de telle façon, que iamais tonnerre ne feist plus grant bruit et tempeste. Il a séjourné là quelques jours et on luy a faict tout le passetemps qu'il est possible, comme au Collège on a joué magnifiquement devant luy. Si on m'eust communiqué par lettre le reste des magnificences qu'on dict depuis Lyon n'avoir esté telles, je les eusse volontiers et aussitôt imprimées comme ce par ici. »

La description qui précède est beaucoup plus complète que celles que fournissent les archives et les chroniques de Bordeaux. Beaurein lui-même, qui raconte longuement, p. 323, t. II des *Variétés bordeloises*, les entrées de Charles IX, à Toulouse et à Bordeaux, d'après des manuscrits du temps, ne dit pas un mot des peintures et des sculptures, ni de Lymosin et de ses élèves. Il cite le *Recueil et discours du voyage du roy Charles IXe de ce nom*, où Abel Jouan, « l'un des serviteurs de Sa Majesté », donne jour par

[1] D'autres textes disent : « une jeune fille représentant Thétis qui présenta les clefs de la ville. »

jour l'emploi du temps du Roi. On y voit que Charles coucha à Cadillac, dans le château du duc de Candale, le samedi 31 mars, et qu'il arriva à Bordeaux le dimanche 1ᵉʳ avril. Le mardi 3, il vint à Thouars, y resta jusqu'au 9, jour où il s'embarqua à Francs pour faire son entrée à Bordeaux. Charles IX débarqua aux Chartrons et entendit les harangues dans « un beau théâtre que la dicte ville avait fait faire pour veoir passer les compagnies d'icelle ». Le Roi était assis « sur un fauteuil de velours rouge » toute la Cour étant debout : « Monsieur son frère, le prince de Navarre, le cardinal de Bourbon, le prince de la Roche sur Yon, les ambassadeurs étrangers, Cypière, Candale, le grand écuyer Carnavalet, comte de Villars, Montpezat, Lansac, Olléon, Thoré et plusieurs autres chevaliers de l'Ordre, les évêques de Valence et de Riez, etc. »

Les détails artistiques que nous donnons, outre les renseignements qu'ils fournissent à l'histoire de l'art à Bordeaux, font comprendre un fait historique assez mal défini jusqu'ici.

Les historiens disent que les protestants perdirent toute confiance en la Reine mère parce qu'elle eut des entrevues, à Bayonne, avec le duc d'Albe, pendant le séjour de sa fille, la reine d'Espagne. Les huguenots avaient d'autres raisons de défiance qui leur furent suggérées par l'entrée de Charles IX à Bordeaux.

Le connétable Anne de Montmorency, qui était de la suite du Roi, avait enjoint et la Cour avait ordonné au roi de la Basoche et à Maillard, capitaine des Enfants de la ville, de mettre des croix blanches dans leurs enseignes comme sur tous les petits étendards aux armes du Roi, et une statue de la *Religion catholique*, puisqu'elle *tenait une hostie*, avait été dressée sur la place Saint-Projet, puis transportée à l'archevêché, c'est-à-dire au logis du Roi et de la famille royale, avec cette inscription en gros caractères : *In hoc signo vinces.*

Ces indices étaient suffisamment compréhensibles ; aussi, avant le séjour de la Reine mère à Bayonne, les chefs des protestants avaient déjà décidé de reprendre les armes comme s'ils avaient deviné l'usage des croix blanches du Massacre de la Saint-Barthélemy : *In hoc signo vinces.*

2

Médaillons d'or offerts à l'entrevue de Bayonne.
1565.

M. Henri Havard, dans son beau livre, *Histoire de l'orfèvrerie*, dit :

« Les médaillons emblématiques destinés au héros de l'entrevue de Bayonne, que nous reproduisons page 342, étaient dus sans doute à Jean Barlon et à Jérôme Doyen (?), orfèvres bordelais, qui gravèrent, en 1559, la médaille offerte par la Ville à Isabelle de France se rendant en Espagne (p. 353). » Et sous la planche qu'il donne, on lit : « Médaillon de cou, exécuté pour l'entrevue de Bayonne, 1565. »

Nous n'avons trouvé aucun document rappelant l'exécution de ces médaillons de cou. Ce qui est probable, cependant, c'est que ces médaillons d'or ont été commandés à Bordeaux, en 1665, et offerts à l'entrevue de Bayonne avec les « grosses pièces d'or de dix écus » qui furent remises aux capitaines espagnols. Il ne faut pas les attribuer à Barlon et à Doyes [1], car ces orfèvres n'ont pas fait la médaille offerte à Isabelle de Valois, mais bien à Guillaume Martin et à Jean Tartas, comme nous l'avons démontré.

Cependant, les jurats ont pu offrir aussi des médaillons, en 1559, car la ville avait fait « une entrée magnifique à cette princesse et *lui offrit des présens*, *entre autres* une médaille d'or [2]... ».

Il y avait plusieurs présents, donc il est possible que les médaillons étaient du nombre. Mais dans l'un comme dans l'autre cas, suivant les déductions mêmes du savant écrivain, il faudrait en faire honneur au talent de Guillaume Martin et de Jean Tartas, et non à celui de Jérôme Doyes.

[1] Sur le texte original que nous publions, MM. Ducaunnès Duval, Dast de Boisville, Robert de Beauchamp ont lu comme nous : *Doyes* et non *Doyen*.
[2] TILLET, *Chroniques historiques et politiques de la ville et cité de Bourdeaux*. Limoges, 1718 (?). Édition très rare.

3

*Léonard Lymosin, François
et autre François Lymosin, Jean Pénicaud et Jean Miette,
maîtres peintres et peintres de Limoges.*
1565.

Quel concours de circonstances a déterminé les jurats à s'adresser à Léonard Lymosin, à ses fils et à ses élèves, pour « dessigner et paindre les [ornements et emblesmes que les dicts sieurs Maire et Ju]rats ont convenu dresser et apposer pour l'entrée du Roy Charles IX » en 1564 (vieux style)? Le marché qui a été relevé dans les archives municipales ne le dit pas.

Il nous paraît probable que le roi de Navarre, qui était alors gouverneur de Guyenne, avait connu à Paris l'artiste aimé de la Cour, et qu'il avait proposé aux jurats de s'adresser au vieux peintre émailleur, afin de permettre à Léonard Lymosin de présenter au Roi ses deux fils François et ses élèves, Jean Pénicaud et Jean Miette.

Un indice que ce choix avait été proposé, c'est qu'au lieu de traiter comme d'usage par un marché ferme, par une entreprise « au moings disant », les jurats payèrent les Lymosin à la journée, y compris le temps du voyage de Limoges à Bordeaux. La somme qui fut allouée est considérable pour l'époque. Voici la partie la plus intéressante de cet acte, qu'on trouvera peut-être bon d'insérer de nouveau ici.

« *Marché faict entre les dicts sieurs [les jurats]..... et maistre Léonard Lymosin, vallet de chambre ordinaire du Roy ; François Lymosin et l'autre François Lymosin, père et filz, auctorisés de leur dict pere pour [conclure] et accorder le contenu en ces présentes [Jehan] Penicault et Jehan Miette, painctres, pour [eulx leurs] hoirs et successeurs, d'autre.*

« Comme les dicts sieurs [maire et jurats, auraient invité] les dicts painctres[cy dessus désignés à] dessigner et paindre les [ornements et estrades] que les dicts sieurs Maire et Ju[rats ont resolu] dresser et apposer pour l'ent[rée du Roy, ce qu'ils ont consenti] faire, le dict Lymosin et ses fils seroient partis de la ville de Lym[oges le premier] jour de ce présent moys.

« Pour [ce est-] il [que aujourd'hui] les dicts sieurs Jurats... ont ... promis et promectent [par] ces présentes payer aux dicts sieurs paintres la somme de cinq escuz sol, à raison de cinquante solz pièce [par] chascun jour que les dicts paintres travailleront en la dicte besoigne,

à compter dès demain quinz[iesme] du présent moys jusques au dernier jour que la [dicte] besoigne sera parachevée et qu'ilz seront congediez par les dicts sieurs, sans congé desquelz ne pou[rront] desloger de la dicte ville, ne habandonner la dic[te besoigne].

« Aussi ont, les dicts sieurs, promis aux dictz painctres [leur] bailler ou faire bailler ung thonneau de vin po[ur leur entretien;] et s'il arrivait que la dicte besoigne fut telle[ment pressée] qu'il fallut avoir d'autres painctres [les dicts] sieurs seront tenuz de les payer.

« A[us]si [a esté dict et accordé] que les susdictz painctres contr[actants ne] seront tenuz fournir aucunes couleur[s ni étoffes] ains seulement leur a[rt].

« [Pour toutes les ch]oses dessus dictes [ont les dicts painctres et aussi] l'ung pour l'autre et chacun [d'eulx pour] le tout, promis faire tous [les ornements] painctures pourtraictz et autres [chozes] de leur art, nécessaires pour la dicte [entrée] et mesnager et espargner les dictes couleurs estoffes et matières qui leur seront [baillées] par le commandement des dicts sieurs, comme ils feroient si elles estoient à eux propres, sans les employer à austres ouvraiges qu'à ceux de la dicte ville et en uzer avec toute foy et loyaulté de gens de bien, uzant de l'administration des biens qui sont à autruy.

« A esté semblablement accordé que les frais et mises, journées et vacations que les dicts painctres ont exposé pour s'acheminer en la presente ville, à la requeste des dicts sieurs et qu'ils sont deslogez à ces fins de la dicte ville de Lymoges, qu'ils ont dict estre le premier jour du dict moys, leur seront payées à l'ordonnance et dire du dict sieur de Burie...

« Faict à Bourdeaulx en la chambre du conseil de la maison commune de la dicte ville le quatorziesme jour de feb[v]rier] mil cinq cent soixante quatre... ainsi signés :

« *De Lambert, Galopin, P. de Casau, Ledoulx, Jehannot Deydie, Bouhard, de la Rivière, de Pichon, Léonard Lymosin, François Lymosin, Lymosin, Pénicault, F. Marcan, de Linars* [1]. »

4

Les peintures exécutées par Léonard Lymosin.

Il est regrettable que cette longue, mais très intéressante pièce, ne contienne aucune description des travaux exécutés sous la direction des grands peintres émailleurs; heureusement

[1] *Mémoires de la Société archéologique de Bordeaux.* Bordeaux, 1877, t. IV, p. 129. — GAULLIEUR, *Les grands peintres émailleurs du seizième siecle*, qui cite : Archives municipales de Bordeaux, série FF, *Notaires de la municipalité.* Fragments d'un registre de L. DESTIVALS.

que l'*Entrée du Roy*, page 29, nous renseigne suffisamment.

Comme contribution à l'histoire artistique du célèbre artiste, nous apportons les sujets des peintures faites par lui ou ses élèves à l'arc de triomphe de la porte du Chapeau-Rouge :

— *Neptune avec son trident ;* — *Genius civitalis, en vieillard ;* — *Deux fleuves ;* — *Deux hommes chacun en une rivière ;* — *Deux hommes représentant d'autres rivières ;* — *les Armoiries du Roy ;* — *les Deux Colonnes ;* — *la Devise ;* — *la Fortune de la Ville en girouette ;* — *la Religion catholique*, statue.

Mais Léonard Lymosin ne fit pas à Bordeaux que des peintures décoratives, comme il était d'usage aux entrées des rois. Il suffit de savoir que « Charles IX, fils de Henri II », était « accompagné de la Reyne Catherine de Médicis, de son frère le duc d'Anjou, et de Marguerite, sa sœur[1] », c'est-à-dire des trois personnages dont les noms sont le symbole du luxe le plus efféminé et des prodigalités les plus excessives. Les émailleurs de Limoges, s'ils n'exécutèrent pas des bijoux émaillés pendant leur séjour à Bordeaux[2], emportèrent sûrement des commandes et furent les précurseurs des auteurs du pentagone d'or émaillé offert, en 1578, à Marguerite de Navarre, et des Mabareaux, orfèvres limousins, qui firent les splendides médailles offertes à Louis XIII en 1615. (Voir p. 68.)

V

ENTRÉE DE MARGUERITE DE FRANCE, REINE DE NAVARRE.
PRÉSENT D'UN PENTAGONE ÉMAILLÉ.

1

Entrée de Marguerite de France.
1578.

Les registres de la Jurade nous donnent peu de renseignements sur l'entrée proprement dite de la reine de Navarre à Bordeaux.

[1] Archives départementales de la Gironde, série G, *Actes capitulaires de l'église Saint-André*. — *Les Médaillons d'or*, publiés par Henri HAVARD, pour la reine d'Espagne, ont été commandés, par ces grands personnages, pour le duc d'Albe ou pour eux-mêmes, à Guillaume Martin plutôt qu'aux émailleurs de Limoges. (Voir p. 34.)

[2] Il y avait à Bordeaux, à cette époque, une famille Lymosin. Les registres de

Au point de vue artistique, nous n'avons rien relevé d'intéressant concernant la peinture ou la sculpture, mais nous avons été plus heureux pour l'orfèvrerie. Un document inédit nous fournit la description d'un bijou remarquable qui fut offert à la coquette reine de Navarre comme présent de la ville.

Henri de Bourbon était gouverneur de Guyenne en 1578. Mais il était en même temps le chef reconnu des protestants ; aussi le séjour de Bordeaux lui avait-il été interdit par le Parlement. Henri III avait nommé le maréchal de Biron « gouverneur de la ville de Bordeaux et lieutenant général pour le Roy en ce pays et duché de Guyenne », et les jurats l'avaient élu maire. Biron avait donc toute autorité dans la cité.

Cependant le jeune roi de Navarre visitait chaque ville, parcourait chaque région, se préparant à la guerre, qu'il sentait inévitable ; aussi insistait-il vivement pour que sa femme, Marguerite, sœur du Roi, vînt le rejoindre.

Catherine de Médicis voulut accompagner sa fille, se créer des intelligences en Guyenne et même dans la maison de Henri, son gendre ; c'est pourquoi elle arriva suivie des « filles de la Reine », qui lui servaient d'escorte brillante et d'espions dévoués. Les intrigues qui se créèrent pendant le voyage sont en dehors de notre sujet ; nous n'avons pas à en parler.

Le 11 septembre 1578, la maison navale fut présentée aux Reines, à Blaye. Le 12, elles arrivaient à Bourg et le 14 à Libourne. Mais afin d'éviter que Henri de Bourbon assistât à aucune réception, le maréchal de Biron, qui, du reste, était son écuyer, arriva le 16, à trois heures du soir, et fit immédiatement son entrée à Bordeaux dans l'une des maisons navales qui avaient été préparées pour les Reines.

« Le jeudi dix-huitiesme septembre, la Reyne mère du Roy entra en la
« ville et cité de Bourdeaulx à dix heures du matin, laquelle Mgr le mareschal
« lieutenant du Roy et maire, gouverneur de cette ville, Messieurs les Jurats,
« allèrent recueillir en Peyrat (?) près la porte des Salinières, allant au
« Chateau-Trompette et loger à la maison du sieur Trézorier de Pontac,

la Jurade portent même la mention que « François Lymosin » était débiteur de la ville depuis le 1er octobre 1572. Etait-ce un de nos peintres ou un de leurs parents?

« seur les Foussés, à laquelle fust présenté ung dauphin de la longueur
« de huit pieds lequel avoit esté pris en ceste rivière ce jourd'huy [1]. »

Catherine de Médicis avait fait savoir aux jurats que la reine de
Navarre devait être reçue avec toute la pompe royale; aussi, « le
« Dimanche 21 septembre 1578, la Royne de Navarre entra à
« Bordeaulx à troys heures de l'après midy. Auparavant qu'en-
« trer, elle alla descendre aux Chartrons où les sieurs jurats lui
« avoient appresté ung ediffice au devant le second (?) chay, près
« le préau (?) appelé *la station*, pour illec luy aller fère hom-
« mage.... » [2]. — L'infanterie, les bourgeois, les archers « pas-
sèrent par devant », les députations mirent pied à terre et le maré-
chal de Biron, maire, fit le discours de bienvenue.

Le pavillon de la tribune aux harangues et le poêle qui fut offert à
la Reine, près de la porte Caillau, étaient « de broquatel et le fond
de damas blanc avec des écussons ». — Le cérémonial accoutumé
fut suivi, « les navires firent des salves, le château-Trompette et l'ar-
tillerie de la ville », tandis que la Reine se rendait à Saint-André
en passant par la rue Sainte-Catherine et par la rue Pugnadeux
[*des pignadors*]. Elle fit le serment requis et, après le *Te Deum*,
elle fut conduite chez M. le président Villeneuve, où elle logea [3].

Nous n'avons trouvé que la mention de la peinture des « écus-
« sons faicts pour l'entrée, à raison de quatre livres l'ung portant
« l'autre », c'est-à-dire grands ou petits, pour les arcs de triomphe
ou pour les bâtons du dais. Le nom du peintre n'étant pas indiqué,
nous ignorons s'il faut reporter à Jacques Gaultier, qui était peintre
de la ville en 1579, les travaux de « plate peinture » faits certai-
nement en cette mémorable occasion, mais cela est fort probable.

Le costume du maire est longuement décrit, ainsi que ceux des
Jurats.

« A esté ordonné qu'à ceste *nouvelle entrée* de la Reyne de Navarre que
la reine mère *veult* estre faicte que Messieurs les Maire, Jurats, Procu-

[1] Archives municipales de Bordeaux, *Délibérations de la Jurade*, feuillets à demi brûlés, *loc. cit.*

[2] Archives municipales de Bordeaux, BB, *Délibérations de la Jurade*, 1578, papiers demi-brûlés, *loc. cit.*

[3] La reine de Navarre, qui était déjà dans la ville, dut faire une entrée solennelle sur les instances de la Reine mère.

reur et Clerc de ville auront et porteront, scavoir : Monseygneur de Biron, mayre et gouverneur de la ville, lieutenant pour le Roy en ce pays et duché de Guyenne, Escuyer du Roy de Navarre, Mareschal de France, aura et portera une robbe et chaperon de toille d'argent, s'il s'en trouve, et de velours cramoisin, et s'il ne se trouve de toille d'argent, elle sera de velours cramoisin et de velours blanc, laquelle aura les parements, ensemble le chaperon de broquadel et pour l'esgard des robbes et chaperons des dicts jurats, procureur et clerc, qu'elles seront de satin cramoisin et satin blanc avecque les parements de satin [1]. »

La Reine mère et Marguerite, reine de Navarre, partirent de Bordeaux à « une heure de l'après-midy, le mardy 30 septembre 1578, pour aller à Cadillac [2] », où leur passage est signalé dans les registres de l'état civil. Quelque temps après, elles étaient auprès de Henri, à Nérac.

2

Pentagone d'or émaillé offert à la reine de Navarre.

Avant son départ de Bordeaux, les jurats remirent à Marguerite de France, reine de Navarre, un bijou remarquable dont nous avons trouvé la description très détaillée [3]. Les chroniques l'appellent « un pentagone, c'est-à-dire une pièce d'or massif ayant « cinq pointes, très bien ellaborée, avec des inscriptions, devises « et chiffres, à la louange de sa Majesté, ce qu'elle monstra avoir « pour agréable ».

1578. *Septembre 25.* — « *Pentagone émaillé offert à la Reine de Navarre.*
« A esté ordonné que le present qu'il convient de faire à la nouvelle entrée de la Reyne de Navarre, qu'il sera faict un *pentagone d'or* du poids de *deulx marcz*, plus ou moins de *quinze onces*, avec cinq angles équilatéraulx; d'ung cousté, les angles seront marqués, bordés et limités d'émail blanc, au plus hault angle engravé le lettre grecque nommée *ipsilon* et à l'angle droit, la lettre grecque nommée *gamma* en mesme diamètre. En senestre sera engravée la lettre grecque nommée *iota*, aux

[1] Archives municipales de Bordeaux, BB, *Jurades*, non classées, feuillets demi brûlés, *loc. cit.*

[2] Archives municipales de Cadillac, registre de l'état civil, 1578.

[3] Nous avons adressé, en 1891, au Comité des travaux historiques (archéologie), un mémoire : « *Grandes médailles d'or offertes aux souverains* », dans lequel nous avons signalé ce bijou, d'après l'*Inventaire sommaire* de 1751 et d'après les Chroniques. Nous donnons aujourd'hui le texte original de la Jurade.

deulx plus bas angles seront engravées, sçavoir : à l'angle droit, la lettre *épsilon* et *iota*, et en l'autre, la lettre grecque nommée *alpha*, toutes lesquelles lettres ensemble font VΓEIA, qui vaut autant en latin que *Salus et Sanitas*. Dans le pentagone, d'ung cousté, une nuée esmaillée de coulleur de ciel d'or sortent des rayons d'or, au dessoubs, deulx sceptres d'esmail viollet et en plus hault d'iceulx seur chascun, une fleur d'or de lis et en bas, faisant le fonds et baze une fleur de lis verte, deulx sceptres entrelassés et une chaîne dont Homère dict les chozes divines et humaines estre liées et dans un rondeau de la chayne seront escrits les mots : *Tu sceptra Jovemq. consillias.* De l'autre cousté seront aux angles, engravés mesmes lettres que dessus espécifiées et au milieu du pentagone sont escriptz les mots latins qui s'ensuyvent : *Virtuti immortali divæ Margaritæ Franciæ Regnæ Navarræ Regio Filiæ et Trium Regum Sororis* et plus bas sera escript : *Burdigalæ* [1].

« *Tu sceptra Jovemque concilias. — Virtuti Immortali divæ « Margaritæ Franciæ reginæ Navarræ regis filiæ et trium regum « sororis.* » Les deux textes sont bien dans le goût de l'époque. Le premier est d'un poète latin. *Virtuti immortali* est une dédicace bien trompeuse.

Hélas! la reine Margot concilia plutôt la royauté avec la licence des mœurs. Son immortelle vertu est restée légendaire.

Le pentagone d'or « très bien élabouré » était une sorte de plaque à cinq pointes, affectant la forme d'une décoration. Ce terme n'est plus usité dans la bijouterie; il semble qu'en 1578 il n'était pas besoin d'expliquer ce qu'était « un pentagone d'or massif émaillé ».

La description qui précède est absolument inédite. Elle aurait un très grand intérêt si cette curieuse pièce d'orfèvrerie existait encore, et s'il pouvait être prouvé qu'elle fut faite par les grands émailleurs de Limoges : les fils ou petits-fils de Léonard Lymosin, Pénicaud, Jean Miette, ou peut-être par ces fameux frères Mabareaux dont on ne connaît ni l'histoire, ni les travaux.

Ce bijou, pesant une livre d'or, représentait une valeur intrinsèque assez considérable pour qu'il eût été fondu. Il n'est cependant pas impossible de le retrouver dans quelque collection où sa provenance serait ignorée.

[1] Archives municipales de Bordeaux, BB, *Délibérations de la Jurade*, feuillets à demi brûlés, non classés, *loc. cit.* — *Jovemq.* est mis pour *Jovemque; consillias* pour *concilias; Franceæ regnæ* pour *Franciæ reginæ*, et *regio* pour *regis* ou *regiæ*.

Le nom de l'orfèvre ne sera pas toujours inconnu, car un marché a sûrement été passé entre les jurats de Bordeaux et lui. Il suffira que le hasard nous mette en mains des fragments de ce document *qui a existé*. Nous espérons en retrouver les restes dans les débris des feuillets demi-brûlés de nos archives municipales.

VI

ENTRÉE DU MARÉCHAL DE BIRON ET DE SA FEMME.
1579.

Nous n'avons trouvé aucune particularité artistique à citer dans l'Entrée du Maréchal de Biron, gouverneur de Guyenne, puis maire de Bordeaux, mais nous donnons, comme exemple des présents offerts aux grandes Dames, par la Ville de Bordeaux, l'extrait suivant, relatif à la réception de Madame la Maréchale :

« *Entrée de la Mareschalle de Biron.* — ... a esté ordonné...
« que le bateau sera tapicé... que M. M. les Jurats iront vers elle
« en sa maizon luy faire la révérence, luy présenter le service de
« la Ville, et à laquelle sera faict présant de quatre livres de
« Canelat de Milium, quatre livres dragées de Verdun, quatre
« livres Canelat, quatre livres Girouflat, quatre livres dragées mus-
« quées, quatre livres dragées coriandre, quatre livres dragées
« d'amandes, quatre livres dragées de citronnat, [un barriquot] de
« vin gris, un de Cordignac, et un barriquot de fleur d'oranger,
« pelettes oranges, pelues limons, petits citrons, conserve de
« Koyor (?) de Portugal, etc. »

(Archives municip. feuillets demi-brulés, *loc. cit.*)

Assurément, la Maréchale était gourmande. Il eût été à désirer que ce fût le seul défaut des Dames et Damoiselles de qualité.

VII

ENTRÉE DU DUC D'ALENÇON
FRÈRE DU ROI.
1581.

Le duc d'Alençon fût royalement reçu, en 1581. La réception cependant ne donna lieu à aucune manifestation des Beaux-Arts

dignes d'être rapportée. Nous retenons seulement quelques détails particuliers à ce prince. Ce sont les seules descriptions intéressantes que nous avons trouvées.

« Janvier 10. — *Entrée de M. le duc d'Alençon, frère du Roy.*
« — Il a esté ordonné qu'il sera faict et construit une maison
« seur le grand bateau de Pierre Guérin..... laquelle sera peincte
« des colleurs de blanq, gris et orange, colleurs de mondict
« Seigneur et à laquelle seront faictes et apposées guyrouettes
« estant empinctes les armoiries, chifres et devizes de mondict
« Seigneur, de la Reyne mère, Reyne de Navarre et de la Ville avec-
« que des chappeaux de triomphe. Et sur laquelle meson sera faict
« un souley, autour duquel sera la devize *discutit et fovet* et
« auquel bateau et à tout qu'il convient enrychir ladicte meson est
« ordonné qu'elle sera tapissée de velours blanc, gris et orange... »

Les « canons, couleuvrines » devaient tirer, et, sur le bateau, une collation de « confitures, dragées, massepains, pain, vin, linges, vivres », etc., fut servie. L'on fournit pour « les tireurs... quarante
« hauquetons de bayolte de vellous blanc, bleu, gris et orange,
« ayant chescun un capuchon desdictes velloues... » (*Id.*)

« Le XXIIII° an susdict Monseigneur, frère du Roy, ariva à
« Cadilhac accopaigné de la Royne et princesse de Navarre. »

(Archives municip. de Cadillac — *Registres d'état civil*, 1501-1590.)

MAITRES PEINTRES DE L'HOTEL DE VILLE ET DE DIVERSES ENTRÉES OFFICIELLES.

I

JACQUES GAULTIER,
« PEINTRE ET PROFESSEUR DE PEINTURE DE LA VILLE DE BORDEAUX ».
1579-1588 [1].

Jacques Gaultier ou Gaultié [2] semble être le premier peintre qui fut chargé officiellement d'enseigner, à Bordeaux, les arts du des-

[1] Nous ferons remarquer, tout d'abord, que Léonard Gaultier a gravé deux portraits du premier duc d'Épernon, l'un en 1587, d'après un dessin de Pierre Gourdelle, et que la faveur du duc, à la Cour, date de 1579.

[2] La signature est nettement Gaultié, mais cette orthographe est inusitée. Nous

sin, spécialement la peinture, peut-être aussi de peindre les portraits des jurats et les tableaux officiels.

Les contrats que les maires de Bordeaux passèrent avec lui, en 1579 et 1584, honorent autant les édiles que l'artiste lui-même. « Estant advertiz que Jacques Gaultier, peintre, estoyt dans ceste « ville et qu'il estoit assez bien expérimenté en l'art de la pein- « ture, l'auroient appelé... et remonstré que s'il voulloit avec sa « famille retirer en ceste dicte ville et y faire sa rezidence, ils « l'accommoderoient de logis..... et sy le gratifieroient d'ailleurs « d'aultres chozes et exemptions. » En effet, ils le logèrent, sans payer, « dens la maison quy faict le coing de la rue du Cahernan « et du collège de Guienne », lui permirent de sous-louer s'il ne s'y trouvait pas bien logé, l'exemptèrent d'impôts, du guet, de la garde des portes, des factions et du logement des gens de guerre, voulant ainsi faire « à l'exemple..... des républiques bien instituées « et ordonnées ayant... singulièrement déziré retirer à elles et en « leurs villes des meilleurs et des plus expérimentes artizans qu'il « leur estoigt possible, tant pour l'instruction de la jeunesse que « pour servir au publicq et pour bonifier les dictes villes [1] ».

L'estime que l'on témoignait à Jacques Gaultier et les termes flatteurs qu'on employait à son égard prouvent que des hommes de mérite supérieur dirigeaient alors la municipalité bordelaise. Aussi n'est-on pas surpris de voir figurer, sur les actes, les noms et les signatures du maréchal de Biron et de Michel de Montaigne, maires, de de Lurbe et d'Élie Vinet c'est-à-dire des hommes les plus distingués de leur siècle comme intelligence et comme érudition.

Mais, par quel concours de circonstances Jacques Gaultier fut-il de passage à Bordeaux et fut-il apprécié par les jurats? Il nous semble possible de l'établir.

Puisque la ville de Bordeaux faisait des offres au peintre parce qu'il était « l'un des plus expérimentés artizans », c'est qu'il avait déjà fait pour elle des travaux justement appréciés. Si, en

l'accepterions si l'artiste avait signé plusieurs pièces de la même façon. Une seule signature n'est pas preuve suffisante ; le peintre Du Roy, qui lui succéda, a signé Le Roy et Du Roy, sur un même acte. Voir aussi Pièces justificatives. 1610, septembre 13.

[1] Voir Pièces justificatives, 1579, *août 22* : *Contrat avec la ville de Bordeaux.*
— 1584, *août 22* : *Contrat avec Michel de Montaigne,* maire de Bordeaux.

août 1579, Jacques Gaultier *avait travaillé* pour la ville, c'est que son talent avait été mis à contribution en 1578, c'est-à-dire lors de l'entrée de la reine Marguerite (la reine Margot) conduite par la Reine mère à Henri IV. Si l'on voulait le retenir parce qu' « on « estoit adverty qu'il estoit en ceste ville », c'est qu'il était étranger à la Guyenne et qu'il retournait vers Paris. Donc, on peut déduire de ce concours de circonstances que Jacques Gaultier avait accompagné les Reines, qu'il avait pris part aux travaux nécessités par leurs entrées à Bordeaux et dans d'autres villes, par les fêtes et les divertissements des cours de France et de Navarre; enfin qu'en août 1579, la guerre civile étant sur le point d'éclater de nouveau entre catholiques et protestants, il retournait à Paris[1]. Les offres de la ville de Bordeaux étaient trop flatteuses pour qu'il refusât. Aussi il accepta et séjourna plus de neuf ans dans cette ville.

On pourra dire que les Rois et les Reines n'emmenaient pas avec eux des peintres pour aider aux travaux décidés par les municipalités, que rien ne prouve que Gaultier vint de Paris et qu'il fut attaché à la Cour. Nous répondrons que Catherine de Médicis emmenait avec elle son bataillon des *Filles de la Reine*, qui compta jusqu'à cent cinquante filles d'honneur, choisies parmi les plus belles femmes de France, que rien n'égala la coquetterie insensée et les folies licencieuses de toutes les fêtes dans lesquelles la Reine mère admirait sa fille en ses toilettes extravagantes, décrites par Brantôme[2]; que le but qu'elle poursuivait était un but politique et que, pour le cacher, elle s'entourait d'une cour des plus brillantes dont les moindres caprices étaient satisfaits par des peintres, des orfèvres, des brodeurs, des musiciens et des artisans de toutes sortes.

C'est ainsi que Guillaume Martin fit, en 1558, le modèle de la grande médaille offerte à Isabelle de la Paix, que la reine de de Navarre le nomma son graveur général en 1564 et qu'il reçut à Bordeaux, en 1565, des lettres patentes qui le chargeaient de fournir toutes les monnaies à l'effigie du Roi.

[1] La guerre dite *des amoureux* commença en 1579, et, en Gascogne, le 15 avril 1580.

[2] La reine Margot, dans ses *Mémoires*, décrit quelques fêtes auxquelles elle assista, à l'âge de treize ans, lors de l'entrevue de Brantôme. On peut s'en rapporter à elle ainsi qu'à Brantôme.

C'est ainsi que Gaultier vint à Bordeaux en 1578, de là à Nérac, puis qu'il revint à Bordeaux, où il accepta les honorables propositions des jurats. Cette opinion est au moins vraisemblable.

Quoique de nombreux Gaultier habitassent Bordeaux, quoiqu'un Jean Gaultier ait signé au marché, que messire Antoine Gaultier ait été sous-maire de 1540 à 1541, nous penchons à croire que Jacques Gaultier est originaire du Nord, préférablement de Nancy, qui s'honorait d'être la patrie des dessinateurs et graveurs célèbres du même nom. Mais ce n'est là qu'une simple conjecture.

Ce que les archives ne nous ont pas encore dévoilé, c'est l'œuvre de notre peintre. A quels travaux les jurats employèrent-ils son talent? Quand mourut-il ou fut-il remplacé?

De sa vie et de ses œuvres, nous ne connaissons rien. Nous savons seulement, par les deux actes renouvelables signés Biron et Montaigne, que Gaultier fut retenu à Bordeaux et logé du 1ᵉʳ septembre 1579 au 1ᵉʳ septembre 1586, et par les comptes des revenus de la ville (notes inédites) qu'il logeait encore dans « la maison qui faict le coing de la ruhe du Cahernan et du collège de Guyenne » en 1583, 1586 et 1588, puisque le trésorier ajoute : « où se tient à présent Jacques Gaultier, painctre. » Donc Gaultier résida dix ans au moins à Bordeaux et remplit ses fonctions à la satisfaction de la municipalité.

Les actes de la jurade nous apprennent que cette maison avait été précédemment louée par Jean de Lapaty, maître boulanger, et par Jean Daillens — bail de 3 ans du 1ᵉʳ novembre 1574 — et qu'en 1598, Jacques Gaultier n'avait plus la jouissance de la maison attenante au collège de Guyenne, mise par la ville à sa disposition.

Enfin, le 13 septembre 1610, « Jehan Gaultier, peintre de la ville de Bordeaulx », épousait Marie Rouleau dans l'église Saint-Georges de Mussidan (Dordogne). Ce « peintre de la ville de Bordeaux » pourrait être un fils de Jacques Gaultier, car Biron et de Montaigne, maires de cette ville, avaient « remonstré à ce dernier « (Gaultier) que s'il voulloit, *avec sa famille*, se retirer en ladicte « ville et y faire sa résidence, ils l'accomoderoient de logis ». Il avait donc des enfants; tout fait supposer que Jean Gaultier était son fils; le nom, l'âge probable, la profession, la désignation par-

ticulière, « peintre de la ville de Bordeaux », et enfin la signature, qui offre une analogie frappante avec celle de Jacques Gaultier, tout appuie cette proposition [1].

[signature: S Gaultier peintre]

Jacques Gaultier fit sûrement beaucoup de tableaux et enseigna à de nombreux élèves, de 1579 à 1588, au moins ; c'est dans ce but qu'il fut retenu à Bordeaux par les jurats ; c'est à ses fils qu'il dut donner ses premières leçons.

Le nom de Jacques Gaultier est à retenir, parce que ses illustres contemporains Biron, Montaigne, de Lurbe, Élie Vinet, le traitaient avec déférence et semblent avoir fait grand cas de son talent.

Est-il impossible qu'on découvre un portrait ou des portraits de ces grands hommes, avec la preuve que Jacques Gaultier en est l'auteur? Assurément non. Or, de ce jour la célébrité de notre peintre serait établie, et nous aurions fait œuvre utile en appelant sur son nom l'attention des écrivains d'art et des érudits.

Ce que nous pouvons affirmer dès aujourd'hui, c'est que Jacques Gaultier fut le premier professeur chargé d'un cours municipal de peinture à Bordeaux, que sa nomination date du 22 août 1579 et qu'il remplissait encore ses fonctions en 1588.

Singulier rapprochement! Quelques années après, en 1590 et 1594, le maire et les jurats de Bordeaux faisaient placer dans des niches faites exprès, à l'Hôtel de ville, les inscriptions et les statues antiques découvertes au mont Judaïque. C'était la création de la première École des beaux-arts et du premier Musée des antiques, à Bordeaux. Trois cents ans plus tard, une municipalité aussi éclairée créait l'École municipale de dessin, de peinture, sculpture et architecture et le Musée lapidaire [2].

[1] Archives municipales de Bordeaux, feuillets demi-brûlés, non classés, *loc. cit.*
[2] C'est en 1879-1880 que l'ancienne École de dessin fut réorganisée, sous notre direction, et qu'un professeur spécial de peinture fut nommé; c'est en 1891 que le Musée des antiques fut enfin inauguré avec la nouvelle bibliothèque.

II

ENTRÉE DU PRINCE DE CONDÉ.
BUFFET DE VERMEIL ET VASES D'ARGENT.
1611

Le 2 juillet 1611, le prince de Condé fit sont entrée solennelle, à Bordeaux, avec le cérémonial ordinaire. La princesse douairière et sa femme étaient arrivées le 18 juin. Elles assistèrent avec lui aux dîners donnés par les jurats et M. de Rocquelaure veilla personnellement à l'organisation de ces fêtes qui firent l'admiration de la Cour et de la ville.

Le 13 août, les réceptions furent aussi splendides chez le duc d'Épernon, mais la ville de Bordeaux voulut renchérir encore.

Le 28 septembre les jurats délibéraient « qu'il seroit emprunté de certains bourgeois de la ville 6,000 à 6,500 livres pour faire un presant à M. le prince de Condé *d'un buffet de vermeil* assorti et accompli *de beaux vases* et autre vaisselle ».

Ce furent encore des orfèvres bordelais qui exécutèrent cette commande princière. Nous n'avons pas trouvé ce marché, malgré de très actives recherches.

III

JAS DU ROY OU JÆS LE ROY.
GASPARD KONINGS,
« MAISTRE PEINTRE DE L'HÔTEL DE VILLE DE BORDEAUX, NATIF DE LA VILLE DE DAM, EN LA COMPTÉ DE FLANDRES, DEMEURANT PAROISSE PUY-PAULIN ».
1594 † 1624

1

Le peintre officiel de l'Hôtel de ville.

Jas Du Roy est le premier peintre que nous avons trouvé qualifié « peintre de l'Hôtel de ville » et à ce titre logé dans la maison commune. Il figure le premier, dans les pièces officielles, comme auteur des portraits des jurats.

Il est difficile d'affirmer quel est le nom exact de cet artiste qui

signe à son contrat de mariage Jæs Le Roy et Jas Du Roy. Un de nos confrères les plus compétents, M. Max Rooses, conservateur du Muséum Plantin-Moretus, à Anvers, croit qu'il faut traduire Jas, Jæs, par *Jaspar* pour Gaspard, et le nom francisé Du Roy, par Coninckx, en flamand, ce qui équivaut à Konings aujourd'hui [1].

Depuis que nous avons publié l'avis que M. Max Rooses a bien voulu nous adresser, nous avons relevé une note qui donne une traduction différente du prénom. On lit dans le registre de l'état civil de la paroisse Saint-André : « Isabeau, fille naturelle et légi-« time de *Jost, en flamand, qui veut dire Joseph* Duhamel et « de … » La signature du père est nettement : *Joos,* E. Duhamel. D'autre part, on lit dans les Minutes d'Andrieux, 1633, juin, 3, f° 277, que la sœur du peintre Laprairie (voir p. 117), était « veuve de feu *Jousse* Sonians ». Du Roy a signé une fois Jas et une fois Jæs; les scribes écrivaient Joos ou Yoz : Jost Duhamel signe Joos pour Joseph; il faudra trouver d'autres signatures de Du Roy pour décider quel prénom français on doit lui donner.

Nous ignorons par quel concours de circonstances Jas Du Roy, qui était né à Dam, dans les Flandres, vint s'établir en notre ville et s'y maria, paroisse Puy-Paulin. L'acte de fiançailles avec Jeanne Benoist, veuve de Jean Hosten, praticien, est daté du 2 septembre 1594. Nous le publions avec l'*advenant*, qui porte reçu d'une dot de 400 écus, somme relativement considérable pour un artisan, payée le 18 mai 1595.

[1] « Des deux fac-similés de signatures, l'un porte *Jas du Roy*, l'autre *Jæs Le Roy*. Remarquons que Jaes, en flamand, est à peu près l'équivalent de Jas. Le « æ étant un *a* allongé et équivalant à l'*aa* de notre orthographe moderne, Jas et « Jaes sont donc deux abréviations d'un même prénom. Quel est celui-ci? Diffi- « cile à dire, la forme étant complètement insolite. Je crois, pour ma part, qu'il « faut le traduire par *Jaspar* (Gaspard). Parmi le peuple, on dit encore actuelle- « ment *Jas* pour *Gaspard*. — *Du Roy*, *Le Roy,* variantes du même nom de « famille, me font soupçonner que le nom réel du peintre n'était ni l'un, ni « l'autre, mais que tous deux sont les traductions du véritable nom de famille du « peintre. Au dix-septième siècle, les Flamands émigrés en France avaient « l'habitude de traduire leurs noms flamands en français. Ainsi, *La Prairie* sera « probablement un Van der Weyden. *Le Roy* se traduit en flamand par *de* « *Coninck* (vieille orthographe); *Du Roy*, par *Coninckx* (vieille orthographe et « forme du génitif). Les deux noms sont fort fréquents chez nous, et j'ai la con- « viction que l'un des deux a été porté par votre peintre. Comme à un moment « donné il s'appelle *Du Roy*, je penche pour *Coninckx* (en flamand moderne « nous écrivons *Konings*). — Max Rooses. »

Dans ce contrat, Jas Du Roy est qualifié « maistre painctre de la présente ville », mais, en 1605, dans les comptes réglés par le trésorier municipal sur l'ordre des jurats, il est fait mention du *peintre de la ville,* c'est-à-dire d'un peintre officiel.

« 1605. — *Peintre de la ville.* — La maison qui fait l'arceau et *balet* (auvent) de la maison commune avec la tour y joignant et la chambre haulte où souloit loger le prévôt, à présent *le peintre de la ville* en jouist sans rien payer.[1] »

Ce peintre de la ville, c'était Du Roy, ainsi que le prouve un mandement du 24 juillet, qu'on lit dans le même cahier : « A Joos Du Roy, maistre painctre de la dicte ville... » Voir p. 53.

Le local que Du Roy occupait dans l'Hôtel de ville de Bordeaux est clairement indiqué ci-dessus : « 1605. — *La maison qui faict l'arceau et balet de la maison commune avec la tour y joignant et la chambre haulte...* » L'Hôtel de ville était en face du collège des Jésuites; une grande place les séparait, on traversait un pont, on passait sous un porche, un auvent, en patois, *un balet,* puis sous l'arceau, et on entrait dans la cour, circonscrite par des tours reliées par des murailles. L'atelier du peintre était au-dessus de l'arceau, *fenestré* sûrement sur la cour, c'est-à-dire au nord de la maison qu'il occupait. C'est là qu'il exécutait les commandes des jurats et qu'il recevait les élèves auxquels il enseignait son art. La tour y joignant, dont les restes existent encore dans les bâtiments, à droite et à gauche des tours Saint-Éloi dites *la grosse cloche,* complétait cet atelier.

Nous n'avons recueilli aucun renseignement certain sur la vie intime de Jas Du Roy, soit dans les registres de l'état civil, soit dans les minutes des notaires, sauf son contrat de mariage. Nous connaissons quelques noms de jurats dont il fit les portraits, quelques dates de payement mentionnées dans les *Comptes du trésorier de la ville,* rappelant son habitation dans l'Hôtel de ville, les réparations qu'il fit dans son logement et incidemment la date de sa mort[2].

En 1624, le pont de l'entrée de l'Hôtel de ville fut rebâti[3]. Du

[1] Archives municipales, *Comptabilité,* feuillets demi-brûlés, *loc. cit.*
[2] Voir Pièces justificatives, aux dates indiquées.
[3] Archives municipales de Bordeaux, *Délibérations de la Jurade,* non clas-

Roy fit réparer son logement. «...Yoz Du Roy, peintre en jouist...
« sans rien payer, attendu les réparations qu'il a fait faire à ses
« despens, lesquels il sera tenu y laisser sans récompense, le temps
« porté par son contrat expiré... » Dans les comptes du second
semestre on lit : « 1624. — La maison qui faict l'arceau, etc., *la*
« *vefve de Joseph Roy*, painctre en doict jouyr pour [en blanc]
« années en considération des réparations que son mary y a faict. »

Jeanne Benoist avait un fils de son premier mariage, Jean Hosten, que Du Roy se chargea d'élever, mais nous n'avons rien trouvé se rapportant à des enfants issus de leur union, sauf une conjecture sans valeur qui concerne un menuisier, Nicolas Roy, qu'on peut lire aux pièces justificatives, 1624.

Les actes de décès de Jacques Gaultier et de nomination officielle de Jas Du Roy nous font défaut. Nos notes présentes s'arrêtent à 1588, d'une part, et commencent à 1605, de l'autre. Il n'est pas impossible qu'un peintre de la ville ait été en fonction pendant tout ou partie de ces dix-sept ans. En 1598, Jacques Brassier habitait « la maison qui fait le coin de la ruhe du Cabernan et du collège de Guyenne », où Gaultier demeurait encore en 1588, et de Pichon, clerc de ville, s'opposait à ce que Guillaume Gerbois s'installât « dans la maison qui faict l'arceau », etc., qu'il avait louée, le 18 novembre 1597, par contrat passé par-devant Destivals, notaire, logement qui était occupé par Jas Du Roy, en 1605, comme peintre de l'Hôtel de ville. Il semble donc probable que Jacques Gaultier n'était plus en fonction et que Jas Du Roy n'y était pas encore en 1597. Peut-être trouverons-nous la preuve que Jean Gaultier était alors le peintre officiel, comme le laisserait à penser son acte de mariage du 23 septembre 1610.

On peut consulter les pièces justificatives aux dates indiquées ci-dessus, on verra que les documents qui nous manquent pourraient fournir un nouveau nom d'artiste et arrêter définitivement l'ordre chronologique des peintres de l'Hôtel de ville. Nous les trouverons certainement.

Déjà les peintres de l'Entrée du duc de Mayenne vont nous fournir de sérieux indices. Mais, conjecture pour conjecture, nous

sées, *loc. cit.*, 1624, BB, carton 50. — *Revenus de la ville*, CC, carton 112. *Comptes du trésorier*, 1615 et 1624, papiers non classés.

devons accepter la qualification de « peintre de la présente ville » de l'acte de mariage de Du Roy, comme synonyme de peintre de l'Hôtel de ville, et considérer sa nomination comme ayant eu lieu avant le 2 septembre 1594.

Du Roy se mariait à Bordeaux en 1594; il était mort avant la fin de l'année 1624. Pendant ces trente ans il dût faire non-seulement des portraits, mais de nombreuses décorations pour les fêtes du mariage de Louis XIII, des entrées de Mayenne et d'Épernon.

2

Influence flamande sur les Beaux-Arts à Bordeaux.

Une particularité curieuse, c'est que Jas Du Roy était Flamand, comme tant d'autres artistes qui ont habité Bordeaux, et qu'il y était fixé dans le même temps où les fameux tapissiers de Coomans et de la Planche furent chargés par Henri IV du dessèchement des marais de la Saintonge, tandis que d'autres Flamands : Leigwater et Conrad Gaussens, assainissaient ceux qui rendaient le Médoc inhabitable de Bordeaux à Soulac.

Il y avait, du reste, une mode, une influence artistique flamande en toutes choses, et c'était tout naturel à Bordeaux. L'art flamand débordait alors dans l'Ile-de-France, la Champagne et la Bourgogne, imposait à nos artistes et à nos artisans une expression de l'art qui luttait avec l'ancienne École française et avec le goût italien, importé par les Médicis.

Or, Bordeaux était aux portes de l'Espagne[1], et entretenait des rapports commerciaux très suivis avec les provinces qui étaient devenues les Pays-Bas. Des flottes flamandes apportaient chaque année des meubles, des tapisseries, des tableaux, des bijoux. Elles chargeaient des vins en échange. De là ce caractère flamand tout particulier des intérieurs bordelais que nous révèlent les

[1] Voir *Bulletin archéologique de la Commission des Travaux historiques et scientifiques*, 1895, p. LVI. — Ch. BRAQUEHAYE, *Monument funèbre romain reconstitué avec les pierres sculptées du Musée municipal des Antiques de Bordeaux*. Lecture faite à la Sorbonne le 18 avril 1895. — Ausone, poète bordelais, fut gouverneur de Trèves. Le monument de Bordeaux ressemble à celui d'Igel, près de Trèves.

inventaires, les testaments, les contrats de mariage des nobles, des parlementaires et des riches marchands de Bordeaux au seizième siècle : bahuts flamands, armoires flamandes, broderies flamandes, *truffles* (plaques de cheminées) flamandes, etc. De là tous ces noms d'artistes nés dans les Flandres ou élèves de l'École flamande : MM[res] Arnault de Hans, Luc Machirque, Jas Du Roy, François de Laprairie, Christophe Crafft, Thomas Hopken, Jean-Baptiste Vernechesq, Pierre de Litz, Alexandre Reigebrune, Gaspard van Desbrugne, Joseph de Lipelaer, Richard Decamps, Abraham Clausquin, etc., qui figurent à la tête du mouvement artistique de Bordeaux.

3

Les travaux officiels.

La pièce la plus ancienne concernant les portraits des Jurats est celle-ci :

« 1605. A Joos du Roy, maistre painctre de la dicte ville, la somme de trois cens vingt livres à luy ordonnées pour avoir tiré au vif, six de vous, Messieurs, avec les armoiries et escriteaux et avoir fourny les toyles et tables, ensemble avoir mis leurs armoiries *dans le livre qui est en la maison commune*, ainsi qu'il est conteneu par requeste, certification et mandement du XXIIII juillet au dict an, le tout y rendu avec quittance, IIIe XX livres [1]. »

Ce texte établit que Jas Du Roy était en fonction avant 1605, puisqu'il logeait à l'Hôtel de ville et qu'il avait fait six portraits de jurats avant le 24 juillet.

L'affirmation qu'il a été nommé le 6 décembre 1610 est fautive [2]. Marionneau a confondu pour Du Roy, comme pour Guillaume Cureau, une commande avec une nomination. Nous n'avons rien

[1] Archives municipales de Bordeaux, feuillets demi-brûlés, non classés, *Comptes du trésorier de la ville*, BB, carton 50.

[2] Nous n'avons pas trouvé le contrat de mariage que Marionneau donne dans le *Compte rendu des Sociétés des Beaux-Arts*, p. 220, 1886, sans indiquer les sources. L'acte que nous publions est dans Chadirac, notaire royal, *Archives départementales de la Gironde*, série E, non loin du marché du tombeau du duc d'Épernon. Il ne commence pas par « Articles de mariage », mais par « Sachent tous que... ».

trouvé en 1610, mais ce texte en « 1611, septembre 10. — *Peintre de l'Hôtel de ville*. — Délibération portant que le trésorier de la ville *avanceroit* à Mre Jos Roy, peintre, la somme de 60 liv. pour *commancer* à travailler aux tableaux de MM. les Jurats. — 113[1] ».
Du Roy commençait alors des tableaux, mais il en avait fini en 1605; donc ce n'est pas là une date de nomination. — Les 4 juin 1611, 1615, 1617, 1624, il est encore fait mention du logement que lui accordait la ville.

Un mandement du 3 juillet 1613 nous fournit la mention de quatre autres portraits avec les noms des jurats. « Délibération « portant que le trésorier de la ville avanceroit la somme de 20 livres « pour faire les tableaux de feu Mr de Barraut, maire, de Mrs de « Laburthe, de Guérin et Dathia, jurats, pour les mettre dans la « salle, au lieu qu'on jugerait à propos. — 155 [2]. »

Cette mention semble prouver que c'étaient les premiers portraits qu'on plaçait définitivement dans la maison commune.

En 1618, les jurats payaient à Du Roy « cent huit livres pour « les pourtraitcz qu'il a faict des sieurs Camarsac, de Voizin et de « Minvielle, naguère jurats, et par luy posés dans la grande salle « de l'Hostel de ville ».

Le 11 janvier 1619, il recevait trente-six livres à compte sur les « pourtraicts de MM. le maire et jurats qui entrèrent en charge au mois de septembre 1618 ». C'étaient M. de Montpezat, maire, de Pontac, baron de Beautiran, de la Chausse et Guichenières des Gentils.

La même année, le 19 février 1619, Jas Du Roy recevait trente-six livres d'avance « pour commencer à travailler aux pourtraicts de MM. de la Rivière, Duval, Chapellas et autres jurats ». Il n'est pas douteux que d'autres magistrats municipaux furent peints par Du Roy et que nous en trouverons les noms.

Il suffit de faire remarquer que la galerie de portraits des jurats semble avoir été commencée vers 1605, et que l'artiste les peignit sur toile ou sur des panneaux de bois de noyer, comme il était d'usage à cette époque. Enfin, les peintres municipaux étaient chargés, il faut bien le reconnaître et le retenir, de peindre les

[1] Archives municipales de Bordeaux, *Inventaire sommaire de 1751, loc. cit.*
[2] *Compte rendu des réunions des Sociétés des Beaux-Arts, loc. cit.*, 1894 : *Guillaume Cureau*, p. 1143.

— 55 —

faux bois qui entouraient leurs œuvres et les armoiries qu'on suspendait aux mais ou aux litres funèbres.

Les textes qui précèdent établissent :

Que les armoiries des jurats étaient peintes sur un registre spécial que nous signalons par pages 53 et 54 et aux Pièces justificatives 1619, 25 septembre ;

Que les portraits étaient peints sur toile ou sur des panneaux de bois (*id.*) ;

Qu'ils étaient payés trente-cinq à trente-six livres l'un ;

Enfin, que le peintre officiel fournissait les armoiries des mais.

« Le 10 juin 1619, Yaz du Roy, peintre », reçoit « la somme de « vingt-sept livres pour paiement de neuf armoiries peintes en carte « et à l'huyle, du Roy, de mon dict seigneur le duc de Mayenne, du « dict seigneur marquis de Montpezat et de la Ville, quy furent « mises et attachées au susdictz deux mays. Scavoir six au may de « mon dict seigneur duc et trois à celle du dict seigneur maire, à « raison de trois livres pour chacune d'icelles, comme appert par « requeste et mandements endossés et quittance du dict jour dixiesme « juin mil six cent dix neuf cy rendue avec quittance payée... « XXVII livres. »

Les mays furent placés le 6 juin, « l'un dans le château-Trompette, pour Mgr Mayenne, gouverneur et lieutenant général pour « le Roy en Guyenne : l'autre au devant la maison de la mairerie pour Mgr le marquis de Montpezat, maire de la dicte « ville[1] ».

On remarquera que la fonction de peintre officiel de la ville comportait l'obligation de peindre les portraits des jurats sortant de charge et les tableaux de plate peinture des entrées royales ou même les armoiries, les maisons navales, les avirons, etc., lorsque ces travaux n'étaient pas mis en adjudication publique.

En effet, Jacques Gaultier semble lui-même avoir pris part à de semblables marchés ; c'est établi pour Jas Du Roy, et nous verrons Guillaume Cureau, Philippe Desbayes, Le Blond de la Tour, etc., être chargés de toutes ces entreprises, artistiques ou non.

[1] Archives municipales de Bordeaux, BB, carton 126, feuillets à demi brûlés, *loc. cit.*

4

Portraits de jurats peints par Jas Du Roy.

1605. — Alphonse d'Ornano, maire;
— **Charles de Cadouin**; Étienne de Bérard; Salomon Du Bernet;
— Luc de Lacour; Martin de Lur; Arnaut de Minvielle.
1611. — De Pontcastel; De Cozatges; Tauzin.
1613. — De Barraut, maire;
— De Laburthe; de Guérin; Dathia.
1618. — Camarsac; de Voisin; de Minvielle;
— De Montpezat, maire;
— De Pontac, baron de Beautiran; de Guichanières des Gentils; de La Chausse.
1619. — De Rocquelaure, maire;
— De la Rivière; Duval; Chapellas.

On peut donc croire que tous les portraits des jurats ont été faits par le peintre de la ville *qui était en fonction lorsqu'ils sortaient de charge*, et que tous les grands travaux décoratifs exécutés à Bordeaux l'étaient presque toujours sous la direction ou par les mains du peintre officiel de la Jurade.

Jas Du Roy faisait les portraits des jurats et les armoiries des mais du duc de Mayenne et du maire. Il dut prendre part à l'immense œuvre décorative que nécessita le mariage du roi Louis XIII, à Bordeaux, en 1615, soit aux arcs de triomphe ou à la maison navale, le jour de son entrée solennelle, soit au collège des Jésuites lorsqu'on joua, devant la Cour, le divertissement mythologique *les Champs Élysiens*.

Nous donnons ci-après une description détaillée de ces travaux, qui pouvaient comporter de véritables œuvres d'art au milieu d'un fatras d'allégories puériles.

Elle est intéressante pour l'histoire de l'art et pour l'histoire locale, mais surtout elle renseigne sur les programmes imposés aux peintres bordelais du commencement du dix-septième siècle. De l'importance et de la difficulté de l'œuvre, on peut déduire le talent de l'artiste.

IV

ENTRÉE DE LOUIS XIII.

1

Entrée de Louis XIII à Bordeaux.
1615.

Les fêtes qui furent données à l'occasion des mariages de Louis XIII avec Anne, infante d'Espagne, et de Madame, sœur du Roi, avec le roi de Castille, fils de Philippe III, ont été longuement racontées par les chroniqueurs. Les préparatifs, les réceptions, les préséances, les rangs occupés par chaque corps constitué, les costumes royaux, princiers et municipaux, ceux de la noblesse, du clergé, de la magistrature, voire même ceux des hérauts, des Suisses et des rameurs, les cérémonies civiles et religieuses, sont décrits avec de minutieux détails par de nombreux témoins oculaires. Ils fournissent les noms d'un grand nombre d'officiers subalternes, d'artisans qui ont participé aux réjouissances publiques; mais aucun, que nous sachions, n'a donné ceux des peintres et des sculpteurs qui furent employés pour les luxueuses décorations qu'on put admirer dans la ville, surtout le jour où Louis XIII et sa royale épouse firent leur entrée solennelle.

Les registres de la Jurade de 1615 ont été brûlés; il ne reste que les fragments de quelques feuillets; l'inventaire sommaire de 1751 ne contient aucune mention relative aux travaux artistiques qui décorèrent toute la ville. Nous ne pouvons donc pas placer des noms d'artistes près de la description de leurs œuvres, sauf ceux des médailleurs Mabaraux, et du sculpteur Huguellin.

Il faudra un heureux hasard pour combler cette lacune regrettable, quoique nous établissions, dès aujourd'hui, que Jas Du Roy dut y prendre une large part.

Voici les faits intéressants à signaler au point de vue de l'art, soit comme fêtes, soit comme peintures ou sculptures décoratives, depuis le 7 octobre jusqu'à la fin de décembre 1615.

C'est le mercredi 7 octobre que le Roi, la future reine d'Espagne et la Reine mère s'embarquèrent à Bourg et arrivèrent à Bordeaux. Le départ avait été précipité, parce que la Cour craignait une

entreprise des huguenots. L'arrivée à Bordeaux fut tardive ; aussi les préparatifs furent-ils peu remarqués, la Reine mère étant toute à la joie d'avoir échappé à ces périls imaginaires.

Le Roi ayant décidé d'entrer en carrosse, comme il fit, par la porte des Salinières, sans aucune cérémonie, avec un peloton de ses gardes seulement, les jurats et quelques compagnies de la ville se trouvèrent seuls sur son passage, pour le conduire, suivant l'usage, à la cathédrale et, de là, dans son logement, à l'archevêché. L'entrée solennelle fut remise jusqu'après la consécration du mariage du Roi.

Après qu'Élisabeth de France eut été fiancée au duc de Guise, procureur du roi de Castille, dans le palais archiépiscopal, et qu'elle eut été mariée dans l'église Saint-André par le cardinal de Sourdis, le 14 octobre, elle prit la route de Fontarabie le 21, et l'échange des Reines eut lieu le 9 novembre, sur la Bidassoa [1].

La jeune reine de France étant arrivée à Bordeaux, le 21 novembre, les cérémonies civiles et religieuses de la bénédiction nuptiale du mariage royal eurent lieu huit jours plus tard avec un faste féerique, au milieu de réjouissances somptueuses [2] qui durèrent jusqu'au jour du départ, le 17 décembre suivant.

L'entrée officielle de Leurs Majestés à Bordeaux est, de toutes les fêtes, celle qui intéresse le plus les Beaux-Arts ; aussi est-ce la moins décrite. Les vains honneurs du pas, les préséances occupaient davantage nos pères que les œuvres de nos modestes artistes. C'est un devoir de faire connaître celles-ci.

Voici ce que nous savons de cette entrée solennelle, faite le premier dimanche de l'Avent, 29 novembre 1615.

La maison navale.

Le Roi partit à dix heures du matin de la porte des Salinières pour se rendre aux Chartrons, où était dressée la tribune

[1] Élisabeth de France devint reine d'Espagne par son mariage avec le roi de Castille, fait par procuration, à Bordeaux, le 14 octobre, et bénit, à Burgos, le 25 novembre. — Anne, infante d'Espagne, devint reine de France par son mariage avec Louis XIII, fait par procuration à Burgos, le 14 octobre, et bénit, à Bordeaux, le 25 novembre 1615.

[2] DUPLEIX, *Histoire de Louis XIII*, 1654. Paris, Denys Béchet, in-fol.

aux harangues. La maison navale qui lui avait été préparée était « un palais assez capable, accompagné de ses galeries, « chambres et portiques, enrichy de velours au dedans, de « peintures au dehors et d'emblèmes partout ». Le premier de ceux-ci se voyait en dehors vers la proue :

« *Quæ vecto meruit pro vellere cœlum servando Dea facta Deos* »

« faisant le parangon de ce *vaisseau*, avec celui d'Argo qui estoit représenté dans le *cercle de laict...*, la toison étendue au lieu de voiles, Typhis au gouvernail.

« Vis-à-vis estoit représenté *Cæsar s'embarquant* sur une mer courroucée et *Neptune*, auprès de son navire, lancé de l'eau jusques aux flancs, menaçant Eole et calmant la tempête. »

A l'avant de la maison navale se voyaient deux tableaux. L'un représentait *les Vertus*, la couronne en tête, entourées de leurs attributs, et, près de là, *un navire desmembré*, c'est-à-dire dont les diverses pièces de la charpente étaient éparses dans le port ; l'autre, un *Cupidon* dans les nues, en Jupiter tonnant, lançant la foudre sur la mer agitée. *Neptune*, le trident abaissé, était agenouillé sur le bord de la plage.

Au côté droit de la carène se voyait le sujet le plus remarqué, car c'était un tableau parlant. *Le fleuve Garonne*, en « chenu cou« vert de joncs et de roseaux », était tourné vers Neptune pour lui adresser ses plaintes touchant « la surcharge des subsides « dont il était oppressé et prioit Neptune de le soulager en con« sidération de la sacrée voyture qu'il faisoit ». A gauche, de *nombreuses Naïades* sortaient des roseaux avec des airs étonnés et ravis.

Sur le pont, *quatre grandes figures en ronde bosse*, sculptées par Jacques Huguellin (voir page 75), supportaient des trophées et formaient, avec des toiles, une sorte de toiture au-dessous de laquelle on voyait le jeune Roi appuyé sur la galerie dorée, saluant de bonne grâce et souriant à son peuple en joie. La maison navale fendait les ondes, tirée par quatre grands bateaux à quatorze rames, remplis de « *gascheurs* » vêtus de livrées bleu et rouge, et « une centaine de vaisseaux dont les plus proches portaient les musiciens, gardes et archers, les autres, curieux de voir, ramaient

en cadence dans une nuée d'oriflammes, au milieu des cris d'allégresse de la population bordelaise ».

Le Roi se fit conduire aux Chartrons. La maison navale mit à l'ancre au large, et la foule s'entassa sur le quai, près de la tribune aux harangues. Là, Louis XIII déjeuna, en attendant l'arrivée de la Reine, qui vint le rejoindre en litière découverte, accompagnée de toutes ses dames d'honneur.

Nous avons cité une fois pour toutes les ouvrages où nous avons puisé la plupart des descriptions des œuvres d'art qui furent faites en l'honneur du mariage du Roi. Mais si l'œuvre des peintres, des sculpteurs et des architectes nous attire bien plus que celle des poètes, il est utile de prévenir qu'on y trouvera des devises, des emblèmes, des vers latins et français, à profusion, que nous avons cru inutile de reproduire tous ici [1].

La tribune aux harangues.

La galerie des harangues était une longue tribune, en équerre, sur la place des Chartreux, à trois grands degrés à repos et quinze belles arcades, qui portaient d'un côté, « outre l'ornement des peintures, rustiques et grotesques, un grand nombre de petits sceptres, en sautoir, couronnés avec ce mot :

« *Cedit Facundia sceptro.....* »

« De l'autre costé, on voyait de grandes L L couronnées, sans nombre, avec ce mot :

« *Locus est laudabilis iste.* »

« Il y avoit, au milieu de cette galerie, un trône pour le Roy, couvert d'un dais, en forme de couronne brunie d'or, et portant sur la corniche ce beau vers de *Rutilius Numatianus* en son Itinéraire, qui fut dit jadis de la majesté de Rome et maintenant appliqué à celle du Roi :

« *Quod regnas minus est, quam quod regnare mereris.* »

[1] *La Royalle réception de Leurs Majestés très chretiennes en la ville de Bourdeaus ou le Siècle d'or ramené par les alliances de France et d'Espaigne*, recueilli par le commandement du Roi, par le Père Garasse. Bourdeaus, Simon Millanges, 1615, p. 21 et suiv., in-18, très rare. — *Mercure de France*, 1615, p. 354 et suiv. — *Chroniques bordelaises* de GAUFRETEAU et de DE CLUZEAU. — TAMIZEY DE LARROQUE, *Revue des bibliophiles de Guyenne*. 1882, mai.

Les réceptions officielles.

C'est là que Mgr le maréchal de Roquelaure, maire, drapé dans « une riche robe d'or, suivi des jurats, syndic et clerc de ville, en robes de velours blanc et rouge cramoisi, mit ès mains du Roy les clefs de la ville, fort grandes, en fin argent, attachées à un grand cercle de même argent, fait en figure de serpent qui se mordait sa queue ».

Comme à chaque entrée royale, le jeune monarque dut entendre bien des harangues ; nous n'insisterons pas sur ce cérémonial légendaire. Mais les jurats avaient jugé avec raison qu'il fallait donner, à un couple royal de treize ans, plus de jeux et d'agréments pour les yeux que de discours et de révérences.

Aussi, quand tous les corps constitués eurent salué Louis XIII, vit-on monter sur l'estrade un cortège aussi magnifique que singulier. Douze ambassadeurs ou plutôt douze rois étrangers, accompagnés de leurs truchements, en costumes nationaux, venaient présenter leurs hommages à Leurs Majestés, chacun en sa langue, chacun en la coutume de son pays. Le Persan et le Mexicain suivaient le Chinois et l'Arabe, l'Esclavon et le Mongolais se présentaient après le Turc et le Moscovite, tandis que le Japonais et le Hongrois saluaient après le Tartare et le Polonais. C'est ce dernier « qui porta la parole », dit la chronique. Probablement en français, ajouterons-nous, à moins que tous nos ambassadeurs, « qui étoient des plus relevés fils de Bourdeaus », eussent tous parlé « leur langue étrangère... » en gascon, pour plus de commodité. Quoi qu'il en soit, ce divertissement fit grand plaisir aux jeunes souverains.

Ils furent tout autant émerveillés par une troupe de deux cents géants et pygmées « armés de piques, se poursuivant en trois tours sur le quay ». Ces géants, de quinze pieds « étaient des Landais, vêtus de toiles d'or et d'argent avec de grandes crêtes ou des turbans en testes et des ailes au dos » montés sur de hautes échasses. Les pygmées étaient de jeunes enfants de la ville, « vêtus de soie blanche, habiles à manier les armes ».

Assurément ces spectacles retinrent davantage l'attention des jeunes époux que le défilé des six compagnies des habitants de la ville, quoiqu'ils fussent six mille hommes, que la gravité du clergé, quoiqu'il fût en carrosse, et que les imposants costumes du Parle-

ment, de l'Université, du Présidial, des Élus de la sénéchaussée, des Trésoriers généraux, quoique cette élite de citoyens caracolât sur de fringants chevaux.

Au milieu d'une foule compacte où le peuple s'étouffait, mais voulait voir, le cortège eut peine à se frayer un passage, quoiqu'il traversât le Château-Trompette pour venir se former officiellement à la porte du Chapeau-Rouge. Là, Louis XIII monta à cheval et se plaça sous le poêle de drap d'or, porté par les jurats, que le maire lui présenta au nom de la ville. Le même cérémonial eut lieu pour la jeune Reine, qui, soixante pas plus loin, souriait au peuple dans une ravissante litière ouverte, placée sur les épaules de quatre magistrats municipaux. « Hele estant couverte d'une robe qui reluisoit comme estant remplye de diamans et autres pierres précieuses [1]. »

Les arcs de triomphe.

La fête a été racontée tant de fois que nous n'en ferons pas le récit, mais nous donnerons la description des splendeurs décoratives dont on avait rempli la ville, parce qu'elles sont bien peu connues.

« Depuis la porte du Chapeau-Rouge jusques à la grande église Saint-André, outre la parure des rues et des maisons, on ne voyait qu'arcs triomphaux, pirámides, rochers et galleries magnifiques avec statues, images, tableaux, histoires, emblèmes, devises et anagrammes.

Le premier portail ou arc triomphal, qui estoit à la porte du Chapeau-Rouge, estoit d'ordre Corinthien à double corps, hault de soixante pieds avec ses longueurs et suites ordinaires, « accompagné de grandes et belles galleries au dedans de la rue... » Dans deux niches, entre les colonnes d'en bas, estoient les images au naturel et en pleine bosse du feu Roy Henri le Grand et de la Reine mère.

De Geneste, témoin oculaire, décrit ainsi ce premier arc de triomphe : « Il y avoit en peinture par chafaudège tant contre la porte du portal par dedans et par dehors, *théâtres* et mesme par dehors *comment le mariage du Roy de France avec l'Infante d'Espagne et le fils du Roy d'Espagne avec la sœur du Roy de France representait la separaon et l'adieu quy s'en faisoit* [1]. »

Le second, qui était à la porte Médoc (l'une des anciennes portes

[1] Archives municipales. Fonds Gaullieur, manuscrit de de Geneste.

romaines de Bordeaux), était « composé de deux ordres de mesmes dimensions que le premier ». On y remarquait « un grand tableau, sur le frontispice, où estoit le *Soleil*, roy des astres, *dans le signe de la Vierge* ». C'était une antithèse sur le Mariage de leurs majestés et du Roy, soleil de la France, au sein de son épouse royale.

« Celuy de la place S^t Project, estant encore de mesme ordre et dimensions que le premier, avoit deux faces, le tout garny d'emblesmes. Sur le fronton, *S^t Louis* faisoit une belle exhortation *à nostre Roy* et au dessous *Flora*, à genoux, jonchoit la terre de fleurs de lis avec ce mot : *Manibus date lilia plenis*. Sur l'autre face, on voyait l'image du Roy *Henri le Grand, à cheval* « plus grand que le naturel auquel *la Renommée assise* au dessous, dans l'arcade, faisait une couronne d'amaranthe, avec ces mots :

« *Sertum tibi texitur ex Amarantho.* »

Les côtés ou entre-colonnements étaient chargés de deux emblèmes tirés sur le dessin des vieilles médailles de la seconde Aquitaine.

Sur la première façade « il y avoit une matrone vêtue de pourpre, les yeux bandés, la robe parsemée de croyssants [1], tenant de la main gauche des balances à l'arrêt qui portoient deux sceptres dans les plats croisés en soutenil : de la droite, un compas, dans le centre d'une couronne, menant à la circonférence avec ce mot :

« *EX HOC, IN HOC.* »

Puis on voyait « une *Guyenne en habits de Pallas*, couverte de croyssants, l'espée traicte à demy fourreau, les yeux fichés sur un Jupiter couronné portant le visage du Roy ».

Sur l'autre façade, une troisième figure était « *une femme couronnée d'une tour* marquant la hauteur et beauté des anciennes tours de Bourdeaux... Elle estoit chiffrée de petits croissants et soutenait un faulcon sur le poing qui plioit soubs un aigle généreux. »

La quatrième, enfin, était *une jeune fille assise contre un palmier*, la corne d'Amalthée dans son giron, une vigne se levant à la faveur de la palme..... Le croissant qu'elle portoit estoit la vraye et la plus ancienne marque de l'Aquitaine seconde. »

[1] On a beaucoup discuté sur l'origine des croissants comme petites armes de Bordeaux. Les auteurs de la fin du seizième siècle affirment sans hésiter que de toute antiquité le port de Bordeaux *s'appela le port de la Lune*, c'est-à-dire en forme de croissant, et que le croissant symbolisa le port de Bordeaux.

Ces quatre figures symbolisant l'Aquitaine portaient le croissant comme emblème caractéristique avec ces inscriptions :
JVSTITIÆ AQVITANICÆ. — FORTITVDINI AQVITANICÆ. — NOBILITATI AQVITANICÆ. — SECVRITATI AQVITANICÆ.

« Les pieds d'Estal, qui étoient fort grands à proportion de la « structure, portoient deux emblesmes convenables au lieu. Le « premier était *Garonne*, en habits de vieillard » couronné de joncs appuyé d'un côté sur une « grande cruche d'or » et de l'autre soutenant l'édifice. Près de lui, deux enfants symbolisaient le flux et le reflux des eaux dans son estuaire ; on lisait :

INCVMBIT IN VNVM.

« Le dessein de cet emblesme estoit imité sur celui du Nil, qui est encore à Rome, au Vatican, descrit par Joseph Castalion, représenté en vieillard desgouttant, couché sur une chimère à la face de la Vierge et du Lion et environné de seize petits garçons.....

La seconde grande figure représentait « Atlas, courbé soubs l'édifice, les deux mains en console, en posture de gémissant, sa sphère nonchalamment posée contre terre avec ce mot : *SVSTINET VNVS*, qu'il avoit posé sa charge fabuleuse pour courir à celle-ci qui lui semblait plus importante.

« En ceste place Sainct-Project, outre cet arc, il y avoit une rustique bien travaillée, que faisoit un roc fort ingénieux, accompagné de ses grotesques, cavernes et fontaines. Il y avait, en outre, deux grandes pyramides, fort belles, à trois faces, en la grande rue du Chapeau-Rouge et des fontaines de laict et de vin rouge, blanc ou clairet. »

« Entre les emblesmes, devises et écriteaux qui étoient aux faces des Pyramides », le plus heureux et le mieux regardé fut un anagramme du nom de Sa Majesté : *Louis de Bourbon : Bon Bourdelois*, « ce que les habitants de Bordeaux estimèrent à beaucoup de gloire et faveur ».

La *Chronique de Cruseau* ajoute les détails suivants : « La porte « du Chapeau-Rouge [par laquelle le Roi entra] où la croix de « pierre avoit esté dorée d'or de ducat, et plus haut, y avoit une « fontaine qui jettoit vin, eau et lait sur le puis qui est sur le « milieu des fossés qui est au dessoubs de la porte Médoc ; où est « la maison du sieur præsident de Pichon, y avoit un arc triom- « phal. A Saint-Project, une autre fontaine pareille à la precedente, « ung grand rocher orné de mousse, coquilles et force musiques « dans les galeries faites expressement... » (T. II, p. 222.)

Les Fêtes.

Nous passons les particularités de la cérémonie, les incidents, les descriptions des costumes. Nous rappellerons seulement que Louis XIII, « sortant du poêle », fit faire « à son cheval d'élégantes passades » sous les fenêtres de la Reine mère, au Chapeau-Rouge, et qu'il salua avec une grâce parfaite. Il en fit « presque « autant devant le logis du duc d'Epernon, le saluant et se tour- « nant vers luy ».

Le cortège arriva à Saint-André à la lumière des torches et des flambeaux, car « il desmarchoit fort lentement ». Un *Te Deum* fut chanté, et le Roi jura solennellement, suivant l'usage, « de garder « inviolables les statuts et Privilèges de la Ville ». La fête se termina au bruit « des canonnades des navires et des forts et des « escopetteries » des milices bourgeoises, au milieu d'une allégresse extraordinaire.

Les jours suivants, on fit des visites, le jour, et des fêtes, la nuit, des réjouissances toujours : courses de bagues; réception de vingt chevaux caparaçonnés, présent du roi d'Espagne; revue des milices de la ville; combat des Géants et des Pygmées, qui eut lieu sur les fossés de l'Hôtel de ville, au grand plaisir des jeunes Souverains; feux d'artifice où l'émulation de Jumeau, artilleur du Roi, et de Morel, canonnier de la ville, produisit des inventions nouvelles de pyrotechnie, aux applaudissements du peuple et de la Cour, « étonnés de voir les figures voltigeantes des noms de « Leurs Majestés et couronnes de feu qui se lisoient en l'air [1] ».

Au collège des Jésuites on joua : « *Salomon, le sage, vif portraict de Sa Majesté*, qu'on avoit réservé pour la venue de la Reine ». On peut se rendre compte du luxe décoratif et de l'esprit de la pièce, par la description du divertissement « *les Champs Elyziens* », qui fut représenté devant le Roi et la Reine mère, le 8 novembre 1615 [2].

Mais les fêtes n'eurent pas toutes le même succès, car il y eut parfois des incidents qui scandalisèrent les Espagnols, quoiqu'en somme ils ne fussent que comiques.

[1] Voir page 90.
[2] *La Royalle Réception*, loc. cit. et page 75.

La foule était si grande lors de la première réception de la jeune Reine, à l'Archevêché, que les graves fonctionnaires furent irrévérencieusement poussés, par les curieux, jusqu'au trône, jusqu'aux genoux de la Reine et plus loin encore, sans pouvoir la saluer, la haranguer, ni même lui faire la révérence suivant le cérémonial des cours.

Lors de la visite de Leurs Majestés à l'Hôtel de ville, où une collation splendide était servie, un tumulte se produisit dès que le Roi eut pris le premier plat « où estoit en sucre le Temple de « Salomon, avec force singularitez ». La noblesse et le peuple brisèrent la vaisselle, les bassins, pillèrent les confitures, renversèrent les tables et firent si bien que Louis XIII fut contraint, pour se dégager, de donner un soufflet à un enfant « qui se fourroit jusqu'aux jambes de Sa Majesté [1] ».

La Cour avait passé deux mois et demi à Bordeaux, elle s'y ennuyait, le froid était devenu vif, la maladie décimait les troupes, les affaires d'État rappelaient le Roi à Paris ; il fallut songer au retour.

2

Les présents de la ville de Bordeaux.

Grandes médailles d'or et boîtes d'argent.

Le départ fut un peu précipité. C'est au milieu des giboulées, de la grêle et de la boue que la Cour se mit en route, le 17 décembre 1615. Mais, avant de prendre congé de Leurs Majestés, le Maire de Bordeaux remit au Roi et à la Reine deux splendides médailles d'or du poids de « cinq livres » (*deux kilos et demi*), « de la grandeur d'une assiette et d'un doigt d'épaisseur », disent les chroniques.

Comme on peut en juger, le cadeau était royal au point de vue de la valeur intrinsèque et de la rareté des dimensions. Mais ce qui en faisait surtout le grand intérêt, c'est que ces bas-reliefs étaient des chefs-d'œuvre de l'art du graveur en médailles et qu'ils représentaient, sur le revers, des vues fidèles, l'une, dit le chroniqueur, « de la Ville de Bourdeaux, avec tel artifice qu'il n'y a nul

[1] Jean DARNAL, *Supplément des Chroniques de la noble ville et cité de Bourdeaux*. Bourdeaux, 1661.

« édifice important dans ladicte ville, ny aux murailles que l'on
« n'y puisse remarquer et distinguer, en si petit volume » ; l'autre
« le port de mer et la forest de cyprès, qui est au delà le port de
« la Bastide ».

Ces médailles étaient l'œuvre d'artistes du plus grand talent, spécialement protégés par Henri IV et par Louis XIII, qui les logèrent au Louvre : les frères Mabareaux, de Limoges.

Nous leur consacrons une notice spéciale, à laquelle nous joignons deux descriptions des médailles, écrites par des contemporains qui ont raconté les fêtes des mariages royaux de Louis XIII avec Anne d'Autriche, infante d'Espagne, et de Philippe III d'Espagne, roi de Castille, avec Élisabeth de France, Madame, sœur du Roi. La célébrité oubliée des fameux frères Marbareaux donne une preuve de ce que l'engouement du public, qui fait les grandes réputations, a d'éphémère. Leurs noms sont aujourd'hui aussi inconnus que leurs travaux.

Non seulement les bas-reliefs d'or qui furent offerts à Leurs Majestés étaient des œuvres d'art de premier ordre par le fini du travail et par la dimension extraordinaire; non seulement elles placeraient le nom des frères Mabareaux au premier rang des artistes du métal, mais elles seraient pour Bordeaux d'une valeur inestimable par les vues du port et de la ville.

Qu'étaient, en effet, en 1615, des Chartrons à Paludate, nos quais si décoratifs, grâce aux constructions réglées depuis par le grand Tourny? Qu'étaient ceux de Queyries? Qu'était la Bastide? Peut-être aurait-on vu là ce qu'il restait, à la mort de Henri IV, de l'ancien port intérieur de Bordeaux, dont on ignore l'envasement définitif. Peut-être aurait-on compris où et comment des navires étaient ancrés près du Cypressat et même amarrés aux anneaux qu'on prétend *avoir vus scellés aux rochers* de la côte.

Mais des médailles d'or « d'un doigt d'épaisseur » et « grandes comme des assiettes » ne pouvaient pas impunément braver la misère causée par les guerres et les révolutions. Elles ont été fondues. On ne les retrouvera jamais. Et pourtant, qui sait si quelque moulage en bronze, en plomb, voire même en plâtre, n'a pas été fait et ne reste pas enfoui dans le fond de quelque collection d'amateur ou de marchand? Les Mabareaux furent logés au Louvre; or, au Louvre même, il y eut des collectionneurs émérites:

Boule, Girardon et tant d'autres. Les médailles du mariage de Louis XIII étant les plus grandes que l'on connût, ces artistes durent en posséder des surmoulages, puisqu'il en existait alors dans les ateliers du Louvre qu'ils habitaient eux-mêmes.

« Les jurats de Bordeaux offrirent un souvenir à Marie de Médicis. « A la Reyne-Mère furent présentées deux pièces d'ambre gris, « fort belles, dans deux boîtes bien élaborées d'argent doré. » Ces boîtes avaient été finement ciselées par les frères Mabareaux, ainsi que les coins des médailles de mariage que Louis XIII voulut faire distribuer au peuple. (Voir page 74.)

Nous renvoyons au chapitre suivant la description des présents, dus au talent des Mabareaux; elle sera mieux placée après les notes biographiques sur ces artistes.

3

Les frères Mabareaux,
Orfèvres, médailleurs de Limoges.
1605-1654.

Des orfèvres de Limoges, très réputés de leur temps, sont connus sous le nom de : *les Mabareaux*. On ne possède que de rares renseignements sur leur compte. D'après ceux qui sont fournis, ils auraient vécu plus de cent ans puisqu'ils *auraient travaillé* de 1556 à 1654. Il ne peut donc être question que d'une succession d'artistes, s'il est vrai qu'ils ont exécuté ces travaux. Nous démontrerons même que leur nom de famille n'est peut-être qu'un surnom ou un nom de lieu. Mais ils ont fait des médailles trop remarquables à l'occasion du mariage de Louis XIII, pour que nous ne leur consacrions pas quelques notes en attendant que leur biographie soit faite.

Voici ce que nous lisons dans quelques auteurs :

« Les frères Mabereaux, orfèvres, graveurs et habiles ciseleurs de la ville de Limoges au seizième siècle, exécutèrent, en 1556, pour l'entrée, à Limoges, d'Antoine de Bourbon et de Jeanne d'Albret, des coupes en argent d'une composition originale, d'un travail de ciselure d'une délicatesse et d'un fini achevés [1]. »

[1] Bérard. *Dictionnaire biographique des artistes français du douzième au dix-septième siècle*. Paris, Dumoulin, 1872.

Mais notre collègue, M. Camille Leymarie, que nous avons consulté, nous a écrit que « dans le registre consulaire on ne trouve pas les noms des artistes qui ont fait les coupes de 1556 ». Bérard avait-il découvert d'autres documents ailleurs? Nous l'ignorons.

« Au commencement du seizième siècle, l'orfèvrerie limousine jette un dernier éclat avec les frères Masbarreaud. Ces derniers, qui jouirent d'une grande réputation auprès de leurs contemporains, sont aujourd'hui bien oubliés », dit M. Louis Guibert [1]. Il cite :

« 275. N. Masbreaud, Masbraud, Masbaraud ou Masbareaux, orfèvres, sculpteurs et graveurs. 1605-1615. (*Annales manuscr. et docum. divers.*)

« 276. N. Masbreaud, frère du précédent. 1605-1615. (*Ibid.*) *Extrait de la liste des orfèvres et émailleurs limousins* (p. 98, id.). »

Lorsque Henri IV « fit son entrée à Limoges, le 20 octobre 1605, avec « la plus grande solennité, et réunit la vicomté à la couronne.. il fut « harangué, dès le lendemain, par les consuls qui lui offrirent deux « grandes médailles d'or, non terminées, mais d'un très beau travail, « exécutées par des artistes célèbres de la ville, appelés les Masbraux ou « Masbereaux. Le Roi les rendit au consul pour les *faire paraschever* et « les lui envoyer au plus tôt [2]. »

Ce sont ces remarquables pièces qui semblent avoir fait la réputation et la fortune des Mabareaux. Henri IV fut, en effet, tellement émerveillé du fini extraordinaire et de la beauté des médailles qui lui furent offertes, qu'il logea au Louvre ces artistes de grand mérite, aussitôt qu'il décida de récompenser ainsi les hommes dont le talent honorait le royaume. « Les premiers orfèvres que je trouve logés au Louvre sont les frères Masbraux, de Limoges », dit M. Ferdinand de Lasteyrie [3]. M. Jacquemart [4] les indique comme y étant installés dès 1605.

Nous savons que c'est par des lettres patentes spéciales du 22 décembre 1608 que Henri IV décida que les logements de la galerie du Louvre seraient donnés à des artistes, mais il avait peut-être déjà fait retirer près de lui, à Paris, les habiles orfèvres dont le travail l'avait vivement intéressé.

C'est en 1608 que le Roi logea, dans le rez-de-chaussée de la

[1] Louis Guibert, *l'Orfèvrerie et les orfèvres à Limoges.*
[2] Allou, *Description des monuments de la Haute-Vienne,* 1821, p. 22 et 366.
[3] Ferdinand de Lasteyrie, *Histoire de l'orfèvrerie.* Paris, Hachette, 1875.
[4] Jacquemart, *Histoire du mobilier,* p. 482.

grande galerie du Louvre, toute une sorte d'École supérieure des Beaux-Arts, qui fournissait des modèles aux arts industriels et qui enseignait les meilleurs procédés d'exécution. Là, peintres, sculpteurs, graveurs en médailles, en pierres fines, damasquineurs, etc., tous artistes de grand talent, avaient des droits qui les mettaient à l'abri des exigences des corporations et des prérogatives, statuts ou règlements des métiers d'art. Ils étaient installés au Louvre, pour que le Roi « *pût s'en servir au besoin* », ce qui est une nouvelle preuve qu'il y avait des artistes « suivant la Cour »[1].

Les orfèvres, logés au Louvre, portaient le titre d'*orfèvres du Roi*. Ils avaient des privilèges exorbitants. Ils étaient reçus maîtres après cinq ans de travail, sans faire le chef-d'œuvre, sans être admis par les jurés ; enfin, ils ne payaient point le marc d'argent qui était le droit de maîtrise et étaient autorisés à travailler pour le public. Le seul devoir des orfèvres du Roi, envers leurs confrères, était de faire contremarquer leurs ouvrages au bureau de la corporation.

On comprend que les maîtres orfèvres, qui avaient à supporter de nombreuses charges et les tracasseries du fisc, étaient jaloux des artistes privilégiés que protégeait le Roi. Peut-être est-ce la cause principale du silence qui règne sur l'œuvre et sur le nom des Mabareaux, par exemple.

Leurs travaux devaient cependant être excellents, car les éloges de leurs contemporains enveloppent leurs noms et leurs talents dans les mêmes expressions admiratives. Le voyageur hollandais Zinzerling, qui, sous le nom de Jodocus Sincerus, écrivait, en 1612, l'*Itinerarium Galliæ*, dit : « A Limoges, tu admireras les ouvrages « des frères dits les Marbreaux [2]. — La *Chronique bordeloise* [3], en 1615, les appelle « les plus dignes ouvriers de France pour la « fabrique des armes, sculpture, orphevrerie et autres inventions ». Jacques Frey, dans son *Itinéraire latin*, dit qu'en 1628 ils étaient installés au Louvre. Il vante l'adresse infinie de leurs mains habiles. Il déclare leurs travaux aussi extraordinaires que

[1] Les artistes *logés au Louvre* semblent avoir remplacé les *valets de chambre du Roy*, peintres et sculpteurs.

[2] *Iodoci Sinceri. Itinerarium Galliæ cum appendice de Burdigala.* Lyon, 1626, in-12.

[3] *Chronique bordeloise.* Bordeaux. Simon Boé. 1703.

les chefs-d'œuvre les plus vantés de l'antiquité. Il est vrai qu'il admire surtout la difficulté vaincue, car il les dit capables de faire ce char célèbre avec ses quatre chevaux, qu'une seule aile de mouche pouvait cacher entièrement.

Qu'y a-t-il de vrai dans ces exagérations de langage ? La délicatesse des vues de Bordeaux que présentait un côté des médailles offertes à Louis XIII, prouve qu'ils faisaient des travaux d'une finesse extrême, et que le chef-d'œuvre de ténuité, cité par Jacques Frey, pourrait ne pas être seulement un souvenir de la lecture des auteurs anciens. Mais il est certain, d'autre part, que les Mabareaux ont excellé dans l'émaillerie, l'orfèvrerie, la ferronnerie, même la coutellerie, si l'on veut bien appeler ainsi les fines ciselures qu'on exécutait sur des objets usuels. Quant à leur talent de médailleurs, il ne peut pas être discuté ; il est affirmé par les descriptions contemporaines [1] qui vont suivre :

En 1633, un brevet royal donna au graveur Michel Lasne le logement au Louvre occupé « par les frères Marbreaux », mais rien ne prouve leur décès à cette époque. Peut-être même vécurent-ils jusqu'en 1654, ainsi que semblerait le démontrer la curieuse note suivante :

« 1651-1654. On peut dire des habitants du Limouzin que *Animi ad præcepta capaces*... Les frères Masbareaux de Lymoges excellents ouvriers. Les fourneaux où ils travaillent font l'esmail exquis de Lymoges [2]. »

Ils vivaient donc encore de 1651 à 1654, et ils faisaient l'*esmail exquis de Lymoges*. C'est encore un genre de travail qu'ils pratiquaient.

De tout ce qui précède il ressort : qu'on attribue aux Mabareaux des travaux excellents et dans tous les genres, de 1556 à 1654 ; qu'on ne cite aucun de leurs prénoms ; qu'ils semblent avoir habité Limoges et Paris, enfin que Zinzerling les nomme les frères *dits les Marbareaux*. Nous croyons que leur nom patronymique était tout autre.

On les a nommés Mabareaux, Masbaraud, Masbareaux, Masba-

[1] Voir page 72.
[2] *Bulletin de la Société des Sciences, Lettres et Arts de la Corrèze*. Tulle, 1888. — Alfred Leroux, *Notes inédites de Baluze* sur l'histoire du Limousin, 1651-1654. — Communication de M. Camille Leymarie (de Limoges).

reux, Masbraux, Masbraud, Masbreaux, Mabreaud, Marbreaud, etc., peut-être comme on écrivait dans les comptes des Bâtiments royaux, *le Marbreux*, au lieu de Pierre Dambry, lorsque celui-ci travaillait au tombeau de Henri II avec Jean Goujon.

Une autre hypothèse ferait de Masbareaux un nom de lieu. Notre érudit collègue M. Camille Leymarie nous écrit : « Il existe, aux
« environs de Limoges, une propriété ou un hameau nommé *Ma-*
« *bareau*, d'où, peut-être, le nom de vos artistes. Les noms de lieux
« commençant par *Mas* sont extrêmement nombreux dans notre
« pays. *Mas* signifie, ici surtout, propriété, maison, souvent
« hameau. *Bara*, en patois, veut dire ferme, mais la terminaison
« Masbareau n'est point patoise. Il faudrait *Masbaraou* ou *Mas ba-*
« *reu*. » On peut voir ci-dessus que toutes les formes du nom permettent d'y trouver celles-là.

Doit-on penser que les Mabareaux sont une suite d'artistes sortis d'un seul et même atelier? Nous accepterions peut-être cette proposition, mais il est dit le plus souvent : les *deux* Masbareaux, les *deux frères* Masbraux. Nous croyons préférable de rapprocher la date de leur naissance, en ne leur attribuant pas, comme Bérard l'a fait sans preuves, les présents faits au roi et à la reine de Navarre en 1556, et en reportant leur naissance de 1575 à 1580.

Leur œuvre connue est donc : médailles de Henri IV, à Limoges; médailles de Louis XIII, à Bordeaux; boîtes d'argent doré offertes par la ville de Bordeaux à Marie de Médicis. Nous n'avons trouvé aucune trace des médaillons qu'on leur attribue [1], à moins qu'il ne soit question des médailles commémoratives du mariage de Louis XIII, qui furent jetées au peuple pendant la cérémonie.

Voici la description des travaux qu'ils ont exécutés, en 1615, pour la ville de Bordeaux.

Deux textes fournis par des contemporains ne feront pas double emploi. Ils se complètent l'un l'autre :

« Messieurs les Jurats avaient de longue main fait venir des ouvriers de Lymoges, frères, appelés les Mabareaux, les plus dignes ouvriers de France pour la fabrique des armes, sculpture, orphevrerie et aultres inventions : lesquels firent deux médailles d'or de ducat massif, de la

[1] De Lasteyrie, *Histoire de l'orfèvrerie*, loc. cit., p. 262. — Ce sont peut-être les médaillons d'or donnés à Bayonne par Charles IX? (Voir p. 54.)

grandeur d'une assiette et d'un doigt d'épaisseur, l'une pour le Roy et l'autre pour la Reyne.

« En celle du Roy estoit représentée, d'un costé, la ville de Bordeaux, le, port de mer et forest de cyprès, qui est au delà le port de la Bastide; et de l'autre costé estoit Sa Majesté gravée en demy-relief au naturel, estant sur son cheval; au dernier de luy des montagnes entassées l'une sur l'autre et des Géants, qui estoient écrasés et foudroyés soubs son cheval et ces mots y estoyent escripts :

« *Sic pereat nostro qui nos detrudere cœlo*
« *Impius audebit.* »

« A celle de la Reyne estoyent représentées leurs Majestez d'un costé se tenans par la main, le Saint Esprit rayonnant sur leurs testes, un dauphin au ciel environné d'estoilles, des dauphins nageans dans la mer, avec ceste inscription :

« *Ut fulget cœlo, natat æquore, regnet in orbe.*

« Qui estoit un souhait que la Ville faisoit de voir bientôt un dauphin de leur mariage. De l'autre costé estoit peinte la Ville de Bourdeaux avec tel artifice, qu'il n'y a nul édifice important dans ladicte ville, ny aux murailles, que l'on n'y puisse remarquer et distinguer en si petit volume.

« A la Reyne mère furent présentées deux pièces d'ambre gris, fort belles, dans deux boites bien élaborées d'argent doré.

« Monsieur le Mareschal de Roquelaure, maire, assisté de tous Messieurs les Juratz, Procureur et clerc de ville, présentâmes, tout ce dessus à Leurs Majestez qui eurent agréables les dicts présens. »

Ainsi s'exprime la *Chronique bordeloise* (supplément) de Jean Darnal, page 165, et voici ce qu'on lit dans la *Royalle Réception*, etc., ou *le Siècle d'or* du père Garasse, *loc. cit.*, p. 81 :

« On travailloit aussi continuellement aux plaques royalles, pour en faire présent à Leurs Majestez au jour de leur Entrée. Ce furent deux grandes Médailles de fin or, de six mille livres de poix, ouvrage de ces deux frères artizans qui nous feront croire que nostre âge ne doit rien à l'antiquité pour ses Polyclètes et Mirons; car en effet, il ne se peut voir rien de plus naturel et élaboré que leur burin. L'une avoit d'un costé le pourtraict de leurs Majestez au naturel, se tenant par la main, le champ semé de Dauphins célestes et marins, et escrit autour, *VT FVLGET COELO, NATAT ÆQVORE, REGNET IN ORBE*, Que nos vœux leur souhayttoient un Dauphin de terre, pour y régner, comme les autres esclairent dans le ciel et nagent dans les eaux. L'autre portoit l'image

du Roy à cheval passant sur le ventre de quelques Géants qui paroissoient à demy-corps, le reste couvert du poix des montaignes et rochers et ce vers dans le rond : *SIC PEREAT NOSTRO QVI NOS DETRVDERE COELO IMPIVS AVDEBIT.* Le revers de toutes deux estoit le mesme, portant la Ville de Bordeaux merveilleusement bien exprimée, avec ces mots : *EPITHALAMIVM BVRDIGALENSE.* Cette noble ville ne pouvoit mieux asseurer sa fidélité envers ses princes qu'en leur donnant soy-même pour arres de son service et obéissance.

« Le Roy, d'autre part désireux de respondre à l'affection et libéralité de la Ville, et luy donner subjet de n'oublier jamais ceste mémorable journée, voulut qu'on fist largesse au peuple, et à cest effaict fit battre force pièces de monnoye, pour jetter au jour de la bénédiction.

« Ces médailles avoient d'un costé la face et le nom de leurs Majestez, et de l'autre deux couronnes ioinctes par ensemble par deux rinsseaux d'olivier et de lauriers mariés l'un à l'autre, et ces mots dans le rond de la médaille *ÆTERNÆ FOEDERA PACIS.* »

M. P. Robert de Beauchamp nous communique une des pièces de mariage que Louis XIII fit frapper à Bordeaux, en 1615, « pour jetter au jour de la bénédiction ».

ARGENT. — Diamètre 0^m,03

FACE. — Deux bustes d'adolescents affrontés. Louis XIII, à droite, lauré ; Anne d'Autriche, à gauche, la main sur son cœur. Tous deux portent des fraises de dentelles.

Légende entre deux grénetis :

LVDO. XIII ET ANNA FR ET NAV REX ET REGI K.

REVERS. — Deux couronnes royales fleurdelisées, réunies par deux branches (olivier et laurier) qui les traversent.

Légende :

ÆTERNÆ ✠ FOEDERA ✠ PACIS ✠ 1615 ✠

Têtes fermement découpées sur le fond ; assez finement exécutées, ainsi que les costumes, les couronnes et les feuillages ; rappelant les *testons* de Henri IV. L'orfèvre Jean Nogaret, graveur et tailleur de la Monnaie de Bordeaux, où les Marabeaux ont fait cette médaille.

Comme on peut le voir, nous avons seulement réuni les matériaux que nous connaissons se rapportant aux Mabareaux, dans l'espoir qu'un de nos collègues sera tenté d'écrire définitivement la biographie de ces grands artistes.

4

Les décors des « Champs Élyziens »,

Divertissement donné au collège des Jésuites, le 8 novembre 1615, en présence de Louis XIII et de la Cour.

La fête que les RR. PP. Jésuites donnèrent au roi Louis XIII, le 8 novembre 1615, fut remarquablement compliquée, luxueuse et brillante. Le Roi s'ennuyait à Bordeaux, ainsi que toute la Cour, car la pluie ne cessait pas, pendant cette attente énervante d'un mois, entre le départ de Bordeaux d'Élisabeth, devenue reine d'Espagne, et l'arrivée d'Anne, la nouvelle reine de France. Le divertissement nommé « *les Champs Élyziens* » fut donc le bienvenu lorsqu'on en avança la représentation.

Nous ne chercherons pas à expliquer la trame amphigourique de cette sorte de féerie qui fut jouée devant le Roi, la Reine mère et toute la Cour, « dans le collège de Bordeaux de la Compagnie de Jésus ».

Au milieu d'une machination extraordinaire, tout passa devant le Roi : Dieux de l'Olympe, héros, grands rois, grands capitaines, nymphes, vertus, génies, monstres de toutes sortes, vinrent dire chacun un discours et faire la révérence, avec un sérieux déconcertant. Il est vrai que c'était autant une distribution de prix qu'une réception royale.

Nous supprimerons tous les discours français et latins, en vers et en prose, toutes les inscriptions, les emblèmes, les devises qui couvraient littéralement les murs, les décors et même les personnages ; toutes les descriptions, celles des costumes comme les citations des auteurs grecs, latins ou français ; toutes les discussions de textes ou dissertations mythologiques, etc., et nous ne conserverons qu'une nomenclature détaillée des travaux de « plate peinture » extrêmement nombreux : tableaux d'histoire, de figure, de nature morte, paysages, marines ou fleurs qui furent employés à profusion.

Ces peintures furent certainement exécutées par les meilleurs artistes de Bordeaux. Or, en 1615, il y avait le peintre de la ville, Jas Du Roy ; puis Guillaume Cureau, qui lui succéda en 1624 ; Jean Gautier, qui prenait le titre de *peintre de la ville* dans son

acte de mariage à Mussidan, le 13 septembre 1610 ; Pierre Torniello, qui fit, en 1613, trois tableaux pour l'église des Feuillants, à Bordeaux, et une *Mater dolorosa* pour l'église Saint-Jean de Bazas ; François de la Prairie, qui fut nommé bourgeois en 1624, en récompense des beaux travaux qu'il avait exécutés à l'entrée du maréchal de Thémines ; Bernard Lévesque, qui entreprit ceux de l'entrée du duc de Mayenne, en 1618 [1]. Tels sont les peintres les plus en vue, ceux qui étaient ordinairement chargés d'exécuter ce genre de travaux pour la ville, ceux auxquels les jurats et les RR. PP. Jésuites durent forcément s'adresser en 1615.

Les cours du collège de la Magdeleine furent divisés en six stations : 1° *Le Portail de Clémence ;* 2° *La Montagne de Piété ;* 3° *Le Jardin des Hespérides ;* 4° *Le Zodiaque de Justice ;* 5° *Le bocage de Vaillance ;* 6° *Les champs de l'Immortalité.*

Le Portail de Clémence.

Le Portail de Clémence était bâti sur « la grande rue des Fossés ; il avait quarante pieds de haut et trente de large ». Sur le frontispice, un *Hercule géant* menaçait de sa massue une foule de peuple se précipitant vers l'entrée d'un portail. C'était le gardien de la fête intérieure.

Au-dessus de lui, on voyait « des *montjoies* ou piles de pierres précieuses entassées » et des lis entortillés avec des œillets et des roses « en laz d'amour au long d'un grand chemin ». Des mains sortaient des nuées ; des plantes et des fleurs emblématiques, des sceptres et couronnes étaient peints de tous côtés.

Plus bas, dans l'entre-colonnement, à droite, on voyait un petit *Jupiter sortant de son berceau et lançant la foudre ;* à gauche, une foule compacte, à genoux, les mains jointes ou levées au ciel. Au-dessus, à droite, *Mercure appendant son caducée* — symbole de

[1] On peut ajouter Louis Jamin, Pierre Barbot et Pierre Barbade, qui furent payés, le 23 septembre 1620, des travaux exécutés pour une deuxième entrée du Roi, et aussi Étienne Bineau, maître peintre, qui peignit le tableau du monument de Saint-Michel, en 1617, les maisons navales et gallions à l'entrée de la Reine et de Monsieur, frère du Roi, en 1620 ; Jacques Gratieux, qui ornait de figures dorées les galeries et la nef de Saint-Michel, en 1623, etc.

l'éternelle paix — *à deux palmes* se reliant en voûte, près d'une tour rappelant celles qui flanquaient les murailles de Bordeaux. A gauche, *deux Amours*, couronnés de fleurs, entouraient deux sceptres et deux couronnes avec des chaînes d'or et *le dieu Hymen*, leur précepteur, les liait ensemble et y faisait un nœud, symbole parlant des mariages royaux et des vœux des peuples.

Les *armoiries de France* et *celles de la ville de Bordeaux* ornaient les côtés de cet arc triomphal.

Quand le Roi parut, le portail s'ouvrit au son des hautbois, des trompettes et des clairons. Un jeune élève, représentant la *Clémence armée*, lui fit un discours de bienvenue en présence d'*Alexandre, César, Constantin, Charlemagne*, formant cortège en de splendides costumes.

Aux deux côtés du portail « richement estoffés » et couverts d'ornementations, on remarquait « deux tableaux de plate peinture « de cinq pieds de long, posés dans un arc de triomphe, ouvrages d'une fort bonne main ».

A droite, un paysage : *les Mouches à miel*. Un nouvel essaim d'abeilles, voltigeant au milieu de jardins princiers, s'abat sur un arbre, ayant à sa tête « le roi des avettes » qui fonde ainsi une nouvelle dynastie à laquelle on souhaite la bienvenue. « La peinture méritait bien par son excellence de trouver rang ici », dit l'historien de la fête.

A gauche, le *Mercure posé*, tableau de mêmes dimensions, où l'on voyait « Mercure joignant une montjoye, sur un quarrefour, « monstrant avec le doigt l'adresse des chemins et faisant signe en « souriant à un jeune voyageur, bien équippé, de prendre sa route « parmy les beaux parterres ». On remarquait « son maintien « gratieux et ses doux yeux riants, son barret, à la mutine, sur « l'oreille gauche, et ses deux aislerons pour plumache, la botine « bien tirée jusques à my-grève, les talons empennez et surtout ce « juppon affamé de satin jaune qui lui arme le flanc; la manche « froncée au poignet, à la vieille gauloise. De fait, ne semblait-il « pas une médaille déterrée. » Mercure apportait au Roi tout ce qu'il avait pu ravir, « en cinq mil ans, au ciel et à la terre », et présentait à la Royale Infante « vostre belle épouse... ...un clair « miroüer de fine glace » pour y voir toutes les vertus des déesses.

La Montagne de Piété.

C'était un roc factice, couvert d'inscriptions frustres, établi à cinq ou six pas du *Portail de Clémence* dans la première basse-cour du collège. Après un discours de la *Piété royale* qui veut « abattre ce roc sourcilleux et esgaller le chemin », Énée et la Sibylle sortent de leurs antres « pour servir d'escorte au Roi. Le roc, frappé par le rameau d'or de la Sibylle et charmé de ses parolles fatidiques, se fend en deux pour faire place à Sa Majesté » qui poursuit sa route vers « les Champs Élyséens ». Énée, Pyrène, Olympie, des génies, des nymphes viennent successivement débiter des discours ou des vers, puis « le chœur des nymphes accompagne Sa Majesté d'un *Vive le Roy* et de quelques mottets très gracieusement concertés ».

Les deux principales pièces étaient deux tableaux de grandes dimensions représentant, l'un, le *Couronnement de Louis XIII*, l'autre, *Louis IX lavant les pieds aux pauvres*, deux vrais tableaux d'histoire, longuement décrits [1].

Au côté droit, le *Couronnement de Louis XIII* représentait le jeune Roi agenouillé « sur un carreau de velours cramoisy, devant un maistre-autel richement paré. Au-dessus de lui, on voyait un grand dez de brocador », et sur l'autel, les insignes royaux, couronne, sceptres, éperons, épée, manteau fleurdelisé, etc., et la fiole d'huile sacrée, dite *la Sainte Ampoule*. Les douze pairs, sur des sièges d'honneur, formaient le fond du tableau, qui semble n'avoir pas été une œuvre vulgaire.

Au côté gauche, « dans un arceau de verdure » semblable : *Louis IX lavant les pieds aux pauvres;* tableau « dont la main du maître est voirement louable dans son artifice », dit l'auteur de la *Réception royale*.

Le roi saint Louis, tête nue, a déposé son manteau royal et son sceptre sur le sol. Un groupe de « seigneurs, pages et estafiers, surpris d'estonnement et de révérence », regarde le Roi agenouillé, lavant les pieds de « pauvres malotrus, à demy couverts de leurs

[1] Ces deux tableaux, notamment, ne peuvent pas être l'œuvre d'artisans, mais d'artistes produisant des tableaux d'histoire.

vieilles hoplandes..... Les divers portements et les grimaces de ces pauvres... » donnent lieu à des phrases élogieuses pour le peintre, qui devait être particulièrement estimé des RR. PP. Jésuites [1].

Le Jardin des Hespérides

Le *Jardin des Hespérides* « était un enclos, en carré, au milieu de la grande basse-cour, formé de lauriers, de cyprès enlacés ». Un dragon monstrueux, au collier d'or, après un combat ingénieux contre Hercule, se précipita sur un éléphant qui combattait un serpent (!), puis neuf Hespérides (au lieu de trois) vinrent complimenter le Roi. Elles portaient des blasons formant « une ingénieuse et docte tapisserie d'emblesmes, de devises, d'anagrammes, inscriptions, monuments, etc. », parmi lesquels on remarquait « un homme estendu de son long, en posture de dormant, sur un lict d'espines et chardons », les sceptres et la couronne sous la tête pour oreiller, rappelant ainsi « que la vigilance d'un Roi doit toujours être éveillée et qu'il doit assurer le bonheur de son peuple ». On voyait, d'autre part, « un navire dégarny et désarmé, à la mercy des ondes, rames et voiles rompues », indiquant les désastres qui attendent au réveil les imprévoyants rois qui ne veillent pas sur les destinées de leurs sujets. Mais, les deux tableaux importants étaient « travaillez d'une excellente main : *les Amours champestres* et *le Verger royal.* »

Les Amours champestres formaient une allégorie aimable dont le succès dut être très vif. Le sujet est charmant, l'exécution dut être parfaite. « Le gentil tableau de plaisante invention » était placé à droite. On y voyait « la plaisante natreté et folastrerie de ces petits mignons desguisez à la rustique. Une nuée d'amours, débarrassés de leurs carquois et de leurs flèches, vaquaient aux travaux des champs. Les uns détruisaient les chenilles, élaguaient, taillaient ou greffaient des arbres, cueillaient des rozes et en tressaient des couronnes, bêchaient les plates-bandes, pompaient l'eau ou arro-

[1] Le peintre qui fit ces tableaux devait être très considéré, car les compliments qu'on lui adresse sont faits avec une déférence qui tranche avec les usages du temps. Ainsi, on trouve des artistes, comme Nicolas Carlier, nommés M⁰ Nicolas, comme les artisans, M⁰ Pierre, M⁰ Jean ; ici on ne cite pas de nom, mais on parle de la main du maître.

saient les fleurs, tandis qu'Hymen, leur pédagogue, leur imposait silence et annonçait l'arrivée du Roy. »

L'autre tableau était un paysage : le *Verger royal*. La terre était couverte de fleurs et de plantes allégoriques, dont le palmier et le cèdre, Olive et Daphné, personnifiant les noces royales par leurs amoureux enlacements. On voyait dans « ce noble verger : les eschiquiers, les rangs, les mailles de retz, la suyte des petits aux grands et la plus belle œconomie de la terre... les beaux arbres clair-semés, toujours verts et chevelus, comme cyprès, peupliers, citrons, mirthes..... marquent les princes et les grands..... les quatre belles antes entrelacées artistement en lacs d'amour..... sont les quatre Rois de ce noble verger..... Il y en a deux masles et autant de femelles...... » On le voit, tableau et description emphatique, bien de l'époque, où l'art est absent, mais qu'il serait intéressant de connaître comme disposition des jardins princiers, fort à la mode sous les Médicis.

Le Zodiaque de Justice.

Le *Zodiaque de Justice* était une grande machine ronde, ceinte d'un *baudrier* (*sic*) ou couronne du monde, qui « roulait en sorte que jamais elle ne montrait que la moitié des signes, l'autre se cachant soubs les eaux (?) à mesure que celle-cy se levoit de l'horizon ». La Justice parut et harangua le Roi. Les douze signes du zodiaque étaient représentés par les douze rois de France ayant porté le nom de Louis. A mesure qu'ils arrivaient au point vertical du zodiaque, par le mouvement de la machine, qui tournait fort lentement, ils saluaient le Roi, lui désiraient prospérité et bonheur. L'image de Louis XIII était immobile au sommet de la machine.

« Les dieux, patrons des étoiles errantes » vinrent comme ambassadeurs près du Roi : Jupiter, l'Aurore, Ganymède, le Soleil, Phaéton, firent leur discours, enfin Hesper présenta au Roi un épithalame que lui avait remis dans le ciel Henri le Grand[1] !

[1] Est-ce la gauloiserie du bon Henri qui poussa les RR. PP. à donner à Hesper, à celle qui devait « assujetir son service aux folastres amours des hommes » la devise suivante : « Des huîtres ouvertes sur le bord de la mer recevant la rosée du ciel » ? Singulier emblème de celle qui devait « esclairer les sottes passions de tous les amoureux ». Le peintre dut le faire « au milieu d'un tonnerre » ! Il y a vraiment dans cet ouvrage des allégories bien bizarres et inattendues (*loc. cit.*, p. 116.)

Nous n'en finirions pas si nous donnions en détail tous les emblèmes de Mercure, de la Fortune, « de la Jouvence », de Mars, de Diane, qui tous saluèrent le Roi, lui souhaitèrent la bienvenue et lui offrirent leurs services, « la Fortune et la Jeunesse étant enchaînées pour qu'elles ne s'échappent ». Enfin, Saturne, le plus prolixe de tous, fit le panégyrique « de tous les braves et bien fortunés Roys qui avaient regné dès leurs plus jeunes ans ».

On le voit, c'était une vraie féerie, permettant le plus grand luxe de costumes, la machination la plus compliquée, les peintures les plus remarquables, au milieu des puérilités de la mode, des usages et de l'étiquette qui primait tout.

Deux tableaux ornaient encore ici deux sortes d'arcs de triomphe. L'un à droite : le *Dauphin couronné;* l'autre, à gauche, l'*Aiglon royal*.

Le *Dauphin couronné* pouvait être une marine remarquable, une satire ou un décor ridicule. Dans les flots écumeux d'une mer agitée, un dauphin (le Roi) fend les eaux transparentes. Il est suivi de sa mère (la Reine), plus prudente, qui lui « touche les aislerons pour luy signaler les endroits dangereux ». Au loin, une troupe de jeunes cétacés (les courtisans) saute, cabriole, se joue sur les eaux avec une agilité vertigineuse, au milieu des vagues bondissantes dont l'écume scintille aux rayons du soleil.

L'*Aiglon royal* était représenté « dans une semblable voûte » à gauche. Sa mère enlève le jeune roi des airs au plus haut du ciel pour lui faire fixer le soleil et, de là, prendre son vol. Idée poétique, mais peu favorable à la peinture; les inscriptions devaient lui venir en aide.

Ces allégories, qui frisaient le ridicule, prêteraient bien à rire aujourd'hui. Elles démontrent, en tout cas, que les Révérends Pères avaient mis à contribution le talent des peintres en tous genres : figure, histoire, paysage, animaux, marines, etc., ce qui dénote une colonie nombreuse d'artistes, à Bordeaux, en 1615.

Le Bocage de Vaillance.

Le *Bocage de Vaillance* était représenté par un labyrinthe de lauriers, cyprès, jasmins, chênes verts, aubépines, « pommiers d'amour enlacez gratieusement, taillés en figures champestres »

cachant des antres, des cavernes et des grottes relevées de mousse, des rocs couverts de lierre, bordés d'allées d'herbettes et de fleurs. On y entrait par une grande arcade naturelle, joignant la chapelle, qui portait sur la voûte l'image d'un *Thésée au naturel,* la massue d'une main, le filet de l'autre.

La Vaillance reçut le Roi et lui fit le discours, puis un petit satyre « folastre et gaillard à merveille vint débiter des bravades et proverbes gascons, des pointes relatives au Royal Hyménée qui provoquèrent le rire des assistants et intriguèrent fort le Roi et la Reine mère, qui ne comprenaient pas le patois. Puis, quatre bergers vinrent faire des « jeux et esbats champestres », sur lesquels nous passons comme sur leurs emblèmes alambiqués, comme sur les « gazouillis d'oiseaux, musiques non pareilles, courses et combats d'animaux, arbres prophétisants, etc. ». Le laurier, le cyprès, le chêne, le pin dirent des vers; « les nymphes bocagères » firent des discours : Daphné, Cyprine, Pythie, Dryade, etc.; enfin, traversant les allées, le Roi vit les deux tableaux suivants, « de plate peinture, posez en veüe, sous un arc de triomphe » : la *Rosée de fin or,* et le *Chaste Amour dévalisé.*

La *Rosée de fin or* était représentée par les amours et les zéphirs en liesse.

Ici « douze garçonnets enchérubinés et riants » lancent un ballon dans le vide de l'air. Là « de leurs mains tendrelettes, ils roulent les nuées comme des boules de neige, étreignent doucement les nuages légers qu'ils présentent gaiement aux rayons du soleil, soufflent eux-mêmes des vapeurs rosées dont ils forment une nue qui, là-bas, grossit et s'amoncelle, jaunit et enfin se fond en une pluie d'or ». Cette charmante description fait songer à un délicieux Boucher. Assurément cette peinture devait être bonne; le narrateur contemporain en exprime trop justement toutes les finesses de composition. Il continue : « Toutes ces fleurs qui reçoivent cette rosée, grandes ou petites, ce sont les villes de France, grandes ou petites. Ce brillant jardinier, fort affairé au milieu du parterre, c'est le Roi »; il abreuve ses plantes préférées avec un « gros vase d'or, greslé de diamants, rempli de ce nectar fondu, douce sueur du Paradis ».

Ce sujet, heureusement choisi, dut fournir l'une des meilleures peintures et fut l'œuvre d'un artiste de talent.

Le dixième tableau représentait le *Chaste Amour dévalisé.*

L'Amour, désireux de conquérir la terre, notamment la France et l'Espagne, traverse les mers, se servant de son carquois pour barque, d'une flèche pour mât, de son arc pour aviron et de son écharpe pour voile. Il rame de toutes ses forces, « les ondes amoureuses se courbent dévotement devant lui », quand des corsaires, montés sur la frégate *la Royale,* l'aperçoivent.

Deux couples royaux montent ce navire, ils s'emparent de l'Amour qui, déjà, bande son arc et aiguise ses flèches, « après maints petits tours le prennent à discrétion, luy font mettre bas les armes, croiser l'arc et la trousse, esteindre ses brandons contagieux et brizer ses flèches venimeuses ». L'Amour se rend à merci; alors, l'un lui enlève son armure de roses et de lis, le bouton de rose qui compose son casque, l'épine qui lui sert de lance, la feuille qui forme sa cuirasse; l'autre lui ravit son bandeau, couleur de roi, celui-ci ses ailes d'azur, celui-là lui lie les mains avec la corde de son arc. Il vous faut jurer, cher Amour, que vous resterez désormais l'esclave fidèle de vos nouveaux maîtres!

Le labyrinthe finissait par une forêt et un antre d'où l'on entendait les hurlements de Cerbère. La Sibylle lui imposait silence, les rochers s'écartaient, et le Roi entrait aux Champs-Élysées tandis que les nymphes champêtres exaltaient l'auguste mariage en des vœux solennels.

Les Champs de l'Immortalité.

C'est dans la « basse-cour », près de la grande salle, qu'un grand théâtre de soixante-quinze pieds de long et vingt-cinq de large fut construit. Il était divisé en trois compartiments :

1°. — La demeure de l'Immortalité était ombragée par une vigne d'or (c'était une vigne naturelle dorée). La déesse s'avança vers le Roi et dit qu'à dater de ce jour elle nommait ces lieux : *les Champs-Élysées,* en l'honneur de son royal hyménée, et lui souhaita la bienvenue.

2°. — Le deuxième compartiment représentait un « petit pré », joignant un roc à la naturelle « baigné de deux fontaines artificielles, — l'une de lait, l'autre de vin, — lesquelles, tombant sur des tuyaux... faisaient une mélodieuse harmonie ». C'était une sorte

d'orgue hydraulique. Dans ce lieu furent donnés le jeu de Troie à l'arme blanche et les danses guerrières.

3°. — Un bois taillis, fort épais, couvrait le troisième compartiment. C'est de là que sortirent les héros qui offrirent au Roi le spectacle de toutes les souplesses des jeux militaires.

Les Champs-Elysées ayant cinq régions habitées par les ombres, chacune d'elles envoya des ambassadeurs : Narcisse, pour les enfants, Léandre, pour les amoureux, Ajax, pour les courageux guerriers, Nestor, pour les suicidés, Castor, pour « les vaillants et dispos palestrites ». Chacun d'eux présenta ses hommages au Roi.

Narcisse et Léandre prirent place sur des couches de fleurs dans la demeure de l'Immortalité, tandis que de jeunes athlètes représentaient sur le pré, auprès des fontaines enchantées, les combats et les danses militaires des anciens : « le jeu de Troye avec l'espée blanche..... », la Pyrrhique difficile, qui semble si dangereuse, et cent autres jeux guerriers.

Les trois héros : Ajax, Nestor et Castor, surgirent de la noire forêt au cliquetis des armes. Après avoir harangué le Roi et lui avoir exprimé leurs vœux, Castor s'avança et demanda audience au prince. Il fit alors « merveilles en toutes sortes d'armes, monstrant toutes les souplesses des jeux militaires, au grand contentement de Louis XIII et de la Cour, car c'était un « jeune homme fort versé aux exercices de la guerre et mouvements de la lance ». Il eut un très vif succès, « et pour clore le tout, l'Immortalité et la Libéralité, sœurs germaines, distribuèrent des prix à la jeunesse bourdeloise par la royale magnificence de Sa Majesté, à qui les vainqueurs chantaient un Vive le Roy ! »

La salle était tapissée de soixante quatre tableaux de tous les rois qui avaient gouverné leurs États dès leur tendre enfance. L'Enfant Jésus, Salomon, Alexandre, Sapor, César, Octave, Commode, Louis IX, Charles-Quint, Charles IX, Louis XIII ; « mais les deux meilleures inventions furent encore deux tableaux de plate peinture : la *Fortune marinière*, en l'honneur du Roy : la *Minerve gauloise*, en l'honneur de la Reine mère ».

La *Fortune marinière*. — La peinture pouvait être bonne, mais le sujet n'était pas heureux. L'allégorie dépassait toutes les limites permises. Ce fut un des grands écueils, pour les arts, du temps de Marie de Médicis.

Des villes flottent sur les eaux de la mer et la Fortune personnifiée lance, depuis le rivage, des filets qui les enlacent. Singulier symbole du Commerce avec les colonies, des conquêtes au delà des mers qui font la richesse des Etats, de la marine et du trafic sur les eaux qui en font la prospérité ! Bien entendu, la Fortune amène dans ses filets un demi-royaume qu'elle dépose aux pieds du Roi. Quel triste programme pour un peintre !

La *Minerve gauloise* présentait Marie de Médicis en déesse, le casque flamboyant, les armes luisantes, le javelot au poing. Elle tenait, de la main gauche, une grande cruche d'or; derrière elle on voyait un vieux monument à demi brisé. Quelques feux allumés autour desquels « volètent des papillons », des mouches et des insectes divers, rappelaient les feux des guerres civiles, des hérésies, autour desquels les étourdis se brûlaient les ailes.

Il y a comme un ressouvenir de l'histoire de Marie de Médicis peinte par Rubens, au palais du Luxembourg. Or, deux peintres flamands étaient alors employés par les jurats : Jas Du Roy, le peintre officiel de la ville; François de la Prairie, qui fut nommé bourgeois un peu plus tard, pour l'excellence de ses travaux, à l'entrée du maréchal de Thémines.

Le *Voyage aux Champs-Elyziens* était terminé. Il fallait rendre grâces à Dieu. Un enfant, personnifiant la Religion, placé sur le perron de la chapelle, convia le Roi à entrer pour entendre des actions de grâces qui furent chantées « fort mélodieusement », et la Cour se retira satisfaite au bruit des instruments, des chants et des cris : Vive le Roy!

Tel est le canevas de ce divertissement très brillant, mais amphigourique comme il était d'usage alors. Toute la jeunesse bordelaise y prit part, dans des costumes d'un luxe inouï, où les broderies d'or et de soie luttaient avec les bijoux et les panaches.

Nous avons passé sous silence les danses, les jeux, les combats singuliers d'hommes ou de monstres, les pluies de senteurs, les grêles de dragées, etc., qui agrémentèrent la fête. Nous nous sommes tout particulièrement attardé à la partie artistique : peinture et sculpture, pensant que l'utilité de ces notes repose sur la description sommaire de nombreux et importants travaux exécutés à Bordeaux, en 1615, et ignorés aujourd'hui.

5

Marchés relatifs à l'entrée de Louis XIII.

Jacques Huguellin.

« Esculpteur, paroisse Saint-Remy ».

Quoique nous n'ayons pas retrouvé les marchés passés avec les peintres qui furent chargés de très nombreuses décorations des fêtes données au Roi et à la Reine, nous pouvons publier des textes relatifs à quelques très intéressants travaux.

Dans une liasse de minutes du notaire Bernard Curat, nous avons relevé les marchés de Morel, artificier, du sieur de Privas, capitaine et ingénieur, qui bâtit une forteresse minuscule, pour le combat des Pygmées et des Géants, enfin celui de « Jacques « Huguellin, esculpteur, paroisse Saint-Rémy », à Bordeaux.

Cette dernière pièce nous apprend que Jacques Huguellin « a « promis et promet de [faire]... huit figures de quatre pieds... « quatre de cinq pieds... icelles mettre et pozer [dans la Maison] « Navalle du Roy avec les estoffes nécessaires à ce [suyvant le dessain] « qui en a esté dressé par Jacques G[uillermbain, maistre masson] « intendant et ce, dans quinze jours [prochains venant]... moyen- « nant le prix et somme... de... trente livres tournoizes pour « [chescune desdictes] figures estoffées, à la charge de fournir [par « ledict] Huguellin, tous matériaux nécessaires... pour l'effect des- « dictes figures... lesquelles il sera tenneu pozer, sans que les « [sieurs Juratz soient] teneus luy bailler pour les [susdictz] paye- « mans... lesquels luy revient à la somme de [deux] cens quarante « livres...[1] »

Jacques Huguellin donnait pour caution Henri Roche, maître maçon, que nous retrouverons plus tard associé avec un autre sculpteur, Nicolas Carlier (voir page 103).

Le marché, dont nous publions des extraits, nous apprend que Jacques Huguellin était un statuaire, ou plutôt un sculpteur imagier, comme on disait alors, car la commande ne comporte que des

[1] Voir Pièces justificatives. — 1615, septembre 6. *Marché Jacques Huguellin sculpteur*, avec les jurats de Bordeaux.

figures humaines. Son talent devait être reconnu, puisque ces statues, hâtivement faites, étaient destinées à la Maison navalle offerte à Leurs Majestés. Quatre grandes figures en ronde bosse, placées sur le pont, supportaient des trophées, disent les témoins oculaires, et formaient avec des toiles une toiture qui abritait le jeune Roi. D'autre part, la somme de trente livres par statue décorative semble indiquer que le talent de l'artiste était estimé.

Enfin, ce texte : « Icelles mettre et pozer [dans la Maison] Navalle « du Roy avec les estoffes nécessaires et ce s[uivant le devis (?)] « qui en a esté dressé par Jacques G[uilhermain] intendant », permet de rapporter la direction des travaux nécessités par les fêtes à Jacques Guilhermain, un artiste de talent, le seul intendant, des œuvres publiques portant le prénom Jacques à cette époque.

6

Jacques Guillermain.

Maistre masson, architecte et intendant des œuvres publiques, demeurant paroisse Saint-Aurémy (Remy).
1590-1615.

De Jacques Guillermain, nous ne dirons qu'un mot, car il n'est pas peintre et son nom ne figure pas, d'une façon indiscutable, dans l'acte précédent que nous avons lu, grâce à l'obligeance de M. Ducaunnès-Duval, archiviste municipal. Le nom de famille est brûlé ; à peine avons-nous vu les restes d'un G majuscule, mais nous lisons clairement *Jacques* et *intendant*. Il ne peut être question que de Jacques Guillermain, maître maçon, architecte, sculpteur et intendant des œuvres publiques, dont nous avons trouvé le nom dès **1590**.

(Greffe du tribunal civil. — *État civil. Baptêmes S^t André.* Il est parrain, le 17 avril.)

Voici sommairement quelques pièces en attendant une notice plus complète.

1592, 4 mars. — *La Commission chargée de recevoir les travaux de la tour de Cordouan*, exécutés par l'ingénieur Louis de Foix, était ainsi composée :

« — Loys Baradier, maître des réparations pour le Roy en Guienne ;

« — Pierre Ardouin, maître des œuvres;

« — Etienne Arnaud, maître maçon;

« — *Jacques Guilhermain*, maître architecte ;

« — Loys Cothereau, maître maçon;

« — François Gabriel, maître voyeur en la comté d'Alençon[1]. »

1594, *mai* 11. — *Marché pour élever l'obélisque du tombeau de François de Foix*. — Ce marché fut passé entre Marie de Foix, Jacques Guillermain et Pierre Prieur, — nous avons déjà appelé l'attention sur ce nom, porté par un célèbre sculpteur du Roi, — maîtres maçons, pour « faire ung obélisque ou pyramide dans le cueur
« près le grand autel de l'esglize du couvent des Augustins de ceste
« ville et au lieu qu'il leur sera monstré, les trois faces de ladicte
« pyramide de dix-huict pieds de terre, en sus jusqu'à la supefixe,
« l'irsidodécadère (?) que sera mise au bout des pointes... Cet obé-
« lisque en pierre de Taillebourg et marbre », comportait « divers
« ouvrages et armoiries apposées à laditte modelle... accepté, noté,
« paraffé... » Il fut payé cinq cens livres tournoizes[2].

1594..., *mai*. — *Marché pour élever un tombeau à Sarran de Lalanne*. — Cette pièce absolument inédite, croyons-nous, fait connaître une œuvre importante aujourd'hui détruite. — « ... Jacques
« Guilhermain et Pierre Prieur, maistres massons, habitants... ledict
« Guillaume en la paroisse Saint-Aurémy et ledict Prieur en la pa-
« roisse Sainte-Aulaye... ont promis et promettent... à Messire Lan-
« cellot de Lalanne, chevalier... à scavoir de faire le tombeau de la
« sépulture de feu Messire Sarran de Lalanne, son père, quand vivoit
« aussy président en la Court, dans la chapelle en laquelle il a esté
« ensepvely au couvent des Jacopins... et icelluy tumbeau faire...
« en a esté bailhé audict sieur de Lalanne... de le faire de la baze
« de celte haulteur de trois pieds et demy et *la figure quy sera au
« dessus* ladicte baze de telle haulteur qu'il sera besoing et de
« l'épaisseur de deulx piedz et de la longueur de cinq pieds et demy
« et plus sy besoing est, lequel tumbeau sera faict... en pierre de

[1] Archives départementales, *Trésoriers*, C. 3886, f° 190 v°.
[2] *Ibid.*, série E., Chadirac, notaire, f° 384.

« Taillebourg, bonne et marchande, et y pozer le marbre qui y est
« figuré sur ladicte modelle et faire et pozer la épitaffe de troys
« pieds et demy de haulteur et deux pieds et demy de largeur... »

« P. Prieur, Jacqves Gvillermain[1]. »

1594, juillet 30. — *Marché pour pozer trois statues antiques à l'Hôtel de ville.* — Enfin, Loys Baradier, Pierre Ardouin, Jacques Guillermain et Pierre Prieur passaient contrat avec François de Girard, sieur du Haillan, conseiller du Roy, commissaire ordinaire des guerres, etc., pour placer à l'Hôtel de ville les statues antiques qui avaient été découvertes dans les fouilles *au mont Judaïque*, dont l'une était la belle Messaline.

Guillermain aida donc à la création du premier musée de sculpture, quand les peintres formaient, avec les portraits des jurats et les tableaux de la chapelle, le premier musée de peinture de la ville de Bordeaux[2].

1597, février 17. — *Contrat passé pour la construction du tombeau de Charles de Montluc, à Agen.* — « ... Pierre Prieur
« et Jacques Guilhermain, maistres massons de ceste ville de Bor-
« deaux, demeurant ez parroisses St Remy et Sᵗᵉ Eulalie... ont
« promis et promettent à Mʳᵉ Florimond de Raymond... et à
« Théodore de Hins... faisant pour et au nom de haulte et puis-
« sante dame, Madame la douairière de Montluc... une sépulture
« avecque l'épitafe... troffées... figure ensuivant le naturel...
« armoyries, ornements... oratoire, armet et gantelets..., et de le
« faire poser dans l'église du couvent des Courdelliers d'Agen...
« moyennant la somme de 300 escus sol... [3] »

Ce mausolée, dont la description détaillée rappelle celui de Montaigne, à Bordeaux, qui a peut-être les mêmes auteurs, a été détruit pendant la Révolution, en 1793.

Ces quelques notes suffiront pour faire connaître la compétence de notre architecte-sculpteur, et pour établir qu'il fut choisi pour

[1] Archives départ. de la Gironde, série E. Chadirac, notaire, fo 356 et Pièces justificatives.

[2] *Ibid.*, et *Archives histor. de la Gironde*, t. XII, p. 313.

[3] Arch. départ, de la Gironde, série E., notaire, Minutes de Dusault et *Archives histor. de la Gironde*, t. XIX, p. 287. *Commun. Roborel de Climens.*

diriger les fêtes du mariage de Louis XIII, comme son successeur, François Beuscher, le fut lui-même pour les fêtes de l'entrée du duc de Mayen.

7

De Privas,

« Capitaine et ingénieur ».

1615, *septembre 12*. — *La forteresse des Pygmées.* — Le divertissement du combat des Géants et des Pygmées fut donné en vue des fenêtres de l'Hôtel de ville, sur les fossés. Nous avons dit que les Pygmées étaient de jeunes garçons « vestus de soie blanche, habiles à manier les armes, et les Géants, hauts de 15 pieds, étaient des Landais, habillés de toile d'or et d'argent, montés sur des échasses.

Les Pygmées soutinrent l'assaut contre les Géants, dans « ung fort avec ses esperons » ses retranchements, ses fossés « profonds remply de pièces artificielles, pots à feu », boîtes à grenades, fusées, etc. Le sieur « de Privas, cappitayne et ingénieur », dut faire ces fortifications factices, en quinze jours, « moyennant 600 livres tournoizes, plus une catapulte montée sur deux pourtants » pour les assiégeants, et assurer que l'armée assiégée « treuvera tout ce qui a peu observer pour deffendre une place forte ».

Cette représentation militaire rappelle *le jeu du pot cassé*[1], alors en honneur dans les Landes, que nous avons décrit d'après les contemporains. Elle fut très brillante, car elle divertit beaucoup le jeune Roi.

8

Horace Morel,

« Sieur du Bourg, pouldrier de la compagnie des chevaux-légers du Roy ».

1615, *septembre 5*. — Nous citons seulement pour mémoire le marché passé par « Orace Morel, qui fournit les rameaux à feu... fuzées... pots à feu... moyennant le prix et somme de trois mil six

[1] Soc. Archéol. de Bordeaux, Ch. BRAQUEHAYE, *Objets trouvés dans l'Adour*, t. II.

cens livres tournoizes ¹ ». Il eût été plus intéressant de trouver les marchés des peintres qui précédaient ou suivaient la liasse que nous avons lue. Existent-ils encore?

V

ENTRÉE DU DUC DE MAYENNE.

FRANÇOIS BEUSCHER, ARCHITECTE DU ROI; BERNARD LEVESQUE, THOMAS PÉQUANT, BERNARD CAZEJUS, FRANÇOIS DE LA PRÉRIE, LOUIS JAMIN, JAS DU ROY, MAISTRES PEINTRES; NICOLAS CARLIER, BARTHÉLEMY MUSNIER, SCULPTEURS.

1
Entrée du duc de Mayenne.
1618.

Lorsque Henri de Mayenne, fils du célèbre ligueur, vint à Bordeaux pour y faire son entrée comme gouverneur et lieutenant général pour le Roi en Guyenne, il s'arrêta aux limites de la banlieue de la ville. Le président de Pichon le reçut à Lormont, dans son château de Carriet. C'est près de là, à Fonvidal, que les jurats lui présentèrent la maison navale, le 31 juillet 1618.

La cérémonie fut des plus brillantes, car la ville, sur la recommandation du Roi, avait tenu à recevoir, comme un prince du sang, le duc et pair, grand chambellan de France, et la noblesse du pays était accourue pour le saluer à Lormont. Elle était représentée par plus de mille cavaliers qui donnèrent à la fête une allure militaire et grandiose. Le côté artistique ne fut cependant pas oublié, ainsi que le prouvent les documents que nous avons eu la bonne fortune de retrouver² (voir p. 101).

On lira ci-après et aux Pièces justificatives, 1619, février 18, que les arcs de triomphe et les portiques étaient très nombreux. Non seulement on en voyait au point d'embarquement, à Fonvidal³,

¹ Arch. mun. de Bordeaux, *Marchés, notaires*, CUROT, papiers demi-brûlés, *loc. cit.*
² *Ibid.* BB, *Délibérations de la Jurade*, feuillets demi-brûlés, *loc. cit.*
³ Le lieu dit *à Fonvidal* était une propriété que les jurats avaient achetée dans la paroisse de Montferrand, sur le bord de la rivière, à l'une des extrémités de

mais à la mairie, à la halle Saint-Projet, à la tour vis-à-vis des prisons de l'Hôtel de ville, à la porte Médoc. Le peuple, excité par l'exemple des magistrats municipaux, avait lui-même donné un grand éclat à la fête extérieure.

Étant données les descriptions des peintures de l'arc de triomphe de la porte du Cailhau, on peut se figurer celles de la porte Médoc et du Château-Trompette, d'autant mieux qu'à l'entrée du duc d'Épernon on fit des préparatifs analogues.

Les peintures devaient avoir une réelle valeur, car, le 27 septembre 1619, il était « délibéré[1] sur une requeste présentée par « les religieux Minimes, contenant qu'il avoit pleu à MM. leur « faire don et octroy des arcs triomphaux et autres choses prépa- « rées à la porte de Cailhau pour honorer l'entrée de monseigneur « le duc de [Mayenne], gouverneur de Guyenne..... de la ville, « trois tableaux qui [étaient à la porte de] la dicte ville attachés, « suppliant les dicts sieurs, attendu que les dicts tableaux leur « sont plus nécessaires pour l'ornement de leur églize que le « restant de la dépouille de la dicte porte..... de leur deslivrer « promptement les dicts tableaux ».

Les jurats ordonnèrent que le sieur Jeaumont, maréchal des logis du duc de Mayenne, qui les avait fait porter dans sa maison, les remettrait immédiatement aux Révérends Pères Minimes.

Les dispositions prises pour les décorations de la fête publique avaient été des plus rationnelles ; aussi le résultat en fut-il excellent. L'entrée faite au duc de Mayenne servit de modèle à celles des autres gouverneurs, depuis d'Épernon, qui réclama les mêmes honneurs, jusqu'au duc de Richelieu, qui s'en référa à ceux qui furent rendus à d'Épernon.

François Beuscher, architecte du Roi, fut chargé de la direction des travaux ; Bernard Lévesque, maître peintre et peut-être architecte, probablement élève de François Beuscher, eut l'entreprise générale ; Bernard Cazejus, Thomas Féquant, Louis Jamin, Fran-

la banlieue de Bordeaux, près de Carriet. C'était la limite des terres de la ville de Bordeaux sur les bords de la Dordogne et, à cause de cette situation, le lieu d'embarquement des grands personnages qui arrivaient par Libourne ou Saint-André de Cubzac.

[1] Peut-être a-t-il orné le maître-autel, construit en 1611. Or, on lit : « Le maître-autel est très bien décoré, et son *grand tableau* est d'un bon maître. » (PALLANDRE, *Description historique de Bordeaux*. Bordeaux, 1785, p. 143.)

çois de la Prérie, Jas Du Roy, peintre de l'Hôtel de ville, tous les meilleurs maîtres de Bordeaux exécutèrent chacun une partie des peintures décoratives; Nicolas Carlier et Barthélemy Musnier se chargèrent « des figures en sculpture » et eurent pour aides Jehan Langlois et Jean Pageot, dit l'aisné, sculpteur du duc d'Épernon. C'est dire que tous les artistes de la ville prirent part aux travaux de l'entrée du duc de Mayenne.

Nous connaissons même les noms des artisans qui entreprirent le gros œuvre et les sommes qui leur furent allouées : Maître Jean Vivan, batelier, fournit un « bateau de 30 à 40 tonneaux » moyennant trente sous par jour; maîtres Estier et Mongase, menuisiers, reçurent 1,350 livres pour la confection de la « Maison navale et des arcs triomphaux de la porte Caillau »; maître Jacques Bernier, charpentier, construisit « le pont et un tribunal aux harangues » pour la somme de 225 livres; maître Hugues Borderie, menuisier, fit pour 300 livres trois arcs de triomphe, « l'un à la Porte-Basse, près du collège des loix, l'autre à la Porte-Médoc et l'autre à la Porte du Château-Trompette »; maîtres Guillaume Blin et Martin Dutreau, « charpentiers de haulte fustaye » reçurent 350 livres pour la façon de la grosse charpente des arcs de triomphe, etc.

Il en fut de même pour le poêle et les sièges : Pierre Créné, maître tapissier, fournit en 1618, « suivant le desseing qui luy a
« esté mis en mains, ensemble deux chères brizées de veloux
« pour mettre aux maisons navalles et des harangues dudict sei-
« gneur et pour cet effet lui [fut] baillé le brocal et fil d'or, veloux,
« soye et autres estoffes, etc. Il dut fournir les boys... ses peynes,
« journées et vaccations... et donner facture du dict poële et
« chères [1]. »

Les casaques des archers du guet furent renouvelées, et les maîtres brodeurs de la ville prirent part à une adjudication « pour
« la dellivrance, au rabais, des écussons à faire sur la casaque
« des archers du guet et sur le poëlle qui devoit estre présenté à
« Mgr le duc de Mayenne.... De Lespine, Jean Gaudin, Guillaume
« Grobia et Gaspard Lemercier, maistres brodeurs », firent des

[1] Archives municipales de Bordeaux, BB, *Délibérations de la Jurade,* feuillets demi-brûlés, carton n° 9, *loc. cit.*

offres pour « faire les quatre vingts armoiries des casaques des
« dicts quarante archers du guet, de bon fil d'or, d'argent avec les
« feuillages et devises accoustumées », et « ensemble deux autres
« armoiries, l'une du dict seigneur, l'autre de la ville, qu'il con-
« viendra mettre et apposer au poyle quy sera préparé pour ledict
« seigneur [1] ».

Des habillements furent donnés aux maire, jurats, procu-
reur-syndic et clerc de ville; aux officiers du Guet, au chevau-
cheur, aux domestiques des jurats, procureur-syndic, greffiers
et commis, enfin, des présents furent offerts soit en « vin blanc
et clairet, soit en tentures de tapisserie pour Monseigneur le duc
de Mayenne [2].

L'année suivante, en 1619, des mais furent dressés à M^r de
Rocquelaure, M^r de Montpezat, maire, et M^r le duc de Mayenne;
ils étaient ornés d'étoffes de soie, et l'on paya 20 écus pour ceux du
duc et de M^r de Rocquelaure. « Neuf armoiries peintes en carte
« et à l'huyle, du Roy, de mondict seigneur le duc de Mayenne,
« du dict seigneur marquis de Montpezat et de la Ville », furent
placées « scavoir six au may de mondict seigneur le duc et trois
« à celui du dict seigneur maire ». Ces décorations et dépenses
très secondaires prennent une certaine importance parce que les
écussons furent peints par Jas Du Roy, maître peintre de la ville,
qui en fut payé le 10 juin 1619.

Pour mettre un peu d'ordre dans ces pièces éparses, nous don-
nons ci-après un document rappelant le présent qui fut fait au
duc de Mayenne, et des notices biographiques sur François Beuscher,
architecte; Bernard Lévesque, Bernard Cazejus, Thomas Féquant,
maîtres peintres; Nicolas Carlier, sculpteur. Nous renvoyons celles
de Louis Jamin, page 110, celle de François De Laprairie, page 112,
et celle de Jas Du Roy, page 48.

[1] Archives municipales de Bordeaux, BB, *Délibérations de la Jurade*, non
classées, *loc. cit.*, et *Inventaire sommaire de* 1751, *loc. cit.*

[2] Nous ajouterons un renseignement probablement inconnu. La mort du duc
de Mayenne, au siège de Montauban, fut attribuée, dans son entourage, à l'arque-
buse du huguenot Courrech, bourgeois et marchand de Bordeaux. — Voir Pièces
justificatives. — 1621. Septembre 21.

2
Tapisserie offerte au duc de Mayenne.

Les présents que les municipalités offraient aux gouverneurs de la province peuvent renseigner sur les goûts artistiques de ces grands seigneurs.

En 1525, les Jurats offraient des couleuvrines, *des pièces vertes*, à Philippe de Chabot-Brion ;

En 1530, des pièces d'or dans *une nef*, à l'Espagnole Éléonore ;

En 1559, une médaille rappelant la patrie, à Isabelle de Valois ;

En 1579, des confitures à la maréchale de Biron ;

En 1611, de l'orfèvrerie de table, au prince de Condé ;

En 1618, « le 5 septembre, il est délibéré sur le présent que
« l'on devait faire à Monseigneur le duc de Mayenne..... après
« avoir veu le livre de la Jurade de l'Entrée de Mgr le prince
« de Condé duquel il résulte luy avoir été baillé de présent en
« vaisselle d'argent six mil livres, feust arresté qu'il sera baillé *une*
« *tenture de tapisserie* et qu'il sera écrit au sieur de Lalanne,
« ageant des affaires de la ville... et envoyer le plus prompt que
« fayre se pourra[1]... ».

Le 7 octobre les Jurats acceptaient une lettre de change tirée par le sieur Lalanne, de 6,000 livres payables par le trésorier.

3
François Beuscher,
Maître architecte et entrepreneur des travaux de la cour de Cordouan,
architecte et conducteur des œuvres, fortifications et réparations de Guyenne
et entrepreneur de la porte Dauphine,
architecte du roi et architecte de l'entrée du duc de Mayenne,
maître des fortifications de la province.
1593-1640.

François Beuscher fut, à Bordeaux, l'un des architectes les plus recommandables des premières années du dix-septième

[1] Archives municipales. Papiers demi-brûlés, *loc. cit.*, et Pièces justificatives, aux dates indiquées.

siècle. Il a droit de figurer dans l'histoire des peintres de l'Hôtel de ville et des Entrées royales, parce qu'il fut le directeur des travaux de décoration que la Jurade ordonna pour l'Entrée du duc de Mayenne en 1618.

Le 10 septembre 1593, un Jean Beuscher figure dans le registre des Trésoriers de France de ladite tour comme « conduisant l'œuvre, de Cordouan, en l'absence de maistre Louys de Foix ». Il est probable que Jean et François Beuscher furent, sinon le même architecte, au moins les deux parents, les deux frères peut-être, et qu'ils furent l'un et l'autre élèves de Louis de Foix.

Une pièce qui appuie cette conjecture, c'est la procuration que le grand maître donna à Beuscher, en 1600, par-devant Themer, notaire royal, reproduite en héliogravure dans l'ouvrage de G. Labat.

Les travaux de la tour de Cordouan, mis en adjudication au moins disant, furent adjugés à Buscher, et l'arrêt définitif de cette nomination lui fut délivré le 7 décembre 1606.

Le registre des Trésoriers nous apprend encore qu'en 1607, « François Beuscher, entrepreneur des repparations nécessaires en la tour de Cordouan, est autorisé à recevoir les vivres et matériaux destinés à la subsistance et au travail des ouvriers » ; qu'en 1608, il était maître des fortifications, puis architecte conducteur des œuvres, fortifications et réparations de Guienne ; que, le 28 mai 1610, il achevait la plate-forme établie au pied de la tour de Cordouan et qu'il entreprenait les travaux de revêtement [1]. Enfin que la visite des travaux fut faite par les experts, en 1611. L'un d'eux était Louis Coutereau, architecte du duc d'Epernon à Cadillac.

Mais François Beuscher avait déjà donné des preuves de sa capacité à Bordeaux même, où, en association avec Pierre Prieur, maître architecte, dont le nom rappelle celui de grands artistes parisiens [2], il entreprit, en 1604 et 1605, la démolition d'une

[1] Archives départementales de la Gironde. Série C, n°ˢ 3812, 3816, 3818, 3917, etc. — Registres des Trésoriers généraux. — Voir aussi LABAT : *Documents sur la ville de Royan et la Tour de Cordouan*. Bordeaux, Gounouilhou, 1884.

[2] Pierre Prieur entreprit avec Jacques Guillermain « le tombeau de la sépulture de feu messire Sarran de Lalanne », élevé en 1594 dans le couvent des Jacobins (inédit). Voir page 88.

courtine de murailles et la construction d'une tour et de « la porte de la ville près le couvent des Recollets vis-à-vis du Chapeau-Rouge, laquelle seroit appelée du Dauphin ». La porte Dauphine, bâtie sur les ordres du maréchal d'Ornano, fut démolie lorsque, d'après les plans de Tourny, un nouvel intendant, son successeur, créa la place Dauphine, aujourd'hui place Gambetta.

Buscher figure encore pour d'autres travaux en Guyenne. En avril 1609, il était expert pour recevoir le pont de Cazenave sur le Ciron, bâti par Pierre Souffron, architecte du château de Cadillac, et, en mai, il mettait en adjudication le pont de Villeneuve, dont il avait fait les dessins.

La note la plus intéressante, pour l'étude qui nous occupe, est celle qui est relative à l'entrée du duc de Mayenne en 1618 : « Le 8 aoust, MM. les jurats payent cent cinquante livres à François Beuscher, architecte, pour avoir travaillé pendant un mois aux décorations des préparatifs faits pour l'entrée de Monseigneur le duc de Mayenne. »

Cette pièce, quoique unique, est suffisante pour établir la part prépondérante que prit François Beuscher aux travaux remarquables qui furent exécutés.

Notre architecte a-t-il simplement été chargé des nombreux tracés de l'architecture, des portiques et des arcs de triomphe ? A-t-il été le directeur de l'œuvre d'ensemble ? Poser la question, c'est la résoudre. Jacques Guillermin avait commandé les travaux des fêtes royales, en 1616, de même François Beuscher, architecte, dirigea ceux de l'entrée du duc de Mayenne, en 1618, comme plus tard Servandoni, architecte, fit exécuter les décors élevés en l'honneur de Madame la Dauphine, en 1745. Ce sont leurs sous-ordres, leurs élèves, qui firent les ouvrages manuels, dessins d'exécution et conduite des travaux particuliers.

Cette proposition est d'autant plus évidente que l'année suivante, en 1619, François Beuscher était qualifié architecte du Roi, dans un mandement de « payement des journées par luy employées à la recherche des eaux des fontaines » nécessaires à la consommation de la ville de Bordeaux [1].

[1] Archives municipales de la ville de Bordeaux, feuillets demi brûlés, *loc. cit.* Voir Pièces justificatives, aux dates indiquées.

Nous ignorons la date de sa mort, mais elle arriva après 1640; car il présenta cette année-là son fils Michel au bureau des Trésoriers généraux, afin qu'on l'acceptât comme son successeur, c'est-à-dire comme « conducteur des ouvrages en maçonnerie de Guienne; maistre des ouvrages et réparations de la généralité de Guienne », car, aux seizième et dix-septième siècles, les professions et les situations acquises restaient héréditaires dans les familles.

Ce sont ces fonctions que François Beuscher remplissait comme architecte du Roi, lorsqu'il fut nommé directeur des décorations brillantes faites en l'honneur du duc de Mayenne, le gouverneur fêté, idolâtré par tous les Bordelais.

4

Bernard Lévesque,

Maître peintre, entrepreneur des travaux de l'entrée du duc de Mayenne.
1581-1624.

Les notes que nous possédons sur Bernard Lévesque permettent de comprendre sa situation d'entrepreneur général et d'exécutant de partie des travaux.

En 1581, Pierre Lévesque, bourgeois et maître menuisier de la ville, l'une des plus importantes personnalités de la corporation, baptisait un fils [1], paroisse Saint-Siméon. Pierre Lévesque eut certainement des rapports, à Bordeaux, avec Pierre Beuscher, l'architecte du Roi, qui construisait la porte Dauphine. Son fils, Bernard, a pu être l'élève de l'architecte, quoiqu'il fût devenu maître peintre.

Ces conjectures expliqueraient comment Bernard Lévesque, maître peintre, figure dans les actes relatifs à l'Entrée du duc de Mayenne comme un maître sculpteur et comme un entrepreneur général recevant des sommes « à compte des *peintures, menuiseries, sculptures et autres ouvrages* ». La pièce du 27 juin 1618, que nous avons retrouvée dans les feuillets demi-brûlés des archives municipales, établit cette situation de la façon la plus claire. (Voir page 101.)

[1] Greffe du tribunal civil. — Registre des baptêmes, Saint-André.

« *Cent livres données au peintre des ouvrages qu'on faisoit pour l'entrée de M^{gr} le duc de Mayenne.* — 1618. Juin 27. — Le dict jour fut arresté que des deniers qu'il est convenu emprumpter pour l'Entrée de monseigneur le duc de Mayenne, pair et grand chambellan de France, gouverneur et lieutenant général pour le Roy en la province de Guyenne, il en sera bailhé et payé par le trésorier de la ville à Bernard Lévesque, peintre, pour es tant moings de ce qui luy sera ordonné pour ses peynes journées et vacations, qu'il a exposées et exposera *aux desseings et conduite des ouvrages* nécessaires à la dicte entrée, tant pour ce quy est des *menuiseries, peintures, sculptures, que aultres ouvrages* qu'il conviendra fayre, pour raizon de la dicte entrée. En ces fins sera mandement expédié.

« *Minvielle,* jurat. — *Duval,* jurat. — *De Chapellas,* jurat[1]. »

Bernard Lévesque faisait donc des dessins de menuiserie, sculpture, charpenterie, serrurerie, etc., c'est-à-dire tous les travaux qui sont du ressort de l'architecte ou de l'entrepreneur.

Des connaissances en architecture, une fortune paternelle et l'appui de l'architecte du Roi, expert naturel, désigné pour tous les travaux, expliqueraient seuls la note que nous avons relevée dans les registres des Trésoriers généraux de France, concernant la présence du maître peintre concourant pour l'entreprise au rabais de l'exécution du pont de Moissac, en 1614.

« Acte donné à Bernard Lévesque, maître peintre, de son offre d'entreprendre pour 100,000 livres la construction du pont de Moissac, offre qui n'aurait pas été transmise au bureau par le juge chargé des enchères[2]. »

Or, si le fils de Pierre Lévesque, bourgeois et maître menuisier, parent d'autre Pierre Lévesque, aussi bourgeois et maître fondeur, était élève de François Beuscher, il pouvait offrir toutes les aptitudes requises et toutes les garanties nécessaires pour faire une semblable entreprise.

Ces usages, qui nous étonnent aujourd'hui, étaient d'une pratique journalière. Les marchands vendaient du vin, des étoffes, du papier, de la quincaillerie, de la résine, du suif, etc.; les artisans entreprenaient les travaux les plus disparates; un médecin était

[1] Archives municipales de Bordeaux, BB, *Délibération de la Jurade. loc. cit.*, carton 49.
[2] Archives départementales de la Gironde : 3901, série C. Trésoriers, 3875.

adjudicataire du nettoiement de la ville ; un sculpteur prenait part à l'adjudication des terrassements et du curage des fossés du Château-Trompette ; Bernard Lévesque, maître peintre, faisait des offres au moins disant pour l'exécution de dix statues et pour l'édification du pont de Moissac, tout en restant maître peintre et entrepreneur de fêtes publiques.

Rien ne nous autorise à placer Bernard Lévesque à la tête du mouvement artistique de Bordeaux, mais il était certainement, alors, le plus important des maîtres peintres de la ville, en 1618.

5

Bernard Cazejus,

« Maistre peintre travaillant au chasteau de Monseigneur le duc d'Espernon, à Cadillac, entrepreneur de la peinture de la maison navale et des arcs de triomphe de l'entrée du duc de Mayenne ».

1599-1618.

Bernard Cazejus fut un des anciens maîtres peintres de Bordeaux qui honora sa corporation. C'était un ami et un voisin de ses confrères Girard et Claude Pageot. En 1609, il était, comme eux, qualifié « maistre peintre travaillant au chasteau de Monseigneur le duc d'Épernon, à Cadillac ». Le 10 décembre, il paraissait comme témoin dans un marché signé par l'architecte du duc, Gilles de la Touche Aguesse, qui, le 31 du même mois, lui faisait cession de quinze livres tournoises que devait Claude Pageot, maître peintre de Bordeaux.

Bernard Cazejus était un artiste, et non un vulgaire artisan. Il avait l'estime de ses confrères, car l'un d'eux, Dominique Bourgeois, maître vitrier, paroisse Saint-Michel, mit son fils Thomas[1] en apprentissage chez lui, le 12 février 1615, moyennant soixante livres tournoises et cinq ans d'apprentissage. Cazejus s'obligeait « à nourrir, loger, tenir blanc et net le dict apprenti à l'ordinaire
« de sa maison, sain et malade. Ensemble l'entretenir à ses dépens,
« d'habits à luy resquis suivant sa qualité, comme aussi luy ap-
« prendre et faire apprendre l'art de peinture dont il faict profes-
« sion [1]... » Cet acte fut passé chez Mᵉ Bérangier, notaire royal, en

[1] Thomas Bourgeois était né le 15 janvier 1600. « Thomas Féquant, maistre peintre », était son parrain.

présence de MM. « de la Peyrère, Gaultier, sieur de la Feuille et Jean Dumas, bourgeois... faisant comme ayant charge de MM. du Consistoire de l'église réformée » et payant trente livres comptant et trente livres par un advenant du 30 août 1618.

Cette pièce est curieuse, non seulement parce qu'elle renseigne sur les coutumes de l'enseignement des artistes au commencement du dix-septième siècle, mais aussi parce qu'elle témoigne de la surveillance et de l'intervention pécuniaire et morale du consistoire de Bordeaux dans l'instruction des enfants de leurs coreligionnaires. Enfin, d'après elle, il semblerait que Bernard Cazejus, Dominique et Thomas Bourgeois étaient devenus protestants.

Le 27 juin 1618, Bernard Cazejus entreprit « au moingtz disant » avec Thomas Féquant, qui suit, « la maison navalle et les arcs de « triomphe que la ville de Bordeaux faisoit préparer pour l'entrée « du duc de Mayenne ». Moyennant 750 livres, ils s'engageaient « à faire toutes les peintures contenues au devis... transcrit sur le registre ». De ce devis, nous avons retrouvé des débris suffisants, quoique en grande partie détériorés, pour prouver l'importance de ces peintures qui comprenaient, au moins, *trois grands tableaux* « de sept à huit piés de hault et environ douze de large ».

Dans une feuille gravement brûlée, sorte de devis, il est question des... « tables d'attente de marbre..... consoles et demi-pilastres « avec piramide... »; puis on lit : « Aussy fauldra peindre en des- « trempe le corps de la gabarre... avec l'éperon d'icelle, comme « aussi les avirons resquis..... pour les trois petits bateaux qui « tireront la dicte maison navale... Plus fauldra peindre en destrempe « le ciel ou *suffiste*... dedans la susdicte maison navale avec une « grande armoirie de Monseigneur et le reste sera faict de parque- « tage, au dedans. Le dict parquet sera faict au..... fleurs de lys, « croissants et chiffres comme il leur sera monstré..... et du tout « fournir les toiles nécessaires.

« *Pour la porte du Cailhau*. — Au dehors de la ville, faudra « peindre l'arc triomphant avec ses quatre colonnes, corniche, « fust, architrave, pilastres et demy pilastres, pour mettre aux lieux « convenables suivant l'architecture et le tout peint en huile suivant « qu'il leur sera désigné, comme aussy ung grand tableau qui sera « au-dessus l'architecture de la haulteur de sept pieds et environ « douze de large ».

« *Au dedans de la ville.* — Faudra peindre un portal avec ses
« pilastres, corniches, frizes, arquitraves et frondespice, en laquelle
« peinture sera convenable à celle de dehors, à détrempe... Plus
« aussy ung grand épitaffe avec ses..... correspondants et à l'oppo-
« site du grand tableau que..... au-dessous la ville. Ce le bien et
« duhement peindra en destrempe. »

Bernard Cazejus demeurait paroisse Saint-Projet. Il eut de sa femme, Jeanne de la Fitte, le 4 février 1599, un fils, Daniel, qui lui-même fut père et baptisa Arnaud, le 11 janvier 1628.

Les descendants des Cazejus fournirent de notables bourgeois de Bordeaux et, vers la fin du siècle dernier, Jean Cazejus, démonstrateur d'anatomie à l'Académie de peinture et sculpture de cette ville.

6

Thomas Féquant,

Maistre peintre, entrepreneur de la peinture de la maison navale
et des arcs de triomphe de l'entrée du duc de Mayenne.

1602-1618.

Thomas Féquant, comme Bernard Cazejus, était l'un des maitres peintres les plus en renom, à Bordeaux, lors de l'entrée du duc de Mayenne. Ils devaient avoir déjà fait leurs preuves aux fêtes royales du mariage de Louis XIII.

Il ne faut pas oublier qu'au seizième et au dix-septième siècle, tous les peintres, quel que fût leur talent, prenaient part aux travaux nécessités par les cérémonies publiques, politiques, religieuses ou d'usage local.

Les entrées royales ou princières, les feux de joie, les obsèques, les confréries, etc., offraient à peu près les seules occasions de produire leur talent artistique. Aussi devons-nous retenir les noms de Cazejus et de Féquant, car leur entreprise comportait tout au moins *trois grands tableaux* que les Révérends Pères Minimes obtinrent de la ville pour orner leur chapelle.

Il est inutile d'insister. Ces peintures, réclamées pour décorer une *église neuve*, étaient des tableaux religieux, c'est-à-dire des tableaux d'histoire dans la meilleure acception du mot. Nos deux artistes étaient donc, à l'occasion, des peintres de figures.

Une note recueillie dans les registres paroissiaux de Saint-Michel corrobore cette opinion, au moins pour Thomas Féquant. On lit :
« 1605, avril 9. — Je, Thomas Féquant, maistre peintre de ceste ville, confesse avoir reçeu... vingt-quatre livres pour le monument de la dicte églize... le tout suyvant *le songe et sommeil de Monsieur Sainct Bernard*... » L'exécution de figures est ici incontestable.

Thomas Féquant habitait paroisse Saint-Siméon. Il eut plusieurs enfants de sa femme, Suzanne Feytit : Marie, née le 22 avril 1602; Jeanne, née le 30 mai 1675. Il fut parrain de Thomase, fille de son confrère Dominique Bourgeoys, le 15 janvier 1600, et de Catherine Ogereau, fille d'un fourbisseur d'épées, le 13 novembre 1602 [1].

7

Louis Jamin. — *François de la Prérie.* — *Jas du Roy.*

Maistres peintres.

Le 11 juillet 1618, cent vingt armoiries dorées en grande carte étaient adjugées au rabais à Louis Jamin, Bernard Lévesque et François de la Prérie; Jas du Roy exécutait celles des mais. Ces commandes n'ayant qu'une importance relative, nous renvoyons aux pages 48, 110 et 112, où se trouvent des notices détaillées sur ces divers artistes.

8

Nicolas Carlier,

Maistre architecte et maistre sculpteur, surintendant des œuvres publiques, faiseur d'artifices à feu.

1609†1635.

La commande de « dix figures, en sculpture faictes à Nicolas Carlier et à Barthélemy Musnier, à l'occasion de l'Entrée du duc de Mayenne, était connue par la notice de Gaullieur, publiée dans le tome III des *Mémoires de la Société archéologique de Bordeaux*; mais est-ce bien le procès-verbal d'adjudication que Gaullieur avait consulté? Où a-t-il lu le texte qu'il a donné?

Il dit qu'une séance de la Jurade eut lieu le 26 juin, qu'on y

[1] Voir Pièces justif. 1605 avril 9 et greffe du trib. civ. *État civil*, baptêmes, St André.

décida l'exécution de *dix statues* et que l'adjudication au rabais eut lieu le 30.

Selon lui, trois sculpteurs se présentèrent : Musnier prenait l'entreprise pour 600 livres; Carlier pour 500 livres; « Levesque « faisait un rabais beaucoup plus fort, puisqu'il se contentait de « 200 livres, mais qu'il refusait de répondre à certaines questions « posées par les jurats. »

« Par une cote mal taillée, ajoutait-il, ce travail artistique fut « adjugé moitié à Barthélemy Musnier, moitié à Nicolas Carlier, « au prix de 280 livres *pour chacun.* »

Pour chacun, cela veut dire 560 *livres au total.*

La lecture de l'*Inventaire sommaire de* 1751, juin 30, et de la pièce indiscutable : « *Dellivrance au rabais des figures à faire pour l'Entrée de Monseigneur le duc de Mayenne* », que nous publions *in extenso*, démontrent que les jurats firent une adjudication *au moingtz dizant*, que Musnier proposa 600 livres, Carlier 500 et Lévesque 300 *et non* 200 *livres;* que Musnier et Carlier baissèrent leurs exigences, *en association*, à 280 livres, et que Lévesque « n'ayant voullu moins dire, de ce dhuement interpellé, « lesdicts sieurs ont faict ce jour dellivrance pure et simple *auxdits* « *Carlier et Musnier desdictes dix figures, pour et moyennant* « *le prix et somme de deux cent quatre vingt livres.* »

Non pas chacun, mais au total 280 *livres.*

Rien n'est plus régulier, plus clair, plus lisible. Nous ne nous expliquons pas l'interprétation que Gaullieur a donnée à ce document.

On lit dans l'*Inventaire sommaire de* 1751 : « Autre délivrance « au rabais de dix figures en sculpture qu'on devoit pozer, savoir : « huit à la maison navalle qui devoit être présentée au dict seigneur « duc de Mayenne et deux autres à la Porte du Calhau. Cette déli-« vrance est faite en faveur de Nicolas Carlier et Barthélemy Mus-« nier, sculpteurs pour le prix et somme de 280 livres, moyennant « laquelle ils s'obligent à faire lesdictes figures dans le goût porté « par le registre. »

La pièce que nous avons retrouvée aux archives municipales[1] porte que « les Jurats, pour honorer l'Entrée du duc de Mayenne,

[1] Voir Pièces justificatives, 1618, juin 26.

« décidèrent, dans leur séance du 26 juin 1618, de faire faire dix
« figures en sculpture, pour mettre, scavoir : huict à la maison
« navale du dict seigneur et deux à la porte du Cailhau » ; des
huit premières, « quatre seront assises sur le frontespice de la
« maison navalle, de la grandeur d'environ quatre pieds chacune;
« plus, autres quatre qui seront placées aux quatre coings ».

L'œuvre entreprise par les deux sculpteurs ne manquait pas
d'importance. Elle témoigne du luxe inouï que les jurats de Bordeaux déployèrent pour recevoir le duc de Mayenne, dont ils connaissaient les goûts fastueux et les prodigalités excessives. Il ne
faut pas oublier que non-seulement les peintres, les sculpteurs,
les tapissiers, mais les brodeurs, les tailleurs, les armuriers, les
orfèvres reçurent les plus importantes commandes, et que l'Entrée
de Mayenne, en 1618, fut aussi brillante que l'Entrée des jeunes
époux royaux, en 1615.

De la vie et des œuvres de Barthélemy Musnier nous ne connaissons rien, mais il en est tout autrement de son associé.

Nicolas Carlier fut peut-être l'artiste le plus occupé, l'entrepreneur le plus hardi, l'architecte le plus en renom et le sculpteur le
plus habile de Bordeaux, de 1609 à 1636. Nous le trouvons tour
à tour maçon, architecte, marbrier, sculpteur d'ornements ou de
figures, artificier, etc. Il est le factotum de la Jurade, du gouverneur et du clergé. Il entreprend les travaux d'église, les constructions municipales, les fortifications, les décorations de fêtes
publiques, les feux d'artifice, etc.

Carlier eut une grande influence sur les Beaux-Arts à Bordeaux,
architecture et sculpture, car il employa dans ses ateliers les
sculpteurs les plus habiles : Jean Langlois, l'excellent ornemaniste
des cheminées du château de Cadillac; Jean Pageot, qui fit la
colonne funéraire de Henri III[1]. Il fut l'associé ou eut pour élèves
les maîtres architectes les plus capables.

Dans les travaux de l'entrée du duc de Mayenne, le nom de
Carlier ne paraît que comme indication. Nous n'avons pas le devis
détaillé des travaux qu'il fit pour les jurats à cette occasion. D'autre
part, dans la pièce que nous publions, il est question de statues

[1] Réunion des Sociétés des Beaux-Arts, t. X et XVIII, et Ch. BRAQUEHAYE, Les
artistes du duc d'Épernon, loc. cit.

sculptées en ronde bosse; or, nous traitons ici particulièrement des maîtres peintres et de leurs œuvres. Il n'y a donc pas lieu de nous étendre sur la biographie de Carlier.

Nous rappellerons seulement qu'il fut marié à Sybille de Lafon, dont il eut plusieurs enfants, nés paroisse Saint-Remy : Jeanne, le 21 décembre 1609, Marguerite, le 15 juin 1611, Jean, le 23 décembre 1613 et Michel, le 4 août 1615. Le sculpteur Jean Langlois, l'habile ornemaniste, fut le parrain de Marguerite ; le premier président Daffis fut celui de Jean.

De son second mariage avec Barthélemye Pinton, Nicolas Carlier eut Nicolas, paroisse Saint-Christoly. Enfin, il avait loué aux jurats un emplacement « sur la place, derrière Saint-Pierre », près de ceux qu'occupaient les architectes Noël Boireau et Pierre Léglise, contre la muraille de la ville, près de l'*estey des anguilles*.

Les rapports d'intimité de Carlier et de Langlois semblent prouver que tous deux étaient élèves du même atelier ou confrères ayant participé aux mêmes travaux. Il est même probable que Jean Langlois, qui habitait Bordeaux lors de l'entrée du duc de Mayenne, en 1618, fut employé par Carlier comme Jean Pageot, le sculpteur du duc d'Epernon.

Voici le résumé des notes que nous possédons sur Nicolas Carlier :

1614. — Fait le pupitre, raccommode la chaire et répare la N.-D. de l'église de Saint-André [1];

1617, mai 28. — Travaillait avec Henri Roche aux « bastiments, bresche Sainte-Eulalye » et bâtissait les prisons;

1618, juin 30. — Marché « au rabais de dix figures en sculpture, pour l'Entrée du Duc de Mayenne »;

— Mai 16. — Gravait les inscriptions de la plateforme Sainte-Eulalie et du quay de la porte des Salinières.

1619. — Travaillait avec Pierre Roche, à la bresche du chasteau du Hâ;

1624. Bâtissait avec Henri Roche les murailles de la Ville;

1625, juillet 16. — Faisait *au moins disant* la sculpture de la fontaine Figuerous, gravait des inscriptions, notamment « sur un pentagone de marbre à placer les noms des jurats [2] ».

[1] Arch. départ. de la Gironde, *Actes capitulaires Saint-André*, série G.
[2] Arch. municip. de Bordeaux, *Jurade*, feuillets demi brûlés.

1625. — Payait à Jean Pageot, sculpteur du duc d'Épernon, 24 livres 4 sols pour des travaux faits antérieurement [1].

1629, août 14. — Entreprenait de « faire, parfaire et construire depuis château-Trompette jusqu'au boulevard Sainte-Croix, icelles murailles de la Ville les comprins, parapets, escaliers qui estoient démolis et les remettre avec courtines et parapets, etc. ».

1629, juillet 9. — Plaçait sur la pyramide « de la demi-lune de la porte du Chapeau-Rouge, un pentagône de marbre et y gravait les noms et qualités de Monseigneur ».

1631 et 1632, mai. — Préparait les feux d'artifice de la Saint-Jean : — 1° *Un Pluton tenant une corne;* — 2° *Une hydre tenant un monde.*

1632, février 14. — Érigeait dans l'Hôtel de ville « un cabinet et un escalier moyennant 700 livres », entreprenait les travaux de la plate-forme Sainte-Eulalye; recevait 60 livres de gages annuels comme intendant juré de maçonnerie; occupait un emplacement, concédé par les jurats, sur la place, derrière Saint-Pierre, près des constructions des deux autres intendants : Noël Boyreau et Pierre Léglize.

1634, juin. — Refaisait la fontaine du Chapeau-Rouge « au moings dizant ».

1635, avril 19. — Recevait des sommes à valoir sur les travaux de la plate-forme Sainte-Eulalye et continuait les murailles de la ville depuis l'église Sainte-Croix jusqu'à l'église Sainte-Eulalie, avec Roche, moyennant 26,063 livres, les travaux de la fontaine Figuereaux, du Chapeau-Rouge et Saint-Projet [2];

1636, février 2. — Des acomptes furent encore payés en son nom, quoiqu'il fut décédé, puisque le 26 juillet 1635, Pierre Léglise demandait à remplacer feu Nicolas Carlier comme intendant des œuvres publiques et que, le 4 août, Pierre Bouin fut nommé par les jurats.

Carlier avait exécuté bien d'autres travaux, notamment la démolition et réfection d'une tour, touchant aux Récollets, qui menaçait ruine; marché fait en commun avec Pierre Folle, Jean Coutereau, Ardouin père et fils, sur l'ordre du maréchal d'Ornano. Mais les entreprises qui doivent être signalées comme artistiques sont celles des statues destinées à l'Entrée du duc de Mayenne, réminiscences des décorations de la Maison navale de Louis XIII et celle des feux d'artifice de la Saint-Jean, en 1631 et en 1632, à cause de l'originalité de leur disposition et de leur intérêt local. Aussi donnons-nous aux Pièces justificatives le texte de ces derniers marchés aux dates : mai 1631 et 1632.

[1] Arch. départ., série E, notaires. Minutes de Mauclerc.
[2] Arch. municip. de Bordeaux, *Jurade*, feuillets demi brûlés.

9

Les peintres des fêtes municipales.

Toutes les descriptions des fêtes qui signalèrent le séjour de Louis XIII à Bordeaux, en 1615, ou les entrées du duc de Mayenne, en 1618, du Roi et de la Reine, en 1620 et 1621, présenteraient, sans nul doute, un grand intérêt, si le souvenir en était conservé par des dessins, des gravures, voire même par des moulages de médailles. Malheureusement ce genre de documents fait presque toujours défaut. On en est réduit à se rabattre sur les nomenclatures détaillées écrites par des témoins oculaires.

D'autre part, on se tromperait si l'on voulait trouver de vraies œuvres d'art dans ces travaux hâtifs qui ne duraient qu'un jour; fascination de couleurs brillantes que l'on jetait au peuple au milieu du chatoiement des soieries et des velours des costumes, des ors des bijoux et des éclats de lumière de l'acier. Mais il ne faut pas faire fi de ces grands travaux de décoration, auxquels les plus grands maîtres ne dédaignaient point d'associer leur talent. Travaux industriels, décors, dira-t-on avec dédain. Mais, est-ce que de nos jours les meilleurs artistes ne travaillent pas aux décorations de nos expositions éphémères, comme Puget a travaillé aux proues des navires? Est-ce que nous n'honorons pas les noms des Callot, des Bérain, des Raffet, des Gavarni, des Daumier, des Ciceri et même bientôt ceux de Chéret et de ses émules?

Ne cherchons donc pas, dans ces fêtes populaires, l'œuvre d'art proprement dite, celle que l'on place dans les musées. Ne discutons pas la part de Jas Du Roy, le peintre de l'Hôtel de ville, de Lévesque, l'entrepreneur « au moings disant », des peintres François de la Prérie, Guillaume Cureau, Gabriel ou Claude Fournier, Pierre Torniello, Jean Gauthier, Abraham Closquin, Gabriel de Ribes, Jean de Paroy, etc., des sculpteurs Jacques Huguellin, Nicolas Carlier, Barthélemy Musnier, Jean Langlois, Jean Pageot et de bien d'autres qui ont eu part aux travaux exécutés sous le bon plaisir de la municipalité. Tous les peintres, tous les sculpteurs de la ville étaient réquisitionnés dans les circonstances mémorables. C'est pourquoi, dans cette œuvre commune, il y avait de bonnes et de mauvaises œuvres d'art.

La note suivante, relevée dans la *Chronique bordeloise* de Tillet (Limoges, 1718), donne la preuve que, pendant le long séjour de Louis XIII, qui dura deux mois, les artistes bordelais furent employés sur la Bidassoa, à Bayonne et à Bordeaux. « MM. les Jurats ayant appris, comme nous venons de l'observer, « par la bouche de M. le président de Gourgues, que Leurs « Majestez s'avançoient à grandes journées pour venir à Bordeaux, « ils se disposèrent à faire travailler aux préparatifs nécessaires « pour la solennité de l'Entrée de Leurs Majestez : on commença « par la construction de la Maison navalle, par le poelle, par les « Arcs de triomphe, par les tableaux et portiques, et pour faire les « choses avec plus de dilligence, *tous les ouvriers les plus habiles* « *de la ville* furent mandés pour y travailler activement. » (Registres de l'Hôtel de ville.)

Il en fut de même à l'entrée de Jean-Louis de la Vallette, duc d'Épernon. Tillet dit, d'après les mêmes registres : « La porte « de Caillau était ornée de plates peintures, d'arcs de triomphe « avec des emblesmes, de même que la porte du Collège, des loix, « la Porte Médoc et celle du Château-Trompette. »

Nous n'avons pas pu lire[1] la description exacte des décorations exécutées par les ordres des jurats, mais, là encore, tous les artistes de la ville furent employés. Nous fournirons à leurs dates les documents relatifs à l'œuvre de Guillaume Cureau et de Philippe Deshayes, peintres officiels, sans rechercher les noms de tous les artisans.

Un chapitre de l'Histoire de l'art qui n'a pas été écrit encore, c'est celui qui établirait les ressources de chaque province, de chaque ville en particulier, au point de vue de l'art. Nous répéterons, jusqu'à ce qu'on nous entende, que la Guyenne, elle aussi, avait son noyau artistique, et nous ferons remarquer que cette extension du goût de la belle peinture et de la bonne sculpture n'a pas besoin de constituer *une école*, mais qu'elle résulte d'une influence bienfaisante encourageant et faisant vivre ceux qui pratiquent les Beaux-Arts et les industries qui s'y rattachent.

[1] Nous avons trouvé dans les feuillets demi-brûlés, non classés, de la Jurade, 1623, la description des fêtes, des constructions éphémères et des peintures faites pour l'entrée du duc d'Épernon, mais le feu a détruit une trop grande partie du texte, on ne peut pas le publier.

Cette influence, ce fut celle de la construction du château de Cadillac, c'est-à-dire celle du duc d'Épernon, le grand seigneur qui prenait plaisir à voir travailler les artistes auprès de lui. Cet exemple entraînait tous ceux qui, de près ou de loin, dépendaient du favori des rois devenu gouverneur de la province, et les municipalités protégèrent les arts, parce qu'il les aimait.

VI

ENTRÉE DU ROI, DE LA REINE ET DE MONSIEUR.

1

Louis Jamin, Pierre Barbot, Pierre Barbade,
Maîtres peintres.
1620.

Ce sont les peintres Louis Jamin, Pierre Barbat et Pierre Barbade, qui firent tout ou partie des travaux commandés pour l'entrée du Roi, en 1620. Les documents que fournissent les archives sont les suivants :

Louis Jamin, maître peintre, qui, le 11 juillet 1618, avait été l'un des trois adjudicataires « des 120 armoiries dorées en grand' carte » faites pour l'Entrée du Duc de Mayenne, reçut 24 livres, le 23 septembre 1620, pour payement de « dix armoiries du Roy, dorées, lesquelles furent mises et attachées au bapteau de Sa Majesté », et fixées « contre la porte de la ville par laquelle Sa [dicte] Majesté fist son entrée ».

Louis Jamin, qui habitait paroisse Saint-Remy, pourrait être le père ou le parent de Claude Jamin, dont il est question page 140. Il était marié à Jeanne Martin, dont il eut un fils, Pierre, baptisé le 10 avril 1608. Il fut parrain de la fille de son confrère, Guy Renault, le 14 novembre 1602, et de Marc, fils d'Agathe Jamin, épouse Poton, le 27 septembre 1629[1].

Pierre Barbot et Pierre Barbade, maîtres peintres, reçurent

[1] Voir Pièces justificatives, aux dates indiquées.

15 livres « pour avoir peint le bapteau dans lequel Sa dicte Majesté vint depuis le lieu de Blaye jusqu'à la présente ville, ensemble deux gallions destinés à tirer ledict bapteau ». Ce mandement est du 23 septembre 1620. Ils firent probablement des travaux plus importants, sinon plus artistiques.

Barbade demeurait paroisse Saint-Remy. Il eut de sa femme, Rose du Mettre, un fils, Jean, qui fut baptisé le 10 juin 1612.

Les peintures artistiques furent probablement commandées à d'autres peintres dont nous n'avons pas trouvé les noms, mais ceux de Cazejus, Féquant, de la Prérie, Jas Du Roy nous semblent tout indiqués.

2

Étienne Bineau,
Maître peintre.
1621.

Étienne Bineau a peint, en juillet 1621, « des couleurs et chiffres de la Royne avec des couronnes, les bapteaux de Sa Majesté et de Monsieur, frère du Roy, ensemble quatre gallions destinés à tous iceulx bapteaux ». Jacques Chastellier, charpentier, dressa « un pont de bois au lieu des Chartreux, et au devant de la maison de Mr Vicose pour servir à la descente de la Royne et de Monsieur, frère du Roy, venant de la ville de Bourg ». Pierre Créné tapissa les maisons navales et les couvrit de « lauriers et verdures par deux diverses fois ».

Étienne Bineau était un décorateur apprécié, car, le 25 mars 1617, l'« ouvrier de St Michel » lui remettait « six livres pour avoir peint le tableau du monument de ladicte esglize ». Probablement le monument du Jeudi Saint.

Les décorations des fêtes célébrées dans l'église Saint-Michel étaient réputées, à Bordeaux. L'apparition de saint Michel exigeait une machination et des décors assez importants. L'église était jonchée de feuillages (*joncheyres*), de fleurs; on lançait au peuple des oublies, des bouquets; on y voyait figurer des moutons enrubannés et des peintures de toutes sortes. Les fêtes étaient fort amusantes, mais coûteuses; elles devinrent scandaleuses et furent supprimées.

Nous n'avons pas trouvé de renseignements artistiques plus

complets sur l'entrée de la Reine et de Monsieur, frère du Roi. D'après un texte qu'on trouvera aux Pièces justificatives, elle eut lieu par la porte Saint-Julien. Aussi ne semble-t-elle pas avoir eu la magnificence des autres réceptions royales, à moins que les documents les plus importants n'aient échappé à nos recherches.

Nous avons recueilli, pour mémoire, les noms de Jamin, Barbot, Barbade et Bineau, parce que les uns ou les autres peuvent avoir fait des entreprises plus importantes, ou, ce qui est plus probable, parce qu'ils ont fait le travail industriel des entrées royales, tandis que Jas Du Roy, peintre de l'Hôtel de ville, peignit, avec ses élèves ou avec ceux de Gaultier, les travaux les plus artistiques.

Les documents qui nous manquent présenteraient l'ordre chronologique complet et les commandes faites aux autres artistes bordelais, mais ne nous renseigneraient pas sur leur talent.

VII

FRANÇOIS DE LAPRÉRIE,

MAITRE PEINTRE DE L'ENTRÉE DU MARÉCHAL DE THÉMINES, EN 1624.
NÉ EN FLANDRE, BOURGEOIS DE BORDEAUX,
DEMEURANT PAROISSE SAINT-REMY, QUAI DU CHAPEAU-ROUGE.
1618 † 1631.

François de Laprérie est né à Ninobe, en Flandre; son nom était Van der Veyden, en flamand. Il est mort célibataire, à Bordeaux, en 1631. Laprérie demeurait paroisse Saint-Remy, près de « la boutique » du sculpteur Nicolas Carlier et de celles des architectes Noël Boireau et Pierre Leglise, intendants des œuvres publiques de la ville, « près du pont de pierres, derrière Saint-« Pierre, contre le mur de la ville, entre l'estey des anguilles et la « tour de la ville ». Les jurats avaient permis de bâtir, en ce lieu, « des échoppes pour vendre quincailleries et ne pas tenir cabarets, « jeux de cartes ou brelans ».

François de Laprérie est encore un peintre flamand qui se fixa à Bordeaux, probablement pendant que Jas Du Roy était peintre de l'Hôtel de ville. Laprérie fut non pas un peintre en bâtiments, non pas un peintre vitrier, — quoique ceux-ci aient été alors les vrais

peintres décorateurs, tels les Pageot, qui ont fait les plafonds et les panneaux à arabesques du château de Cadillac ; — Laprérie fut un peintre de tableaux, un artiste. Son acte d'association avec Gabriel de Ribes, aussi maître peintre, que nous publions, définit nettement qu'il peignait des tableaux, et comme il fut nommé bourgeois de Bordeaux en récompense de l'excellence de ses travaux, la preuve de son talent est faite et appuyée par ses rapports avec G. Cureau et avec Gabriel Fournier, aussi maître peintre de la ville.

I

Un maître peintre sous le règne de Louis XIII.

On se fait généralement une idée fausse de la situation qu'occupait, dans une ville comme Bordeaux, un artiste, même de talent, au commencement du dix-septième siècle. Nos idées modernes sur les arts s'opposent à ce que nous nous figurions la *boutique* d'un artiste peintre ouverte comme celle d'un marchand épicier, la femme de l'artiste assise au comptoir, attendant les clients. Il en était cependant à peu près ainsi.

L'acte d'association F. de Laprérie-G. de Ribes, établit qu'ils faisaient des tableaux, qu'ils prenaient des commandes et qu'ils se livraient à un négoce.

Quels étaient ces tableaux? Des sujets de sainteté, des portraits de personnages officiels ou célèbres. Quelles commandes? Des portraits de famille, des panneaux décoratifs, des dessus de porte, de cheminées, des bannières, des insignes de confrérie, des litres funèbres, des armoiries pour les deuils, les mais ou les fêtes publiques. Quelles entreprises? Celles des peintures de théâtre, de fêtes publiques, d'entrées des souverains et des grands seigneurs dans la ville. Quelles marchandises? Les couleurs qu'ils préparaient, les pinceaux, les crayons, les toiles, les panneaux de bois et de cuivre, toutes marchandises servant aux peintres; les planches gravées, les épreuves tirées, les dessins en feuilles ou en albums, dont des spécimens si intéressants sont arrivés jusqu'à nous, les modèles d'ornements servant dans les divers corps de métiers, etc. Quel négoce? L'achat et la vente des « cendres gravelées, du fin asseur, de la laque de Fleurance, du vert de gris

de Still... de la cendre d'azur de Portugal [1]... et toutes autres colleurs... » que l'on se procurait difficilement alors.

Le négoce pouvait encore porter sur les tableaux flamands, les meubles, les faïences, les bijoux, en échange des vins que remportaient chaque année des flottes entières expédiées des Flandres. Combien d'autres produits pouvaient être l'objet d'un commerce relevant des artistes : broderies, tapisseries, ivoires, ciselures, émaux, médailles, bibelots de luxe et de curiosité, dont la vente n'appartenait pas exclusivement à d'autres corps de métiers!

L'acte d'association que nous publions, quoique fort intéressant, ne prête pas à d'aussi nombreux et divers sujets de trafic. La *boutique* semble modeste, comme presque toutes celles des artistes. Mais nous avons trouvé un inventaire du 7 mai 1642, du peintre Pierre Mentet, qui complète les détails : portraits de rois et d'hommes célèbres, planches gravées, épreuves tirées, etc., qui manquent dans la pièce que nous publions. Du reste, nous pourrions joindre bien d'autres notes, si l'opinion que nous émettons sur la simplicité de la vie que menaient nos ancêtres n'était pas suffisamment démontrée.

Au dix-huitième siècle, les artistes qui fondèrent l'École académique de Bordeaux, la plus ancienne de France, sous les auspices de l'Académie royale de peinture et de sculpture de Paris, ne purent résister aux exigences du fisc, parce qu'ils avaient *boutique ouverte* sur rue, et qu'ainsi ils étaient considérés comme des menuisiers ou des peintres artisans. Ce fut la cause de la fermeture prématurée d'une excellente école. Les architectes, entrepreneurs et *maistres maçons*, les maîtres d'œuvre, les imagiers et les sculpteurs ont toujours été confondus avec les tailleurs de pierre, quels que fussent leurs talents ou leurs aptitudes professionnelles. Il en fut de même pour les peintres.

2

Entrée du maréchal de Thémines, en 1624.

Le 17 avril 1624, François de Laprérie fit l'entreprise suivante[2] :
« *Préparatifs pour la réception de Monseigneur le mares-*

[1] Nous citons seulement les couleurs qui sont spécifiées dans les marchés du duc d'Épernon avec Guillaume Cureau et Christophe Crafft, en 1634.

[2] Il avait déjà fait des armoiries pour l'entrée du duc de Mayenne, le 11 juillet 1618. Voir Pièces justificatives.

« *chal de Thémines*. — Le dix-septiesme dudict moys d'apvril a
« esté délibéré sur la promte dilligence qu'il convient faire pour
« l'entrée de Monseigneur le Mareschal de Témines après avoir
« receu les enchères au moings dizantz pour monter et orner
« de peintures le bateau quy se doilt préparer pour mondict sei-
« gneur, le plafond azeuré, armoiries du Roy avec nombre de cou-
« ronnes. La dicte maison en destrampe, faire quarante armoi-
« ries..... [1] » La fin du document est brûlée; il ne nous donne
pas les noms des peintres qui ont pris part à l'adjudication, mais
nous savons que François de Laprérie fit le travail à la satisfaction
des jurats.

On lit à la date du 24 mai suivant :

« 1624, mai 4. — *Serment de bourgeois prêté par François Laprairie, maître peintre.* Il est reçu en récompense des peines qu'il avoit prises pour le soin et conduitte de la maison navalle offerte à Monseigneur le Mareschal de Thémines, lieutenant général de la province. . . . 71[2]. »

Ces deux pièces suffiraient à établir les droits de notre artiste à figurer dans la liste des peintres employés par la ville de Bordeaux, mais les procès qui suivirent sa mort nous ont fait connaître d'autres titres à une note biographique.

3

Gabriel Fournier, Guillaume Cureau, Jean de Parroy, Gabriel de Ribes,
Maîtres peintres.

En janvier 1631, François de Laprérie devait être malade, car il s'associa deux fois et mourut avant la fin de l'année. L'un des actes d'association, que nous publions, nous a fourni des détails intéressants sur ce que devait être la vie intime d'un peintre, à Bordeaux, sous le règne de Louis XIII.

C'est le 27 janvier que de Laprairie traitait avec Gabriel de Ribes, « aussy maistre peintre ». Ils promettaient tous deux « de

[1] Archives municipales de Bordeaux, *Délibérations de la Jurade*, papiers demi-brûlés, non classés.
[2] *Ibid., Inventaire sommaire de 1751, loc. cit.*, Bourgeois.

« travailher en leur art de peinture au mieux de leur pouvoyr et
« de rapporter ensemble tout ce que ils fairont et recepvront de
« leur dict travailh en commung, soit qu'ils entreprennent des ta-
« bleaux ou autres peintures, tous deux ensemble, ou qu'ilz fassent
« des marchés particuliers, un en absance de l'autre ». Ils conve-
naient « que les tableaux qu'ils ont commencés de présant seront
« par eux paraschevés et l'argent qui proviendra d'iceulx et de tout
« leur travailh sans exception aucune, sera mise et rapportée en la
« masse commune ». Et pour les marchandises qui leur apparte-
naient « en commung qui sont de présent *en la boutique* suivant
« la recognoissance quy en a esté faicte par les dictes partyes..... »,
l'argent qu'ils en recevront sera « mis avecq ce quy proviendra
« des dicts tableaux et peinture dans une boitte fermant à deux
« serrures et deux clefs..... » Enfin tous les deux mois « les dictes
« partyes entreront en conference et recognoissance de ce quy aura
« esté receu tant de la vente de leurs tableaux, travailh, industryes
« que de la vente des marchandises et traffiq... » Le capital devait
être remplacé et le bénéfice partagé par moitié [1].

Nos peintres faisaient donc des tableaux, entreprenaient du tra-
vail et vendaient des marchandises. Cet acte d'association est celui
d'un artisan. Il ne rappelle pas la vie d'atelier d'un artiste telle
qu'on la comprend aujourd'hui.

La mort du peintre François de Laprérie fut marquée par bien
des incidents, qui prouvent qu'il était en rapports d'amitié avec les
autres artistes bordelais et aussi avec Guillaume Cureau, peintre de
l'Hôtel de ville.

Que se passa-t-il après qu'il eut signé l'acte d'association avec
Gabriel de Ribes, le 27 janvier? Nous le retrouvons, en juillet sui-
vant, associé avec Gabriel Fournier, un peintre de figures, lui
aussi, qui demeurait dans l'échoppe et terrain que Laprérie avait
arrentée aux jurats, « size près la porte des Paus », sur le quai du
Chapeau-Rouge.

Jean de Parroy et Guillaume Bertrand, curé de Saint-Mexans,
furent les héritiers de François de Laprérie; cette situation fut la
source de longs procès.

[1] Archives départementales de la Gironde, série E, notaires, minutes de Mau-
clerc et Pièces justificatives.

Pour sauver partie de la succession, nous ne savons pas dans quel but, Fournier avait fait saisir les meubles de son ami et associé, puis les avait fait déposer, *en des caisses,* dans l'atelier de Cureau, à l'Hôtel de ville. C'est pourquoi le curé de Saint-Mexent déclarait « à Guillaume Cureau, bourgeois et peintre ordinaire de
« la maison commune de la presante ville, luy a dict et remonstré
« que dès le vingt-huictiesme novembre mil six cent trente ung il
« se seroit rendu deppositaire de certains meubles, tableaux et
« autres chozes appartenant à feu François de Laprérie, aussi
« paintre, saizis à la requeste de Gabriel Fournier, aussi paintre,
« et de tant que le dict sieur Bertrand a intérêt à la dicte saizie,
« ycelle faire casser comme nulle, il a sommé et resquis le dict
« Cureau de luy dire et desclairer s'il a lesdicts meubles, tableaux
« saizis, en sa maison et puissance, s'ils y ont jamais esté portés ou
« bien s'il s'est rendu deppositaire d'iceux volontairement ». Cureau refusa de répondre, et les procès continuèrent.

Le curé de Saint-Mexent demanda aux jurats de déposséder le peintre Fournier de l'échoppe « du quay du Chapeau-Rouge[1] ». Le 22 août 1626, ils avaient donné permission, à Laprérie, de la construire, moyennant vingt sols de rente par pied ; — elle avait dix-huit pieds, — ils l'avaient « arrantée » de nouveau le 15 novembre 1629, et Fournier en avait gardé possession, à la mort de son ami, grâce à un nouvel « arrantement ». Le curé fut débouté de ses prétentions[2].

Survint alors un élément nouveau au procès. « Marie de Laprérie, « veuve de feu Jousse Sonians, marchand, habitant la ville de « Ninobe en Flandres, sœur dudict Laprérie », intervint comme héritière directe de son frère. Elle désintéressa le curé de Saint-Mexant des « frais funébraux, dépense de procès », frais de nourriture, et elle soutenait ses droits en justice, lorsque cet arrangement amiable intervint le 4 juin 1633[3].

Le 17 septembre suivant, Marie de Laprérie donnait procuration, chez le même notaire, à « Foncauberg, marchand flamand et courretier juré de la ville de Bordeaux ». Cette pièce intéressante

[1] Archives départementales de la Gironde, série E, notaires, minutes d'Andrieu.
[2] Archives municipales de Bordeaux, *Inventaire sommaire de* 1751, *loc. cit.*, FIEFS.
[3] Archives départementales de la Gironde, série E, minutes d'Andrieu, *loc. cit.*

renferme les renseignements suivants sur les travaux de peinture exécutés par de Laprérie.

Le sieur Foncauberg était autorisé non seulement à poursuivre le procès pendant et à signer tous arrangements avec le peintre Fournier, mais il pouvait « prendre et recepvoir du Scindic des « Pères de la Grande Observance de la présante ville, la somme de « trante livres dix sols pour reste de la somme de trente-quatre « livres dix sols ; du Scindic des Pères Minimes de la ville d'Aube- « terre, la somme de cent livres et des Pères Carmes de ceste ville, « la somme de cent-vingt livres, le tout deub à ladicte Laprérie « audict nom d'heritière dudict feu Laprérie par promesses.......
« aussy donne pouvoir audict procureur de poursuivre Gabriel « Fournier, aussi maistre pintre de la présente ville, à la restitution « d'une promesse, qu'il a entre les mains en faveur dudict feu « Laprérie, par le Sindic des religieux de ladicte ville d'Aube- « terre et de tous autres qu'il pourroit avoir dudict feu Lapré- « rie... »

Il est donc soutenable que le peintre flamand établi à Bordeaux était un artiste. Il avait fait des tableaux de sainteté pour les Pères de la Grande Observance et pour les Pères Carmes, dans notre ville, et à Aubeterre, chez les Pères Minimes ; il devait travailler pour la ville, puisque Cureau avait dans son atelier « des meubles, « tableaux, et autres choses... coffres et armoires, fermant à clef » ayant appartenu au peintre de l'entrée du maréchal de Thémines.

Nous nous sommes un peu attardé sur ces notes biographiques, quoique nous ne leur croyions pas une grande importance immédiate. Mais nous ferons remarquer qu'autour du peintre de l'Hôtel de ville, Guillaume Cureau, dont nous avons déjà fait connaître les œuvres, nous avons groupé un bon nombre d'artistes dont les travaux sont absolument inconnus à Bordeaux : Sébastien Bourdon, Jas Du Roy, Mallery, Pierre Torniello, Jean Gauthier, Thomas Féquant, Étienne Bineau, Abraham Closquin, Gabriel et Claude Fournier, Christophe Crafft, Vernechesq, Gabriel de Parroy, Pierre Mentel, Gabriel de Ribes, François de Laprérie et bien d'autres. Cet ensemble forme les éléments d'un centre artistique important, jusqu'ici impénétrable, sur lequel nous pouvons jeter quelque lumière, honorant Bordeaux et, par contre-coup, l'histoire artistique de la France.

VIII

GUILLAUME CUREAU,

« PEINTRE ORDINAIRE DE LA MAISON COMMUNE ; BOURGEOIS ET MAISTRE PAINCTRE DE
« LA PRÉSANTE VILLE ET Y HABITANT, PAROISSE SAINT-ÉLOY ; MAISTRE PEINCTRE ET
« ENTREPRENEUR DES ARCS TRIOMPHAUX, PORTIQUES, GALERIES, TRIBUNES AUX
« HARANGUES ET MAISON NAVALLE, DE TOUTES LES PEINTURES, FIGURES ET ORNE-
« MENS... ; MAISTRE PAINTRE POUR L'ENTRÉE DE M^{GR} LE DUC D'ESPERNON, ETC. »

1624 † 1648.

Guillaume Cureau, « peintre, natif de La Rochefoucault, en Angoulmoys », est mort à Bordeaux, étant peintre de la ville depuis vingt-quatre ans au moins. Il appartient donc absolument à notre région.

Guillaume Cureau figure dans les biographies artistiques, mais les quelques lignes qu'on lui consacre rappellent qu'en 1625 *il commença* à peindre les portraits des jurats, qu'il mourut en 1647 et qu'on peut voir, au Musée de Bordeaux, le portrait de M. de Mullet, dû à son pinceau. Or, ce portrait n'a aucune valeur, il semble avoir été retouché outrageusement, et les deux dates ne sont pas absolument exactes.

Nous avons déjà publié de nombreuses notes sur ce peintre estimable et nous avons fait connaître deux de ses tableaux importants, car ils mesurent, l'un : *Saint Mommolin guérissant un possédé*, $2^m,13 \times 1^m,78$; l'autre : *Saint Maur guérissant un paralytique*, $2^m,70 \times 2$ mètres, ainsi qu'un *Saint Gérard*, $0^m,67 \times 0^m,56$ [1], qui répondent de son talent de dessinateur et de coloriste.

C'est une découverte utile de trouver une liste de 30 portraits de jurats dus à un artiste bordelais et de mettre son nom sur les toiles de l'église Sainte-Croix, surtout quand elles ont été attribuées, comme on l'a fait, « à quelque bon peintre espagnol » [2].

[1] *Réunion des Sociétés des Beaux-Arts*, t. X, 1886, p. 477, et t. XVIII, 1894. — Ch. BRAQUEHAYE, *Guillaume Cureau, peintre*, p. 487, et *les Artistes du duc d'Épernon*. Bordeaux, Féret, 1 vol., 1888, p. 165, et Pièces justificatives, p. 15 : « 1633, octobre 13, Marché G. Cureau avec le duc d'Espernon ».

[2] « Ce tableau, très recommandable par la vérité des caractères et l'habileté de
« son exécution, est accepté par plusieurs artistes distingués comme une œuvre

I

Les fausses attributions.

Pourquoi des Français ont-il eu si longtemps cette tendance antipatriotique de faire honneur aux étrangers de tout ce que nos nationaux ont produit d'œuvres de valeur? Pourquoi lit-on si souvent encore que les artistes italiens, espagnols, flamands, mais les italiens surtout, étaient, au sortir de l'enfance, sans études préalables, des artistes *di primo cartello?* Nous pardonnons cet engouement à M. le comte Cicognara, qui, dans sa *Storia della scultura,* a exagéré, par patriotisme, le talent de tous les Italiens; mais il a eu tort d'écrire que la France n'a produit des artistes que grâce aux leçons de ses compatriotes; des Français ne doivent jamais répéter d'aussi grossières erreurs.

Heureusement les grands écrivains d'art, nos maîtres, ont prouvé et démontrent chaque jour que l'engouement de François Ier pour l'art italien, que la mode introduite en France par les Médicis produisirent des effets absolument déplorables. L'art national, si pur, si brillant avant eux, fut étouffé autant par l'impulsion royale que par la modestie exagérée de nos peintres et imagiers. En Italie, le plus petit seigneur avait son peintre, qu'on qualifiait : grand homme et maître ; en France, les plus grands artistes n'étaient que des « *artizans* ». Les plus célèbres portaient le titre de « *vallets de chambre du Roy* », et cette dernière qualification, étant prise dans le sens moderne de ces mots, fit oublier leur talent et leurs œuvres pendant de très longues années.

Les tableaux de Guillaume Cureau n'ont pas été attribués à un artiste italien, mais à un peintre espagnol; la critique n'est donc pas fondée, dira-t-on. C'est précisément parce que nous n'avons aucune intention de critique personnelle que nous parlons des fausses attributions en général. Nous voulons faire remarquer seulement que pour trouver les noms des peintres de tableaux religieux

« de l'École espagnole du dix-septième siècle. Puis ce tableau est doublement
« précieux, en raison de son mérite artistique et eu égard au sujet qu'il repro-
« duit : sujet historique que nous ne pouvons définir... » (Ch. MARIONNEAU, *Description des œuvres d'art... de Bordeaux,* 1861. Bordeaux, Chaumas, p. 198.)

il fallait ouvrir les registres capitulaires des églises, comme pour trouver les noms des auteurs des œuvres d'art, à Bordeaux, il faut chercher, le plus souvent, parmi ceux des artistes employés au château de Cadillac.

2

Influence de Jean-Louis de la Vallette, premier duc d'Épernon, sur les Beaux-Arts.

C'est une bonne fortune qui arrive aux chercheurs, quand ils peuvent découvrir et prouver que, non seulement à la Cour, mais dans nos provinces, mais près des châteaux des grands seigneurs, il y avait des artistes et qu'ils peuvent mettre des noms sur des œuvres ignorées. C'est plus qu'une bonne fortune même, car c'est un devoir filial, rempli envers la patrie.

Nous avons prouvé que le château de Cadillac était une véritable école d'apprentissage artistique, agronomique et même industrielle, dont l'influence s'étendit sur tout le sud-ouest de la France. Nous serions heureux de voir nos confrères faire des recherches d'ensemble sur l'histoire de l'art dans chaque province, sans se préoccuper des querelles personnelles, politiques ou religieuses, qui assignent le plus souvent un rôle discutable aux personnages historiques. Ils trouveraient, nous n'en doutons pas, des traces de l'influence laïque de certains milieux remplaçant l'influence religieuse dans les Beaux-Arts, des preuves honorables des efforts des municipalités et des nobles pour élever autour d'eux le niveau intellectuel des artisans. Tels les jurats de Bordeaux retenant Jacques Gaultier pour enseigner la peinture à Bordeaux; tel le duc d'Épernon retirant dans son château des peintres, des sculpteurs, des tapissiers, des fontainiers, des jardiniers, etc.; tels ce même d'Épernon et son ennemi, Henri de Sourdis, archevêque de Bordeaux, s'occupant, avec un zèle louable, d'irrigations et de plantations de vignobles.

Il ne s'agit pas de savoir si le Roi, les nobles, les municipalités remplirent leurs devoirs entre eux et envers le peuple, s'il est juste ou non de critiquer leur caractère, leurs actions publiques ou privées; l'histoire, quoiqu'elle se trompe souvent dans ses appréciations, est là pour les juger.

Notre tâche est d'établir les influences heureuses ou malheureuses qui ont agi sur les Beaux-Arts, sur leurs applications, et de décrire les œuvres. Il nous importe peu, en somme, que tel grand seigneur ait eu « un faste insolent et des allures bizarres..... qu'il « ait eu une passion, une affection problématique pour sa femme ». Il nous suffit de constater que *ce faste* a fait sortir un grand nombre d'œuvres des mains des artistes, que sa *bizarrerie* a fait, pendant trente ans, sous ses yeux, fondre le bronze, sculpter le marbre, peindre la toile, le bois et le cuivre, tisser l'*Histoire de Henri III*, etc., dans les immenses soubassements de son château, convertis en ateliers d'artistes, enfin que son *affection problématique pour sa femme* a fait construire l'hôpital Sainte-Marguerite, le collège, la chapelle Saint-Blaise, a fait sculpter l'important mausolée de Marguerite de Foix, à Cadillac, une colonne funéraire à Angoulême et la *Renommée* de bronze, mise en place d'honneur, au Louvre. « *La trompette éclatante et louangeuse de celle-ci* » n'a donc pas eu « *toujours à mentir* », car elle proclame très haut, avec raison, qu'elle est le chef-d'œuvre de son auteur : Pierre Biard [1].

3

Guillaume Cureau, peintre et sculpteur.

Guillaume Cureau, né à la Rochefoucauld, près d'Angoulême, a été nommé peintre de la ville, en 1624, aussitôt après la mort du titulaire et peu de temps après l'entrée du duc d'Épernon à Bordeaux comme gouverneur de la Guyenne. Peut-être fit-il ses études dans l'atelier du peintre Jas Du Roy et fut-il le protégé de

[1] *Réunion des Sociétés des Beaux-Arts*, 1895. — Émile BIAIS, *la Colonne d'Epernon à Angoulême*, p. 428. — On nous pardonnera cette défense un peu vive de l'influence artistique du duc d'Épernon sur les arts en Guyenne, car nous ne pouvons pas laisser passer sans protester, *quand il ne s'agit que de Beaux-Arts*, des appréciations comme celle-ci : « Le duc d'Épernon, imbu de turpitude et d'orgueil, avait la vocation d'être un intrigant sans scrupules... il faisait de la sentimentalité fastueuse. » Nos recherches, depuis vingt-cinq ans, nous amènent à une conviction absolument contraire à celle de notre honorable collègue. Le duc d'Épernon aimait à faire exécuter toutes sortes de travaux, à employer toutes sortes d'artistes et d'artisans. Le pays en profitait, les Beaux-Arts aussi. Il eût été à désirer que son fils, Bernard, avec lequel on le confond trop souvent, eût eu d'aussi respectables manies.

Jean-Louis de la Vallette, qui paya les leçons et les apprentissages de si nombreux écoliers et artisans, en exécution des legs de François de Foix-Candale et de sa volonté propre.

Les noms de Du Roy et de Cureau ne paraissent pas dans les comptes municipaux que nous avons lus au sujet des entrées de Louis XIII, en 1620, du duc d'Épernon, en 1623, du maréchal de Thémines, en 1624. Il ne suit pas de là que ces peintres n'ont pas pris part aux travaux nécessités par ces fêtes.

Cureau travaillait à Bordeaux en 1624, puisqu'il réclamait, en janvier 1625, le payement des tableaux qu'il avait faits précédemment. Il fut donc nommé peintre de l'Hôtel de ville aussitôt après la mort de Jas Du Roy. Ces dates nous amènent singulièrement près de celle de l'entrée du duc d'Épernon à Bordeaux, le 5 février 1623. Le rapprochement des deux noms, la même année, permet de supposer des rapports antérieurs, d'autant mieux que le château de la Rochefoucauld appartenait à la grand'mère de Marguerite de Foix, duchesse d'Épernon, que le duc était gouverneur de l'Angoumois, qu'il résidait, en 1620, à Angoulême, et que Cureau était né à la Rochefoucauld, près d'Angoulême.

La première mention qui se rapporte à Cureau est celle-ci :

1625, *janvier* 14. — « Délibération portant qu'il seroit donné à Guillaume Doigny, menuisier, la somme de huict livres pour deux bois servant à enchasser les portraicts de MM. les Jurats. 39 [1].

Ces cadres devaient servir aux tableaux dont il réclamait le payement, le 30 janvier, d'après les *Archives de l'Art français*, t. II, p. 125, et d'après la pièce suivante :

1625, *septembre* 30. — « Guillaume Cureau, peintre, demande les paiements des portraicts qu'il a faits de MM. Lacroix-Maron, Robert et Bordenabe cy devant jurats, lesquels il avoit mis dans le grande salle de l'audiance et demandent qu'ils luy soient payés à raison de 60 livres chacun. Sur quoy il est délibéré qu'attendu que la ville avait fourny les planches nécessaires lesdits trois portraits seroient payés sur le pié de 45 livres chacun, le tout sans tirer à conséquence [2]... »

[1] Archives municipales de Bordeaux, *Inventaire sommaire de* 1751, *loc. cit.*
[2] Archives municipales de Bordeaux, *ibid.*, *loc. cit.*

On devra remarquer que la première réclamation demandait le payement des portraits de deux jurats seulement, et que celle que nous publions, datée du 30 septembre, donne en plus le nom du jurat Robert, dont le portrait a dû être exécuté entre ces deux dates.

Il est donc parfaitement établi qu'après la mort de Jas Du Roy, survenue en 1624 (voir p. 51), Guillaume Cureau le remplaça; fit alors les portraits des jurats. Aussi le voyons-nous chargé, en 1625, des peintures décoratives destinées à l'entrée, à Bordeaux, de la duchesse de la Vallette, femme de Bernard, deuxième fils du duc d'Épernon. Cette entrée n'a été relatée, ni par Girard, ni par Gaufreteau, ni par Tillet.

Nous avons trouvé, le même jour, dans les débris de papiers demi-brûlés de nos archives municipales, *Comptabilité*, les documents inédits qui mentionnent cette particularité historique ignorée et celui qui prouve l'existence d'un « *registre en parchemin* » sur lequel les peintres de la maison commune représentaient les *armoiries des Jurats*. Ce registre n'a jamais été signalé. Or, on pourra peut-être le retrouver et le reconnaître, grâce à cette note des pièces justificatives : 1619, septembre 25, « *le livre de parchemin ... destiné ... aux armoiries des Jurats* ». Nos recherches donnent, en somme, des résultats assez heureux [1].

L'entrée, à Bordeaux, de la duchesse de la Vallette fut faite conformément à la délibération des Jurats du 4 août 1625, sur l'ordre formel de d'Épernon, et ce fut Guillaume Cureau qui fut chargé de toutes les peintures décoratives. C'est, là encore, un indice des rapports antérieurs que notre peintre avait eus avec le gouverneur et des probabilités qu'il avait fait les travaux de l'entrée du duc d'Épernon.

Le 1er mai 1628, Guillaume Cureau recevait six livres pour deux armoiries peintes et dorées [2], et le 23 août 1629, un mandement de « la somme de dix-huit livres......... à-compte sur les portraits des jurats ». Probablement de ceux qui sortaient de charge : MM. Guérin, Minvielle et Saintout.

Le 1er octobre 1629, Guillaume Cureau recevait 126 livres « pour les cinq portraits de MM. de Lardimalie, de Guérin, de

[1] Voir Pièces justificatives, 1619, septembre 25, et p. 53 et 55.
[2] Voir Pièces justificatives, aux dates indiquées.

« Minvieille, de Vialard et de Lavau, Jurats, à raison de 36 livres
« pour chacun des dicts portraitz, lesquels ont esté mis et posés
« contre la muraille de la grande salle de la Maison com
« mune ».

Le 24 novembre 1629, il passait un marché avec la ville, mais cette fois comme *sculpteur,* pour l'exécution d'un « rétable à l'autel de Saint-Sébastien dans le couvent des R. P. Augustins ». Nous avons fourni tous les renseignements concernant ce travail, nous n'y reviendrons pas [1]. Nous ignorons quels événements frappèrent G. Cureau à cette époque, mais il eût de graves soucis, car il est dit dans les registres de la Jurade, le 13 juillet 1719, que « ledict Cureau se trouva dans la suite par le malheur de ses affaires « hors d'état de pouvoir faire ledict rétable ».

Ce fut le sieur Vernet, sculpteur, qui fit ce travail, commandé le 13 juillet 1719 et payé pour solde d 3,000 livres, le 25 juillet 1732, juste cent ans plus tard. « Cet autel qui a été fait à deux reprises », écrivait-on en 1785, « représentait au bas « saint Augustin montant au ciel et saint Sébastien par-dessus, au pied duquel sont les armes de la ville. » Il est donc possible que le tombeau d'autel a été construit vers 1630, par G. Cureau ou sous sa direction, et que le retable fut sculpté par Vernet, en 1732.

Le 6 avril 1630, un acompte de 45 livres était payé à Cureau « sur tant moings des prix des trois pourtraicts de MM. d'Aiguille, « de Lauvergnac et de Cazenave ».

C'est en 1631 et 1632 qu'eut lieu le procès de Laprérie-Bertrand, dans lequel G. Cureau fut attaqué lui-même. Nous ne reviendrons pas sur les faits exposés page 117. Ils ne peuvent qu'indiquer la participation des peintres de Laprérie et Gabriel Fournier dans les entreprises du peintre de l'Hôtel de ville.

Enfin, le 8 mai 1632, Cureau recevait 24 livres pour « huit « grandes armoiries dorées faites sur grande carte, sçavoir : deux « du Roy, deux de Mgr le duc d'Épernon et deux de la ville... », qui furent attachées aux *mays.*

[1] Arch. municip. de Bordeaux, *loc. cit.*, aux dates indiquées, et *Réunions des Sociétés des Beaux-Arts* : Ch. BRAQUEHAYE, *Guillaume Cureau,* 1886, p. 487; 1894, p. 1141.

4

Entrée de la Reine et du cardinal de Richelieu.
1632.

Le 11 novembre 1632[1], la Reine et le cardinal de Richelieu passèrent à Bordeaux, venant du château de Cadillac, où ils avaient séjourné deux jours.

Les travaux de peinture commandés à G. Curcau pour l'entrée de la Reine et du cardinal s'élevèrent à 429 livres[2], payées en plusieurs mandements. L'importance de la somme témoigne des soins apportés par les Jurats à cette réception.

Malheureusement, en l'absence du Roi, Richelieu et d'Épernon, étant en présence, devaient fatalement envenimer leurs querelles.

Lorsque le cardinal arriva à Cadillac, fort malade, il se trouva que tous les équipages du duc furent employés pour le service de la Reine. Le premier ministre dut s'acheminer à pied vers le château, en ressentant d'atroces souffrances.

D'Épernon vint bien à sa rencontre, gourmandant ses gens, donnant les ordres les plus pressants; Richelieu ne voulut rien entendre. Il n'attendit pas.

Les douleurs qu'il ressentit, à la suite des fatigues endurées, le mirent dans un état d'exaspération extraordinaire. Ses confidents n'eurent pas de peine à le convaincre que d'Épernon voulait sa mort. Il se sentit à la merci de son ennemi.

Le départ fut précipité. Le cardinal de Richelieu descendit la rivière, ainsi que la Reine, dans une maison navale spécialement aménagée. Il y reçut tous les soins, avec les prévenances les plus attentives, et reposa dans un fauteuil-litière inventé par un marchand de Bordeaux[3].

[1] Curcau peignit des armoiries, suivant mandement du 5 mai 1632. Voir Pièces justificatives, à cette date.

[2] Voir Pièces justificatives, 1633, mai, *Mandement à Curcau, peintre.*

[3] Bernard Dutaut, marchand, fournit, le 10 novembre 1632, « une chaire sur « sangle de velours rouge cramoisy rembourrée de plumes » qui fut mise dans le bateau de Mgr le cardinal de Richelieu. Elle n'était que louée, mais le cardinal s'en trouva si bien qu'il la garda. (Archives municipales de Bordeaux, *Jurades* non classées, *loc. cit.*)

Le cérémonial fut le même que de coutume; nous lisons : « Sera
« préparé un... gallion de 15 à 20 tonneaux, toué par deux cha-
« luppes... 18 rameurs et 4 visiteurs de rivière..... Bonnets et
« casaques de *trenest* bleu, quy est coulleur du Roy avec enseignes,
« guidons de taffetas..... bateau peint couleur de S. M. rames et
« avirons de même... Une douzaine et demy de grandes armoiries
« de carte pour afficher au bateau du Roi, à la porte de la ville et
« à l'archevesché où S. M. sera logée. Les capitaines avec 50 sol-
« dats au moins de chaque compagnie..... les vaisseaux tireront...
« les jurats iront saluer à la descente... les portes seront ornées de
« laurier et de lierre..... tous les violons, joueurs d'instruments,
« haulbois, lucqs, musique dans une ou deux chaluppes..... un
« pont de bois, etc [1]. »

Les casaques et les broderies des archers du guet furent aussi renouvelées.

Le 20 octobre 1632, fut payé à Guillaume Cureau, peintre, la somme de 150 livres à compte « de vingt armoiries qu'il faisait pour
« le Roi et pour la Reine, pour la peinture des bateaux et des galions
« et pour les L couronnées qu'il avoit mis aux guidons et aux
« estendards quy devoient estre mis aux dictz bateaux..... 37 ».

« Le 6 novembre avait eu lieu le départ de MM. Lacroix-Maron
« et Laroche, jurats, pour Langon. Il conduisirent le bateau
« qu'on avoit préparé pour la Reine. Ce bateau était *fait à tille,*
« relevé en arceaux, couvert de tapisseries, vitré en fenestrages et
« portiques et tiré par deulx gallions, montés par des matelots
« vestus de casaques et de bonnets à la matelotte..... 44 [2]. » Tous ces préparatifs étaient faits pour le Roi; on en faisait autant pour la Reine. Celle-ci vint seule, le Roi n'ayant pas traversé Bordeaux.

Le 7 novembre, M. Lacroix-Maron écrivait que le duc d'Épernon avait refusé le bateau qui lui était destiné et le renvoyait; « le reste demeure au bout de ma plume », ajoutait-il; enfin il réclamait l'envoi des objets « que le sieur Cureau avoit promis [3] ».

[1] Archives municipales de Bordeaux, *Jurades* demi-brûlées, non classées, *loc. cit.*

[2] Archives municipales de Bordeaux, JJ, *Inventaire sommaire*, *loc. cit.* — Voir Pièces justificatives, 1632.

[3] *Ibid.*, AA, *Entrée des gouverneurs*, carton 229, et Pièces justificatives, aux dates indiquées.

Nous avons trouvé de nombreux détails sur la réception de la Reine et du cardinal de Richelieu qu'on peut lire aux Pièces justificatives, 1632.

Il y eut deux galions, à éperons dorés, ornés magnifiquement, « fenestrés et vitrés », couverts de tapisseries. Les quatre-vingts matelots avaient des casaques de « sarge de Saint-Gaudens », blanches pour la Reine, bleues pour le cardinal; leurs bonnets étaient rouges, blancs et bleus. Les pilotes et les musiciens avaient des costumes plus brillants encore.

L'un des grands galions était « pour la Reine régnante », l'autre pour le cardinal. Ils étaient « *toués* par d'autres petits gallions richement décorés », et suivis par une flottille dans laquelle on distinguait à peine le bateau du gouverneur et ceux des ministres d'État.

Quelques extraits de textes contemporains, que nous publions, justifient en partie la mauvaise humeur du duc. La Reine et le cardinal recevaient les mêmes honneurs; le gouverneur était relégué au deuxième plan; la différence était frappante.

Comme on le voit, les rapports du duc et du cardinal étaient aussi tendus que possible. Une haine implacable avait remplacé l'estime réciproque.

Richelieu endura d'atroces douleurs depuis son arrivée à Cadillac, il arriva mourant à Bordeaux. L'invention du médecin Jean Mingelouseaulx lui sauva la vie.

D'Épernon, sous prétexte de racheter le manque d'égards qu'on lui avait reproché, à Cadillac, vint, accompagné de tous ses gardes, rendre visite au cardinal. Celui-ci, sachant son logis entouré par les carabins, crut sa dernière heure arrivée. Il s'enfuit dans sa litière, dit-on, par une porte dérobée de son hôtel, tandis que d'Epernon riait du bon tour qu'il lui jouait.

Mais la faute fut grave. Richelieu, affolé par la crainte d'un attentat, donna l'ordre formel à son confident, Henri de Sourdis, de perdre définitivement le duc et sa famille.

Oh! certainement nous ne voulons pas excuser l'orgueilleux, le *bravache* que fut toujours d'Épernon, mais sa fidélité constante au Roi aurait dû lui servir d'égide, et Jean-Louis de la Valette avait alors soixante-dix-huit ans! Il n'était plus à craindre.

5

Sébastien Bourdon au château de Cadillac et à Bordeaux.

Bientôt nous retrouvons Cureau à la tête d'une nouvelle entreprise. Le 13 octobre 1633, il passait un marché avec le duc d'Épernon, pour peindre « la voûte de la chapelle du chasteau de Cadillac ». Le 25 juin 1635, le payement complet des travaux était effectué et « la besoigne susdicte estoit entièrement finie ».

C'est vers cette époque que Sébastien Bourdon vint travailler à un plafond dans un château des environs de Bordeaux. Nous croyons que ce château était celui de Cadillac. Nous ne répéterons pas ici les raisons données, pour soutenir notre opinion, dans le mémoire que nous avons présenté à la Réunion des Sociétés des Beaux-Arts, le 28 mars 1894; on peut le lire, tome XVIII, p. 1141 et suiv., *Guillaume Cureau*. Nous n'avons pas changé d'avis.

Sébastien Bourdon a dû être l'élève des Dumée ou d'autres artistes faisant des cartons de tapisserie. De Mauroy, intendant du duc d'Épernon à Paris, dut l'engager avec Claude de Lapierre, maître tapissier, qui fonda les ateliers de tapisserie de Cadillac et de la Manufacture, à Bordeaux, et il vint, avec ou à la suite des nombreux ouvriers d'art que ce maître emmenait avec lui. Quoi qu'il en soit, Sébastien Bourdon a vraisemblablement été l'élève de G. Cureau, il a travaillé avec lui à la chapelle du château de Cadillac et peut-être aux tableaux ci-après.

On lit dans l'*Inventaire sommaire* de 1751, aux dates 19 avril 1634 et 4 juillet 1637 :

« A la marge du registre sont écrits ces mots : Sera fait le portrait de Messieurs les Jurats, à la chapelle... 254. — Le 4 juillet 1637, Guillaume Cureau ayant fait le « portrait de la Sainte Vierge » et ceux de MM. Vignolles, de Chimbaud, Dupin, de Tortaty, Constant et Fouques, juratz, pour être mis au devant de l'autel de la chapelle de l'Hôtel de ville, MM. les Jurats voulurent les luy payer sur le prix accoutumé, mais ayant refusé, il fallut se pourvoir au Parlement où intervint l'arrest suivant :

« *Arrest du Parlement du 20 février* 1637, rendu entre M. M. les Jurats, appelants de certaine procédure faicte par M[tre] Geoffroy de Malvin, Sr de Primet, conseiller au Parlement, d'une part, et Guillaume Cureau,

maître peintre, d'autre ; par lequel les dictz sieurs Jurats, sont condemnés à payer au dict Cureau, 65 livres pour le portrait de la Vierge et 45 livres pour chacun des portraits de M. M. les Jurats. En exécution de cet arrêt, M. M. les Jurats délibèrent de payer les dicts portraits au dict Cureau sur le prix porté par le dict arrêt, montant à 330 livres, de laquelle somme il est ordonné que mandement seroit expédié, à condition qu'il seroit tenu en compte au dict Cureau, des loyers [1] qu'il devoit à la ville pour une maison et jardin qu'il occupoit... 88 [2]. »

Nous lisons encore, le 13 avril 1639 : « Délibération portant qu'il « seroit expédié mandement de la somme de 100 livres en faveur de « Guillaume Cureau, peintre, à compte des portraits de MM. les « jurats qu'il devoit mettre à la chapelle..... 95. » — Puis, le 4 juillet 1643 : « Délibération portant que le trésorier de la ville avanceroit « au dict Cureau, peintre, la somme de 36 livres, à-compte des por- « traits de MM. de Pomyers, Montméjean et Paty, Jurats... 86 » ; et le 12 septembre, « mandement expédié à M. de Montméjean, « citoyen, de la somme de 36 livres pour payer son portrait de jurat ».

Enfin, le 16 mai 1644, Cureau touchait encore « vingt livres « pour les armoiries du May ». A cette date, il venait de faire des travaux considérables pour l'entrée du gouverneur ou plutôt des gouverneurs de la province. C'est ce que nous allons exposer.

6

Entrée de Bernard, deuxième duc d'Épernon,
Philippe Deshayes, Abraham Vien, Corneille Leclerc,
Peintres.
1644.

Il est utile de rétablir quelques faits ignorés que les meilleures histoires de Bordeaux ne rapportent pas.

On croit généralement que Bernard, deuxième duc d'Épernon,

[1] Voir Pièces justificatives, 1634, avril 19, 1632, 1642, 1644.
[2] Archives municipales de Bordeaux, JJ, *Inventaire sommaire, loc. cit.* — Guillaume Cureau logeait dans l'Hôtel de ville, « sans rien payer », par contrat passé l'an 1628, mais depuis 1636 il y demeurait, payant un loyer aux Jurats « suivant son contrat fait pour cinq années, à raison de 75 livres par an ». Contrats des 12 avril 1636 et 1640 et du 3 janvier 1643. (Archives municipales de Bordeaux, BB, feuillets demi-brûlés, non classés, *loc. cit.*)

succéda à son père, Jean-Louis, ou au prince de Condé, comme gouverneur de la Guyenne, le 24 janvier 1644. Ni l'une ni l'autre assertion est exacte. Il y eut une succession de nominations de gouverneurs qui laissa, en quelque sorte, la place vacante pendant plusieurs années (octobre 1639 à janvier 1644).

Bernard de Nogaret et de la Vallette, deuxième duc d'Épernon, était gouverneur de Metz et du pays Messin lorsqu'il vint à Bordeaux, le 25 juillet 1632, avec sa première femme, Gabrielle-Angélique de Bourbon. Mais le 2 novembre de la même année, il était qualifié « colonel de l'infanterie française et gouverneur de la province d'Amiens ». Le 12 avril 1635, il était nommé gouverneur de la Guyenne, en survivance à son père, puis était relevé de ces fonctions, le 16 octobre 1638, et remplacé par le prince de Condé.

Le 12 octobre 1639, Condé écrivait aux jurats d'obéir au marquis de Sourdis, pendant son absence, comme à lui-même. Le 29 avril 1641, le maréchal de Schomberg annonçait au maire qu'il était nommé gouverneur de la Guyenne; mais M^{me} la Maréchale étant morte à Agen, il ne prit pas possession de son gouvernement.

Le 27 juillet 1642, la Jurade apprenait à la fois que le corps du feu duc d'Épernon devait passer à Bordeaux et que la nomination du duc d'Harcourt, comme gouverneur de la province, était signée. Le 18 mars, l'arrivée du comte étant imminente, la Ville dut se procurer les fonds nécessaires pour payer les frais de l'entrée. N'ayant point d'argent, les officiers municipaux firent inutilement des quêtes, des assemblées, jusqu'à ce qu'enfin ils aliénèrent un des revenus de la ville : « la ferme des Échats ».

Les ordres du Roi étant formels, le comte d'Harcourt ayant annoncé qu'il arriverait le 5 mai, les jurats signèrent des marchés pour le satin de leurs robes de livrée, pour les étoffes des casaques des archers et pour la façon, puis, avec les charpentiers, les menuisiers, les peintres, les vitriers, les brodeurs, les bateliers, etc.; marchés dont nous avons publié quelques textes.

Mais, tandis que tous les entrepreneurs parachevaient leur œuvre, arriva une lettre du Roi déclarant qu'il avait *rétabli* le duc d'Épernon, Bernard, dans ses charges. Ce duc avait, en effet, légalement fonctionné, après nomination officielle du 14 avril 1635,

pendant la disgrâce de son père et il avait habité le fort du Hâ, sur l'ordre formel du Roi. Le 9 octobre, il arrivait à Bordeaux et logeait dans son château de Puy-Paulin, en attendant l'entrée solennelle, que les jurats proposaient de fixer au mois de février. Mais d'Épernon brusqua la situation, elle eut lieu le 24 janvier 1644.

Nous publions aux Pièces justificatives divers extraits qui établissent que les préparatifs faits pour le comte d'Harcourt avaient été remisés dans un chai, puis portés dans l'Arsenal et dans l'atelier du peintre Cureau; que la maison navale avait été détériorée par le mauvais temps, mais que Philippe Deshayes et Cureau se chargeaient, le 20 novembre, de rétablir le tout, en changeant les armoiries, les devises, les couronnes et les chiffres. « Sur quoy M. de Fonteneil, jurat, est prié de composer et de conduire lesdictz desseins comme estans un soin digne de son esprit et de son invention. »

Le 2 décembre, le peintre Deshayes, « entrepreneur de la maison navale de l'entrée de Monseigneur le duc d'Épernon », déclarait « qu'il luy estoit impossible que ses ouvriers fassent les « travaux d'icelle, d'autant que l'injure du temps est cause que les « couleurs ne peuvent prendre et sécher sur le bois et que quand « même ils y travaillent dans les intervalles de beau temps, la « pluie ruine et détruit, en un instant, tout son travail. Sur sa « demande, etc. [1] »

Les jurats firent échouer la Maison navale et construire un abri bien clos. Enfin le 5 décembre, Guillaume Cureau, peintre, recevait « mandement de 960 livres pour final payement des peintures et ouvrages qu'il avoit entrepris... ». Mais que « ceux qui restoient à faire... et ceux qu'il entreprendroit au delà, *suyvant les nouveaux desseins, luy seroient payés une fois faits sur l'estimation d'experts communs* [2].

Les pièces les plus importantes que nous avons à publier sont les marchés passés par Guillaume Cureau pour l'entrée du duc

[1] Arch. mun. feuillets demi-brûlés, *loc. cit.* Voir la note au bas de la page 30.
[2] Voir Pièces justificatives à toutes les dates indiquées. Nous trouvons là l'explication naturelle de l'expertise, faite par Deshayes et Vien, des peintures de G. Cureau. Il n'y eut donc ni procès, ni difficultés, mais conventions signées d'avance.

d'Épernon, en 1644, et le rapport d'expertise fait pour régler le prix de ces travaux, le 19 avril 1644.

Les marchés des menuisiers et du peintre, datés du 20 avril 1643, décrivent en détail la maison des harangues. Cette construction n'offre qu'un intérêt relatif, car les peintures étaient purement décoratives. Il n'est pas fait mention de tableaux, mais de faux marbres, grisailles, bronzages, dorure, « peinture couleur d'Inde » qui représente l'ardoise, « voûte couchée d'azur, semée de langues de flamme, de rouge et d'or, etc. ». On trouve bien quelques « figures suyvant le desseing qu'on luy donnera, des ornements..... par-dessus les portiques..... des enfants avec des ailes et des testes [de bélier avec des] festons..... des trophées d'armes..... armes, tenans et cimiers au-dessus des portes..... selon le blazon dudict seigneur, etc. »[1], mais tous ces travaux, évalués à 600 livres, ne furent pas aussi artistiques que ceux que nous révèlent le rapport d'expertise.

« 1644. *Avril 19.* — Nous, Philippe Deshays, peintre expert, prins d'office par Messieurs les Maire et Jurats de la ville de Bordeaux et Abraham Viven (?) aussi maistre peintre expert, nommé par Guillaume Cureau, peintre de la ville, pour procéder à l'estimation des ouvrages figurés et painctures faictes par le dict Cureau à l'entrée de Mgr le duc d'Espernon dans la presente ville. — Veu les ordonnances des dicts sieurs Maire et Jurats, du sixiesme et treziesme du mois de febvrier dernier et dix septiesme de mars de la presente année, mises au pied de trois requestes du dict Cureau, signées de monsieur Claveau et apres le serment par nous susdicts experts, faict par devant les dicts sieurs Maire et Jurats de bien et fidellement proceder à la dicte estimation aurions appresié piece à piece les susdicts ouvrages, figures et peintures, scavoir : Le premier tableau *des Geants*, cent cinquante livres; le second *du Roi et de la Reine*, assis sur un *Iris* ou arc en ciel, cent cinquante livres; le troiziesme representant les *Arts libéraux*, soixante livres ; le quatriesme, *Bacchus et Cerès*, cent cinquante livres; le cinquiesme l'*Innocence estouffant une Meduse*, cent vingt livres. — A la porte de la Rue des Meuriers; le premier representoit des *bras sortant des nues*, tenant une espée nue, un flambeau, avec un lion; l'autre *un rocher de vents et orages;* le troiziesme dans le couronnement, la *maison de Cadillac* dans une forêt de laurier, une *riviere aux foudres et orages*, cent soixante livres; plus un

[1] Archiv. mun., carton 229, feuillets demi-brûlés.

genie sur chaque costé du ceintre de l'arc... trente livres ; — A Puy Paulin : *les armes du Caducée*, trente cinq livres; maison d'harangues, repeindre le dosme... semé de flammes d'or et croissants d'argent, cent quatre... les pilastres couchés du cuivre et d'argent... quatre vingts livres... armoiries... en relief dorées... scavoir... vingt quatre livres, plus au drappeau colonel les armes de... costé soixante livres ; plus les banderollees des deux trompettes de la ville semées des deux costés de croissants d'argent tan[t plein que] vuide avec les armes de la ville au milieu des deux costés.... livres; pour les banderolles des quatre trompettes de la maison navale... semées aussi de croissants d'argent et au milieu les armes la ville, cinquante livres; pour les portefaix, quatorze livres; plus quatre douzaines armoiries de la dicte ville, qui ont esté placées à la porte du Caillau, au dedans de la ville et au dessous de la voulte de la dicte porte; comme aussi à la Porte-basse et aux autres de tous costés, ensemble à la maison d'harangues et aux basteaux qui tiroient la maison navalle; plus quatre autres armoiries de la dicte ville, a raison de quatre livres la pièce et une de Monseigneur le duc d'Epernon, aussi a raizon de dix livres, lesquelles furent placées à l'Hostel de ville, lors du festin, deux cent dix huit livres, revenant le prix total des dicts ouvrages, figures et peintures a la somme de deux mil quatre cens cinquante cinq livres ; Faict a Bourdeaux le 19ᵉ avril mil six cens quarante quatre par nous [1]. »

Dans le même dossier se trouve une lettre de Guillaume Cureau rappelant qu'il a présenté requête pour être payé des 2,455 livres, montant de l'expertise. Elle porte en marge cette annotation :

« Les maires et jurats, gouverneurs... veu le procès... peintures et figures faictes par Guillaume Cureau, aussi maistre peintre, pour l'entrée de Monseigneur le duc d'Espernon, en la forme... nelle suivant les conventions faictes et arrêtées avec le dict Cureau contenues au *registre secret*

[1] Doit-on lire Viven ou Vien? Cette dernière lecture, qui nous paraît acceptable, serait bien intéressante. Ce peintre expert pourrait être un ancêtre du célèbre Vien.

et les desseins ensuite à luy donnés. Oui sur ce, le procureur sindic, ordonnent que mandement sera expédié audict Cureau sur le trézorier des deniers communs pour la somme de 2455 livres et pour tout reste et final payement desdits ouvrages peintures et figures. Faict en Jurade, le 14 may 1644.

« DE CLAVEAU [1]. »

Enfin, le 15 mars 1645, une délibération portait « que le trésorier de la ville acquitterait les mandements expédiés en faveur du sieur Cureau, peintre, ensemble celles contenues dans le mémoire dont M. Fourques, Jurat, était député commissaire, pour l'arrêter : que cependant il jouiroit de la maison qu'il occupoit jusqu'à son entier payement [2] ».

On peut lire plusieurs documents relatifs à ces travaux, dans les pièces justificatives 1643, 1644 et 1645. L'une d'elles nous révèle le nom d'un peintre, Corneille Leclerc [3], qui fut employé par les Jurats pour l'entrée du duc d'Épernon, ainsi que Philippe Desbayes et probablement Abraham Viven ou Vien, qui signèrent le rapport d'expertise.

7

Tableaux de Saint-Maur, de Saint-Mommolin et de Saint-Gérard, dans l'église Sainte-Croix.

Les œuvres les plus importantes dues au pinceau de Guillaume Cureau, qui permettent d'affirmer qu'il avait une expérience consommée de son art et un talent véritable, ont été décrites dans notre Mémoire de 1894 [4]. Ces peintures ont été, de tout temps, appréciées par les artistes. Les descriptions des œuvres d'art les signalent comme des plus remarquables, malgré les retouches malheureuses qui en ont compromis de nombreuses parties.

Mais on attribuait à un peintre espagnol des œuvres françaises,

[1] Archives municipales de Bordeaux, BB, *Jurades,* feuillets à demi brûlés, non classés, *loc. cit.*
[2] *Ibid., Inventaire sommaire, loc. cit.*
[3] Son nom est Corneille Ducastre, dit Duclercq ou Declercq. Il fut le père de deux professeurs de peinture à l'École académique de Bordeaux qui signaient : Duclercq et Duclaircq.
[4] *Réunions des Sociétés des Beaux-Arts* des dép. *loc. cit.,* 1894, t. XVIII. — Ch. BRAQUEHAYE, *Guillaume Cureau,* p. 1141.

franchement bordelaises, pouvons-nous dire, qui prouvent que les Beaux-Arts étaient en honneur à Bordeaux en 1647. Après les Lymosin, les Gaultier, les Du Roy, que les jurats avaient fait venir de loin pour fonder une École de peinture, on avait pu nommer peintre de l'Hôtel de ville un artiste de talent qu'on pouvait considérer presque comme un enfant du pays.

Beaucoup de portraits des jurats sont des œuvres plus que médiocres; la plupart ont été retouchés, nettoyés, puis revernis. Des peintres de pacotille ont fait, à la douzaine, pendant le dix-septième et le dix-huitième siècle, des têtes de notables, souvent ridicules, jetant ainsi sur les portraits du temps une injuste défaveur. Assurément, puisqu'il y eut de bons tableaux, on fit de bons portraits. Nous en possédons un, dans notre collection particulière, qui défie toutes les critiques.

Les trois tableaux de G. Cureau, que nous avons identifiés, sont les suivants :

Saint Gérard, toile. H. 0m,67. — L. 0m,56. (Presbytère de Sainte-Croix.)

Buste dont la tête est de trois quarts à droite, les deux mains en adoration.

Saint Mommolin guérissant un possédé, toile. H. 2m,13. — L. 1m,70. (Église Sainte-Croix.)

Le saint, debout, exorcise un possédé agenouillé devant lui. Cette dernière figure, la moins retouchée, présente encore des parties remarquablement peintes.

Saint Maur guérissant un paralytique, toile. H. 2m,70. — L. 2 mètres. (*Id.*)

Le saint, debout, bénit un vieillard qui a été apporté couché sur une civière. Le malade est entouré de ses enfants, dont un conseiller au Parlement. Il se relève, et sa famille rend grâces à Dieu. C'est une scène historique. On mettra certainement un nom sur cette tête remarquable de facture et d'expression. Ce sont des portraits de famille peints par un artiste de talent [1].

Nous n'insistons pas sur le *Saint Benoît* (sacristie de Sainte-Croix), ni sur le *Portrait de M. de Mullet* (Musée de Bordeaux).

[1] Arch. départ. de la Gironde, *Actes capitulaires de l'église de Sainte-Croix*, série L, n° 1216.

Les retouches inconscientes qui déparent ces toiles, surtout la première, défigurent absolument l'œuvre du peintre.

8

Portraits de jurats peints par G. Cureau.

1625. — Lacroix-Maron, Robert, Bordenabe.
1629. — Guérin, Minvielle, Saintout.
1634. — Dessenault, Ardan, Ducournau.
1637. — De Vignolles, de Chimbaud, de Tortaty.
1637. — Dupin, Constans, Fouques.
1639. — De Belcier, sieur de Gensac; de Lauvergnac, sieur de Taudias; de Portets.
1643. — De Pomyers, Montméjean, de Paty, de Mullet.

9

Tableaux peints par G. Cureau.

1633, octobre 13. — *Voûte de la chapelle du château de Cadillac.*
1634, avril 19. — *Portrait de la Sainte Vierge.*
1641. — *Saint Maur guérissant un paralytique.*
1646. — *Saint Gérard.* — *Saint Benoît.* — *Portrait de M. de Mullet* (Musée.)
1647. — *Saint Mommolin guérissant un possédé.*
1644. — Peintures décoratives de l'entrée du duc d'Épernon : *Tableau des Géants;* — *Le Roi et la Reine assis sur un iris;* — *Les Arts libéraux; Bacchus et Cérès;* — *L'Innocence étouffant une Méduse;* — *Un bras sortant des nues;* — *Un rocher de vents et orages;* — *La maison de Cadillac;* — *Une rivière aux foudres et orages;* — *Deux Génies;* — *Les armes du Caducée,* etc.

10

Mariage et mort de Cureau.

En 1647, Guillaume Cureau était donc dans la plénitude de son savoir. Un an plus tard, il mourait, après s'être marié *in extremis*

avec Michelle Dosque, veuve du tailleur Jean Légier. Elle tenait une taverne; son contrat de mariage ne prouve pas le moindre luxe, ni même un modeste avoir.

Le peintre de la ville, quoiqu'il eût été reçu bourgeois, qualité qui nécessitait la propriété d'un immeuble, semble avoir sensiblement glissé dans la misère. Le logis qu'il occupait, dans l'Hôtel de ville, était absolument délabré, inhabitable. Son testament très sommaire ne décrit pas « les biens immeubles patrimoniaux » dont il parle. Cureau devait être pauvre; aussi habitait-il chez son hôtesse, qu'il épousa.

Il régularisa probablement une situation fausse, car il se maria le 18 février 1648, fit son testament le 20 et mourut le 23 du même mois. Six jours après, le 29 février, les jurats nommaient à sa place Philippe Deshayes, « natif de Paris », habitant Bordeaux depuis treize ans, c'est-à-dire depuis le passage de Sébastien Bourdon.

Guillaume Cureau avait bien hérité de feu Jacques de La Grange, ainsi que le prouve une déclaration de donation faite à la veuve, Anne Clergedeau, par le notaire Virevalois, le 27 janvier 1648. Une sommation du 6 février rappelait que Lagrange « avoit, le « neufviesme août dernier, fait don... de tous ungs et chescungs « ses biens meubles et immeubles, présens et advenir ». Mais Cureau mourut le 23 du même mois sans avoir profité de son héritage [1].

Nous renvoyons aux deux notices que nous avons publiées, afin de ne pas répéter les mêmes pièces [2].

Les divers textes que nous fournissons établissent définitivement la biographie de G. Cureau; ils comblent les lacunes qui existaient dans son œuvre, et prouvent que les peintres officiels ne faisaient pas que les portraits des jurats. Décorations pour les entrées royales, portraits ou tableaux d'église, permettent d'affirmer que le talent de cet artiste honore la ville de Bordeaux et que son nom mérite d'être plus souvent cité.

[1] Arch. départ. de la Gironde, série E, notaires, minutes de Virevalois, 1648.
[2] *Compte rendu des Sociétés des Beaux-Arts*, 1886, loc. cit. — Ch. BRAQUEHAYE, *G. Cureau*, p. 487. — Ch. BRAQUEHAYE, *les Artistes du duc d'Epernon*, loc. cit. : *Guillaume Cureau*, p. 165.

IX

PHILIPPE DESHAYES,

PEINTRE ORDINAIRE DE LA VILLE, NATIF DE LA VILLE DE PARIS,
HABITANT PAROISSE SAINT-PROJET.

1634 † 1665.

La nomination de Philippe Deshayes, en remplacement de Guillaume Cureau, est ainsi conçue :

« *Peintre de la ville receu.* — 1648. Février 19. — A esté reçu pour peintre de la ville, au lieu et place de deffunt Guillaume Cureau, décédé le vingt troiziesme du présent mois, le nommé Philippe Dehay, natif de la ville de Paris et habitant de la présente ville depuis treize années, pour, par le dict Dehay, avoir les mêmes services et assistance de son art que donnait à la ville le dict Cureau, le tout soubs mesmes conditions, sauf du logement et sera expédié par le secrétaire de la ville les lettres en forme au dict Dehay lorsqu'il en requera[1]. »

Deshayes était donc arrivé jeune à Bordeaux venant de Paris. Les documents que nous avons recueillis sur sa famille sont bien postérieurs à ce voyage, et nous ne connaissons aucun de ses travaux antérieurs à 1643.

1

La famille du peintre.

D'après la nomination de Philippe Deshayes, le 29 février 1648, ce peintre habitait Bordeaux depuis treize ans, c'est-à-dire depuis environ 1634. Or, c'est après 1632 que le duc d'Épernon revenait de Paris; que son intendant Honoré de Mauroy lui envoyait une colonie d'artistes tapissiers et dessinateurs, conduits par Claude de Lapierre; que Guillaume Cureau était chargé des peintures de la chapelle du château de Cadillac, où travailla probablement Sébastien Bourdon; que Christophe Crafft peignait, au même lieu, des ta-

[1] Archives municipales de Bordeaux, *Registres de la Jurade*, 1648, février 19.

bleaux religieux. Il paraît probable que Philippe Deshayes suivit de près ces maîtres étrangers à la Guyenne et qu'il vint s'installer à Bordeaux, auprès d'eux, parce qu'il avait eu avec eux des rapports de famille ou d'intérêt.

Nous avons établi, d'autre part, que Dumée, le grand dessinateur de tapisseries, était allié aux Lefebvre et aux Deshayes de Paris [1]; que Sébastien Bourdon a dû étudier chez ce maître avant de venir à Bordeaux; que Dumée a très certainement connu les tapissiers et dessinateurs installés à Cadillac. Il suffit donc de rappeler quelques dates et la filiation de ces artistes.

Guillaume Dumée, né le 3 septembre 1567, valet de chambre et peintre ordinaire des rois Henri IV et Louis XIII, obtint la direction des modèles pour la tapisserie de haute lisse. Il était frère d'Étiennette Dumée, femme de Denis Lefebvre, dont le fils, Jean-Denis Lefèvre, peintre, épousa, en 1618, Madeleine Deshayes, fille d'un pâtissier de Marie de Médicis.

Remarquons aussi que le fils de ce Lefèvre fut tué en duel, en 1666, et qu'un de ses amis, témoin dans cette affaire, se nommait Claude Jamin. Or, en 1620, un « Louys Jamin » faisait les peintures de l'entrée du Roi à Bordeaux. Ajoutons que le célèbre peintre Claude Lefebvre était le fils aîné de la même Madeleine Deshayes et qu'il était né le 12 septembre 1633 [2]; enfin qu'un Jean Deshayes, graveur, florissait à Paris dans le dix-septième siècle.

De cet ensemble de faits et de dates il ne résulte que des présomptions, il est vrai, mais il faut reconnaître qu'elles permettent de croire que tous ces artistes étaient plus ou moins parents, s'étaient connus à Paris ou à Fontainebleau, sûrement dans les palais royaux où ils travaillaient, et qu'ils se sont mutuellement recommandés à Bordeaux comme à Paris.

En étudiant la vie et les œuvres des peintres de l'Hôtel de ville de Bordeaux, on voit que les jurats choisissaient de préférence des artistes étrangers à leur ville. Nous ignorons pour quelle cause.

Cette situation nous ramène toujours à des conjectures sur les

[1] Charles BRAQUEHAYE, *les Artistes du duc d'Épernon*, loc. cit. : Jean Lefebvre, p. 222.

[2] *Réunion des Sociétés des Beaux-Arts* : Th. LHUILLIER, *le Peintre Claude Lefebvre*, 1892, p. 437.

débuts artistiques de ces maîtres ainsi que sur leurs ascendants.[1]

Les travaux de Deshayes les plus anciens, dont nous fournissons des descriptions, datent de 1643, les documents sur sa famille commencent en 1657.

Un acte du 13 juin 1657 nous apprend que « Philippe Deshayes « bourgeois et maistre peintre ordinaire de la présente ville, y « demeurant parroisse S¹ Project, « procédait » au nom et comme « mary de Marguerite Rémigion, sa femme, avec Bertrand et Ca-« therine Rémigion » ; son beau-frère et sa belle-sœur, pour sauvegarder l'héritage de leurs parents [2].

Marguerite Rémigion était fille de Jacques Rémigion, marchand et bourgeois de Bordeaux, courretier juré de la Ville, et de Marie Lagoudey, qui avait porté une dot de 2,400 livres à condition que cette somme serait « employée en l'estat et office de courretier ».

Jacques étant mort, Vincent Rémigion, probablement son frère, afferma à sa veuve, Marie Lagoudey, « le dict office pour cinq ans ». Le décès de Vincent causa de longs procès qui nous ont fait connaître que Bernard Rémigion, Marguerite Deshayes et Catherine Boisverd étaient frères et sœurs et que Bernard Rémigion était mort avant 1675.

D'autre part, les actes de l'état civil nous apprennent que Marguerite Deshayes, née Rémigion, eut plusieurs enfants, que Marguerite Boisverd, damoiselle, était belle-sœur de Marguerite Thauzier, femme d'un procureur en l'Hôtel de ville.

Philippe Deshayes laissa deux filles : Marie, qui épousa le 6 janvier 1681 Jean Brusselet, commis à la poste du Roy ; Jeanne, mariée le 14 du même mois et an à Marc-Antoine Fournier, Mᵗʳᵉ peintre, professeur à l'École Académique de Bordeaux, qui fut souvent employé par les jurats, et Jean, né le 9 mars 1659.

Nous savons que Philippe Deshayes habitait, dans la rue Sainte-Catherine, paroisse Saint-Projet, partie de la maison de

[1] Nous devons citer pour mémoire que « Vincent Deshayes, *natif de Rouen* », se mariait, paroisse Saint-Mexans, le 16 septembre 1642. Or, des peintres de talent, *nés à Rouen*, sont devenus célèbres. Il peut y avoir des liens de parenté entre Philippe et Vincent Deshayes de Bordeaux et Jean-Baptiste-Henri et François-Bruno Deshayes, de Rouen.

[2] Archives départ., série E. min. de notaires, Lafeurière.

Richard Moquet, « Maître d'hôtel de la maison du Roy », qu'il renouvelait son bail le 9 novembre 1664, bail finisssant « en novembre prochain », et que sa mort étant survenue en mai 1665, le propriétaire sommait sa veuve Marguerite Rémigion, six mois plus tard, « de quitter et vuider la partie de maison » qu'elle occupait parce qu'il « veult l'habiter ».

Marguerite Rémigion ne se hâta pas d'obtempérer à ces menaces. Le 9 décembre, elle payait à Navarre, chirurgien, 14 livres pour son loyer, et le 9 février 1667, trente livres, au locataire qui la remplaçait et avait fait d'importantes réparations locatives ; enfin, le 8 mai, elle consignait 15 livres entre les mains du notaire Lafeurière. Elle demeurait alors paroisse Puy-Paulin et y mourut, âgée de 60 ans, le 8 mai 1679, quinze ans après son mari, Philippe Deshayes.

On lit dans les registres de l'état civil de Saint-André :

« Le neufvième mars 1659, a esté baptisé Jean Dehaye, fils de
« Philippe Dehaye, peintre, et de Marguerite Remigeon, paroisse
« Saint-Projet, parrain Mre Jean Malaisé, licentié ez-loiz, Marie
« Boucaut, Damlle, marraine, nasquit mercredy, le 5 du présent
« moy, 2 heures après midi [1]. »

2

Entrées du comte d'Harcourt et du duc d'Épernon.
1643-1644.

Nous avons fait connaître les péripéties que subirent les préparatifs de l'entrée du gouverneur de la Guyenne, indéfiniment retardée par les nominations successives du prince de Condé en 1639, du maréchal de Schomberg en 1641, du comte d'Harcourt en 1642, enfin du duc d'Épernon, Bernard de la Vallette, en 1643.

Les archives municipales conservent les marchés qui furent faits à cette occasion ; on pourra consulter aussi les pièces justificatives.

Nous avons donné, page 131, l'historique de ces ajournements indéfinis qui, joints à la pluie qui détériora les travaux exécutés à

[1] Archives municipales de Bordeaux, *Etat civil*, *Saint-André* et *greffe du tribunal*.

grands frais, augmentèrent sensiblement les dépenses de la ville. Nous n'avons pas à revenir sur ce sujet.

Philippe Desbayes peignit donc deux fois la maison navale : la première fois pour le duc d'Harcourt, avec les armes de ce seigneur; la seconde fois pour le duc d'Épernon, en remplaçant les armes, les inscriptions, les devises et les attributs relatifs à la personne, aux titres et aux fonctions. Le 17 avril, le marché pour les peintures avait été traité par Guillaume Cureau. L'acte semble avoir dû comporter « ...maison navale... une maison pour les « harangues et d'autres diverses chozes » ; le nom de Cureau était partout indiqué comme adjudicataire « au moings dizant ». Mais ce nom fut rayé et remplacé par celui de Philippe Dehé (*sic*), ajouté en surcharge. Cette pièce est signée *Deshays*.

Il y est dit « qu'il peindra » suivant « le dessain des dicts sieurs » et « sera tenu de fournir la toile, les couleurs et autres choses « nécessaires, pour le travail de la peinture, et qu'il sera tenu de « dorer le casque, le corselet et le bourdequin d'une figure qui est « *l'Honneur*, laquelle il achevera d'etoffer, comme il est nécessaire, « avec le globe et l'autre (?) pied de stalle sur lequel il y aura un « croissant[1] qui est à l'autre bout du dict dosme qui sera de cou- « leur d'Inde quy est comme couleur d'ardoize. Plus il étoffera les « armes de mondict seigneur le gouverneur, d'or et d'argent, les- « quelles serviront de frontispice au-dessus de la porte suivant son « blazon. Ensemble, les *deux enfants* qui soutiennent les dictes « armes... Plus, il sera tenu escrire les dicts escriteaux... plus « paindre dans la frize ung fond jaune avecq des *festons de gri- « sailles, avecq des têtes de béliers* quy soutiendront les dicts fes- « tons, faire les dicts termes (?) de grisaille et les cartouches sui- « vant qu'ils entoureront les fenêtres et la dicte balustrade seront « couchés d'ung beau vert et le corps du dict vaisseau sera couché « de bleu, semé de croissants et au bas... sera couché de blanc... « et le dedans du dosme sera painct de bleu à détrempe, semé de « croissants d'argent... peindre et estoffer soixante-quatre avirons « à l'huile... » de bleu comme les chaloupes. Plus « de peindre « 25 armes de la ville et diverses autres obligations pour le prix « de 730 livres tournoises ».

[1] Le croissant figurait les petites armes de Bordeaux.

D'après les marchés et les extraits de l'inventaire sommaire que nous publions, il est facile de comprendre l'embarras des jurats.

Les nominations successives des gouverneurs de la province nécessitaient des frais et des commandes réitérées. Nous avons remarqué que la gêne financière de la Jurade était très grande; les délibérations se suivent sur les feuillets des registres; elles n'ont pour but que de procurer de l'argent à la ville pour l'entrée du gouverneur, par tous les moyens : impositions, dons volontaires, quêtes à domicile.

Les marchés, tous en liasse, présentent les ratures du nom de Cureau remplacé par celui de Philippe Deshayes. Ils témoignent de la hâte des commandes, de l'activité fébrile que durent déployer les magistrats et les artistes pour satisfaire le duc d'Épernon.

Mais, malgré tous les contre temps qui dérangèrent la fête, malgré la pluie, malgré l'impatience du duc qui donna l'ordre de le recevoir un mois plus tôt que la date proposée par les jurats, l'entrée de Bernard de La Vallette resta célèbre par son faste, sa belle ordonnance et ses brillantes décorations, puisqu'elle fut le type auquel on se référa plus tard pour les entrées des gouverneurs.

3

Entrée de S. A. S. Monseigneur le prince de Conty.
1658.

L'époque pendant laquelle Philippe Deshayes fut peintre de l'Hôtel de ville est l'une des plus tristes de notre histoire. Bordeaux fut presque toujours en émeute sous le gouvernement peu populaire de Bernard de la Vallette. C'est la Fronde, c'est l'Ormée qui ensanglantent la ville et la campagne; ce sont les passions politiques déchaînées sans frein, qui se livrent à toutes les exactions, à toutes les cruautés, à toutes les ignominies dans un camp comme dans l'autre. La force brutale agit en maîtresse, elle remplace la grâce, l'esprit, le travail. Les horreurs de la famine, de la guerre et de la peste causent la misère la plus épouvantable et déciment les populations épargnées par le fer et par le feu.

Qu'étaient devenus le bien-être et la fortune d'antan? Où

trouver des protecteurs des Beaux-Arts qui pouvaient encourager les artistes, quand tout un peuple n'avait pas de pain?

Aussi nos archives sont-elles muettes ou à peu près pendant cette lamentable période de 1648 à 1654. Les documents sont rares. Les registres sont incomplets. On sent que la guerre a fait son œuvre dévastatrice jusque dans les études des notaires, dans les sacristies des églises, dans les greffes des parlements, dans les secrétariats de l'Hôtel de Ville [1].

Cependant nous avons pu retrouver quelques documents intéressants; il est vrai qu'ils sont postérieurs à 1654.

L'entrée du prince de Conty, qui remplaça son frère, le prince de Condé, comme gouverneur de la Guyenne, donna lieu, le 3 juin 1658, à des fêtes brillantes qui préludèrent à celles que devaient causer le mariage du Roi Louis XIV.

Ce fut le peintre de l'Hôtel de Ville, Philippe Deshayes, qui exécuta les travaux décoratifs des unes et des autres. Ils ne laissèrent rien à désirer si nous en croyons les chroniqueurs.

Cependant comme rien de particulier n'a été innové dans ces fêtes et dans celles du baptême du deuxième fils du duc, nous nous contenterons de renvoyer aux textes que nous publions aux Pièces justificatives, 1658, juin 3.

4

Entrée du Roi et de la Reine mère.
1659

Au mois de juillet 1659 le cardinal Mazarin se rendant sur la frontière pour conclure la paix et le mariage du Roi avec l'Infante d'Espagne, fut salué par les jurats à Châteauneuf et à Cadillac. Le 17 août, Louis XIV et la Reine mère faisaient leur entrée solennelle à Bordeaux dans une maison navale, « enjolivée par dehors « et vitrée de tous côtés, ayant sur le dosme des fleurs de lys d'or,

[1] Les registres paroissiaux commencent presque tous après 1650, c'est-à-dire après l'Ormée. Les notaires de la Ville : Curat et Bizat, n'existent plus; les minutes de Destival, les comptes des trésoriers, les registres de la Jurade, on laissé à peine quelques feuillets. C'est la preuve des exactions commises que rapportent nos chroniqueurs.

« avec les estendards aux quatre coins, aux armes de France, le
« dedans *orné de peintures*, le dais d'un velours rouge cramoisy
« avec des dentelles d'or et d'argent, deux fauteuils, l'un de velours
« de mesme estoffe pour le Roy, l'autre noir pour la Reyne... »

Les préparatifs avaient été faits un peu hâtivement, aussi, malgré le luxe déployé, ni la maison navale ni la ville ne présentèrent un aspect décoratif aussi brillant qu'à l'entrée du Roi et de la jeune Reine de France, dont nous donnons la description ci-après.

5

Passage des princes, maison navalle de l'entrée de Louis XIV.
1660.

Comme ses prédécesseurs, Philippe Deshayes fit, pour la Jurade, des tableaux, des décorations d'entrées royales, des mais et des portraits de jurats.

Nous avons trouvé la « *Description du bateau présenté, l'an* « 1660, *par les jurats de la ville de Bordeaux à Leurs Majestés* « *revenant de la frontière faire la cérémonie de leur mariage* [1] ». Nous croyons qu'elle peut figurer ici, car elle donne une idée juste d'une partie des peintures commandées par la ville, à Philippe Deshayes, et des inscriptions emphatiques qu'on y lisait.

« *Description du Batteau présenté l'année* 1660 *par MM. les Jurats de Bordeaux à leurs Majestés lors de leur arrivée en cette ville au retour de la frontière où s'était faite la célébration du mariage.*

« Ce bateau est sans doute plus superbe et magnifique que tous les fameux navires de l'antiquité et que celui que le siècle passé portait le nom de la *Victoire* ; non pas qu'il ayt ces avantages par le prix de sa matière, par l'ordre de sa structure, par l'éclat de l'or et de l'argent qui y reluisent de toutes parts ; par les peintures, éloges, emblêmes, devises et inscriptions, et par tous les autres ornements qui peuvent la rendre agréable aux yeux des spectateurs, il emprunte toute sa beauté, toute sa force, et tout ce qui le fait admirer des personnes sacrées de leurs Majestés qu'il doit porter.

« *Magnoque superbit pondere* [2].

[1] *Ibid.*, AA, *Entrées royales*.
[2] « Stat. lib. 1, sylv. »

« Le dessein de ce petit discours est de contenter tout à la fois la curiosité de plusieurs personnes qui le verront, et de beaucoup d'autres qui ne le verront pas (sic).

« Dans la chambre du Roi orné d'un riche daiz et d'autres meubles de prix; sur le panneau inférieur de la première fenestre, qui est à la droite, se voit le *grand chiffre de leurs Majestés*, composés des premières lettres de leurs noms qu'*un ange tient d'une main*, et de l'autre un rouleau avec cette inscription :

« *Matre Dea monstrante viam* [1].

« Elle est tirée du prince des poëtes qui fait ainsi parler Ænée sortant de son pays, et suivant le chemin qui luy estoit marqué par une déesse, sa mère : ce n'est pas icy une invention poétique et notre Reyne, en quittant l'Espagne pour venir en France, suit l'exemple et tient le chemin qui luy a esté monstré par la Reyne mère, que la naissance, le mariage et la vertu ont élevée si haut, qu'il n'y a rien dans son auguste personne qui ne tienne de la divinité. Au Panneau supérieur il y a *le chiffre particulier du Roy*, accompagné de cette devise :

« *Plus Egit Inermis* [2].

à l'oposite du costé gauche l'on voit *un petit dauphin* caché et recouvert soùs les eaux, lequel est suivi d'*un grand Dauphin couronné*, au-dessus il y a cette devise :

« *Non omnis honorem.
Annus habet cupiuntque : decem nova numina menses* [3].

« Cette devise est un peu longue, mais il fallait quelques parolles pour marquer que toute la cérémonie du mariage de leurs Majestés n'est pas achevée, et pour exprimer la passion et l'impatience que tous les français ont pour la naissance d'un dauphin, la nature s'appliquant dix mois entiers à former ceux des poissons, lequel pendant qu'il est petit, et jusqu'à sa dernière perfection est toujours accompagné et suivi d'un grand Dauphin pour sa garde et défense [4].

« Dans le haut il y a *le chiffre de la Reine* avec cette inscription :

« *Pacis Solum Inviolabile pignus* [5].

[1] « Æn. 1. »
[2] « Claude lib. 1 de Laudibus stiliconis. »
[3] « Stat. l. 4. Sylv. au lieu de *nova numina*, il y a *tua nomina*. »
[4] « Arist. lib. 6 de hist. anim. C. 12 a, lib. 9, C. 18, Plin., lib. 9. hist. nat. C. 8. »
[5] « Æn. 11. »

« Au deuxième panneau inférieur de la chambre Royale et du côté droit, est peint *un ciel tout brillant de rayons et de lumière*, qui est le ciel de la France, éclairé et mis dans un grand jour par un nouvel astre. La devise en donne l'explication :

« *Adjecto sydere fulget* [1].

« Dans celuy qui est vis-à-vis du côté gauche, l'on voit *un ciel* qui, au contraire, est *obscur et ténébreux* avec cette devise :

« *Alio posuit sua sydere cœlo* [2].

« Et aux deux panneaux supérieurs qui sont de l'un et de l'autre costé, sont couchées *les premières lettres du nom auguste de la Reyne mère* [3], avec trois couronnes au milieu à l'imitation des Égyptiens, qui par cette triple couronne posée sur la tête d'une princesse faisoient entendre qu'elle estoit fille de Roy, femme de Roy et mère de Roy : les deux inscriptions sont dans le premier :

« *Dux fœmina facti* [4].

« Dans la deuxième :

« *Cui vincta jugalia curæ* [5].

« Retournant c'est le troisième paneau inférieur du costé droit, lequel est hors de la chambre du Roy, et se trouve le premier de la grande salle du bateau. L'on y remarque *une main sortant des nues*, qui présente un rameau d'olivier et un rouleau avec cette inscription :

« *Cede deo* [6].

« Ce sont deux paroles qu'Enée prononce dans le divin ouvrage qui porte son nom et avec lesquelles il met fin à un combat sanglant, estant du conseil :

« *Dixit que et prœlia voce diremit.*

« Ces paroles portées par une main mistérieuse et envoyées du ciel, ne sont pas semblables à celles qui parurent de la même manière à un Roy ennemi de Dieu [7]. Dans un dessin plus juste et plus glorieux elles font savoir aux deux plus puissans monarques de la terre, dont le premier

[1] « Claud. lib. 2 in Aufinum. »
[2] « Stat. l. 5, silv. »
[3] « Pier. lib. 41, hieroglifi. — Cap. 17 »
[4] « Æn. 1. »
[5] « Æn. 4. »
[6] « Æn. 5. »
[7] « Dan. 5. »

porte le titre de très chrétien, l'autre de catholique, que tous les Roys sont soumis à Dieu et qu'ils doivent recevoir la paix signifiée par l'olivier, lorsqu'elle leur est envoyée du ciel.

« Dans le panneau opposé est la représentation d'une *pluye de lys et d'une grêle de roses* avec cette devise :

« *Certa fides cœli* [1].

« Le corps d'icelle est emprunté d'Apulée qui dans l'une de ses Milésiennes voulant marquer les faveurs extraordinaires que le Ciel communique à la terre en fait tomber *processam liliorum et grandinem Rosarum*, à quoy se rapportent ces vers :

« *Nec miles pluviæ flores dispergere ritu*
« *Cessat, purpureoque ducem perfundere nimbo* [2].

« Et dans un autre endroit je dis presque dans le même sens :

« *Densos currentia munera nimbos*
« *Cernere semper erat* [3].

« Les naturalistes et plusieurs historiens font mention de diverses pluyes miraculeuses, et il ne faut pas s'estonner si pour le pronostic d'une félicité publique l'on a fait monter des fleurs dans le ciel pour les redonner à la Terre [4]; puisque les plus curieux ont peu trouver dans les livres que le ciel est comparé à une prairie couverte et meslée d'une agréable quantité de fleurs, que les fleurs y sont appelées les estoiles de la Terre et les estoiles, les fleurs et les roses du ciel.

« Le quatriesme quarré du costé dextre représente *un dragon* qui porte la ruine et la désolation, partout, qui couvre la terre de grands arbres abattus et renversés, c'est la figure de la guerre dans un songe que fit Hannibal, parmi lesquels arbres un olivier demeure ferme, et conserve sa verdure, avec cette inscription :

« *Immota manet* [5].

« Parolles qui, par le poète, sont appliquées à un grand et beau chesne et qui conviennent mieux à l'olivier que la Saint Ecriture dit estre le Roy des arbres [6], lequel chez une infinité d'autheurs, et parmi toutes les

[1] « Claud. de Bello gildonico. »
[2] « De nuptiis honorii et mariæ. »
[3] « In probini et olybrij fratrum consulatum. »
[4] « Clem. alex. l. 5. Peristr. D. Basil. Sclem. or. 1. de Adam. Pind. Olimp. ode 6. columella lib. 10. et D. Chriisost. »
[5] « Georg. 2. »
[6] « Jud. 9. »

nations est le symbole de la Paix [1]: la durée et l'Eternité de celle qu'il a pleu au Roy donner à son peuple, nous doit faire adjouter avec le même poète :

« *Multosque per annos*
« *Multa virum volvens durando sæcula vincit.*

« Dans celuy qui est vis à vis se présentent a la veüe *des armes rompues, des canons démontés, des affuts mis en pièces*, il y a cette devise :

« *Nec sat rationis in armis* [2].

« Encore du côté droit, l'on voit *une déesse tenant à une main* des branches d'olivier et de mirthe, de l'autre rejettant des palmes et des lauriers, avec cette inscription :

« *Suos invidit honores* [3].

« A l'opposite, il y a *un petit ange portant deux cœurs* couronnés qui représentent ceux du Roy et de la Reyne couverts des ailes et esclairés des rayons d'un St Esprit, au dessus on voit plusieurs couronnes et sceptres avec cette emblesme :

« *Quæ surgere Regna* [4].
« *Conjugio tali.*

« Si parmi les payens et les poètes, les mariages des princes estoient particulièrement favorisés des dieux, il ne faut pas douter qu'entre les chrétiens, ils ne soint comblés des grâces et bénédictions du ciel, et que celuy de notre glorieux monarque, *quod obsignatum angeli renuntians* [5] ne soit une source féconde de Roys et de Royaumes.

« Sur le Panneau qui est à l'une des faces du costé droit il paroit *un serpent mordant sa queue*, et au milieu une L couronnée avec cette inscription :

« *Diis genitr. et geniture deos* [6].

« Le Roy est représenté par la première lettre de son auguste nom, et par le serpent tourné et replié, qui dans les livres est tout ensemble hiérogliphique de la Royauté et de la Paix.

[1] « Pier. lib. 53, hiéroglip. C. 1. et seqq.
[2] « Æn. 2. »
[3] « Claud. l. 2 de laudis stiliconis. »
[4] « Æn. 4. »
[5] « Tertull. lib. 2 ad uxorem. »
[6] « Æn. 9. »

« Dans le panneau de l'autre face l'on a peint *un Cupidon tenant le chiffre de la Reyne* [1] au dessus duquel est escrit cet éloge.

> « *Magnorum soboles regum, pariturasque.*
> « *Reges* [2].

« Ces deux devises, tirées de deux poètes différents conviennent dans l'expression de la naissance Royale de leurs Majestés, et sont comme un présage certain de celle d'une divine lignée.

« Tous les autres panneaux supérieurs de la sale du batteau contiennent les mots de ce beau distique :

> « *Bellum, Pax et Amor subeunt*
> « *Certamina, bellum victum est,*
> « *Pax vincit, pace triumphat amor.*

« Sur le dosme ou pavillon qui couvre le batteau, il y a *sept figures,* la principale est au milieu, élevée sur des trophées d'armes, et représentant *la Paix,* tenant à la main droite deux couronnes, qui sont celles de France et d'Espagne heureusement réunies : et de l'autre deux cœurs couronnés qui sont ceux de leurs Majestés, la devise est composée de ces deux mots :

> « *Felicitas temporum* [3].

qui estoient gravés dans quelques médailles anciennes où il y avoit une semblable représentation; la deuxiesme figure est *un petit enfant* qui, avec la main droite représente (*sic*) un globe pour signifier que les deux Roys, faisant la Paix, l'ont donnée à tout le monde, duquel autrement ils peuvent se rendre maîtres. La troisiesme *un Cupidon décochant sa flèche* vers les deux cœurs.

« Aux quatre angles, il y a un pareil nombre de *statues d'enfants tenant d'une main des estandars blancs,* enrichis et parfumés de fleurs de lys d'or et de l'autre des palmes dorées.

« Sur l'éperon du bateau il y a *un Lion couronné* et un croissant aux deux costés avec *trois figures marines ;* le lion et le croissant sont les armes de Bordeaux, à l'entour du lion l'on voit cette inscription :

> « *Vereri*
> « *Edidicit, nullasque ruit nisi jussus in iras* [4].

« Ceux qui ont leu dans les livres qu'elle est la douceur et l'obéissance du Lyon aprivoisé en fairont l'application.

[1] « 10 henr. alstedius tom. 3, Enciclopæd. l. 23. »
[2] « ClauD. de Nupt. honor. et mariæ. »
[3] « Pier. lib. 15, hiérog. Cap. 47. »
[4] « Stat. lib. 2. Achilleidos. »

« Au dessus du croissant, des deux costés, il y a cette devise :

« *Uni serviet astro* [1].

« Le dehors du bati au tout le long de la galerie qui règne autour d'Icelluy, et dans les panneaux inférieurs est orné de plusieurs *chiffres de leurs Majestés, trophées, dauphins et autres représentations* d'or et d'argent.

« Sur les panneaux supérieurs et à commencer par le premier du costé droit, il y a *un arc en ciel*, qui est le plus ancien simbole de la paix, au dessous cette devise :

« *Longè refulget* [2].

« Pour marquer que cette paix s'étend bien loin par la grande estendüe des lieux où l'on voit les couleurs lumineuses et mistiques de ce signe céleste.

« Dans le deuxième panneau il y a *des flames qui tombent du ciel* avec cet emblême :

« *Cœlestis illustrant omnia flammæ* [3].

« *La Paix* estant signifiée par l'*arc en ciel* et par les coulombes qui sont au paneau suivant, les flammes célestes, lesquelles *représentent le mariage du Roy et de la Royne*, et l'amour sacré qui embrasse leurs cœurs.

« *Testes firmant connubia flammæ* [4].

accompagnent heureusement avec beaucoup d'éclat et de lustre ces deux favorables présages.

« Sur le troisiesme on voit *deux coulombes portant*, chacune au bec, *un rameau d'olivier* avec cette inscription :

« *Regales agnoscis aves* [5].

« Le poëte parlant de son Énée dit, *maternas agnoscit aves*, le mot *Regales*, a été pris du commentateur, lequel en deux endroits observe que ces oiseaux ne servent d'augures que pour les Roys. Et ce n'est pas sans raison que des coulombes font icy un corps de devise puisque dans la Ste Ecriture et chez les autheurs profanes, elles sont tout à la fois le simbole de la Victoire, de la Paix, et de l'Amour; et que c'est une cou-

[1] « Stat. lib. 1. Sylv. »
[2] « Æn. 8. »
[3] « Claud. de quarto consulatu honorij augusti. »
[4] « Claud. 1 : de naptu proserpinæ. »
[5] « Æn. 6 ubi Servius et Æn. 1. »

lombe, laquelle porta du ciel la S^te Ampoule qui sert au sacre de nos Roys [1].

« Sur une des grandes portes par laquelle le Roy doit entrer dans la sale du batteau et au dessus du grand Ecusson doré des armes de France, il y a *la déesse Pallas* qui présente un rameau d'olivier, et *la Justice* qui tient une balance avec cette devise au milieu :

« *Hæ tibi erunt artes* [2].

« Nostre incomparable monarque va appliquer toutes ses pensées à faire jouyr ses sujets des avantages de la Paix, et régner la Justice dans son Royaume.

« Dans le carré qui suit il y a *un chêne*, arbre consacré par les payens à leur Jupiter; sur les fuilles duquel sont escrits les chifres du Roy et de la Reyne. La devise :

« *Dat cultoribus umbram* [3].

« Si les poëtes ont parlé de certaines fleurs sur lesquelles la nature a gravé les noms des Roys; et si les historiens des Indes enseignent qu'on y voit des arbres sur les fuilles desquels on remarque des croix et d'autres figures, l'invention de nostre arbre ne sera pas condamnée, puisque c'est un des simboles de la Royauté; et qu'il ne couvre de son ombre que ceux qui l'approchent avec respect, et quelque Espèce d'adoration [4].

« Au dernier panneau l'on voit *des palmes se joignant* par le haut avec cette inscription :

« *Nutant ad mutua Palmæ*
« *Fœdera.*

« C'est pour marquer la Paix des deux Royaumes et l'union qui est establie par le Sacré mariage de leurs Majestés. La Palme en est le hiéroglyphique dans Philostrate, et les naturalistes remarquent qu'il y a un tel amour entre le premier masle et la première femelle, qu'estant séparées par une rivière, ils courbent leurs branches, et les avancent l'un vers l'autre pour se joindre vers le milieu [5].

« Du costé gauche, ces deux vers ont fourni trois inscriptions :

« *Tu festas, Hymenæe, faces, tu, gratia, flores,*
« *Elige, tu geminas, concordia necte coronas* [6].

[1] « Pier. lib. 22 hierogl. C. et seqq. — Floard et Baron ann. Co. 6 an 499.
[2] « Æn. 6. »
[3] « 10. Henr. alstedius tom. 3. Enciclopædiæ. lib. 23. »
[4] « Virgil. ecloga 3. et Claud. in probini et olibrii fratrum consulatum, dit te variis — scribent in floribus horæ. »
[5] « Plin., lib. 13, ch. 4. »
[6] « Claud. de nupt. hò. et mariæ. »

« Dans le premier carré est la représentation *du dieu Himen*, qui parmi les payens présidoit aux nopces dont la cérémonie ne se faisoit jamais sans flambeaux alumés. L'inscription :

« *Tu festas, hymenæe faces.*

« Au deuxième celle de *trois Grâces* ainsy qu'elles estoient peintes par les anciens touttes nües, ayant leurs mains pleines de fleurs et des ailes aux pieds et l'inscription :

« *Tu, gratia, flores-Elige*[1].

« Dans le troisiesme est *une déesse* sur laquelle voltigent deux corneilles, image de *la Concorde* chez les anciens, avec ces mots :

« *Tu geminas concordia, necte coronas*[2].

« Sur l'autre grande porte par laquelle leurs Majestés fairont leur entrée ou sortie, il y a *trois estoilles* qui sont l'heureuse constellation de laquelle la France reçoit toutes ces favorables influences. Devises :

« *Monstrant Regibus astra viam*[3].

« Dans le panneau qui suit, il y a *un nid flottant sur les eaux* avec cette inscription :

« *His Thalamis cessant venti.*

« L'histoire des Alcyons est si commune, néanmoins si convenable au sujet, que cette devise n'a pas deu estre oubliée, quoy qu'elle n'ayt pas besoin d'explication [4].

« Sur le dernier panneau, l'on représente *une branche de laurier et une autre de mirthe*, la première est le simbole de la Victoire et l'autre de l'Amour. Devise :

« *Utraque digna coli* [5].

« A l'une des extrémités du bateau, et sur la poupe. Il y a dans le panneau du costé droit la représentation de *la Garonne*. L'inscription :

« *Hoc mallet nasci cytheræ profundo*[6].

[1] « Pind. Olimp. od. 14. »
[2] « Pier. hierogl. lib. 20, cap. 27 »
[3] « C'est celle des anciens chevaliers de l'Estoile. »
[4] « Omnes radunt ventorum procellæ, statusque aurarum qui escunt Ambros. 1. 5. hen. C. 13. »
[5] « Claud. lib. 3. de rapt. proserp. »
[6] « Stat. lib. 1, sylv. »

« Dans celuy de l'autre costé, celle *d'un Triton* et ce vers de Senèque :

« *Triton ab alto cecinit hymenœum choro* [1].

« A l'autre extrémité sur la proue et dans le premier carré, il y a *un ange tenant une coupe à la main*. Devise :

« *Concordia Augustorum* [2].

« Le corps et la devise sont tirés d'une médaille ancienne, de laquelle il est parlé par l'autheur des hiérogliphiques.

« De l'austre costé se voit la représentation de *la ville de Bordeaux*, entourée de deux branches d'olivier chargées de fruits. Devise :

« *Nil poscimus ultra* [3].

« Elle ne demande que d'estre de toutes parts environnée de la Paix, dans son enceinte, au dehors de ses murailles, sur son port, dans ses campagnes, sans aucune marque ni vestige de guerre, et que ses habitants puissent en goûter les plaisirs et les douceurs [4], puisqu'ils ont cette gloire de posséder la pureté et l'innocence, qu'il falloit avoir chez les anciens pour cueillir et moissonner ce fruit délicieux qui est le simbole de la Paix . [5] »

Quoique le nom du peintre ne soit pas indiqué, nous attribuons ce travail à Philippe Deshayes, puisqu'il mourut cinq ans plus tard, le serment de son successeur n'ayant été prononcé que le 6 juin 1665. Il est vrai que celui-ci, Antoine Le Blond dit de Latour, habitait Bordeaux depuis 1656, d'après Bellier de la Chavignerie [6], mais nos notes sur cet artiste, très nombreuses, ne commencent qu'en 1665.

Nous rapportons à P. Deshayes l'honneur de l'exécution des travaux de peinture de l'entrée royale de 1660, avec d'autant plus de certitude que les marchés de 1643 établissent sa participation directe dans de semblables commandes. En 1660, il y avait douze ans qu'il « portraicturait » les jurats ; il est donc tout naturel qu'il ait peint les nombreuses figures que nous avons décrites.

[1] « Sen. in Troade. »
[2] « Pier. 1. 56, hierog. cap. 35. »
[3] « Claud. de Bello Gyldonico. »
[4] « Cum pura sit oliva puros petit messores florent. »
[5] Archives municipales de Bordeaux, EE, carton 229, *Maison navale et brigantin de la ville*.
[6] BELLIER DE LA CHAVIGNERIE, *Dictionnaire des artistes de l'École française*, Paris, Renouard, 1885.

6

Les portraits des jurats.

Il n'y a aucun doute, Deshayes peignit le comte d'Estrades, le nouveau maire de Bordeaux, nommé par Louis XIV [1], et tous les jurats qui se succédèrent de 1648 à 1665. Mais une partie de ces portraits fut très probablement détruite, soit, les plus anciens, durant les troubles de l'Ormée en 1652; et 1653 soit, ceux de cette période, par les chefs de la contre-révolution en 1654.

Si Villars, Blaru, Trancars et Désert furent exclus de l'amnistie, si Dureteste fut décapité et sa tête exposée au bout d'un pieu, à plus forte raison détruisit-on leurs portraits [2]. Il était d'usage de pendre, de brûler ou de supplicier les condamnés, au moins en effigie, comme on le fit pour Bernard de La Vallette, rendu responsable du désastre de Fontarabie, et notamment de lacérer leurs représentations peintes, comme firent les ligueurs de Toulouse, traînant dans les rues le corps du président Duranti, enveloppé dans le portrait de Henri III.

Assurément, les curieuses toiles, représentant les hommes d'action de ces temps troublés, ont été détruites intentionnellement ou n'ont point échappé au grand désastre que subit le Musée des portraits de l'Hôtel de Ville, lors de la formidable explosion de la poudrière, le 13 décembre 1657. Aussi les jurats dont nous fournissons les noms ont-ils été peints en 1660, 1661, 1662. Nous n'avons trouvé aucune trace de ceux qui furent commandés de 1648 à 1654.

1660. — MM. de Pichon, Vidaud, de Jehan.
1661. — MM. de Mérignac, de Lauvergnac, Durribaut.
1662. — MM. Mallet, Boyrie, Davencens.

[1] Archives municipales de Bordeaux, papiers demi-brûlés, non classés, *loc. cit.*

[2] On peut remarquer qu'un Jean Deshayes, graveur, florissait, à Paris, dans le dix-septième siècle et que d'autres artistes du même nom habitaient Nancy.

7

Tableaux peints par Deshayes.

Nous connaissons peu de tableaux du peintre Deshayes en dehors des peintures décoratives qu'il fit pour les entrées du comte d'Harcourt, en 1643; du duc d'Epernon, en 1644; du prince de Conty, en 1658; de Louis XIV, en 1659 et 1660. Son œuvre se réduit à neuf portraits de jurats et aux sujets suivants [1] :

1643. — *L'Honneur*, figure décorative, sur la maison navale offerte au deuxième duc d'Epernon.

1658. — *Portrait du prince de Conty*, sur l'arc de triomphe de l'Hôtel du convoi.

1660. — *Trois anges*, portant les chiffres de Leurs Majestés, de la Reine, 2 cœurs; — *Un dragon;* — *Une déesse* présentant une branche de laurier; — *Sept figures* sur le dôme de la maison navale : *la Paix et six enfants;* — *Un lion couronné* et *Trois figures marines;* — *Pallas* et *Justice;* — *le Dieu Hymen;* — *les Trois Grâces;* — *la Concorde;* — *la Garonne;* — *Un Triton;* — *Un Ange* tenant une coupe; — *la Ville de Bordeaux, des Ciels, des Chiffres, des Dauphins*, etc., pour l'entrée de Louis XIV.

1660. — *Une Notre-Dame*, pour la chapelle de l'Hôtel de Ville.

1665. — *Un Vase de fleurs*, dessus de porte.

— *Porcie*, tableau de cheminée, commandé par le sieur Goudeau.

Les deux dernières toiles sont mentionnées dans un acte, du 11 février 1665, qui nous fait connaître la situation gênée du peintre, sa maladie, suivie de sa mort peu de jours après, et aussi quelques détails curieux relatifs à cette commande.

« Philippe Deshayes, bourgeois de Bourdeaux et peintre ordinaire
« de l'Hostel de Ville d'icelle, lequel a dict que l'année passée le
« sieur Goudière aussy bourgeois dudit Bourdeaux avoit esté dans
« sa maison pour le prier de luy faire deux tableaux, scavoir l'un
« de la *figure de Porsie*, pour mettre sur la cheminée d'une de
« ses chambres dont il luy bailla la mesure et l'autre est un *vase*

[1] Comme Du Roy et Cureau, Deshayes peignit les armoiries des mais. Voir Pièces justificatives 1662, 1663 et même en 1644.

« *de fleurs* pour mettre sur la porte. Ce que ledict Deshayes luy
« accorda de faire pour le prix conveneu entr'eux à la somme de
« vingt deux escus faisant soixante six livres sur quoy ledict sieur
« Goudière luy auroit baillé trente trois livres qu'est la moitié sy
« bien que ledict Deshaes a faict lesdicts tableaux suivant la
« vollonté et désir dudict sieur Goudière au mieux qu'il luy a esté
« possible et quoyque cela soit faict despuis deux mois ou environ
« et qu'il l'aye faict scavoir audict Goudière... il n'en a teneu
« compte le remettant de jour à autre qu'est cause que le requérant
« qu'est détenu malade dans son lict, somme et requiers ledict
« sieur Goudière d'aller prendre et retirer lesdictz deux tableaux
« susdicts et ce faisant luy payer les trente troys livres restantes
« du prix d'iceux..... Faict à Bordeaux en la maison dudict
« Dehays... »

« DESHAYES »

« Notiffié le 13e du mois et an... »
(Arch. départ. de la Gir., Série E, notaires, Lafeurière, f° 221.)

Cette pièce n'indique pas une situation précaire, mais en la rapprochant du congé donné par « Richard de Moquet, escuyer et « Maistre d'Hostel de S. M. » aussitôt après la mort du peintre, des attermoiements de la veuve pour solder les reliquats des loyers qu'elle devait, on peut croire que la gêne était venue.

En effet l'office de courretier juré sur lequel reposait les héritages des de Rémigion n'avait pas encore été remboursé, en 1675. La Compagnie des courretiers royaux n'en payait pas même les intérêts régulièrement puisqu'un acte du notaire Lafeurière porte « que les intérêts sont deubs de deux années ».

Enfin, le peintre n'avait pas dû faire fortune, car, en ces temps troublés, la guerre civile avait amené la plus affreuse misère ; les campagnes étaient saccagées, les églises pillées. On rebatissait sur des ruines mais on ne commandait pas de tableaux.

Les peintures des Entrées de d'Epernon et de Louis XIV, quelques portraicts de jurats, quelques armoiries pour les mais (1661-1662), une N. D. pour la chapelle de l'H. de V., les tableaux, peints pour Godière, tels sont les travaux dont nous avons trouvé des preuves d'exécution, mais non des restes visibles. L'œuvre matérielle de Dehayes nous est encore inconnue, mais nous con-

naissons le prix de ses portraits : 60 livres l'un ; le traitement qu'il recevait : cent vingt livres par an, payées par demi-année, comme le prouvent des mandements du 23 septembre 1654, 16 mai et 16 novembre 1661, 15 avril 1662.

Les notes que nous fournissons sur Deshayes n'ont pas l'importance de celles que nous avons données sur Guillaume Cureau, dont nous avons retrouvé de belles œuvres authentiques, mais elles relieront ce dernier avec les deux Leblond dit de Latour, dont nous fournirons les biographies complètes et les preuves de leur valeur comme peintres et comme professeurs.

Notre tâche aujourd'hui a été d'éclairer l'histoire de l'art officiel à Bordeaux, de François I^{er} au siècle de Louis XIV ; à bientôt l'histoire de l'enseignement des arts du dessin, c'est-à-dire de l'école académique de Bordeaux[1].

X

ANTOINE LE BLOND DIT DE LATOUR

PEINTRE DU ROY, BOURGEOIS DE LA VILLE DE PARIS ET NATIF D'ICELLE,
PEINTRE ORDINAIRE ET BOURGEOIS DE LA VILLE DE BORDEAUX,
PREMIER PROFESSEUR DE L'ÉCOLE ACADÉMIQUE ET MEMBRE DE L'ACADÉMIE DE PEINTURE
ET DE SCULPTURE DE BORDEAUX.

1630 (?) † 9 décembre 1706.

Antoine Le Blond dit de Latour est né à Paris, d'Antoine Le Blond, maître orfèvre et bourgeois de la ville de Paris et de Geneviève Le Masson. Il épousa, à Bordeaux, paroisse Saint-Mexent, Marie-Madeleine, fille de Jacques Robelin, architecte du Roi, le 7 juin 1665, fut nommé premier professeur de l'École académique de Bordeaux, le 29 avril 1691, et mourut dans cette ville, le 9 décembre 1706, rue Saint-James, paroisse Saint-Éloy[2].

Antoine Le Blond dit de Latour, peintre officiel de la ville de Bor-

[1] Nos longues et difficiles recherches ont été facilitées par l'obligeance de MM. les archivistes de la ville de Bordeaux et du département de la Gironde, mais tout particulièrement par notre érudit ami, M. Dast de Boisville, auquel nous devons de nombreuses lectures et d'excellents documents.

[2] Les Pièces justificatives sont placées dans l'ordre chronologique. Chaque date citée indique ainsi la preuve, sans avoir besoin de répéter indéfiniment les renvois aux pièces annexées.

deaux, eut une influence considérable sur les Beaux-Arts dans la région du Sud-Ouest. Non seulement la déférence, avec laquelle il était traité par ses collègues, démontre la supériorité de son talent et de ses connaissances artistiques, mais il fut le fondateur de l'École académique de Bordeaux, la plus ancienne de France [1]. A ce titre seul il aurait droit à la reconnaissance publique. Écrire la vie de Le Blond de Latour, c'est faire l'histoire de cette École qui, après bien des vicissitudes, est devenue notre École municipale des Beaux-Arts.

Les notes biographiques qui ont été publiées sur ce peintre estimable sont des plus succinctes. Elles ne fournissent aucun renseignement sur ses parents, sur ses travaux, et présentent quelques affirmations plus que douteuses.

Nous avons été assez heureux pour trouver dans les minutes des notaires et dans les feuillets non classés, débris de l'incendie de nos archives municipales [2], de très nombreux documents qui nous permettent de faire connaître la famille de notre peintre, une partie des portraits et des tableaux qu'il a exécutés et les difficultés qu'il a eues à subir pour établir et maintenir l'École académique de Bordeaux.

Les pièces justificatives annexées, faciliteront notre tâche. On y trouvera les détails et les faits sur lesquels il est inutile d'insister Il suffira, donc que nous résumions brièvement les diverses pièces qui concernent Le Blond de la Tour, peintre, écrivain, professeur, pour que l'on puisse apprécier le talent de l'artiste, et que nous réservions un chapitre renvoyant aux documents sur sa famille pour que l'homme privé soit connu.

I

Le Blond de Latour, peintre de l'Hôtel-de-Ville.

Le 6 juin 1665, « Antoine Le Blond dict de Latour a presté le
« serment de peintre ordinaire de la Ville au cas resquis et accous-

[1] L'École académique de Lyon semble avoir été fondée avant celle de Bordeaux, d'après les Procès-verbaux de l'Académie Royale, mais M. Charvet, dont la compétence ne saurait être mise en doute, dit : « Nous ne croyons pas que Blanchet ait obtenu des lettres-patentes spéciales pour Lyon. » — L. Charvet, *les Origines de l'enseignement public des arts du dessin, à Lyon, aux XVIIe et XVIIIe siècles.* Réunions des sociétés des Beaux-Arts des départements, Paris, Plon et Cie, 1878, p. 122.

[2] Nous rappelons que c'est dans les feuillets demi-brûlés, sauvés de l'incendie

« tumé, au lieu et place de Philippe Deshays, » lit-on dans le registre de la Jurade. C'est la première mention officielle qui concerne notre peintre. Le lendemain, il se mariait à Saint-Mexent, en exécution de son contrat de mariage passé par-devant M° Licquart, notaire, le 3 mai 1665.

Il est certain que s'il fut nommé peintre ordinaire de la ville, c'est que les édiles connaissaient son talent, et, s'il se mariait le lendemain de sa nomination, c'est qu'il habitait Bordeaux depuis quelque temps déjà. Cela est incontestable. Mais rien n'autorise à croire que Le Blond de Latour s'établit à Bordeaux en 1656, comme J. Delpit et Bellier de la Chavignerie l'affirment [1]. La pièce la plus ancienne, sur laquelle nous avons vu sa présence constatée, est son contrat de mariage, fait le 3 mai 1665 [2].

Les peintres de l'Hôtel de ville avaient pour mission spéciale de peindre les portraits des jurats sortant de charge, soit trois par année, en pied, et trois en buste, d'entretenir les tableaux, c'est-à-dire les portraits des anciens jurats, ceux du Roi et de la famille royale, les toiles qui décoraient la chapelle, enfin de prendre part aux peintures décoratives des fêtes officielles, armoiries qu'on plaçait aux mais, tableaux allégoriques des arcs de triomphe et des maisons natales lors des entrées royales ou princières. Ils étaient donc les peintres de portraits des jurats, les conservateurs du Musée, les peintres décorateurs de la ville [3].

La collection des portraits des maires et jurats de Bordeaux

de nos Archives municipales, que nous avons trouvé la plupart des documents qui nous permettent de donner aujourd'hui des listes certaines de noms de jurats, dont les portraits furent peints par les peintres de l'Hôtel de ville. Le labeur a été considérable, mais les résultats ont été excellents, grâce à l'affabilité de l'archiviste municipal, M. Ducaunnès-Duval, que nous ne saurions trop remercier.

[1] J. Delpit, *Fragment de l'Histoire des arts, à Bordeaux*, Gounouilhou, 1853, in-12 de 50 pages. — Bellier de la Chavignerie. *Dictionnaire des artistes*, Paris, Renouard, 1885, in-8°.

[2] Si Le Blond de Latour habitait Bordeaux en 1656, on trouvera son nom lié à celui de J.-B. Garnier, sieur de Boisgarnier, son ami, auquel il dédia sa *Lettre sur la peinture*. Celui-ci fut receveur de la comptablie, à Bordeaux, où des actes notariés signalent sa présence de 1656 à 1669. Nous ne connaissons que deux pièces qui rappellent les rapports d'amitié qui les unissaient, mais elles sont importantes : le contrat de mariage de Le Blond de Latour, 3 mai 1665, et la dédicace, de la brochure rarissime, à M. de Boisgarnier, 1669.

[3] Le peintre ordinaire de la ville était inscrit sur les comptes du trésorier parmi les *menus officiers de l'Hôtel de Ville*. Il touchait 120 livres de gages par

aurait aujourd'hui un prix inestimable. On y verrait tous les grands hommes qui ont illustré la Guienne depuis Biron, Montaigne et d'Ornano jusqu'à Armand Saige et au vicomte du Hamel, c'est-à-dire la noblesse, l'armée, le barreau, le commerce et la bourgeoisie, depuis trois siècles et demi. Mais des accidents aussi graves qu'imprévus nous ont privés à tout jamais de la plus grande partie de ces précieux souvenirs des bienfaiteurs et des hommes célèbres de la cité.

Le 13 décembre 1657, l'une des tours de l'Hôtel de ville sauta avec la moitié des bâtiments dans lesquels un violent incendie se déclara. La foudre avait mis le feu aux poudres de l'arsenal municipal.

Un autre désastre, plus funeste encore, fut l'incendie qui éclata le soir du jeudi saint, en 1699. « Le 16 « avril » sur les huit « à neuf heures du soir, jour du Jeudi-Saint, le feu prit à la Cha- « pelle de l'Hôtel de Ville qui fut tout incendiée à moins d'une « heure de temps à cause de la grande quantité de Tableaux et « Portraits de MM. les jurats, et autres matières combustibles qui « étoient dans ladite Chapelle, en telle sorte que sans le bon ordre « et la vigilance desdits sieurs jurats qui prirent toutes les « précautions nécessaires pour éteindre le feu, le Corps de logis « attenant à ladicte Chapelle où le feu avoit déjà commencé à pren- « dre, auroit été consommé... [1] »

— Enfin, le 28 décembre 1755, la salle de spectacle attenante à l'Hôtel de ville fut détruite de la même façon et, des chambres de réunions des jurats, il ne resta que des murailles noircies, des bâtiments effondrés et à peine quelques salles étayées, lézardées, aux plafonds menaçants.

Que sont devenus les portraits de nos maires et jurats, faits

an pour « l'entretenement des tableaux ; 135 livres par an, pour trois portraits de jurats, *en long*, c'est-à-dire en pied, soit 45 livres par portrait et 3 livres par écusson ou armoirie que l'on plaçait aux mais. Les Entrées royales ou princières, celles des Gouverneurs ou des Archevêques lui fournissaient de très nombreux travaux de décoration : maisons navales, arcs de triomphe, maison des harangues, etc. Les honneurs funèbres, rendus aux Rois ou aux grands, mausolées ou catafalques, devaient leur faste au talent du peintre de la ville, enfin les commandes particulières de la noblesse, du clergé, de la magistrature ou de l'Université apportaient à l'artiste officiel, par des nombreux portraits ou des tableaux d'église, non seulement le bien-être, mais la considération.

[1] TILLET, *Chronique bordeloise*. Simon Boé, 1703, p. 220.

MADAME TILLET
FEMME DE L'AUTEUR DE LA « CHRONIQUE BOURDELOISE »
PAR ANTOINE LE BLOND DIT DE LATOUR
(1700.)

par les peintres ordinaires de la ville? Les familles étaient autorisées à emporter ceux de leurs parents, après plusieurs années d'exposition dans l'hôtel de ville. Ils n'ont donc pas tous péri dans les incendies; il en reste encore dans des greniers ignorés; on peut en sauver encore. Nous pouvons en signaler trois, ceux de M. et M^{me} Tillet et de M. de Comet[1]. (Voir Planches.)

Quoi qu'il en soit, nous donnons la liste des portraits dont nous avons relevé les quittances, soit dans les registres des mandements, soit surtout dans les feuillets demi-brûlés, restes de l'incendie de nos archives municipales. Assurément Antoine Le Blond de Latour a peint toutes les jurades de 1665 à 1691, au moins, date à laquelle il fit donner, à son fils Marc-Antoine, la survivance de sa charge, mais ignorant à quel moment précis il quitta le pinceau, nous donnons les noms des jurats portés sur les reçus de 1665, date de sa nomination, à 1706, date de sa mort; soit 109 portraits en pied qui ont été faits en même temps que 109 portraits en buste :

2

Portraits de Jurats.

1666, mars 13. —	MM. de Ségur, sieur de Ponchat, Clary et de Sossiondo.
1668, mars 21. —	Madailhan, Durant et Roche.
1671, juill. 21. —	de Vivey, de Licterie et Mercier.
1672, août 20. —	Mallet, Noguès et Lostau.
1673, juill. 29. —	Ponthelier, Sabatier et Valloux.
1674, août 18. —	Ponchat, Durribaut et Béchon.
1675, mai 4. —	Fonteneil, Boisson et Roche.
1676, nov. 4. —	de Boroche, Minvielle, Carpentey, de Jehan et Dubosq.
1677, juill. 21. —	de Lalande-Deffieux, Chicquet et Billatte.
1678, févr. 12. —	de Bourran, de Poitevin, Roche de la Tuque.
1678, juill. 20. —	de Guionnet, Duprat et Cournut.
1680, sept. 11. —	de Sallegourde, Comet, Pontoise, de Jehan, procureur syndic.
1682, juill. 12. —	de Lacourt, Romat et Léglise.

[1] On lit au dos : « M. TILLET, *auteur de la Chronique bourdeloise*. L'autre porte cette simple mention : « M^{me} TILLET. » Voir Pièces justificatives, 1680, septembre 21, De Comet, et 1700, août 11, Tillet.

1683, juill. 14. — MM. de Maniban, Jégun et Navarre.
1684, juill. 31. — d'Aste, Fresquet, Dumas.
1685, juill. 31. — de Primet, Dudon, Minvielle, de Jehan, Dubosq, Clerc de Ville.
1686, janv. 19. — Mérignac, Belluye et Lavergne.
1687, janv. 15. — de Ferron, de Méginhac et Foucques.
1688, août 9. — de Mérignac, de Fonteneil et Massieu.
1689, juin 27. — de Blanc de Mauveisin, de Brezets et Miramond.
1690, juill. 26. — de Secondat, Boyrie et Carpentey.
1691, juill. 3. — de Lancre, Grégoire et Barreyre.
1692, mars 29. — D'Aste, Eyraud et Lavaud.
1693, août 11. — de Poumarède, Leydet et Miramon.
1694, févr. 1. — de Peirelongue, Faulte et Séguin.
1695, janv. 19. — de la Devise, Cambous et Fénellon.
1696, janv. 30. — de Tayac, Pianche, de Sage, Puybarban.
1697, janv. 3. — Dubarry, Roche, de Richon, Lostau, Ledoulx.
1698, avril 5. — de Galatheau, de Richon et...
1699, juill. 21. — de Mondenard, Boirie et Billate.
1700, août 11. — de Martin, Tillet [1] et Ribail.
1701, août 31. — d'Essenault, Lauvergnac et Bensse.
1702, août 28. — Gauffreteau, Levasseur, Mercier.
1703, juill. 11. — d'Arsac-Dalesme, Maignol, Viaut.

Antoine Le Blond de Latour peignit plusieurs portraits sur la commande des Jurats :

1670, juin 18. — Portrait du Roi.
1672, mai 17. — Réparation du portrait du maréchal d'Ornano, maire de Bordeaux.
1675, mai 4. — Autre portrait du Roi.
1677, juill. 21. — Portrait du Dauphin.
1678, juin 10. — Portrait de la Reine.
1678, févr. 12. — Portrait de M. de Berthous, jurat.
1684, juill. 3. — Portrait du Roi sur son trône.
1684, juill. 31. — Réparation de la Passion figurée.

[1] Les portraits de M. et M^me Tillet, ainsi que ceux de la famille de Comet, sont conservés dans le château de Loménie (Lot-et-Garonne). Ils proviennent de la famille de M^me la vicomtesse de Combert, née Thérèse de Galaup, dernière descendante des de Comet, protecteurs, puis élèves de S^t Vincent de Paul.

Le Blond de Latour avait fait, le 5 juin 1666, un *Crucifix*, pour premier travail, mais il avait dû aussi réparer plusieurs portraits qui avaient souffert des injures du temps et des hommes, faire des armoiries, des lambris, des *boisages*, des faux-bois *pour encadrer les portraits des jurats*. Ces mots : faux-bois, boisages, lambris, sont en toutes lettres dans les mandements. Ces travaux, quoi qu'on en puisse penser, n'avaient rien de déshonorant, car, alors, il n'y avait pas de spécialistes comme aujourd'hui et le peintre officiel de la ville était chargé, non seulement des portraits des jurats, mais aussi des décorations picturales des fêtes publiques, de l'entretien des tableaux et de tout ce qui se rapportait à ces commandes.

On ne se rend pas un compte exact de ce qu'était la vie intime des peintres et des sculpteurs en province, sous le règne de Louis XIV. Rien ne distinguait l'artiste de l'artisan, sinon le talent. Nous développerons ailleurs cette question; il suffira, ici, que nous donnions, aux *Pièces justificatives*, le texte d'un contrat d'apprentissage, semblable à tous les contrats d'apprentissage, que « François Pouliot, maistre paintre demeurant à Saint-Jean de Luz » passait à Bordeaux, le 21 avril 1666, avec « sieur Anthoine Le Blond dict Latour, bourgeois et maistre paincture (*sic*) juré de la présente ville ». Cette pièce démontre qu'un artiste officiel, vénéré par ses concitoyens, n'était considéré que comme un simple artisan. Ces mœurs peuvent paraître étranges, mais les textes d'archives les constatent[1]. (Voir *appendice*, p. 275.)

Leblond de la Tour était un peintre habile. Les portraits de M. de Comet, jurat, 1680 (voir planche) ; de M. Tillet, jurat, 1700, auteur de *la Chronique bordeloise*, et de Mme Tillet, sa femme (voir planche), sont d'un dessin serré et agréable. Les yeux, notamment, sont traités avec une sûreté d'expression qui fait pardonner une certaine sécheresse des lèvres, assez commune dans les portraits du XVIIe siècle. Le dessin est ferme et large, la couleur devait être harmonieuse, mais ces toiles ont tellement poussé au noir et ont subi de si outrageuses retouches qu'il est difficile d'apprécier aujourd'hui toutes les qualités brillantes du peintre.

[1] 1666, *avril* 21. — Contrat d'apprentissage entre Le Blond de Latour, peintre, et François Pouliot, aussi maître peintre, pour son fils Jean. — Voir Pièces justificatives à la date indiquée.

3

Le Blond de Latour, écrivain d'art.

La bibliothèque de Bordeaux possède une plaquette unique — encore manque-t-il les planches — qui témoigne de la droiture du jugement et du sentiment élevé de l'art que possédait Le Blond de Latour : « *Lettre du sieur Leblond de Latour à un de ses amis, contenant quelques instructions touchant la peinture, dédiée à M. de Boisgarnier, R. D. L. C. D. F, à Bourdeaux ; par Pierre du Coq, imprimeur et libraire de l'Université,* 1669, *in-8° de 79 pages.* » L'auteur signe à la dernière page : « Leblond de Latour, peintre de l'Hôtel de ville de Bourdeaux. » Une planche, relative aux proportions du corps humain, manque dans le texte ; elle aurait permis de juger si la sûreté de main de l'artiste égalait la rectitude du jugement de l'écrivain.

La dédicace à M. de Boisgarnier nous déroute. Ordinairement les professeurs dédient leurs travaux à leurs protecteurs, aussi aurions-nous été heureux d'y trouver le nom de Lebrun qui fut, croyons-nous, le maître de Le Blond. Celui de M. de Boisgarnier n'éveille en nous que l'idée d'un condisciple, d'un élève ou d'un ami des arts qui a aidé ou fait travailler Leblond.

Jean-Baptiste Garnier, sieur de Boisgarnier, était originaire de Chartres, où son père habitait. Il occupait à Bordeaux une situation importante, parce qu'elle relevait des finances, où les emplois ont toujours été largement rétribués. Il habitait l'hôtel de la Comptablie, fossés du Chapeau-Rouge, à l'angle de la rue Saint-Remy [1]. J.-B. de Boisgarnier est le seul témoin qui représenta la famille de Le Blond dans son acte de mariage. Il y figure comme ami et non comme parent, ce qui nous porte à penser qu'il fut l'instrument de l'installation de notre peintre, à Bordeaux, de son mariage et de ses rapports avec les ingénieurs et architectes du Château-Trompette.

La lettre contenant *quelques instructions sur la peinture* est une conférence sage et raisonnée, pleine d'enseignements, par la hauteur des sentiments, l'enthousiasme pour le beau, l'admiration

[1] J.-B. de Boisgarnier était receveur de la comptablie de France, d'où les lettres R. D. L. C. D. F.

PIERRE DE COMET, AVOCAT

JURAT DE BORDEAUX, 1667-1669 et 1678-1680; TRÉSORIER DE LA VILLE, 1680-1682

PAR ANTOINE LE BLOND DIT DE LATOUR

1680.)

de l'antique, la glorification de la couleur. Elle rappelle les leçons que les académiciens donnaient à Paris à la même époque.

Nous n'analyserons pas l'œuvre de l'artiste écrivain, parce qu'elle n'offre qu'un intérêt rétrospectif, mais nous devons dire que le mérite littéraire fait valoir celui du professeur. Certainement les règles qui sont exposées sont surannées, l'exagération de la méthode peut paraître choquante, mais on doit reconnaître une sincérité, un amour de l'art, une distinction de sentiment, un respect de la vérité qui donnent la meilleure opinion de celui qui organisa plus tard l'École académique de Bordeaux.

Après avoir chaleureusement recommandé l'étude de l'antique, Leblond de Latour cite parmi les artistes modernes : Ch. Lebrun, que nous avons tout lieu de croire son maître; Le Poussin, dont Lebrun fut l'élève, qu'il semble avoir vu travailler, et le Titien, dont il admire sans réserves la couleur.

Il décrit le procédé employé par Le Poussin pour composer et éclairer ses tableaux. « Je ne puis m'empêcher d'apprendre [à « l'élève] l'invention du fameux M. Poussin qui est presque seul « de nostre temps qu'on peut comparer aux anciens pour ses belles « inventions qui lui ont acquis une estime immortelle parmy les « savants... Cet homme admirable et divin » préparait une sorte de caisse dans laquelle il ménageait des trous au-dessus et sur les côtés, qu'il ouvrait ou fermait pour éclairer l'intérieur à volonté. Il donnait ainsi à son tableau restreint le même jour que devait recevoir son tableau en grand, à la place qu'il occuperait.

La partie inférieure de la caisse était mobile, percée de trous et garnie de chevilles. Il modelait alors, avec de la cire molle, le nu des personnages qu'il voulait placer dans la composition, les drapait avec des étoffes minces mouillées, formait des accidents de terrain, puis après avoir éclairé son tableau, en ouvrant des soupapes pour donner le jour convenable, il plaçait son œil au point déterminé et voyait ainsi la scène au naturel.

Dans les conseils que donne Le Blond de Latour, on pourrait critiquer ceux qui recommandent les mesures de convention du corps humain, c'est-à-dire le maniérisme, et la composition des tons conventionnels pour les chairs, les verdures, les terrains, etc.; vrai danger si la copie terre à terre de la nature n'était pas chaleureusement conseillée. Mais il faut se rappeler que sous Louis XIV on régenta

toutes choses, l'art lui-même, et que ce fut l'une des principales causes d'une décadence qui tomba dans l'afféterie sous le règne de Louis XV.

Notre peintre ne peut pas être rendu responsable des idées fausses qui furent préconisées de son temps, aussi quoi qu'on pense de la méthode et des procédés qu'il conseille, on restera convaincu qu'il était instruit de son art et « qu'il écrivait avec *une habileté peu commune* en son temps, comme aujourd'hui[1] ».

Le Blond de Latour avait une éducation supérieure; son esprit était éclairé, ses sentiments élevés, il devait avoir le crayon aussi sûr que sa plume était habile.

4

Le Blond de Latour, premier professeur à l'École académique de Bordeaux.

« Le Blond dict Latour, bourgeois de la ville de Paris et natif d'icelle, *paintre du Roy*, » telles sont les qualités qui figurent sur le contrat du 3 mai et sur l'acte de mariage du 7 juin 1665. Il avait donc déjà une réputation établie sur des travaux sérieux. Tout porte à croire qu'il fut l'un des élèves de l'École de l'Académie de Paris, qu'il travailla sous les ordres de Lebrun dans les immenses travaux que Louis XIV confia au grand artiste. Cette conjecture s'appuie sur de nombreuses considérations qui ne peuvent être développées ici. Elle sera contrôlée le jour où nous connaîtrons la cause de l'arrivée à Bordeaux du peintre Le Blond de Latour. Quelle qu'elle soit, il n'en sera pas moins établi que, s'il n'a pas professé à Paris, il avait des élèves à Bordeaux, en 1669, et que le ton de ses leçons était celui de l'Académie royale.

Nommé peintre de l'Hôtel de ville, le 6 juin 1665, écrivant des lettres sur la peinture en 1669, il est tout naturel que Leblond,

[1] Jules Delpit, qui fut toujours un critique fort difficile, qualifie Leblond de la Tour « peintre et écrivain distingué ». Il ajoute : « quant au mérite littéraire de M. Le Blond, *sa lettre* prouve qu'il écrivait avec *une habileté peu commune* dans ce temps et qu'il était non seulement instruit de son art, mais qu'il avait même des prétentions tant soit peu verbeuses à la théologie et à la métaphysique. » — J. Delpit. *Fragment de l'histoire des arts à Bordeaux*, Gounouilhou. 1853, p. 13 et 15.

qui était Parisien, ait été attiré vers les Écoles académiques que Colbert fit créer par lettres patentes de décembre 1676. Aussi voyons-nous qu'en juillet 1688, le secrétaire de l'Académie royale, Guérin, écrivait à notre artiste : « Ne vous impatientez pas ; si jus- « qu'à présent vous n'avez point eu de nouvelles de votre affaire. » Cette affaire, c'était la création d'une école académique à Bordeaux.

Nous avons déjà annoncé, depuis plusieurs années, que nous préparions une histoire complète de l'École des Beaux-Arts de Bordeaux qui s'est appelée : École académique, Académie de peinture et de sculpture ; Académie de peinture, sculpture, architecture civile et navale ; École des principes ; Académie des Arts ; École gratuite de dessin, puis, de dessin et de peinture ; École municipale de peinture, sculpture et architecture ; École municipale des Beaux-Arts et Arts décoratifs. Nous aurons donc un chapitre spécial dans lequel nous discuterons, en détail, la vie intime de l'École académique et où nous fournirons des notes biographiques inédites sur ses divers professeurs [1].

Il suffira que nous produisions ici les pièces manuscrites, conservées dans la bibliothèque de l'École municipale des Beaux-Arts de Bordeaux, quelques délibérations de la Jurade, et le sommaire des procès-verbaux de l'Académie Royale de Paris, pour qu'on saisisse sans peine les difficultés de l'établissement de l'École académique, les vicissitudes qu'elle a subies et le dévouement de son premier professeur Leblond de Latour.

5

Titres de l'École académique de Bordeaux, conservés dans la bibliothèque de l'École municipale des Beaux-Arts de Bordeaux, Ab 18, n° 219.

N° 1. — Extrait d'un *brevet* donné par le Roi en faveur *de l'Académie royale de Paris*, le 28 décembre 1654.

N° 2. — Lettres patentes pour *l'establissement des académies de peinture et de sculpture*.

[1] Depuis que nous avons imprimé ces lignes, M. le maire de Bordeaux a bien voulu nous charger d'écrire l'*Histoire de l'Ecole municipale des Beaux-Arts*. Ce travail sera publié par la Ville de Bordeaux pour figurer à l'Exposition de 1900.

N° 3. — *Règlement pour l'establissement des Écoles académiques* de peinture et de sculpture, etc.

Nous ne reproduisons pas ces trois pièces, parce qu'elles ont été copiées sur des imprimés.

N° 4. — **1688**, juillet 26. — *Lettre de Guérin, secrétaire de l'Académie royale,* à Le Blond de La Tour, « peintre ordinaire du Roy en son *Académie royale, de peinture et de sculpture,* à Bordeaux. » Comment expliquer que Guérin a pu *écrire de sa main* de pareilles qualifications si Leblond n'était pas agréé de l'Académie, puisqu'aucune académie n'existait alors à Bordeaux ?

Le secrétaire de l'Académie dit à Leblond de ne pas s'impatienter s'il n'a pas de nouvelles de son affaire, c'est-à-dire de la création d'une École académique à Bordeaux. Il parle d'une « lettre malicieuse » qui a été adressée à l'Académie.

N° 5. — **1689**, janvier 21. — *Lettre de Guérin.* — Il ne reste plus qu'à faire signer « les articles quy ont esté dressez pour vostre « establissement », dit-il, mais M. de Louvois était tellement occupé par de grandes affaires qu'on n'a pas osé l'importuner. Guérin a montré, à Lebrun, les lettres de Le Blond, il secondera son « zèle autant qu'il le pourra ». (Lettre autographe.)

N° 6. — **1690**, juin 3. — *Lettres patentes de l'Académie royale portant établissement de l'École académique de Bordeaux.* — Original en parchemin, signé : Mignard, directeur ; Desjardins, de Sève, Coypel, recteurs ; Coysevox et Pailhe, adjoints recteurs; Regnauldin, Blanchard et Houasse, professeurs ; Jouvenet, Boulogne le jeune, P. Sève, de Plate Montagne, Edelinck, J.-B. Leclerc (*Id.*).

N° 7. — **1691**, avril 29. — *Nomination des professeurs de l'École académique.* — Le Blond de Latour est nommé « premier professeur à cause de son mérite et de ce qu'il a *l'avantage d'être du nombre de ceux qui composent l'illustre compagnie de l'Académie royale de Paris* ». Pièce originale signée par l'archevêque de Bordeaux, vice-protecteur, et par les professeurs. — Comment expliquer une semblable délibération si Leblond de Latour n'était pas agréé de l'Académie royale ?

N°" 8, 9 et 10. — **1692**, janvier 26, mars 4 et octobre 4. — *Nomination de Marc-Antoine Leblond de Latour, peintre, et de Jean-Louis Lemoyne, sculpteur,* comme agréés de l'École acadé-

mique de Bordeaux. Ces pièces originales et signées prouvent l'admission de Lemoyne et son séjour à Bordeaux.

N° 11. — **1692, mars 5.** — *Lettre de d'Estrehan*, intendant de l'archevêque de Bordeaux, vice-protecteur de l'École académique. — Il a vu Mignard et les « principaux directeurs » de l'Académie. Ils ont promis de faire prendre une délibération pour que les professeurs de l'École académique soient déchargés des taxes comme l'indiquent les lettres patentes de son établissement. Il ajoute « qu'il faudroit se servir du terme nominal d'École académique, « quand on écrit, et laisser vulgariser le nom d'Académie de Bordeaux partout ailleurs ». (Lettre autographe signée.)

N° 12. — **1692, août 5.** — *Lettres à M. le chancelier.* — Lettres des professeurs de l'École académique. — Ils le prient de les exempter des taxes sur les arts et métiers, conformément aux lettres patentes de l'École académique. — *Lettre de l'archevêque* pour recommander la précédente. — *Lettre du secrétaire de l'Ecole, Larraidy, à d'Estrehan.* Il le prie de solliciter une réponse de M. le chancelier.

Les taxes sur les Arts et Métiers avaient été établies sur la plainte des maîtres peintres et sculpteurs de Bordeaux qui n'étaient pas professeurs à l'École académique. Nous publierons les actes notariés, assignations, oppositions, etc., qui furent échangés entre les parties, ainsi que les arrangements qui survinrent. Ces pièces expliqueront les lettres ci-contre et diverses notes des procès-verbaux de l'Académie Royale de peinture et de sculpture.

N° 13. — **Sans date, 1703 (?)** — *Requête des Académiciens de Bordeaux à l'intendant de Guienne.* — Au sujet de la taxe imposée sur les *arts* et *métiers*, poursuivie par le directeur de la Recette générale des finances de Guienne. (Pièce signée Larraidy, professeur et secrétaire.)

N° 14. — **1703, juin 28.** — *Commandement*, par huissier, *aux professeurs de l'École académique*, présenté « à Leclerc l'ayné, peintre, représentant l'École académique », d'avoir à payer 1,200 livres. (Pièce originale.)

N° 15. — **Sans date, 1704 (?)** — *Requête des professeurs de l'École académique aux maire et jurats de Bordeaux.* — Ils rappellent la cérémonie qui fut faite le 16 décembre 1691, la messe célébrée dans le collège de Guienne, en l'honneur de l'éta-

blissement de l'École académique, en présence de l'archevêque, du commandant de la province, et des jurats ; l'ouverture des cours qui eut lieu le lendemain, les succès de leur enseignement, enfin l'historique des poursuites des traitants. Ils se mettent sous la protection des jurats.

N° 16. — 1704, avril 15, 20 et 25, mai 7. — *Requête à l'intendant de Guienne*, pour être déchargés de la taxe sur les arts et métiers. — Enquête de l'intendant, qui ordonne finalement le recouvrement des taxes ; — Réponse de Duclaircq, professeur, pour le secrétaire absent. Il adresse les pièces demandées par l'intendant, et signe : « Fait à Bordeaux par l'Académie des peintres. »

N° 17. — 1704, septembre 29. — *Lettre de l'Académie royale de Paris à l'Intendant de Guienne*, rappelant qu'elle a déjà envoyé un certificat à l'appui des demandes de l'École académique de Bordeaux et qu'elle le prie de surseoir aux poursuites jusqu'au retour du Roi, qui n'a pas changé de sentiment à l'égard de l'Académie royale et des Écoles académiques.

N° 18. — 1705, mars 30. — *Lettre de Guérin à Larraidy*. — L'Académie sollicite auprès de Mansard, mais celui-ci n'a pas encore pris de décision. M. Coysevox, directeur, et Guérin insistent le plus qu'ils peuvent, mais ils n'ont encore rien obtenu.

N° 19. — 1705, avril 21. — *Lettre des académiciens de Bordeaux à Mansart*. — Ils l'avisent que l'intendant de Guienne reconnait le bien fondé de leurs réclamations, mais qu'il n'a pas le droit de faire cesser les poursuites au traitant. Il faut obtenir une exemption de la Cour.

Lettre des mêmes à l'Académie de Paris. — Ils lui envoient la lettre préparée pour Mansart en priant « d'en disposer suivant vostre prudence ordinaire ».

Lettre des mêmes à Guérin. — L'École académique le prie de l'informer du succès des deux lettres précédentes.

N° 20. — 1705, septembre 24. — *Lettre de Guérin à Larraidy*. — Il lui fait savoir que le directeur général des finances a promis de mettre ordre « incessamment » aux poursuites du traitant.

N° 21. — *Lettre de Larraidy à Guérin*. — Il le remercie et l'avise qu'ils sont obligés de payer les contraintes.

N° 22. — 1706, janvier 12. — *Arrêt du Conseil en faveur de l'École académique de Bordeaux*. — Cet arrêt décharge « tant les

peintres et sculpteurs de l'École académique que tous autres académiciens de peinture et de sculpture » des payements des sommes portées sur les rôles de répartition[1].

On lira aux *Pièces justificatives* des extraits des registres de la Jurade concernant l'installation de l'École académique dans les locaux du collège de Guienne et l'ouverture qui en fut faite, en grande cérémonie, par le maire, les jurats, l'archevêque et le commandant de la province, le 16 décembre 1691. (Voir n° 15, 1704.)

Dans l'Histoire de l'École municipale des Beaux-Arts que M. le maire nous a chargé d'écrire, nous donnerons *in extenso* les extraits des procès-verbaux de la Jurade et de l'Académie Royale de Paris, dont on peut lire les sommaires ci-après.

On y verra l'appui moral et effectif que les maîtres n'ont pas cessé d'accorder à l'École académique et à ses professeurs. On y trouvera la preuve, contrairement aux assertions de J. Delpit et de Ch. Marionneau, que cette protection des professeurs contre les exigences du fisc existait encore en 1727 et que l'École académique fonctionna tant que Marc-Antoine Leblond put donner des leçons, c'est-à-dire jusqu'à ce que Basemont eut fondé, en 1742, l'*École des principes* ou *École gratuite de dessin* que nous avons nous-même dirigée, puis transformée en *École des Beaux-Arts*, de 1877 à 1890[2].

Ce qu'il est bon de retenir, c'est que l'École académique de Bordeaux est la plus ancienne école qui ait été créée par l'Académie Royale. Depuis 1691, elle a fonctionné sans interruption; elle existe encore aujourd'hui sous le nom d'*École municipale des Beaux-Arts et arts décoratifs*.

[1] Les difficultés créées par le fisc furent soulevées par la jalousie des autres peintres et sculpteurs de Bordeaux. Nous avons trouvé, dans les actes des notaires, des pièces fort curieuses, que nous ne publions pas ici, qui expliquent clairement les causes de la correspondance active de l'École académique et de l'Académie royale de Paris.

[2] Toutes ces pièces ont été réunies par Jules Delpit qui les a publiées en partie : *Fragments de l'Histoire des arts à Bordeaux*, loc. cit., 1853. Elles proviennent des Lacour qui furent directeurs de l'École. Pierre Lacour fils, intime ami de Delpit, ne pardonna jamais à la ville de Bordeaux ses démêlés, au sujet de la rente Doucet, terminés par la nomination d'Alaux et sa retraite. Mais il fit restituer, par son ami, les documents qui appartenaient aux archives de l'École.

La Bibliothèque municipale possède, depuis peu, plusieurs volumes de pièces

6

*Sommaire des Procès-verbaux de l'Académie royale relatifs
à l'École académique de Bordeaux.*

1688, mai 29. — Lecture d'une lettre du 11 mai de MM. de Bordeaux qui projettent un établissement académique et acceptent les articles envoyés par l'Académie.

1689, janvier 29. — Lecture d'une lettre de MM. les Peintres et Sculpteurs de Bordeaux qui ont l'intention d'établir une Ecole académique... l'affaire n'a été retardée que par la difficulté d'en parler à M. le Protecteur.

1690, mai 6. — Nouvelle lettre. L'Académie charge le secrétaire d'apporter les Règlements à la prochaine séance.

1690, juin 3. — L'Académie consent à l'établissement demandé à condition de se conformer à la discipline observée à l'Académie royale.

1691, février 3. — M. d'Estrehan, intendant de l'archevêque de Bordeaux, vice-protecteur de l'Ecole académique, vient recevoir les lettres patentes. Elles lui sont remises par M. Mignard.

1691, mars 3. — Remerciement de l'archevêque de Bordeaux et demande par l'Ecole académique d'une copie des lettres patentes.

1691, juin 18. — L'Ecole académique s'étant qualifiée Académie de Peinture et de Sculpture, il est ordonné au secrétaire de rappeler à l'Ecole de Bordeaux qu'elle doit « se renfermer dans la qualité d'Ecole aca-
« démique ». Le sieur Leblond de Latour « ayant pris la qualité d'Aca-
« démicien de l'Académie Royale, il a été résolu de lui écrire d'envoyer copie
« des lettres, en vertu desquelles il prend cette qualité ».

1691, juillet 28. — Lettre de l'archevêque de Bordeaux assurant
« que ceux qui composent l'Ecole académique de Bordeaux se renferme-
« ront dans les termes de leur établissement ». — Lettre de l'Ecole faisant sa soumission. — Lettre de Leblond de Latour. Il ne prendra plus la qualité d'académicien « si la Compagnie ne l'a pour agréable ». Celle-ci ne le reconnaît pas comme académicien.

1691, août 18. — Poursuites ordonnées contre ceux qui se qualifient indûment de *peintres et sculpteurs* du Roy.

manuscrites relatives à l'*Académie de peinture et de sculpture de Bordeaux*, provenant de la collection Delpit ; nous ne leur empruntons que l'arrest du conseil du 12 janvier 1706, mais nous publierons dans *l'Histoire de l'École municipale des Beaux-Arts* de très nombreuses pièces relatives à l'Académie bordelaise, c'est-a-dire à l'École, de 1667 à 1792.

1692, janvier 31. — L'Ecole académique demande si tous les enfants des académiciens doivent dessiner gratis ou un seul.

1692, mars 29. — Le fils de Lemoyne se plaint que l'Ecole académique fait des difficultés pour le recevoir.

1703, décembre 29. — Les *Académiciens* (sic) de l'Ecole académique de Bordeaux demandent à l'Académie de Paris de soutenir leurs privilèges.

1704, février 9. — L'Académie envoie un certificat à la demande de l'Ecole académique, afin que celle-ci soit exonérée de la taxe sur les arts et métiers.

1705, janvier 12. — L'Académie expose à Mansart, présent à la séance, Protecteur de l'Académie, que l'Ecole académique de Bordeaux est inquiétée par les Traitants contrairement aux lettres patentes d'établissement. Mansart en parlera au Roi.

1705, avril 25. — Lettre de l'Ecole académique à l'Académie et à Mansart, « la Compagnie a résolu d'attendre son retour pour soutenir les privilèges de l'établissement fondé à Bordeaux. »

1706, janvier 9. — L'Académie félicite M. de Cotte, son vice-protecteur de ce qu'il a obtenu un arrest du Conseil des finances, en faveur de l'Ecole académique de Bordeaux et des Académiciens qui sont dans les provinces.

1726, juin 1. — L'Ecole académique de Bordeaux étant poursuivie par le Traitant à l'occasion de l'imposition sur les arts et métiers, l'Académie enverra une copie de l'arrest du Conseil, obtenu en 1706, qui l'exempte de la taxe.

1726, juillet 27. — L'Ecole académique remercie l'Académie.

1727, mai 30. — La protection de l'Académie est de nouveau demandée par l'Ecole académique pour l'exemption de la taxe.

7

La famille de Le Blond dit de Latour.

Grâce à un renseignement que nous a donné le Comité des Beaux-Arts, dont nous le remercions, nous pouvons être très succinct sur la famille de Le Blond de Latour, dont nous avions établi la généalogie.

Sa parenté avec de nombreux artistes, académiciens pour la plupart, étant connue, il suffira de l'indiquer très brièvement, puisqu'elle est considérée comme établie, et de fournir tous les extraits d'archives qui concernent les Le Blond de Latour de Bordeaux.

Les Lemoyne. — Nous savions que Jean Lemoyne, peintre

d'ornements, qui devint académicien le 29 mars 1692, avait épousé, en secondes noces, Geneviève Le Blond, sœur d'Antoine. Il en eut sept enfants, dont l'un fut le filleul de notre peintre. Lebrun et Nocret furent aussi parrains, les femmes de Bérain et de le Hongre, marraines[1] de ses autres enfants.

L'un des fils de Lemoyne, Jean-Louis, sculpteur, vint à Bordeaux en 1692, à cause de sa parenté avec le peintre de la ville. Il fut reçu agréé de l'École académique avec son cousin Marc-Antoine Le Blond, fils d'Antoine, dans les séances des 26 janvier, 4 mars et 4 octobre 1692[2]. Cette réception est une preuve certaine que Jean-Louis Lemoyne résida à Bordeaux ; il dut y faire de nombreux travaux, quelques-uns nous sont connus, notamment le beau buste de Michel Duplessy. (Musée de Bordeaux). Revenu à Paris, il y devint l'académicien de grand talent dont on admire les œuvres au Louvre.

Marc-Antoine Le Blond de Latour, qui avait fait ses études à Paris avec son cousin et était dans les bonnes grâces du maréchal d'Albret, gouverneur de la Guienne, avait succédé depuis longtemps à son père, comme peintre de la ville, lorsqu'en 1730 Jean-Baptiste Lemoyne, sculpteur, fils de Jean-Louis, membre des Académies de Bordeaux et de Paris, qui précède, obtint la commande de la statue équestre de la place Royale de Bordeaux. Cette situation particulière explique pourquoi le jeune statuaire fut chargé d'un travail de cette importance avant qu'il eût donné la mesure de son talent et qu'il fût académicien[3]. (Voir *Appendice*, p. 276.)

Les Robelin. — Jacques Robelin, architecte ordinaire du Roy, directeur de la bâtisse du Château-Trompette, beau-père d'Antoine Le Blond de Latour, né à Paris en 1605, mort à Bassens, près Bordeaux, le 15 novembre 1677, était l'architecte de la maison de Sourdis, à Paris. Il fut appelé, à Bordeaux, en 1639, par l'archevêque Henry de Sourdis, bâtit partie de l'Hôpital des métiers ; puis, par un contrat du 11 juillet 1656, fut chargé, avec Michel, sieur Duplessis, de la construction du Château-Trompette, sous les ordres

[1] Jal, *Dictionnaire critique de biographie et d'histoire*.
[2] Voir aux Pièces justificatives, aux dates citées.
[3] La statue équestre de la place Royale de Bordeaux, démolie et fondue en 1793, est trop connue pour que nous citions des textes relatifs à cette belle œuvre.

de Vauban. Son fils, Jacques Robelin le jeune, né à Paris, en 1636, mort à Bassens, le 1er avril 1686, qui entreprit les mêmes travaux en association avec Michel Duplessis, était architecte du Roy, maître et conducteur des œuvres de maçonnerie en Guienne.

Les minutes des notaires fournissent des pièces curieuses concernant le contrat de mariage d'Antoine Le Blond, portant 4,000 livres de dot, apportée par l'épouse, pour le payement de laquelle dot, Robelin emprunta et donna sa maison de la rue Saint-James. Les droits aux successions maternelles furent la source de procès Robelin-Montflard, maître sculpteur, son beau-frère, qui, après leur décès, continuèrent entre les héritiers Robelin-Leblond et veuve Montflard, femme Chevré, maître sculpteur. Mais toutes ces difficultés d'argent n'intéressant pas l'art, nous passons.

Les Le Blond. — Jean Le Blond, peintre du Roi, reçu membre de l'Académie royale, le 1er août 1681, et son fils Jean Baptiste Alexandre Le Blond, architecte des jardins royaux, puis de l'empereur de Russie où il construisit le palais Péterhof, étaient cousin germain et cousin de Le Blond. Nous ne savions pas que cette parenté avait été établie avant nos recherches.

Les Le Blond dits de Latour. — Antoine Le Blond dit de Latour est né, à Paris, d'Antoine Le Blond, maître orfèvre et bourgeois de Paris, et de Geneviève Le Masson. Son contrat de mariage, du 3 mai 1665, avec Marie-Madeleine Robelin nous apprend qu'il était orphelin et que M. de Boisgarnier, receveur de la Comptablie à Bordeaux, son ami, représenta seul sa famille et ses amis. Leblond habitait probablement Bordeaux depuis peu d'années.

La bénédiction nuptiale fut donnée, à Bordeaux, dans l'église Saint-Mexens, le 7 juin 1665. La veille, Le Blond de Latour avait été nommé peintre ordinaire de l'Hôtel de ville. Nous ignorons pourquoi Le Blond ajoutait à son nom « dit de Latour ».

Nous avons fait connaître l'œuvre du peintre, le talent de l'écrivain, le dévouement du professeur, il ne nous reste plus qu'à donner les noms de ses descendants.

Antoine Le Blond dit de Latour mourut rue Saint-James, dans la maison que son beau-père lui donna pour s'acquitter de partie de

la dot promise à Marie-Madeleine Robelin, sa femme. L'acte de décès est du 9 décembre 1706, paroisse Saint-Éloi. Sa femme était morte dans sa propriété de Bassens, en 1698, mais le corps fut apporté dans le caveau de famille, église Saint-Éloi, « dans le chœur d'icelle devant le grand autel » (Voir Pièces justif. p. 268) et l'on plaça bientôt, près d'elle, celui de son époux.

De leur mariage sont nés six enfants.

8

Marc-Antoine Le Blond de Latour

PEINTRE ORDINAIRE DU ROY, PEINTRE ORDINAIRE DE L'HÔTEL DE VILLE;
MEMBRE DE L'ACADÉMIE DE PEINTURE ET SCULPTURE DE BORDEAUX.

1668 avril 10 † 1744 octobre 29.

Marc-Antoine Le Blond de Latour est né à Bordeaux, paroisse Saint-Mexens, le 7 août 1668, et fut nommé peintre de l'Hôtel de ville en survivance à son père, le 30 août 1690. Marc-Antoine se maria, le 14 février 1703, à Charlotte Renard, fille d'un maître orfèvre et nièce d'un maître tapissier, tous deux employés par la ville et par le duc d'Epernon. Il eut d'elle treize enfants, mais en 1745 un seul fils et cinq filles avaient survécu : Pierre, deux Marie, deux Jeanne et Michelle.

Marc-Antoine Le Blond de Latour, peintre de l'Hôtel de ville, a droit à une biographie que nous ne pouvons placer ici. Ses travaux furent aussi importants que ceux de son père : portraits de jurats, tableaux d'église, peintures décoratives aux entrées royales ou princières, honneurs funèbres, etc., occupèrent son pinceau[1]. Il était peintre de l'Hôtel de ville lorsqu'on adopta le plan de la place Royale, en 1728, et ne fut pas étranger au choix du sculpteur de la statue équestre, le fils de son cousin germain et condisciple, Jean-Baptiste Lemoyne, fils de Jean-Louis. Marc-Antoine fut déposé après sa mort dans le caveau de sa famille, à Saint-Éloi.

[1] Il prit part aux travaux décoratifs de l'Entrée du roi d'Espagne, le 17 décembre 1700 ; des honneurs funèbres de Louis XV, le 3 octobre 1705 ; de l'Entrée de l'infante d'Espagne, le 25 janvier 1722, etc

9

Jacques Le Blond de Latour

PRESTRE ET CHANOINE DE QUÉBEC, AU CANADA, CURÉ DE LA BAIE SAINT-PAUL (CANADA).

1671 janvier 14 † 1715 juillet 31.

Jacques Le Blond de Latour, prêtre, né le 17 janvier 1671, partit au Canada en 1690. Il devint chanoine de Québec, ainsi qu'en témoignent les actes de baptême de ses neveux, des 3 avril 1707 et 6 avril 1714.

Il mourut le 30 juillet 1715, étant curé de la baie Saint-Paul, et fut enterré dans l'église.

« I. — Le Blond Jacques, fils de Antoine Le Blond de Latour
« et de Madeleine Robelin, de Saint-André, diocèse de Bor-
« deaux. Sépulturé le 31 juillet 1715, à la baie Saint-Paul. —
« 2. — Vint au Canada le 24 mai 1690. — Curé de la baie Saint-
Paul[1]. »

10

Pierre Le Blond de Latour

INGÉNIEUR ORDINAIRE DU ROY, GOUVERNEUR DU MISSISSIPI.

1673 septembre 3 † ...

Pierre, troisième fils de Le Blond de Latour, fit ses études à l'École académique que dirigeait son père et à l'École d'hydrographie que les jurats avaient fondée, en 1680, pour les marins et les ingénieurs de la marine. Pierre Le Blond, X, Berquin, fils d'un professeur de sculpture de l'École académique, et un troisième étudiant, dont nous n'avons pas le nom[2], obtinrent le titre d'ingénieurs du Roi, preuve évidente que les deux écoles étaient florissantes.

Le 5 juillet 1699, Pierre Le Blond donnait sa procuration à son père et à son frère Marc-Antoine, pour emprunter 1,274 livres 4 sols à Claude Michel Duplessis, afin d'éteindre la dette veuve Monflart, femme Jean Chevré. Il demeurait alors à la

[1] Mgr le chanoine Cyprien TANGUAY, *Dictionnaire général des familles canadiennes*, Montréal (Canada), Eusèbe Sénécal et fils, imp.-édit. 1890, in-8°.

[2] Voir Pièces justificatives, 1705, avril 21.—Lettre de l'Académie à Mgr Mansart.

Rochelle où il était ingénieur du Roy. Le 13 février 1703, il signait en cette qualité au mariage de son frère Marc-Antoine, mais le 21 janvier 1706 et le 25 septembre 1716, il habitait le Canada, puisque les actes de baptême, inscrits à ces dates, portent : « faisant pour Pierre Le Blond, ingénieur du Roy, gouverneur du Mississipi. »

Fut-il gouverneur d'une province ou du fleuve Mississipi ? Nous pencherions à prendre le sens du mot gouverneur, pour ingénieur chargé de gouverner les eaux du fleuve Mississipi, car Leblond ne figure pas comme gouverneur d'une province dans le beau livre de Mgr Tanguay.

Nous ignorons à quels travaux il employa son talent et à quelle époque il mourut.

11

Marie-Madeleine Le Blond de Latour

MARIÉE A CHARLES SERMENSAN, MAITRE ORFÈVRE, RUE SAINT-JAMES, A BORDEAUX.

1676 juillet 30 †

Les Sermensan étaient les grands orfèvres de Bordeaux de père en fils. Ils fournirent la plupart des pièces d'orfèvrerie commandées pour les églises ou par le clergé pendant tout le dix-septième siècle. Il ne serait pas impossible que les beaux bas-reliefs en argent que nous publierons, provenant de l'ancien Hôpital des métiers, fussent sortis de leurs ateliers, car ils portent les poinçons des gardes de Bordeaux.

Marie-Madeleine Le Blond, épouse Sermensan, est l'aïeule maternelle de l'estimable peintre bordelais Taillasson. C'est par elle que celui-ci est relié aux Le Blond de Latour.

12

Joseph-Sulpice Le Blond de Latour

MAITRE ORFÈVRE, PAROISSE SAINT-PIERRE, A BORDEAUX.

1680 octobre 14 † 1752 avril 5.

Joseph-Sulpice Le Blond de Latour, orfèvre, signe en cette qualité au mariage de son frère Marc-Antoine, le 14 février 1703. Son parrain était un moine bénédictin, Joseph-Sulpice *de Bourbon*.

13

Antoine Bonaventure Le Blond de Latour
MOINE DE LA MERCI ET DE LA RÉDEMPTION DES CAPTIFS.

On lit : « Antoine-Bonaventure Le Blond de Latour, faisant pour Pierre Le Blond de la Tour, ingénieur ordinaire du Roy, » au baptême de sa nièce Marie, le 25 janvier 1706. Un contrat d'obligation de 230 livres de pension annuelle et viagère, passé devant Sarrauste, notaire royal, le 14 mai 1724, nous fait savoir qu'Antoine-Bonaventure fut reçu novice, le 21 avril 1723, « dans « le couvent de la Mercy de Toulouse, » et que la maison de son frère, rue Saint-James, fut hypothéquée. C'est tout ce que nous savons du plus jeune des fils Le Blond de Latour [1].

14
Conclusions.

En résumé, on peut conclure des notes biographiques qui précèdent :

— Que Le Blond de Latour, né d'un orfèvre de Paris, fit ses études dans cette ville;

— Qu'il fut probablement élève de l'Académie de Paris et de Charles Lebrun;

— Qu'il fit des travaux pour le Roi c'est-à-dire dans les manufactures ou dans les palais royaux, par la protection de Lebrun et de l'Académie;

— Que cette situation particulière lui permit de prendre le titre de peintre du Roi et même d'agréé de l'Académie, en vertu des *statuts et articles de jonction* du 7 juin 1652;

— Qu'il ne fut agréé par l'Académie que comme *candidat agréable*, c'est-à-dire pouvant présenter des travaux pour obtenir une nomination officielle, mais que cette formalité indispensable n'ayant jamais été remplie, il ne reçut pas de lettres patentes;

[1] Voir Pièces justificatives, aux dates indiquées.

— Qu'il créa, défendit et rendit prospère l'École académique de Bordeaux, fondée en 1690;

— Qu'il fit une œuvre considérable, dont plus de cent portraits, en pied, des jurats de Bordeaux et autant, en buste, plus des tableaux d'église, des décorations d'entrées royales ou princières, notamment, en janvier 1701, celle du roi d'Espagne et des princes, ses frères, que les chroniqueurs bordelais citent comme la plus magnifique de toutes[1];

— Qu'il eut la plus grande influence sur les Beaux-Arts, en Guienne, comme artiste et comme professeur;

— Que le respect dont l'entouraient ses confrères prouve surabondamment sa supériorité sur eux tous et les services qu'il a pu rendre aux Beaux-Arts;

— Enfin, que, fils d'orfèvre, il eut un fils et un gendre, orfèvres à Bordeaux, et que, peintre de la ville, il laissa un fils qui obtint la survivance de sa charge : Marc-Antoine Le Blond dit de Latour qui, lui-même, décida la vocation de son arrière-petit-neveu, le peintre bordelais Taillasson, et fit obtenir la commande de la *statue équestre* de Louis XV à son cousin, Jean-Baptiste Lemoyne, l'éminent statuaire.

[1] V, p. 263 et la description détaillée, *Appendice*, p, 276.

PIÈCES JUSTIFICATIVES[1]

ENTRÉE DE FRANÇOIS I^{er} A BORDEAUX, 1525-1526 [2]

1525

« *Février 14. — Lettre de la Reine Régente,* par laquelle S. M. apprend à MM. les Jurats qu'ayant resté 40 jours sans recevoir aucune nouvelle du Roy, ni des ambassadeurs qui étoient en Espagne, M. le Maréchal de Montmorenci étoit enfin arrivé avec la nouvelle que le Roy étoit en parfaite santé et que la Paix étoit arrêtée avec l'Empereur, ainsi que la délivrance du Roy devoit être exécutée le 10 mars prochain et que comme S. M. (la reine régente) désiroit aller au devant du Roy visiter la compagnie qui étoit à Blois et s'aprocher du lieu ou se devoit faire ladite délivrance, elle avoit résolu de se mettre en chemin le mardy, lors prochain. 75. *(Passage des Enfants de France et des Rois.)* »

« *Février 17. — Ordre d'acheter* 120 *tonneaux du meilleur vin de Grave* pour la venue du Roy et de la Reine Régente et des Enfants de France. *(Id.)* »

« *Février 17. — Délibération pour l'achat du Damas* des robes de livrée. *(Id.)* »

« *Février 17. — Députation de MM. Lahaderne (sic),* Mazet, Dauro et Menon, jurats, pour aller avec deux courretiers goûter les vins qui pourroient servir à la venue du Roy et en faire role 79. *(Id.)* »

« *Mars 3. — MM. les sous-Maire, Fort, Larivière,* jurats et le clerc de la Ville sont députés pour aller à Libourne au devant de la Reine Régente. *(Id.)* »

« *Mars 5. — Il est délibéré que M. de Larivière iroit à Libourne* au devant de la Reine Régente. 80. *(Passage des Reines.)* »

« *Mars 7. — Députation* de M. le sous-Maire pour, entr'autres choses,

[1] Les pièces qui suivent, classées par ordre de dates, ont été relevées sur les feuillets demi-brûlés, non classés, des délibérations de la Jurade, contrôlées ou copiées dans l'*Inventaire sommaire de* 1751, série II, cartons 359 à 390 au mots : *rois, reines, armoiries, dais, écussons, maison navale, mairerie, peintres, robes,* etc.

[2] Nous avons conservé les dates *vieux style,* telles qu'elles sont portées sur les pièces elles-mêmes.

aller savoir de M. de Brion ce qu'il faudroit faire pour la venue du Roy. (*Passage des Enfants de France et des Rois.*) »

« *Mars* 10. — *Il est délibéré qu'il seroit payé* quatre écus sol à M. de Larivière et deux écus sol au Trésorier de la Ville, pour avoir été au devant de la Reine à Génissac. 85. (*Passage des Reines.*) »

« *Mars* 21. — *Il est ordonné aux boulangers* de se pourvoir de blés et de tenir la ville abondamment garnie de pain tant que le train du Roy seroit en ville. (*Passage des Enfants de France et des Rois.*) »

« *Mars* 21. — *Délibération pour* munir la Ville de vivres, foin, avoine pour le passage du Roy et pour que les hôtelleries fussent approvisionnées. (*Id.*) »

« *Mars* 22. — *Injonction faite à touts les corps de maitiers* de la Ville de s'habiller le mieux qui leur seroit possible et des couleurs que la Ville leur ordonneroit pour honnorer la prochaine arrivée du Roy. (*Id.*) »

« *Mars* 22. — MM^{rs} Fort, Dauro, Jurats, et le Trésorier de la Ville sont commis pour avoir la tapisserie nécessaire pour la Mairerie et les gabarres. 90. (*Id.*) »

« Habillement des matelots qui monteroient les gabarres qui iroient au devant du Roy... (*Id.*) »

« *Mars* 22. — Ordre donné aux visiteurs de Rivière d'avoir six gabarres et six bateaux pour les touer. 89. (*Id.*) »

« *Mars* 22. — *MM. les Jurats délibèrent qu'il seroit donné à chaque mathelot,* qui serviroit sur les Gabarres de la Ville qui yroient au devant du Roy, un petit habillement vulgairement appelé un saulte en barque et à cet effet, M. Dauro est commis. 90. (*Maison navale pour le Roy.*) »

« *Mars* 22. — *MM^{rs} le Prévot et Menon, jurat, sont commis pour faire préparer le Bateau* pour le Roy et MM^{rs} Menon et le Trésorier de la Ville pour faire préparer les Galions. 90. (*Id.*) »

« *Mars* 22. — *Arnaud Laurens et Bernard Gasteau entreprennent de faire une maison sur un Bateau* conformément au Devis à 8 sous tournois par jour par maitre et 4 sols et demi tournois par compagnon. . . 90. (*Id.*) »

« *Mars* 22. — *Délibération portant que les 30 seroient assemblés* pour voir si on feroit un présent au Roy. (*Id.*) »

« *Mars* 22. — *Marché fait pour la façon de la Maison navale.* (*Id.*) »

« *Mars* 23. — *Assemblée des trente* dans laquelle il est délibéré de faire un présent au Roy de la somme de deux mil Ecus. (*Id.*) »

« *Mars* 24. — *Délibération pour préparer deux maisons navales,* une pour le Roy et l'autre pour la Reine, ensemble quatre autres gabarres et les deux Galions de la Ville. (*Id.*) »

« *Mars* 24. — *Délibération portant qu'il seroit apreté six gabarres*, scavoir une pour le Roy et pour la Reine qui seroient preparées en maisons, avec des fenestrages garnies de vitres et touées par deux bateaux dans chacun desquels il y auroit quinze tireurs, que les autres quatre seroient tirées par un Bateau chacune, dans lequel il y auroit aussi quinze tireurs, que outre ces six Gabarres, les deux Galions de la Ville seroient aussi préparés pour porter 40 personnes chacun, compris les tireurs, et que touts ces tireurs auroient une livrée de drap blanc et rouge, appelée *saulte en barque*, pour faire faire tout quoy, M. Dauro, jurat, est commis. . . 91. (*Id.*) »

« *Mars* 24. — *Délibération pour préparer la Maison navale* pour le Roy et pour la Reine tout est égal dans ces deux maisons navales. (*Id.*) »

« *Mars* 24. — Délibération portant qu'il seroit fait deux bannières pour l'Entrée du Roy. 92. (*Id.*) »

1526

« *Mars* 26 [1]. — Jean Paperoche et Antoine Goupin, vitriers, s'obligent de faire les vitres en pièces carrées des deux bateaux qu'on préparoit pour l'Entrée du Roy et de fournir le tout, sauf les barres de fer et les clous moyennant quatre sols tournois par pié. 92. (*Id.*) »

« *Avril* 2. — Le Trésorier de la Ville est commis pour faire préparer la mairerie et pour faire faire deux ponts, l'un pour la descente du Roy et l'autre pour la descente de la Reine et M. M. Langon et Fort, jurats, pour faire provision de la tapisserie nécessaire. (Cet article a été raporté... à « *Mairerie, tapisserie* employée au passage des Rois et *pons roulans*... » et aussi, à *Maison navale* et *passage des Rois,* etc.). 93. »

« *Avril* 2. — Délibération pour que la Maison navale du Roy et de la Reine soient garnies de damas dedans et dehors et pour avoir la frange pour le poile. (*Maison navale.*) »

« *Avril* 2. — Députation de Mr le Sous-Maire pour ordonner à Antoine de Villeneuve de tendre sa maison de Tapisserie parce que le Roy devoit y aller loger. 93. (*Id.*) »

« *Avril* 2. — Délibération portant que les deux gabarres vitrées seroient garnies dedans et dehors de Damas des couleurs du Roy, si on pouvoit en trouver, sinon des couleurs de la Ville. MMrs le Prévost, Dunoyer et Larivière, jurats, sont commis pour lever ces Etoffes et pour faire faire les franges du poële. 93. (*Id.*) »

« *Avril* 3. — MMrs les Jurats assemblent des Bourgeois pour leur em-

[1] Comme on le voit, l'année commençait le 25 mars.

prunter l'argent dont on vouloit faire présent au Roy, mais ces Bourgeois répondent tous qu'ils n'en ont point. (*Id.*) »

« *Avril* 3. — Marché fait pour peindre le bateau que la Ville préparoit pour le Roy. (*Id.*) »

« *Avril* 3. — *Délibération portant qu'il seroit promis 70 écus sol au peintre* qui devoit peindre le bateau que la Ville fesoit préparer pour le Roy, cependant M^r le Procureur Sindic dit qu'il ne consentoit point qu'il fut autant donné, attendu que ledit peintre se prévaloit de la nécessité où était la Ville. 94. (*Maison navale.*) »

« *Avril* 3 — *Marché fait avec Arnaud de Hans, fondeur,* pour faire le Griffon servant à Getter le vin, pour le prix de six Ecus sol. 94 [1]. (*Id.*) »

« *Avril* 3. — *M^r le Prévost, Dunoyer et Larivière, jurats,* sont comis pour, entr'autres choses, faire les franges du poile. 93 (*Dais*) et preparer les gabarres. 94. (*Maison navale.*) »

« *Avril* 4. — *Délibération pour donner deux barriques de vin aux Enfans de la Ville,* pour les assembler et pour leur servir quand ils seroient dans les Galions à la Venue du Roy. (*Maison navale.*) »

« *Avril* 4. — *Délibération pour donner 10 écus sol au Peintre* pour faire les Ecussons nécessaires à l'arc de triomphe. — que fesoit le nommé Levrault. 94. *Nota.* C'étoit au sujet de la venue du Roy et de la Reine. (*Id.*) (*Ecussons.*) »

« *Avril* 5. — *Délibération portant que chacun de MM. les Jurats feroient paver et renger les rues* par lesquelles le Roy devoit passer, depuis la Porte du Caillau jusqu'à S^t André, et depuis S^t André jusques où le Roy devoit loger. 96. (*Rues tapissées.*) »

« *Avril* 5. — *Assemblée des trente.* M^r Le Sous Maire y représente que les Bourgeois ayant déclaré qu'ils n'avaient point d'argent à prêter à la Ville pour faire le Présent au Roy qu'on avait résolu de faire, il étoit question de trouver les moyens d'en avoir. Sur quoy l'assemblée opina comme suit : M^r le Prévot dit qu'il étoit d'avis qu'on affermât quelque revenu de la Ville, sauf la grande coutume, parce qu'il y auroit de trop gros intérêts. — M. Langon, jurat, qu'on feroit bien de vendre quelque pièce de la Ville, etc. 95. (*Présents.*) »

« *Avril* 6. — *Délibération portant qu'il seroit donné huit aunes de tafetas* pour mettre à la Porte du Caillau par laquelle le Roy entreroit, dix aunes pour les filles qui représenteroient *les Vertus* et quatre aunes pour faire un manteau à celuy qui représenteroit le Roy. 96. (*Passage des Rois.*) »

[1] Faut-il se fier au texte de l'*Inventaire sommaire* qui porte « *fondeur* » ou au texte original où nous lisons « *touxinier* » ? Ne serait-il pas *fontenier* et le mot *griffon* ne peut-il pas avoir simplement trait au tuyautage de la fontaine ?

« *Avril* 6. — *Délibération pour faire tapisser les rues* par lesquelles le Roy devoit passer. — MM^rs les Jurats chargent Jean de Serres de faire charroyer du sable (*Id.*). »

« *Avril* 8. — *Délibération portant qu'il seroit donné six écus sol aux tambourins* et aux Phifres qui seroient dans les Galions. . . . 96. (*Id.*) »

« *Avril* 16. — *Gratification de* 30 *Ecus acordée aux huissiers* de la Chambre et de la Sale du Roy et dix écus aux portiers. (*Id.*) »

« *Avril* 20. — *MM^rs Mazet, Dauro et Dunoyer, jurats, sont comis pour taxer* et arrêter le compte des soyes que la Ville avoit prises pour l'Entrée du Roy, chez Guillem Drouet. 97. (*Id.*) »

« *Avril* 25. — La Ville ayant fait présent à la Reine de 50 barriques de vin, les sommeliers de S. M. en vendirent à Macé Fortin 37 barriques bien qu'il n'y en restât plus que 36 barriques..... etc..... 97. (*Id.*) »

« *Avril* 25. — *Sur la proposition faite si la Ville feroit présent à M^r l'Amirail,* Maire de Bordeaux, à M^r le Cancelier et à M^r Robertet, M^r le Prévot opine qu'il faloit faire un présent à ces trois seigneurs, de *Vaisselle d'argent.* M^r Fort, jurat, est d'avis que la Ville paye les deux colleuvrines et Batardes que M. le maire fesoit faire. M. Lahadène, Mazet, Jouen, Bruni et Menon, jurats, qu'on ne fasse point de présent. »

« *Avril* 28. — *MM. les Sous-Maire, Prévot et six jurats allouent le Présent* que M. le sous-maire et quelques jurats avoient fait à M^r l'Amirail, maire de Bordeaux, de deux couleuvrines moyennes, deux faulcons et douze arquebutes à croc. 99. (*Présens.*) »

« *Avril* 28. — *Le sieur de Monadey, s'étant fait une livrée de velours* pour honorer l'entrée du Roy, et par ce moyen incité les Enfants de la Ville d'en faire autant et de s'assembler par ordre de MM. les Jurats. Il est délibéré de luy donner jusques à quinze écus sol pour l'aider à payer ladite livrée. 98. (*Passage des Rois.*) »

« *Avril* 28. — *MM. les Jurats ordonnent que les maisons* qui avoient été faites sur les deux gabarres pour l'Entrée du Roy, seront défaites, que l'une d'icelles, faite à quatre tourelles, seroit mise au Galetas de la Maison de S^t Eliège et que l'autre seroit donnée à M^r le Prévot qui avait promis de la garder et de la redresser sur une gabarre quand la Ville en auroit besoin ou bien d'en payer le prix, sauf la main des ouvriers. 98. (*Maison navale.*) »

« *May* 5. — *Taxe de* 120 *tonneaux de Vin, acheté* pour la Venue du Roy, desquels il en fut distribué 107 tonneaux. (*Passage des Rois.*) »

« *May* 12. — *Marché fait avec le Tapissier* qui devoit acomoder la Tapisserie que la Ville avoit empruntée pour la Venue du Roy. (*Id.*) »

« *Juillet* 19. — MM. les Jurats délibèrent que tout compté et Rabattu, Jean Lecompte reprendroit le restant du Drap d'or, valant deux aunes un

quart et demi, qu'on lui donneroit quinze écus sol et qu'il demeureroit quitte avec la Ville. (*Id.*) »

1548

« *Mandat de 100 écus en recognaissance.* » (Voir *Appendice*, p. 269).

1550

« *Août.* — ... Un procureur et syndic de ladite ville et banlieüe appartenance et dependance d'icelle, qui aura pour ses gages par chacun an cent livres tournois. Et pour le bon devoir qu'a fait cy devant audit estat maistre *Guillaume Martin*, advocat en nostre Cour de Parlement dudit Bourdeaux, entendons et voulons qu'il demeure pourveu dudit estat sa vie durant, aux mesmes honneurs, prérogatives et prééminence dont il avoit accoûtumé ivoyr auparavant lesdits arrêts et condamnations. Et après son trépas, y pourront lesdits maires et Jurats pourvoir... Donné à Saint Germain en Laye au mois d'aoust, l'an de grâce mil cinq cens cinquante et de nostre règne le quatriesme. Ainsy signé : HENRY. » (Voir *Appendice*, p. 269. — *Charles-Martin.*)

(*Chronique bordelaise, loc. cit., Privilèges*, p. 21.)

1554

ÉTATS DE DÉPENSE ORDINAIRE DE LA VILLE

« *Octobre* 3. — État de la dépense ordinaire de la ville, frais et mises de la ville et cité de Bordeaux. Cet état contient ce qui suit :

Deux robes par an à M^r le Maire	200 liv.	
Deux robes par an à chacun des 6 jurats	900 »	
Au clerc de ville 100 liv.	250 liv.	
Plus deux robes par an par provision du Roy. 150 liv.		
La même chose au procureur sindic	250 »	
Le controleur des fermes de la Ville	80 »	
7 liv. 4 sous à chacun des 24 sergents	172 »	16 s.
Le marqueur des Vins de haut	19 »	10 s.
15 liv. à chacun des deux trompettes	30 »	
9 liv. à chacun des deux Taxeurs de Poissons	18 »	
Au portier et garde de l'hotel de ville	30 »	
Au visiteur du Pain	40 »	
Au Peseur du Pain	30 »	
A celuy qui fait entretenir la police sur la rivière	6 »	
A celuy qui raporte le prix de grains	50 »	

15 liv. à chacun des deux visiteurs de rivière	30 liv.	
6 liv. à chacun des deux visiteurs de Poisson salé. . .	12 »	
L'avocat en la cour	20 »	
Le procureur en la cour.	20 »	
Le solliciteur	20 »	
Aux Deux procureurs d'Ornon et Veyrines	20 »	
Au Prêtre qui disoit la messe les jours de Jurades. . .	15 »	
Au fourbisseur des grilles des Devises	4 »	
Au nettoyeur des Lavoirs des fontaines	22 »	10 s.
La fondation aux Jacobains.	24 »	
Au Rangeur des bourriers	72 »	
Celuy qui fesoit tirer le charriot aux Joueurs et vagabons.	54 »	
Au visiteur des caves	30 »	
La messe fondée aux Augustins	37 »	10 s.
Au maçon, Intendant des œuvres Publiques	50 »	
Au charpentier	10 »	
Deux maisons louées pour le collège de Guyenne . . .	30 »	
Au chevaucheur.	25 »	
Au Trésorier de la Ville	80 »	
La Poursuite des procès	500 »	
La réparation des Pavés, chemains et Pons des banlieues	250 »	
Le soliciteur au conseil	250 »	
2 aunes drap rouge et deux aunes drap noir pour la robe de livrée à chacun des 24 sergents, des visiteurs de rivière, intendant des œuvres publiques et serrurier. . .	400 »	
La réparation de Ponts et chemins de Toulouse et Bayonne. .	250 »	
La réparation des Pons-Levis et portes de la ville. . .	800 »	
Aux deux sergents qui renferment les pauvres à l'hopital et qui les chassent hors de la ville	27 »	12 s.
Aux deux fourriers pour loger les hommes d'armes . .	92 »	
Les buvettes des jours de Jurade.	104 »	
Les torches qu'il falloit donner au maire, jurats, clerc de ville, procureur sindic pour aller la nuit à l'hôtel de ville, et les chandelles pour le bureau.	100 »	

Cet état fut fait par Mʳ Jean Dolive, jurat, et Richard Pichon, clerc de ville. 33. — Lecture ayant été faite en jurade de l'état ci-dessus, il est délibéré de l'envoyer à Agen à Mʳ de Secondat, Sʳ de Roques, en conséquence il fut signé de tous les jurats et du clerc de ville. »

(Archives municipales de Bordeaux, JJ. *Inventaire de* 1751, carton 367.)

1559

« *Septembre* 14. — *A M. Maistre Guillaume Martin*, procureur et scindic de ladicte ville, la somme de 758 livres, 3 sols tournois, scavoir est deu le 14e jour de septembre dernier passé la somme de 500 livres tournois pour aller à la Cour pour les urgens affaires de ladicte ville..., etc. » (Voir *Appendice*, p. 270. — *Pierre Du Failly, Jean Barlon, Jerôme Doyes et Jean Tartas.*)

(Archives municip. de Bord., Se CC, carton 112. *Revenus de la ville*, feuillets demi-brûlés.)

« *Octobre* 14. — Mr de Ste Marie, jurat, présente en Jurade la lettre que Mr de Noailles, capitaine de la Ville et du Château du Hà, avoit écrit à Mr de Favars, maire, en lui envoyant la note de ce que le Roy de Navarre vouloit qu'on fit, à la Reine d'Espagne, à son Passage à Bordeaux. — Cette note portoit qu'il falloit faire préparer et équiper des bateaux aux Armes et Devises de la Reine, afin de conduire S. M. jusqu'à Bordeaux, qu'il falloit un Poile de Drap d'or, faire un présent à la Reine, la deffrayer en quelque chose, et à sa suite, et que les Gens de Ville, avec les plus belles armes et les habillements les plus propres fussent au devant de Sa Majesté. Sur quoy, MM. les Jurats délibèrent qu'ils désireroient bien ardemment recevoir la Reine d'Espagne avec les plus grands honneurs, mais que leur très grande pauvreté les mettoient dans l'impossibilité de remplir le contenu de ladite note, que cependant pour y satisfaire de tout leur pouvoir, ils ordonneroient qu'il seroit fait une maison sur un bateau, qu'à cet effet on verroit dans la grange, s'il y auroit des fenestrages et vitreaux pour les faire servir, ce qui, ayant été fait, on y trouva sept vitreaux et fenestrages. (*Passage des Reines.*) »

« *Octobre* 25. — Le Sr de Bonneau rapporte que pour faire faire la susdite maison navale il avoit fait visiter la gabarre de Louis de Latour qui avoit 13 pieds de large sur 18 de long et fait marché avec les trois menuisiers qui s'étoient obligés de faire ladite maison navale de bois de chaine et sapin à 4 tours, 4 fenêtres de chaque côté, une porte à chaque bout, avec 2 fenestres et un retrait, le tout pour prix et somme de vingt écus sol. — 24 tables et pièces de sapin, 4 tours et deux portes qui étoient à l'Hôtel de Ville, la moitié de ladite somme payable d'avance, sur quoy il est délibéré que ladite moitié de somme seroit payée par le Trésorier de la Ville. (*Maison navale.*) »

« *Novembre* 12. — *Assemblée des trente* dans laquelle la majeure partie

des opinions des convoqués tend à ce qu'il soit fait une entrée à la Reine d'Espagne, la plus honnorable qu'il se pourroit, qu'on eût un Poîle de drap d'or ou de velours cramoisi, si on ne pouvoit avoir de drap d'or, qu'on fit un présent de *cinq cens écus* à ladite Reine et qu'attendu que la Ville n'avoit point d'argent on prit celui qui seroit nécessaire sur le *bureau du Pié Fourché*, en obtenant des lettres qui le permissent. Ce *bureau du Pié Fourché* étoit une imposition établie sur toutes les marchandises et sur le bétail, pour subvenir au paiement de la solde des troupes. (*Id.*) »

« *Novembre* 12. — *Préparatifs pour la réception de la Reine d'Espagne.* — Il est dit qu'on donnera 12 livres au serrurier pour commencer la ferrure de la Maison navale, que le vitrier feroit les cinq vitreaux qui y manquoient, à 3 sous le pié, y compris le plomb, ensemble la cotte d'armes et les armoiries de la Ville pour 8 livres tournoises. Il faloit pour cela deux aunes 2/3 de taffetas rouge et autant de bleu, — qu'on auroit 24 aunes de toile à 4 sous l'aune, qu'on feroit cirer, pour couvrir la Maison navale qui avoit dix sept pieds et demi de long sur 13 de large, qu'on feroit les Etendars des Trompettes — qu'on feroit des acoutremens à 50 mariniers, — qu'on feroit peindre la Maison navale, qu'on y mettroit les armes et devises de la Reine et de la Ville, — qu'on mettroit des Ecussons sur le portail, — qu'on auroit des avirons; qu'il faudroit faire le Présent et voir de quelle somme, — qu'il faudroit avoir des tapisseries, — qu'il faudroit avoir des Dizeniers, savoir les armes et qu'on aye à les tenir nettes. »

« Avertir les hostelliers de se conformer à la taxe, — qu'il faudra nettoyer les rues, même les fossés du Chapeau-Rouge : — qu'on fera sonner les cloches, la Reine étant en ville, — qu'il faudroit pourvoir à quelques dragées et confitures, — qu'on feroit nater les chambres de la Reine, — qu'on aviseroit aux gabarres et passages. 2. (*Id.*) »

« *Novembre* 12. — *Autre liste de préparatifs pour la réception de la Reine d'Espagne.* — Celle-ci porte qu'il seroit fait une maison sur une Gabarre de 18 pieds de long sur 13 de large, ladite maison ayant 9 girouettes, 4 tours, 2 portes, un foyer..... 12 fenêtres 4 de chaque côté et 2 de chaque bout. La Ville avoit fourni les vitres de 7 desdites fenaistres et le vitrier devoit en garnir 5 à 3 sous le pié. — Plus 24 aunes de toile, pour couvrir la Maison navale, à 4 sous, et autant pour la faire cirer. — Plus pour peindre la Maison navale marché fait avec le peintre de 25 à 27 livres 10 sous (il falloit à cette peinture qui étoit violette et jaune tant au dedans qu'au dehors de ladite Maison navale 6 livres orpin à 40 sous, six livres *tourne sil* (sic) du prix de 3 livres 12 sous. Un cent d'or fin grand, 50 sous, six livres colle à 5 sous, deux douzaines étain doré à 8 sous. Dix livres croye 7 sous, une livre laque ronde 30 sous). — Plus

une ferrure en gros clous qui pourroient s'otter (on donne 12 livres au serrurier). — Plus 2 anguilles¹ pour touer la gabarres dans lesquelles il y auroit 50 tireurs habillés de drap de Cadillac violet et jaune. — Plus 50 avirons. — Plus du velours jaune et violet pour tapisser de la largeur d'un grand pié le dedans de la maison navale. — Plus un Poile de velours violet et cramoisi (puisqu'on n'avoit pu trouver de drap d'or). — Pour ledit poile il falloit dix aunes de velours à 14 livres l'aune, attendu qu'il devoit avoir deux aunes moins 1/8 de long et large de trois largeurs de velours, parsemé de fleurs de lis et de chiffres du nom du Roy et de la Reine d'Espagne; lesdites fleurs de lis et chiffres au nombre de 88, tant au fond qu'aux pantes à 7 sous 6 deniers chacun. — Plus un Ecusson de l'Alliance à chaque pante et un de la Ville, le tout à 6 livres. Plus des franges pour lesquelles il falloit un marc d'or, à 28 livres le marc, 2 livres soye violette à 11 livres, 4 sous la livre; Icelles franges étant au plus de 4 doigts. — Plus 16 Ecussons dont 8 de l'Alliance violet et jaune. — Plus la cotte d'Armes aux Armes de la Ville à laquelle il falloit 2 aunes tafetas rouge, 2/3 bleu et une once soye pour les franges, 7 livres, et la façon, huit livres. 2. (*Passage des Reines.*) »

« *Novembre* 15. — *Délibération pour donner du vin* blanc et clairet de Présent à la Reine d'Espagne et au Roi de Navarre. 3. » (*Id.*)

« *Novembre* 18. — Mʳ de Sallignac, jurat, dit, qu'étant à la Cour, le Roy lui dit qu'il falloit faire une sale sur la rivière, devant la porte de Ville pour recepvoir la Reine d'Espagne à l'issue de la Maison navale, afin que de là étant, elle peut voir le peuple et recepvoir les personnes. Sur quoy cette sale est mise à la moins dite entre les charpentiers et menuisiers de la Ville. La première offre qu'ils font est de faire la dicte sale suivant le plan pour 400 escuz et la dernière et qu'on adjuge est de 199 livres avec faculté de s'emporter les Boisages après la cérémonie... (*Tribune des harangues.*) »

« *Novembre* 18. — *Médaille frapée au sujet du Mariage du Roy* Philippe d'Espagne et d'Yzabelle de Valois, fille aînée de feu Henri-François, (*sic*) Roy de France. (*Id.*) » (Voir le texte, *Appendice*, p. 270.)

« *Novembre* 18. — *Passage de la Reine d'Espagne.* On donne une robe de livrée de 3 aunes 1/2 de drap rouge et noir, à chacun des deux visiteurs de rivière. (*Visiteurs de rivière.*) »

« *Novembre* 22. — *Il est délibéré que les Maistres menuisiers* seroient assemblés pour leur être délivré, à la moins ditte, les Portiques à faire tant à la Porte de la Ville qu'à celle de la Reine d'Espagne. Iceux portiques ornés de deux colones doriques, un *sillonate* (?) enrichi de trois

¹ Petits bateaux longs.

Ecussons, un chapeau de Lupse (*sic*), deux harpies aux deux côtés, les contormes amorties d'un Tillonate et le Rocher flamand. . . 5. (*Id.*) »

« *Novembre 22. — Réception d'une Commission du Roy de Navarre* avec un rôle du chemin que la Reine d'Espagne devoit tenir pour venir à Bordeaux : Sur quoy il est ordonné de défendre à toute manière de gens de cacher aucuns vivres et de leur ordonner de tenir la Ville nette et de fourbir leurs armes. 5. (*Id.*) »

« *Novembre 22. — Adjudication au rabais des Portiques* à faire, tant à la Porte de la Ville qu'à la Maison de la Reine. 5. (*Id.*) »

« *Novembre 22. — Il est délibéré qu'il seroit fait quatre Ecussons du Roy avec l'ordre* : quatre de l'Alliance, quatre des Chiffres et quatre de la Ville; que 13 girouettes de la Maison seroient garnies d'or fin, de couleurs fines, peintes à l'huile, au prix, tant les Chiffres que les Girouettes et Écussons, de 40 sous; qu'à certaines Girouettes, il y auroit les Armes du Roy seulement, à d'autres les armes de l'Alliance seulement et à d'autres celles de la Ville seulement. — Après cela, on prend 8 onces 1/4 de fillet d'or pour les franges du Poile. (*Id.*) »

« *Novembre 25. — Délibération pour qu'il y ait un capitaine des Enfants de la Ville* à l'arrivée de la Reine d'Espagne. — Délibération pour faire tapisser les rues et pour faire des illuminations... (*Id.*) »

« *Novembre 25. — Sur la question de savoir ou la Reine d'Espagne devoit être logée* et dans quel quartier de la Ville. Il est ordonné qu'elle seroit logée dans la maison de M⁰ le controlleur Pontac et pour aller en informer MM⁰˙ˢ de Noailles, de Gassies et Salignac, jurats, sont députés. 6. (*Id.*) »

« *Novembre 25. — Il est ordonné de publier qu'on ait à tapisser les rues.* (Rues tapissées.) »

« *Décembre 6. — La Reine d'Espagne arriva à Bordeaux.* 7. (*Id.*) »

« *Décembre 6. — Entrée à Bordeaux*, où elle reste dix jours, *d'Elizabeth, la Reine Catholique*, sœur du roi de France, âgée de 13 à 14 ans. (Arch. dép¹ᵉˢ de la Gironde. — Actes capitulaires de S¹ André.) »

« *Décembre 7.* — MM. les Jurats ayant mandé les orphèvres qui auroient fait la susdite médaille pour la Reine d'Espagne, ils la font pezer en présence de deux monnoyeurs et dix bourgeois. Le Registre ajoute qu'il avoit été fondu 459 écus d'or sol et 60 écus pour la façon et diminution, font, dit-il, 500 écus sol. La pièce (c'est-à-dire la médaille) pesoit 425 écus 1/4, reste, dit le registre, que l'orphèvre devoit 8 écus 1/4 (ce qui se concilie fort mal)..... (*Médailles.*) » — Voir page 22 et le texte même du registre de la Jurade, *Appendice*, page 270.

« *Décembre 7. — Présens. —* « Entr'autres une médaille d'or massif où étoient gravées des devises et des inscriptions curieuses. » (*Chronique*

hist. et politique de la Ville et cité de Bordeaux, capitale de la Guienne, par Tillet, Limoges, 1718.) »

« *Décembre 13.* — *MM. de Bonneau, Sallignac, Jurats, et le clerc de Ville sont commissaires pour aller accompagner la Reine d'Espagne*, le Roy de Navarre et M ⁱ l'Amirail de Bourbon, jusques à Castres ou au Béguey et suplie ladite Dame de vouloir écrire, d'Espagne étant, au Roy, son frère, et à la Reine, sa mère, en faveur des habitants de Bordeaux. 8. (*Passage des Reines.*) »

(Archives municip., *loc. cit.*)

« *La Reine de Navarre demande le Velours Violet* qu'on avoit employé au Bateau préparé pour elle. (*Id.*) »

1560

« *Janvier 17.* — Jean Tartas, orphèvre, dit que la Ville luy avoit cidevant fait remettre 500 écus d'or sol au poids de 16 grains pièce, valant en total 1250 livres tournoizes; qu'en ayant fait un lingot d'or, il en avoit laissé un morceau à M. M. les Jurats pour servir de certification audit lingot; que dudit lingot il avoit promis faire une pièce d'or de la grandeur et proportion de l'écusson et portrait quy luy avoit été donné, et d'y mettre d'un cotté l'effigie du Roy et de la Reyne d'Espagne, un chiffre de leurs noms et une couronne impériale au dessus, avec les armes de la Ville et la légende : *o soror, o conjux, o filia regia salve, quod*, etc., tout autour et de l'autre cotté les écussons de l'Alliance du Roy de France et du Roy d'Espagne, avec un chiffre à chaque cotté; que cette pièce devoit peser 440 écus sol, parce qu'on laissoit audit orphèvre les 60 écus de surplus, tant pour la façon que pour le déchet, et enfin qu'ayant fait peser ladite pièce, elle s'était trouvée du poids de *cinq marcs, six onces* 3/4 *et trois deniers* [1]. 3. (*Médailles.*) »

« *Novembre 18.* — *Médailles frappées dans certains événements* [2]. » La copie de la pièce qui figure à l'*Inventaire sommaire* a été publiée, page 23. »

[1] Voir page 22 la copie de cet intéressant document, faite d'après l'original, suivant lecture contrôlée par MM. Ducaunnès-Duval, archiviste de la ville, et Dast de Boisville, secrétaire général de la *Société des archives historiques*.
Nous avions adressé au Ministère de l'Instruction publique, à l'occasion des *Réunions de la Sorbonne*, session 1891, un mémoire : *Grandes médailles d'or offertes aux souverains par les Jurats de Bordeaux*, qui contenait ces trois pièces : 1559, *novembre 18, décembre 7 et janvier 17* (vieux style).

[2] L'*Inventaire sommaire* des Archives dont nous nous sommes servi, après contrôle sur les débris des pièces originales, a été fait en 1751. Il est inédit et intact malgré les incendies et les déménagements. Il est conservé dans trente-

« *Novembre* 25. — *Il est ordonné de publier qu'on ait à tapisser les rues*. 6. (*Rues tapissées*.) »

« *Décembre* 16. — *Payement de quatre Écussons de France*, autant de l'Alliance de France et d'Espagne, deux des chiffres de la Reine et trois des Armes de la Ville, le tout à l'huile. Plus 16 autres Écussons en grand papier bâtard dont 4 de France, 4 de Chiffres, 4 de l'Alliance et 4 de la Ville à raison de 40 sous la pièce... (*Ecussons*.) »

1565

Voir *Appendice*, page 271, *Entrée de Charles IX* et page 272, Jacques Gaultier. — *Contrat avec la Jurade*.

1579

Contrat entre la Ville de Bordeaux et Jacques Gaultier (peintre).

« Août 22. »

« Sachent tous comme de tout temps et antienneté, toutes républiques bien instituées et ordonnées ayant entr'aultres chozes singulierement dezir, retirer à elles et en leurs villes des meilleurs et plus expérimentés artizans qu'il leur estoigt possible, tant pour l'instruction de la jeunesse que pour servir au publiq et pour bonifier lesdictes villes, à l'exemple desqueles, messieurs les maire et jurats de ceste ville de Bourdeaulx, estant advertis que Jacques Gaultier, peintre, estoyt en ceste ville et qu'il estoyt assez bien expérimenté en l'art de la paincture, l'auroient appellé en la maison de Ville et remonstré que s'il se voulloit avec sa famille retirer en ceste dicte ville et y faire sa rezidence, ils l'accomoderoient de logis pour quelque temps en icelle ville et sy le gratifieroient d'ailleurs d'aultres choses et exemptions ; ce que Gaulttier leur auroyt accordé soubz les pactes et conditions que cy après seront desclarés. »

« Pour ce est-il que aujourd'huy, par devant moy Léonard Destival, notaire et tabellion royal en Guienne, et en présence des tesmoings cy après nommés, ont esté presens en leurs personnes, messieurs Armand de Gontault de Biron, maire et gouverneur de ladicte ville et mareschal de France, nobles seigneurs Messieurs Jehan Raoul, advocat en la Cour de parlement, notaire et secrétaire d'icelle; Estienne Bérard, Loys de Menon, Charles de Aste, escuier, conseiller du Roy et son comptable

deux cartons, nos 359 à 390, de A à Z. La Commission des Archives municipales en a décidé l'impression. C'est M. Dast de Boisville qui est chargé de cette importante publication. Le premier volume a paru; il est rempli d'excellentes annotations de notre érudit confrère.

audict Bourdeaux ; Jehan Verrier, aussy Conseiller du Roy et recepveur general des finances de Sa Majesté en la charge et généralité de Guienne, et Pierre de Mévrillères, advocat en ladicte Cour, conseiller referendaire en la chancellerie de ladicte ville, les tous jurats d'icelle, lesquels de leurs bons grés et vollontés, ès dictes qualités, tant pour eulx que pour leurs successeurs, maire et jurats, pour accomoder ledict Gaultier et lui donner moyen de resider en ladicte ville avec sa famille, lui ont accordé et accordent, par ces presentes, sa demeurance avec sa dicte famille en la maison qui fait le coing des rues du Cahernan et du collège de Guienne, et ce pour le temps et espace de cinq années prochaines et consecutives, à compter du premier jour de septembre prochain et finissant à semblable jour, les dictes cinq années finies et révollues pour en jouir, en la mesme forme et manière que les dicts seigneurs l'ont cy-devant baillée en louage à aultres, sans que pour raizon de la dicte residence le dict Gaultier soyt tenu durant et pendant ledict temps payer aulcune choze du louaige ne revenu à la dite ville; lesquels sieurs maire et jurats seront tenus et ont promis de mettre en possession de ladicte maison dans ledict jour ou plustot s'il a la commodité d'y aller demeurer et s'y remuer, et l'en faire jouyr pendant ledict temps de cinq années; et ledict temps fini, ledict Gaultier a promis et sera tenu de laisser la possession vacue aux dicts sieurs et à leurs successeurs, et sy ledict Gaultier ne s'agrée en ladite maison et n'y veult demeurer, les dicts sieurs ont consenty et consentent qu'il la puisse bailler à louage à aultruy pour lesdites cinq années seulement, pour telle somme de deniers qu'il luy plaira, pour d'aultant le sollaiger de louaige d'une aultre maizon où il se voudra loger; desquels deniers provenant dudict louaige ledit Gaultier ne sera tenu de payer aulcune choze à ladicte ville; lesquels sieurs, en consideration de ladicte résidence, suffizance et experience dudict Gaultier, et pour le retenir en ladicte ville, et donner occasion à aultres artizans se y retirer, luy ont promis et accordé, promettent et accordent le tenir quicte, exempt et indemne pour et durant lesdistes cinq années d'aller ou envoyer à la garde des portes de ladicte ville; du guest, soyt de jour ou de nuict; de faire manœuvres et de toutes aultres factions de guerre; de payer et contribuer aucunes sommes qui pendant ledict temps de cinq années pourroient estre mizes et impozées sur les habitants de ladicte ville par auctorité desdicts sieurs, à quelque somme de deniers qu'elles puissent monter : et en outre l'exempteront de loger dans sa maison aulcunes gens de guerre, de pied ne de cheval, aulcuns seigneurs ne aultres, de quelque quallité qu'ils soient, et de leur fournir aucuns meubles, vivres et choses quelzconques durant ledict temps des susdites cinq années; durant lesquelles ledict Gaultier sera tenu tenir ledict logis

couvert et estantg, en bon père de famille, à la fin d'icelles, de le rendre en la mesme quallité. Et pendant laquelle residence et en consequence d'icelle, lesdicts sieurs maire et jurats, en leurs quallités, ont promis et seront tenus de faire effectivement jouyr desdites exemptions, ensemble de ladicte maison du coing du susdict college durant lesdites cinq années ; et pour ce faire, ils en ont obligé et obligent esdictes qualités audict Gaultier, les biens et revenu commun de ladicte ville... la teneur desquelles ont promis et juré aulx Saincts Évangiles N. S^{gr} tenir et observer.

« Faict et passé en ladicte maison commune, le vingt deuxiesme d'aoust mil cinq cens soixante dix neuf, en présence de M^r Gérome Lacoste, notaire royal et Jehan Gaultier, présens, tesmoings à ce appelés et resquis. »

« Birov, de Menon, Bérard, Raoul, de Aste, Verrier, Morillère, Gaultier. »

« Et le lendemain vingt troisiesme dudict mois, le précédent contrat a esté par moy notaire susdict, presens les témoings cy après nommés, signiffié à Monsieur Maistre Hélie Vinet, principal audict college de Guienne, à ce qu'il n'y pretende cause d'ignorance, et qu'il ayt en faire vuider ledict logis dans lesdicts premiers jours de septembre prochain ; lequel a fait reponce que lesdicts sieurs maire et jurats sont seigneurs proprietaires non seullement dans ledict logis baillé au sieur Gaultier, ains de tous les autres dudit college, duquel ils peuvent disposer à leur bonne volonté, à laquelle il seroit bien marry de contrevenir pour l'obeissance qu'il leur a toujours portée et affectionnée volonté qu'il a de leur obeyr. Dont ledict Gaultier a requis acte que luy ay octroié, à Bordeaux, le susdict jour et en presence de Toussaint Picoche, portier au dict college et Jehan Vinet, audict college, témoings à ce appelés et resquis :

« Elie Vinet, Jean Vinet, Toussaint Picoche. »

(Archives municipales, série GG, Destivals, notaire, 1579, août 22.)

1583

Compte du trésorier de la ville. — « *La maison qui faict le coing des rues du Cahernan et du collège de Guienne où se tient à présent Jacques Gaultier, paintre.* — Ledict Gaultier se tient pour cinq années avec contract du 22 d'aoust 1579, receu par ledict feu Destivals, » notaire de la ville. (*Id.*)

1584

« *Août 22.* — *Logement donné gratuitement à Jacques Gaultier, peintre, par la ville de Bordeaux...* — « 38. — La maison qui est sous l'arceau et ballet de la maison commune avec les deux tours y joignant, a esté baillée à afferme à Guillaume Royer, orloger... »

« 39. — La maizon qui faict le coing des rubes de Cahernan et du collège de Guienne, où se tient presentement Jacques Gaultier, painctre. »

« A esté baillée audict Gaultier, cy-devant pour deulx ans commenceants le premier jour de septembre mil Ve IIIIxx IIII et finiront à mesme jour, lesdictz deux ans finis par contract receu par La Ville notaire royal le XXIIe dudict mois d'aoust mil Ve IIIIxx IIII. » (*Idem*, minutes de Delaville. *Rôle des revenus que la maison commune de Bordeaux a affermés.*)

Contrat passé entre Michel de Montaigne, maire, et les jurats de Bordeaux avec Jacques Gaultier, pour l'enseignement de la peinture à Bordeaux. — 1584. Août 22.

« Scaichent tous, comme de tout temps et antienneté, toutes republiques bien instituées et ordonnées ayent entr'autres choses singulierement désiré retirer à elles et en leurs villes des meilleurs et plus experimentés artizans qu'il leur estoit possible, tant pour l'instruction de la jeunesse que pour servir au publicq desdictes villes et republiques que pour orner et bonifier icelles, ce qu'ayant très bien et dignement prevu messieurs les maire et jurats, gouverneurs qui estoient de ceste ville de Bourdeaulx en l'année mil cinq cens septante neuf, et ayant esté advertis que Jacques Gaultier, painctre estoit audict temps en la presente ville de Bourdeaulx et informés de son experience en l'art de painture, l'auroient appelé en la maison commune de ladicte ville et faict entendre que s'il se vouloit, avec sa familhe, retirer en ceste dicte ville et y faire sa residence, ils l'accomoderoient de logis pour quelques années en ladicte ville et sy le grattifieroient d'ailleurs d'aultres choses et exemptions. Ce qu'ayant icelluy Gaultier accordé aus dictz sieurs maire es jurats qui lors etoient, iceux sieurs es dictes quallités et pour donner moien audict Gaultier resider plus commodement en la presente ville, luy auroient accordé sa demeurance et sa familhe en la maison qui faict le coing des rubes de Cahernan et College de Guyenne et ce pour le temps de cinq années lors prochaines et consecutives, à compter du premier de septembre mil Ve septante neuf, pour en joir par ledict Gaultier, plainement et paisiblement, sans que pour raizon d'icelle rezidence, il fust tenu, durant et pendant ledict temps, paier aulcune choze de louaige et revenu à ladicte ville; et oultre auroyent consenty que si ledict Gaultier ne s'agreoit en ladicte maizon et n'y vouloit demeurer, qu'il la peult bailler à louaige, à aultruy, pour lesdictes cinq années seullement, pour telle somme qu'il luy plairoit, pour d'aultant le soullaiger du louaige d'une aultre où il se voudroit loger; desquels deniers dudict louaige, icelluy Gaultier ne seroit tenu paier aulcune choze en ladicte ville : et d'avantaige, luy auroient permis et accordé le tenir quitte et exempt et immune, pour et durant les-

dictes cinq années, aller et envoyer à la guarde des portes de ladicte ville, au gueit, soict de nuit ou de jour, de faire manœuvres et toutes aultres factions de guerre, et de paier et contribuer aulcunes sommes qui, pendant ledict temps de cinq ans, pourroient estre impozées et mizes sur les habitans de ladicte ville par auctorité desdictz sieurs, à quelque somme de deniers qu'elles puissent monter; et en oultre l'auroient exempté de loger en sa maison aulcunes gens de guerre, de pied ou de cheval, aulcuns seigneurs, ni aultres de quelque quallité qu'ilz soyent, et de leur fournir aucuns vivres, meubles, ne chozes quelzquonques, durant icelles cinq années, pendant lesquelles ledict Gaultier auroit promis et se seroit obligé tenir ledict logis couvert et estag, en bon père de familhe, et à la fin d'icelles, le rendre de telle quallité et en laisser la possession vacue, comme du tout amplement appert par contract sur ce faict et receu par feu M° Leonard Destivalz, notaire royal, en date du vingt-deuxiesme d'aoust audict an M V° LXXIX et que icellui Gaultier ayt entierement et effectuellement joy du contenu audict contrat jusques à present, que lesdictes cinq années sont presque achesvées et escherront le dernier du present mois d'aoust, qu'il s'est retiré devers messieurs les maire et jurats, gouverneurs de ladicte ville qui sont de present et remonstré lesdictes cinq années estre expirées et neanmoings supplie que pour luy donner moyen de mieulx s'entretenir en sa residence de ceste ville avec sa familhe, il leur pleust luy continuer la demeurance en ladicte maizon pour aultres deulx années, aulx charges, exemptions et immunités susdictes, ce qui feroient d'aultant plus luy augmenter la bonne volonté qu'il a de paroistre en l'exercisse de son art et instruction de la jeunesse; ce que lesdictz sieurs, sur ce meurement deliberé, à ce oy et consentent le procureur et syndic de la presente ville :

« Pour ce est-il que, aujourd'huy datte de ces presentes, pardevant moy notaire et tabellion royal en la ville et cité de Bourdeaulx et seneschaussée de Guyenne, et presens les tesmoings cy après nommés, ont esté presens en leurs personnes, messieurs : Baude de Moncuq, escuier, seigneur de Lamothe et du Bedat; Jehan de Lapeyre, bourgeois et marchand de ladicte ville; Jehan Claveau, procureur en la Cour; Guillaume Colomb, advocat en icelle; Loys de Laforcade, aussi bourgeois et marchant de ladicte ville, jurats d'icelle, faisant tant pour eulx que pour messire Michel, seigneur de Montaigne, chevalier de l'ordre du Roy, gentilhomme ordinaire de sa chambre, et maire de ladicte ville e M° Jehan Casau, esleu pour le Roy en Guyenne, aussi jurat, gouverneurs de ladicte ville, lesquelz, pour le même zelle et affectionnée volonté qu'ilz ont à l'ornement et decoration de ladicte ville et icelle bonniffier, en tant qu'en eulx est, par l'atirement et gratiffication des dictz artisanz, et en ce consentent monsieur maistre Gabriel de Lurbe, aussi advocat en ladicte Cour, procu-

reur et syndic de la présente ville, estant assemblés en jurade pour déliberer et traicter des affaires communs et bien publicq d'icelle, ont, de leurs bons grés et vollontés, es dictes qualités de jurats, pour eux et leurs successeurs à l'advenir en ceste charge, continué et continuent par ces presentes audict Jacques Gaultier, present et acceptant, sa demeurance avec sa familhe en la susdicte maizon, faisant le coing desdictes ruhes du Cabernan et du College de Guyenne, cy dessus désignée, et ô les charges, pactes, conditions, exemptions et immunités susdictes et contenues au susdict contrat du vingt-deuxiesme aoust M Vc LXXIX, cy dessus mentionné, et ce pour le temps et espace de II années prochaines et consecutives, à commencer du premier de septembre prochain, lesdictes deux années finies et revolues, pendant lesquelles iceulx sieurs luy ont permis et permectent par ces presentes, et seront tenus laisser et faire pleinement et paisiblement joir icellui Gaultier de la dicte residence et demeurance de maizon et sans que pour ce il en soit tenu paier aucune chose ; moyennant que icelles deux années finies, il sera tenu en laisser la possession vacue, à peine de tous despens, dommaiges et interetz. »

« Et pour ce faire, tenir et accomplir ce que dessus, lesdictes parties ont obligé et obligent, l'une à l'autre, scavoir : lesdicts sieurs le revenu commun de ladicte ville et ledict Gaultier sa personne et tous chescuns ses biens presents et advenir, qu'ils ont soubmiz... etc., et par exprès le dict Gaultier sa dicte personne à la rigueur de l'executeur..... etc. Renonce, etc..., promis, etc., jurés, etc.

« Faict à Bourdeaulx en jurade, en ladicte maison commune le vingt-deuxiesme jour d'aoust M. Vc LXXXIV, avant midy, presents Me Jehan Gaultier, praticien, et Ciprian Blondet, demeurant en la paroisse de Saint-Eloy de ladicte ville, tesmoings à ce appelés et requis. »

« De Lapeyre, Colomb, de Moncuq, Claveau, de La Forcade, de Lurbe, Galltier, J. Gaultié, C. Blondet. »

(Archives départementales de la Gironde, série E, notaires, Delaville, f° 173.
Les deux pièces qui précèdent, ainsi que le contrat du 22 août 1579, ont été publiées par les *Archives historiques de la Gironde*. Bordeaux, t. III, p. 467, t. XII, p. 369 et t. XIX, p. 345 et la photogravure des signatures, t. XXXI, acte de 1579, août 2.)

1585

Compte du trésorier de la ville. — « *La maison qui faict la coing des rues du Cahernan et du collège de Guienne où se tient à présent Jacques Gaultier, painctre.* — (En marge :) Lequel painctre y demeure et son terme est expiré. »

(Arch mun., *comptabilité*, feuillets demi-brûlés, *loc. cit*)

1586

Compte du trésorier de la ville. — « *La maison qui faict le coing des rues du Cahernan...*, etc. » Même texte qu'en 1583 et 1585. (En note :) « A esté bailhé audict *Gaultier* pour deux ans commençant le 1er septembre MVc IIIIxx quatre par contract du 22 aoust susdict et receu par Laville, notaire royal. » (*Id.*)

1588

Compte du trésorier de la ville. — « *La maison qui faict le coing de rue du Cahernan et du collège de Guienne où se tient Jacques Gaultier, paintre.* — (En note :) Nouvelle (?) Aferme. » (*Id.*)

Jacques Gaultier était donc encore peintre de la ville après la fin de son bail du 1er septembre 1584. Nous n'avons pas trouvé les comptes du trésorier de 1589 à 1598. En cette dernière année on lit : « 1598. — « La maison qui faict le coing de la ruhe du Cahernan et du collège de Guienne; M. Jacques Brassier la tient. »

Nous ne pouvons donc affirmer la présence de Jacques Gauthier, comme peintre de la ville de Bordeaux, que jusqu'à 1589. (*Id.*)

1594

Contrat de mariage de Jas Du Roy, maître peintre, et Jeanne Benoist, veuve Hosten. — 1594. Septembre 2.

« Sachent tous que par devant moy notaire et tabellion royal en la ville et cité de Bourdeaulx et seneschausée de Guyenne soubsigné, et en presence des tesmoings bas nommés. Ont esté presents et personnellement establiy Joos le Roy, maistre paintre natif de la ville de Dame en la compté de Flandres et à presant demeurant audict Bourdeaulx, parroisse de Puy Paulin, d'une part, et Jehanne Benoist fille naturelle et legitime de feu Maistre Jehan Benoist quand vivoit praticien et de Bertrande de

Vinclaux, demeurant à presant chez monsieur Mtre Germain Duperier conseilher notaire et secretaire du Roy, vefve de feu maistre Jehan Hosten quand vivoit praticien, demeurant en la parroisse de Puy Paulin dudict Bourdeaulx et faisant de l'advis et consentement d'autres siens ses parents et amys d'aultre. — Entre lesquelles partyes ont esté faicts, accorder les pactes et articles de mariage quy sensuyvent. — Premièrement ont promis se prendre l'ung l'autre pour mary et femme espoux et entre eux solempniseront le saint Sacrement de mariage touteffois et quantes que l'ung en sera resquis par l'aultre ou par leurs parants et amis. — *Item* en faveur et contemplation dudict mariage et pour supporter les charges d'icelluy ladicte future espouze portera en dot audict futur espoux la somme de quatre cents escuz sol, huict jours avant la solempnisation desdictes nopces. Laquelle somme le dict futur expoux sera teneu assigner sur tous et chascuns ses biens presens et advenir. — *Item* et en cas que le dit futur expoux alast de vye à treppas plustot que ladicte expouse audict cas icelle future expouse gagnera la somme de deux cens escuz sol de don et donation pour nopces; faisant en tout la somme de six cens escuz sol qu'elle recouvrera sur les biens d'icelluy futur expoux et d'iceulx fera les fruitz siens jusques à ce qu'elle soit entierement payée et satisfaitte de son dict dot contrairement sans qu'elle soit tenue rendre compte ny de prester le reliqua jusque à ce qu'elle soit entierement payée en entretenant les enfans dudict mariage et portant les charges desdicts biens et au contraire au cas ou ladicte future expouze predeceddera icelluy futur expoux audict cas icelluy futur expoux gagnera pareille somme de deux cents escuz sol sur ladicte somme de quatre cens escuz sol le restant quest deux cens escuz sol desdictz quatre cens escuz sol, ladicte future expouxe en pourra dispozer en faveur de quy bon luy semblera. — *Item* en faveur et contemplation duquel mariage lesdictz futurs conjoinctz se sont assigné et assignent à moytyé de tous acquetz que Dieu leur donnera fera pendant et constant leur dict mariage et lesquels acquetz demeureront aux dictz enfans procrées d'icelluy mariage et au cas qu'il n'y heust enfans chascung desdictz futurs conjoinctz pourra dispozer de sa part desdicts acquetz en faveur de quy bon lui semblera, l'usuffruit toutteffois de tous lesdictz acquetz reservé au survivant desdictz futurs époux, — *Item* a esté accordé que ledict Le Roy, futur expoux, sera teneu de nourir et entretenir en sa compagnie et de ladicte future expouze Jehan Hosten, fils de ladicte future expouze et dudict feu Hosten jusques à ce qu'il ayt atteint leage de quinze ans, — *Item* toutes les bagues et joyaulx quy seront bailhées à ladicte future expouze avant et apprès leur dict mariage demeureront à elle propre pour en dispozer à son plaizir et volunté. Et pour accomplir, guarder et entretenir tout ce que dessus lesdictes parties contrac-

tantes en ont obligé et obligent l'un envers l'autre, et chescung pour son regard, tous et chascuns, leurs biens, droitz, noms, raizons..... Fait et passé audict Bourdeaulx apprès midy en la maison dudict sieur Duperier, le second jour de septembre mil cinq cens quatre vingt quatorze, en presence du sieur Duperier et sieur Robert Fauvel, bourgeois et marchand de Bordeaux, demeurant en la paroisse Saint-Michel et Estève (?) Liebaert, marchand flamend habitant à present ladicte paroisse Saint-Michel et de Robert Cletcher aussy marchand flamen, habitant de Saint-Michel tesmoings à ce appelez et resquis. »

Jas Le Roy

1595

Mai 18. — « Et advenant le dix-huictiesme jour de may mil cinq cens quatre vingt quinze par devant moy notaire et tesmoins bas nommés, a

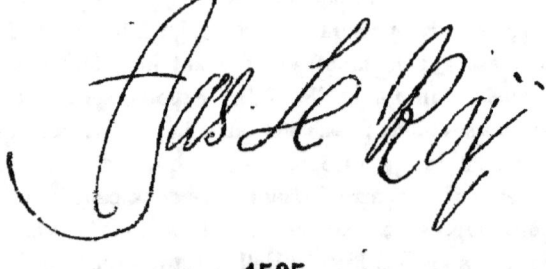

esté present ledict *Joos Le Roy* lequel a confessé avoir receu avant ces presantes de ladicte veuve..... sa dicte femme presant et acceptant ladicte somme de quatre cens escuz sol de dot mentionnées au susdict contract de mariage..... en testons et aultre monnoye en sorte que de ladicte somme de quatre cens escuz sol de dot s'en tient pour contant... Faict à Bourdeaulx après midy en la maison de moy et en presence de Pierre Stuiys et Jehan Larue... habitans paroisse Puy Paulin tesmoins à ce appelés et resquiz...

(Archives départementales de la Gironde, série E, notaires, minutes de Chadirac.)

1598

Compte du trésorier de la ville. — « *La maison qui faict l'arceau et ballet* de la Maison commune avec la tour y joignant, sans y comprendre

l'aultre tour, est affermée pour troizs ans à raizon de XIII livres par an, par contract du 18 novembre 1597, receu par Destivals, à Guillaume Gerbois. — De Pichon, Clerc de la ville, s'est opposé, disant que ladicte maison et tours sont destinées pour exercer les greffes et serrer les papiers. — Le portier tient le bas de ladicte maison sans rien payer. »

(Arch. municip., *feuillets demi-brûlés, loc. cit.*)

1602

Novembre 14. — Naissance Marie Renault. — « Marie, fille de Guy Renault, maistre victrier, et de Marie Pigault, de la parroisse Saint-Siméon, filleule de Louys Jamin, maistre painctre, et de Marie Roget, nasquit mardy dernier environ les 11 heures de nuict. » (Greffe du tribunal civil de Bordeaux : *Baptesmes Saint-André.*)

1605

Compte du trésorier de la ville. — « La maison qui faict l'arceau... etc., et la chambre haulte où souloit loger le prévost, *le peinctre de la ville* en jouist sans rien payer. » Ce peintre était Jas Du Roy, ainsi que le prouve un payement d'armoiries et de portraits de jurats que nous avons publié page 539.

(Arch. municip., *feuillets demi-brûlés, loc. cit.*)

1608

Avril 10. — Naissance Pierre Jamin. — « Pierre, fils de Loys Jamin, maistre painctre et de Jeanne Martin... » (Greffe du tribunal civil de Bordeaux : *Baptesmes Saint-André.*)

1610

Mariage de Jean Gauthier, peintre de la ville de Bordeaux.

« Le XIII^e de septembre 1610 en l'esglise de S^t Georges de Mussidan Jehan Gautier, paintre de la ville de Bordeaux, et Marie Rouleau ont espozé, en présence des témoings soubssignés et autres parens et amis (signé) *Gaultier* peintre, Dulac, presant, Chastanet temoinx, Saturnie presant : P. Zoasse (?) pretre [1]. »

(Arch. histor. du départ. de la Gir. Bordeaux, Gounouilhou, 1896, 31^e volume. — Archives municipales de Mussidan (Dordogne). — Communication de M. de Saint-Saud.)

[1] Voir signature de Jean, page 47, et de Jacques, page 200.

1611

Avril 6. — Entrée de Monseigneur le prince de Condé. — Délibération des jurats. Ils donnent des ordres pour qu'il soit préparé une *maison navale*, des arcs de triomphe, des casaques, etc. (*Inventaire sommaire.*)

Mai 11. — Adjudication au rabais de la maison navale. (*Id.*)

Juillet 2. — Arrivée du prince de Condé et entrée solennelle avec cérémonial ordinaire. (*Id.*)

Septembre 28. — Délibération portant qu'il seroit emprumpté... « 6000 ou 6500 livres pour faire un *présent à Monseigneur le prince de Condé, d'un buffet de vermeil* assorti et accompli *de beaux vases et autre vaisselle*, et pour en faire le prix avec un orphèvre. MM. Massiot, Dathia, jurats et le procureur-syndic sont députés. Ce présent est fait suivant l'usage ancien et surtout à l'endroit des princes ainsi qu'il est porté sur le registre. » (*Id.*)

1612

Juin 10. — Naissance Jean Barbade. — « Jean, fils de Pierre Barbade, maistre painctre, et de Rose du Mettre, parroisse Saint-Rémy... » (*Etat civil, S¹ André, loc. cit.*)

Juillet 13. — Claude Dubois, reçu maître menuisier, juré. — « En ce jour fut reçu maître menuisier juré de la présente ville, maître Claude Dubois sur ce qu'en raison de ce qu'il avoit faict et construit la maison navalle pour Monseigneur le Prince et assisté à la construction de tous les arcs triomphaux, autres ouvrages et artifices que MM¹ˢ avoient faict faire pour honorer l'entrée et furent ouis les bayles quy estoient à ladicte réception recognoissant la capacité dudict Dubois et sans tirer à aucune conséquence pour autre, n'y attenter à leurs privilèges... » (Jurade BB., papiers demi-brûlés, carton 48.) Voir *Appendice*, page 273. — *Gratification à Denys Roy.*

1615

Compte du trésorier de la ville. — « *La maison qui faict l'arceau...* sans y comprendre l'aultre tour *Yoz Du Roy, peinctre*, en jouist avec la Grand salle où le prébost souloit tenir sa Cour sans rien payer. »

(Arch. municip., *feuillets demi-brûlés, loc. cit.*)

Septembre 11. — Marché Jacques Huguetlin, sculpteur. — « [...M. M. les « Jurats ayant sceu que Leurs Majestez] s'acheminent [vers la presante

« ville] auroient faict construire [et orner de statues, une maizon] navalle
« laquelle désirant [rendre digne de Leurs Majestez] auroient faict à ces
« fins [venyr devant le commissayre à [ce commis plusieurs maistres]
« [esculteurs pour] entreprendre à faire les susdictes [statues au moings]
« disant et ne s'y estant treuvé [personne qui] aye voulu entreprendre à
« moindre prix [que Maistre] Jacques Huguellin Esculpteur [de ceste ville]
« auroient passé contract avec [M. M. les Jurats] en manière que s'en-
« suict .

« [Pour ce] est-il qu'aujourd'huy date de ces [présantes] par devant moy
« Bernard Curat [notaire et] tabellion royal à Bordeaux, en Guienne [et en
« présance] des témoings bas nommez ont esté [présans] en leurs per-
« sonnes Très hault et puissant Seigneur Messire Anthoine de Rocquelaure,
« Mareschal de France et lieutenant Général pour [le Roy] en Guienne et
« Mayre de la Ville, Messires... etc. d'une part et ledict Jacques Huguellin,
« Esculteur de la présante Ville, paroisse saint Remy..... a promis et
« promet fayre... huict figures de quatre pieds... quatre de cinq pieds...
« Icelles mettre et pozer [dans la maison] navalle du Roy avecq les
« estoffes nécessayres et ce fayre suyvant le plan quy en a esté dressé par
« Jacques G[uillermain...] Intendant et ce dans quinze jours..... à peyne
« de tous despans... moyennant le prix et somme de trante livres tour-
« noizes pour chescune figure estoffée, ô la charge de fournyr p[ar ledict]
« Huguellin tous mattériaux né[cessaires] pour l'effect desditces figures
« lesquelles il sera teneu pozer sans que lesdicts [sieurs soient] teneus luy
« bailler pour les susdicts payemans lesquels quy revient à la somme de
« [deux] cens quarante livres, laquelle lesdicts sieurs seront teneus luy
« faire payer par M. Dordé Thaurisson, trésorier de la Ville..... Pour
« plus grande assurance... Huguellin a baillé pour caution Mre Henry
« Roche, maistre masson de la présante ville..... ainsy l'a promis et juré.
« Bordeaux, le unziesme jour de Septembre 1615.

(Arch. mun , papiers demi-brûlés, *loc. cit.*)

1617

Mars 25. — Reçu Estienne Bineau maistre painctre. — « Je
Estienne Bineau, maistre paintre soubzigné, confesse avoir receu du
sieur Jacques Pineau, bourgeois et marchand de Bordeaux et ouvrier de
l'églize Saint-Michel, la somme de six livres pour avoir paint le tableau
du monument de ladicte églize dont je l'an tien quitte. Faict le
25 mars 1617. »

ETIENNE BINEAU, *pintre.*

(Arch. départ., série H. Registres capitulaires Saint-Michel.)

1618

Juin 25. — Entrée du duc de Mayenne. Prix fait avec Jean Vivan *pour fournir un bateau* du port de 36 à 40 tonneaux pour y construire la maison navalle qu'on devoit présenter... On promet 30 sols par jour audict Vivan et le payement du dommage qui seroit faict audict bateau. (*Id.*)

(Arch. mun., *Inv. somm. et feuillets demi-brûlés.*)

« *Adjudication au rabais de la maison navalle et des arcs de triomphe* qu'on devoit placer à la porte Caillau, pour l'entrée... Cette adjudication est faite en faveur des nommés Estier et Mongarre, menuisiers, pour le prix et somme de 1350 livres, un quintal de plomb et la fourniture de la grosse serrure seulement, moyennant quoy ils s'obligent de faire ladite maison navalle et les arcs de triomphe au dedans et au dehors de la porte du Caillau, conformes au devis qui est transcrit sur le registre. » (*Id.*)

« *Juin 27. — Délibération portant que,* des deniers empruntés pour l'entrée... *le Trésorier de la ville payerait à Bernard Lévesque, peintre,* la somme de cent livres à compte des peintures, menuiseries, sculptures, et autres ouvrages qu'il conviendroit faire pour ladite entrée.

« *Juin 27. — Délivrance au rabais de la peinture* qu'on devoit faire à la maison navalle et aux arcs de triomphe qu'on préparoit pour l'entrée... Cette délivrance est faite en faveur de Bernard Cazejus et Thomas Fécan, peintres, pour le prix et somme de 750 livres, moyennant laquelle ils s'obligent de faire toutes les peintures contenues au devis qui est transcrit sur le registre. » (*Id.*) Voir *Appendice,* p. 274, le texte même de l'adjudication et du devis.

Juin 27. — Au peintre, ouvrages qu'on faisoit pour l'Entrée de Mgr le duc de Mayenne. — « Ledict jour fust arresté que... il seroit baillé et payé par le Trésorier de la ville à *Bernard Levesque* peintre la somme de cent livres pour et tant moins de ce qu'il luy sera ordonné pour ses peynes, journées et vacations qu'il a exposées et exposera aux desseings et conduite des ouvrages nécessaires à la dicte entrée tant pour ce quy est des menuiseries, peintures, sculptures que aultres ouvrages qu'il conviendra faire pour ladicte Entrée...

« Minvielle, *jurat,* Duval, *jurat,* de Chappellas, *jurat.* » (*Id.*)

« *Juin 30. — Delivrance au rabais des figures à faire pour les plasser
« sur la Maison navalle qui devoit estre offerte à Monsieur le duc de
« Mayenne et sur la Porte du Caillau.*

« Lesdicts Sieurs ayant délibéré pour honorer d'autant plus l'Entrée de
« Mgr le Duc de Mayenne, Pair et Grand Chambellan de France, Gouver-

« neur et Lieutenant général pour le Roy en la province de Guienne, de
« faire faire *dix figures* en sculpture pour mettre scavoir huict à la Maison
« navalle dudict Seigneur et deux à la Porte du Caillau, de la grandeur,
« fasson et qualité qui est contenu au mémoyre qu'ils en avoient dressé :
« *Scavoir est* quatre quy seront assises seur les frontespices de la maison
« navalle de la grandeur d'environ quatre pieds chune et autres quatre
« quy seront pozées aux quatre coings d'icelle maizon de la haulteur de
« [blanc] pieds et les autres deux quy seront plassées à la Porte du
« Caillau de la haulteur de sept pieds [S'estant présantés Bernard Levesque,]
« Nicollas Carlier, Barthélemy Musnier [esculteurs] auxquels ayant faict
« voir lesditz memoyres les auroient exhortés d'entreprendre de faire
« suivant les subiectz que leur en seront baillés après honneste et raison-
« nable... *A quoy a esté dict* par ledict Musnier qu'il offroit faire les-
« dictes dix figures en sculpture, fournir toutes chozes nécessaires et les
« rendre pozées suivant ledict mémoyre et sur tel subiect que luy en sera
« baillé pour ce, moyennant les prix et somme de *six cens livres*. Ledict
« Carlier pour *cinq cens livres*, ledict Lévesque pour *trois cens livres* ; et
« lesdictz Carlier, Musnier pour *deux cens quatre vingt livres* et ledict
« *Lévesque n'ayant vollu moins dire de ce deument interpellé* lesdictz
« sieurs ont faict ce jour délivrance pure et simple auxdictz Carlier et
« Musnier desdictes dix figures pour et moiennant les prix et somme de
« *deux cens quatre vingt livres*, ô la charge que suivant ledict memoire
« lesdictz Carlier et Musnier seront tenus les bien et deument faire sur
« le subiect que leur en sera baillé et fournir toutes les matières requises
« et nécessaires et les rendre posées aux lieux à ce destinées dans
« quinze jours à peyne de tous despens, dommaige, intéretz et leur sera
« advancé la moytié de *ladicte somme de deux cens quatre vingt livres* et
« à ce fayre mandement expédié. »

« MINUYELLE, *jurat*. »

(Archives municip., feuillets demi-brûlés, non classés.)

« *Juin* 30. — *Délivrance au rabais de deux écussons aux armes de la ville*, qu'on devoit faire sur la casaque neuve de chaque archer du guet, lesquels on avoit fait habiller pour l'entrée de Monseigneur... Cette délivrance est faite en faveur de Durand de Lespine, maistre brodeur, pour le prix et somme de 5 livres par écusson, revenant en tout à 400 livres, moyennant quoy il s'oblige de faire lesdicts écussons de bon fil d'or et d'argent avec les feuillages et devises ordinaires et d'en faire outre cela deux autres sur le poêlle qui seroit présenté audict seigneur, l'un aux armes de la ville, et l'autre aux armes dudit Seigneur. (*Id. et Inv. somm.*) »

— « *Autre délivrance au rabais de dix figures en sculpture* qu'on devoit

pozer, sçavoir : huict à la maison navalle, qui devoit estre présentée audict seigneur duc de Mayenne et deux autres à la Porte du Caillau. Cette délivrance est faite en faveur de Nicollas Carlier et Barthélemy Musnier, sculteurs, pour le prix et somme de 280 livres, moyennant laquelle ils s'obligent de faire lesdites figures dans le goût porté sur le registre. (*Id.*) »

« *Juillet 7. — Délibération portant que Pierre Créné fairoit le poëlle pour servir à l'entrée...* suivant le dessin qu'on lui a mis en main... ensemble deux chaises brisées, de velours blanc pour mettre à la maison navalle et des harangues, qu'à cet effet il lui seroit donné le brocal et fil d'or, le velours, la soye, et autres étoffes nécessaires avecq les bois qu'il s'est chargé faire pour ce qu'il croira à propos puis ses peynes, journées et vacations et qu'ensuite il seroit pourvu à son payement, enfin il reçoit 60 livres, à compte. »

Ibid., Papiers demi-brûlés, non classés.

« *Juillet 11. — Délivrance au rabais d'un pont et d'un tribunal aux harangues...* en faveur de Jacques Bernier... pour prix de 225 livres avec facilité de s'approprier le tout après l'entrée. » (*Id.*)

— « *Délivrance au rabais de la construction seulement de trois arcs de triomphe* qu'on devoit placer, l'un à la Porte Basse, près le Collège des lois, l'autre à la Porte Médoc et l'autre à la Porte du Château-Trompette pour honorer l'entrée... L'adjudication est faite en faveur de Hugues Borderie, menuisier, pour le prix et somme de 300 livres, moyennant qu'on luy fourniroit tous les matériaux. (*Id.*)

« *Adjudication au rabais de la façon de 120 armoiries dorées en grand carte,* pour poser à la Maison navalle, au pavillon de celle aux harangues, aux arcs de triomphe et aux portes par lesquelles ledit seigneur de Mayenne devoit passer. L'adjudication est faite en faveur de Louis Jamin, Bernard Lévesque et François Laprérie, peintres pour le prix et somme de 40 sols par armoirie. (*Id.*) — *Ordonnance...* que officiers et habitants,... soient en habits dessens et armés. (*Id.*) »

« *Juillet 14. —* Adjudication au rabais de la grosse charpente et des échafaudages des arcs de triomphe nécessaires aux menuisiers et peintres... faite en faveur de MM. Guillaume Blin et Martin Dutreau... pour 350 livres. » (*Id.*)

« *Juillet 18. —* Ordonnance enjoignant aux habitants de se tenir prêts... de nettoyer et tapisser les rues. » (*Id.*)

« *Juillet 21. —* Sommes données pour s'habiller aux officiers du guet 60 livres ; chacun des chevaucheurs, 40 livres; fourniers et portiers de la ville, domestiques de MM. les jurats, procureur-syndic et clerc

ville; assesseurs, substituts du procureur syndic, greffier criminel et solliciteur; MM. le greffier civil et le commis du trésorier de la ville furent aussi habillés. » — *Le duc de Mayenne est rencontré à la Gréaule;* les jurats délégués l'accompagnent jusqu'à Montendre. (*Inv. somm.*)

« *Juillet* 28. — *Présents.* — *Vin offert* moitié blanc, moitié clairet. 4 tonneaux à Mgr de Mayenne; un à M. de Rocquelaure et à M. le marquis de Montpezat. L'autre tonneau seroit distribué en bouteilles à M. le cardinal de Sourdis, aux présidents, aux gens du Roi et personnes notables, doyen de la Cour, trésoriers, autres seigneurs et gentilshommes. (*Id.*) »

Juillet 31. — *Le duc de Mayenne fait son entrée à Bordeaux.*

Août 1er. — Pour les tambours 300 livres. — « *A Pierre Lespine, brodeur,* la somme de 6 livres pour les peines et journées qu'il avoit employées à tapisser la maison noble de Carriet, près l'Ormon, appartenant à M. le président Pichon, dans laquelle Mgr le duc de Mayenne avoit logé pendant trois jours. (*Id.*) »

Août 8. — MM. les jurats payent 150 livres « *à François Beuscher, architecte,* pour avoir travaillé pendant un mois aux décorations des préparatifs faits pour l'entrée de Mgr le duc de Mayenne ». (*Papiers demi-brûlés, loc. cit.*)

Août 11. — *MM. les jurats pour indemniser les maréchaux de logis de M*gr... des bois et dépouilles de l'arc de triomphe et portiques qui avoient esté mis à la porte du Caillau et qui ont été donnés aux Minimes pour acomoder leur église, ordonnent qu'il leur seroit payé par le Trésorier de la ville la somme de 50 livres. — Rôle des gratifications accordées. (*Id.*)

Septembre 5. — *Présent d'une tenture de tapisserie.* — « MM. les jurats après avoir veu le registre qui fait mention du présent de 6,000 *livres en argenterie* que la ville fit à Mgr le prince de Condé, délibèrent d'acheter une tapisserie à Mgr le duc de Mayenne du même prix. En conséquence ils donnent pouvoir à M. de Lalane, agent des affaires de la ville, *à Paris,* d'en faire l'achat. (*Id.*) »

Octobre 17. — « *Acceptation d'une lettre d'échange* de 6,000 livres tirée sur le sieur Lalanne, agent de la ville, à Paris, sur le Trésorier de la Ville, laquelle somme ledict Lalanne avait employée à l'achat des tapisseries destinées à M. le duc de Mayenne. » (*Id.*)

Novembre 14. — *Entrée du duc de Mayenne.* — « Entreprizes au moingtz dizant » Guillaume Blin, Martin Dutreau et Mengeon du Noguey qui entreprend pour 55 livres. » (*Id. et inv. somm.*)

Novembre 24. — « *A Voz Du Roy, peintre* de la présante ville, la

somme de cent huict livres à luy ordonnées pour les pourtraicts qu'il a fait des sieurs de Camarsac, de Voysin et de Mynvielle, naguères jurats et par luy posés dans la grande salle de l'Hostel de ville, ainsin qu'il appert par requeste certifiée et mandement du 24 novembre audict an MVI°XVIII, cy rendu avec quittance. »

(Arch. municip., *feuillets demi-brûlés, loc. cit.*)

1619

« *Janvier 11.* — « *A Voz Du Roy, peinctre,* la somme de trante six livres sur tant moings du prix faict avec luy des pourtraiclz de messieurs les maire et juratz qui entrèrent en charge au mois de septembre de l'année mil six cent dix huit comme de ce appert par mandement du XI janvier audict an mil VI° dix-neuf, cy rendu avec quittance et receu. » (*Id.*) Ces jurats devaient être MM. de la Rivière, Duval et Chappelas ; le maire, M. le maréchal de Rocquelaure.

« *A Légier Deschamps, maistre menuisier* de ladicte ville, la somme de neuf livres pour payement des chassis qu'il a faict, où sont peints sur toile les sieurs de la Rivière, Duval et Chapellas, naguères juratz, y comprins les tables (planches) et clous, etc., necessaires et diverses journées par luy employées à dresser et poser dans... » (*Id.*)

Janvier 26. — *Les jurats vont saluer la duchesse d'Urbin,* sœur du duc de Mayenne.

« *Février 18...* *A Pierre Créné, tapissier,* cinquante livres cinq sols pour certaines réparations de son art qu'il a faictes tant en la maison de la Mairerie, Saint-Project, à la tour qui est vis-à-vis des prisons criminelles de l'Hostel de Ville que de deux maisons à des particuliers, l'une à Porte Medocq et l'austre à *Fonvidal,* où avoient esté construit des *portiques et arcs triomphaux* pour honorer l'entrée de monseigneur le duc de Mayenne et ce dessus comprins le clou, latte-feuille, chaux, sable, ardoize et autres choses... » (*Id.*)

« *Février 19.* — *Audict Voz Roy, peintre,* la somme de trente-six livres que luy a esté advancée pour commencer à travailler aux pourtraictz de MM. de la Rivière, Duval, Chappelas et autres jurats, afin d'estre mis et placés dans la Grande Salle de la Maison commune à la suitte des autres pourtraictz ainsi qu'appert par mandement du 16 février 1619 cy rendu... » (*Id.*)

Juin 19. — *Départ de la duchesse d'Ornano* (?), sœur du duc de Mayenne.

« *Septembre 25.* — *A Voz Du Roy, maistre painctre* de ceste ville, la somme de soixante dix huict livres restant de cent quatorze livres à luy

accordées pour les pourtraictz desditz sieurs de la Rivière, Duval et de Chappellas, naguères juratz, quy ont esté expozés contre la muraille *de la Grand Salle de la Maison commune*, à la suite des aultres pourtraitetz et pour les armoiries desdictz sieurs *mises dans le livre de parchemin à ce destiné* ainsin qu'appert par requeste à cest effect desdictz sieurs de Guichanet et Darnal et mandements endossé de quittance en datte du XXV septembre MVI^c dix-neuf, cy rendues et par ceLXXVIII^l. (*Id.*)

Septembre 27. — Voir *requête présentée par les R. P. Minimes, pour obtenir les tableaux de la Porte Caillau*, page 92, jusqu'à « lesditz tableaux ». Voici la suite de la pièce : « Ledict fourrier ayant esté mandé dans l'hostel de ville et après qu'il a desclairé qu'il a les trois tableau qui estoient à ladicte porte lesquels le sieur Jaumont Mareschal du logis dudict seigneur a fait porter de sa maison : luy est enjoinct de deslivrer partout le jour, aux susdicts religieux Minimes, tous les tableaux et autres choses qu'il a en sa puissance provenant de la despouille des préparatifs faits à la dicte porte du Caillau... ordonnent qu'il sera contrainct par corps. »

(Jurade, carton 54, *papiers demi-brûlés, non classés, loc. cit.*)

1620

Septembre 23. — « *Louys Jamin*, maistre peintre, de la presente ville 24 livres pour paiement de dix armoiries du Roy, dorées, lesquelles feurent mises et attachées au bapteau de Sa Majesté et attachées contre la Porte de la Ville par laquelle Sa dite Majesté fist son Entrée, dont appert par reglement certifié mendement endossé de la quittance dudict peintre en date dudict jour XXIII^e septembre 1620, rapporté sur l'Etat des depenses. »

(Archives municipales, *feuillets demi-brûlés, non classés,* mandements.)

« *Septembre* 23. — *Pierre Barbot et Pierre Barbade* aussi maître peintre la somme quinze livres à eux ordonnés et payés pour avoir peint le bateau dans lequel Sa dicte Majesté vint depuis le lieu de Blaye jusqu'à la presente ville. Ensemble deux gallions destinés à tirer ledict bateau comme de ce appert... XXIII^e septembre 1620... » (*Id.*)

« *Septembre* 23. — *Jean Senelle*, maistre menuisier... pour tapisser et vitrer, etc... lesdits bateaux 33 livres [1]. » (*Id.*)

[1] Le 10 juin 1619, Jas Du Roy était payé des armoiries qu'il avait faites pour les mais du duc de Mayenne, du marquis de Montpezat et de la Ville ; il est fort probable qu'il fut aussi employé aux travaux de « *plate peinture* », en 1620 et 1621.

1621

Juillet. — « A *Bineau (Etienne)*, peintre, habitant de la presente ville pour avoir peint des couleurs et chiffres de la Royne avec des couronnes, les bateaux de Sa Majesté et de Monseigneur, frere du Roy, ensemble 4 gallions destinées à touer iceux bateaux ainsi que le contient l'ordonnance mise au pied de la requeste dudict Bineau et mandement dudict dernier juillet mil VI cent vingt ung, endossé de quittance, le tout suivant rapport. » (*Id.*)

Juillet 31. — *Brian (Jean)*, dit Jean de Langon... « paié de lauriers et autres verdures et par deux diverses fois pour les bateaux de la Reyne et de Monsieur frere du Roy. » (*Id.*)

Juillet 31. — *Créné (Pierre)*, maistre tapissier, « bateaux garnis pour la conduite de Sa Majesté 100 livres pour journées et vacations; pour les bateaux preparés pour la conduite de Sa dicte Majesté (la Royne) et de Son Excellence (Frère du Roy) de Blaye à Bordeaux et de Bordeaux à Cadillac et 28 aunes de revesches (?) volées dans le bateau. » (*Id.*)

Juillet 31. — *Chatellain (Jacques)*, maistre charpentier « ... et dresser un pont de bois au lieu des Chartrons et au devant de la Maison de S' de Vicose, lequel pour servir à la descente de la Reyne et de Monsieur frere du Roy, venant de la Ville de Bourg, ainsi qu'il est conteneu dans le règlement dudict sieur de Vrignon, jurat ». (*Id.*)

Septembre 27. — Le sieur de Chevery avait « dessein d'aller ravager la maizon et boutique de la femme du nommé Courrech, bourgeois et marchand de Bordeaux, professant la religion prétendue réformée, « accusé de s'être rendu à Montauban que le Roi assiègeoit et d'y avoir tué Monseigneur le duc de Mayenne. On n'est pas asseuré que c'est luy quy a fait le coup. » (*Id.*)

« *Novembre* 12. — *Autre despense pour [l'entrée du Roy] et de la Royne* en ceste ville de Bourdeaulx... décembre 1621... la somme de 172 livres huict sols pour payement de 82 flambeaux de cire jaune du poids de deux livres chascung, à scavoir 22 à raizon de XXVII que ledic Veyrines bailla et deslivra du commandement de vous, messieurs, le vendredy au soir, 12 du mois de novembre 1621 que la Royne arriva en ceste ville s'en retournant à Paris, à des sergents de la Maison commune portant lesdictz flambeaux allumés jusques au lieu du Sablonna *au devant de Sa Majesté qui n'estoit vouleue venir par eau* et les autres soixante flambeaux à raizon de XVIII... étant de bonne cire des Landes, aussy par ledict Veyres deslivrées pendant ledict jour de Sapmedy... etc. » (*Id.*)

1623

Février 5. — Entrée de Jean Louis de Nogaret, duc d'Épernon. — Les relations de cette entrée semblent avoir été supprimées. Elles ne figurent pas à l'*Inventaire sommaire*. Nous n'avons trouvé qu'un feuillet des registres de la Jurade mais il est trop brûlé pour être lu et publié. L'entrée du 2ᵉ duc fut semblable, voir 1644, janvier 24.

Septembre 11. — Départ de Mgr le duc d'Épernon pour Cadillac. — La ville luy avait fait préparer deux bateaux tapissés sans qu'il s'en servit parce qu'il entra dans celui de la Galère qui étoit touée par 15 Turcs et Maures, lequel M. le commandeur de Fourbin luy avoit faict préparer... (*Id.*)

1624

Compte du trésorier de la ville. — « *La maison qui faict l'arceau et ballet* de la Maison commune avec la tour y joignant, sans y comprendre l'autre tour. — *La vefve de Joseph Roy, painctre, en doict encore jouyr* pour [en blanc] années en conséquence des réparations que son mary y a faict. » (*Id.*)

Nous ferons remarquer qu'un mandement d'août 1625 porte : « A Nicolas Roy, maistre *painctre*, » que ce mot a été barré et remplacé par « menuizier » ; les mandements relatifs à la peinture étant faits au nom de Cureau. Ce Nicolas Roy ne serait-il pas un fils du peintre de l'Hôtel de ville ?

1625

Juillet 7. — Députation pour saluer la duchesse de la Vallette.

Août 4. — Le Duc dit aux jurats qu'il arrivera prochainement à Bordeaux, qu'on fasse une *entrée à la duchesse de la Vallette*. Après de longues discussions, « il est délibéré de préparer un bateau moyen pour envoyer à la dicte dame avec deux autres bateaux qui le toueraient, lequel bateau seroit peint des couleurs de ladicte dame, ainsi que les avirons, et orné des armes du Roy, de la dicte dame qui étoient trois fleurs de lys avec une barre, du costé gauche, dudit seigneur d'Espernon et non de celles de la ville ; que dans un autre bateau on enverroit jusque à Cadillac la bande des maistres joueurs de violon et cornets à bouquin, que les armes du Roy seroient mises contre la porte du Chapeau-Rouge et placées, sçavoir : celles du Roy, au plus haut ; celle de ladite dame, plus haut, du cotté droit, celle dudict Seigneur, du cotté gauche et celles de la ville beaucoup plus bas. Le tout entouré d'une guirlande de laurier et des

troupes bourgeoises seroient rangées en bel ordre sur la rivière pour faire une décharge générale, tant à la sortie du bateau qu'au moment que cette dame entreroit dans la ville; que les vaisseaux quy estoient dans le port tireroient à son arrivée, ainsi que les canons et pièces vertes de la ville quy y seroient portées à cest effect, tant sur le quay des Sallinières que sur celuy de Saint-Pierre et que le moment qu'elle mettroit pié à terre, MM. les jurats se présenteroient pour la recevoir. »

(Arch. mun. — BB, carton 35 *feuillets, demi-brûlés*, et inventaire somm., *loc. cit*)

Août 9. — *Arrivée de la duchesse de la Vallette...* après harangue « monte en carosse quy estoit couvert de velours rouge. « Elle se rendit au château de Puy-Paulin. Les troupes bourgeoises firent trois décharges de mousquetterie et formèrent la haye. » (*Id.*)

Août 13. — *Entrée de Madame de la Vallette.* — « A Guillaume Cureau, maistre painctre de ladicte ville la somme de soixante-dix livres à luy aussy ordonnées par ordonnance... du 13 aoust audict an 1625, pour avoir faict et painct douze armoiries dorées sur grand quarte, scavoir : troys du Roy, autre troys de ladicte dame de la Vallette, troys de Monseigneur le duc d'Espernon, gouverneur et lieutenant-général pour le Roy en Guienne et troys de la ville; comme aussy pour avoir painct et esmaillé de vert avec quantité d'escussons d'argent entrelassés, le bateau dressé et préparé pour ladicte dame... » (*Id.*)

Août 13. — *Entrée de Madame de la Vallette.* — « A Jean Brian, secretain de l'églize Saint-Eloy, 15 livres à luy ordonnées... pour avoir avec troys hommes faict amas et garny de laurier, le batteau de ladicte dame ensemble les douze armoiries par luy mizes et attachées, scavoir : quatre audict batteau, quatre à la porte des Salinières, quatre à la porte du Chappeau Rouge par laquelle ladicte dame entra et auttres quatre en la maison et chasteau de Puy Paulin et comme pareillement pour avoir guarni de laurier l'arcade de ladicte porte du Chappeau Rouge dont appert par la susdicte ordonnance... etc. » (*Id.*)

Le chapitre afférent à cette entrée, dans le *Compte annuel du trésorier de la ville*, porte ce titre : « Autre despance faicte par le présent comptable à cause de la reception de madame de la Vallette en ceste ville de Bourdeaux, faicte le neuf du mois d'aoust mil six cent vingt cinq. » — Suit le détail des sommes payées à Cureau et à Brian, puis aux gabarriers de Preignac : « Ducasse et Verdalle, 48 livres pour louage de 2 gallions, à Nicolas Roy, menuisier, etc. »

(Arch. mun., *Comptabilité*, feuillets demi-brûlés, et BB, carton 35 et CC, carton 120.)

1626

« *Janvier 3.* — *Les jurats vont à Cadillac* prendre congé de Madame la duchesse de la Vallette qui étoit sur son départ pour aller à (Metz) Mays. (*Id.*) »

1628

Mai 1. — « *A Cureau peinctre,* 6 livres pour 2 armoiries, peintes à l'huile et dorées, l'une du Roy, l'autre de la Ville... etc. » (*Id.*)

« *Mai 1.* — Six livres audict Cureau, peintre, pour deulx armoiries peintes à l'huile et dorées, l'une du Roy, et l'autre de la Ville, ainsi qu'il appert par la susdicte ordonnance et mandement cy rendus avec quitances de ladicte somme. Elles ont ete placées à fossés de la maison commune. »
(Archives municipales de Bordeaux, *Comptes du Trésorier de la ville*, feuillets demi-brûlés, non classés.)

Octobre 4. — « A Dufresne, maistre menuisier, 8 livres 4 sols... scavoir 5 livres 4 sols pour paiement des tables par luy emploiées à faire les tableaux sur lesquels sont les *pourtraictz des sieurs Martin, de Bonalgues et Vrignon* ci-devant juratz de ceste ville et trois livres pour la fasson dudict tableau dont appert... etc. » (*Id.*)

Contrat fait en cette année entre Cureau, peintre, et la ville, au sujet de son logement « sans rien payer ». Voir 1632. — *Juillet 31.* — *La maison qui faict l'arceau...* », etc. (*Id.*)

1629

« *Mai 30.* — *A Guillaume Dorgy, maistre menuzier* de la presente ville, la somme de 13 livres 10 sols pour paiement des chassis qu'il a faictz à mettre les susdictz pourtraitz desditz sieurs de Lardimalye, de Guérin, de Minvyelle, de Ventou, de Vialard et de Lavau, juratz et pour avoir fourny lesdictz chassis... etc. » (*Id.*) — « *A Guillaume Cureau, maistre painctre,* la somme de 36 livres... sur tant moings des susdictz pourtraitz... etc. » (*Id.*)

« *Juin.* — [Au tapissier lors de] *l'arrivée de monseigneur le prince de Condé* en ceste ville pour aller faire le dégast à Montauban, audict mois de juing dernier, que pour le louage de la tapisserie dont ledict batteau fust ornné ou peyne de ceux qui y travaillèrent à faire les *couverts* (?) ou aultres frais... XLVl VIIs. » (*Id.*)

« *Octobre 1.* — *Audict Cureau* [maistre painctre] 126 livres à luy promises et accordées pour les cinq pourtraitz desdictz sieurs de Lardi-

malie, de Guérin, de Minvielle, de Vialard et de Lavau, juratz, à raizon de trente-six livres pour chascung desdictz pourtraictz lesquels ont esté mis et pozés contre les murailles de la grande salle de la Maison commune dont appert... etc. » (*Id.*)

1630

« *Avril 6.* — *A Guillaume Cureau, maistre painctre*, la somme de 45 livres à luy ordonné... sur tant moingz du prix de troys pourtraictz de MM. d'Aiguille, de Lauvergnac et de Cazenave, faictz par ledict Cureau et mis dans la Maison commune... etc. » (*Id.*)

1631

Janvier 27. — *Association François Laprérie et Gabriel de Ribes, maîtres peintres.*

« Par devant moy notaire royal en la ville et citté de Bourdeaulx et seneschaussée de Guyenne, soubzigné, presence des tesmoins bas nommés ont esté presens en leurs personnes François Laprerie et Gabriel Ribes maistres peintres de la presente ville, y demeurant parroisse Saint Remy — lesquels desirant s'entretenyr et demeurer ensemble avec paix et honneur, travailher de leur art de peinture et rapporter non seulement leur labeur et industrie mais aussy trafiquer et negotier ensemble en commung, auquel negosce Susanne Despans, femme dudict Despans (?) est bien entendue, comme ayant faict la fonction par plusieurs années en la maison où ils sont à present, size pres la porte des Paux — ont faict et accordé le present contrat d'association pour deux ans qui ont commencé pres le dix huictiesme du present moys et finiront à pareil et semblable jour, lesdictes deux années finies et revolues et ce à moytié de proffit, que Dieu leur fera la grâce de faire pendant ledict temps ou de perte s'il en advenoit, ce que Dieu ne veuilhe, en la forme et maniere qui s'ensuyt : Scavoir : Premierement lesdictz Lapreyrie et Ribes demeurent d'accord et promettent par ces presentes de travailher en leur art de peinture au mieux de leur pouvoyr et de rapporter ensemble tout ce qu'ils fairont et recepvront de leur dict travailh en commung soit qu'ils entreprendront des tableaux ou autres peintures tous deux ensemble ou qu'ils fassent des marchez particuliers un en absence de l'autre, lesquels marché et travailh ainsi faictz l'ung en l'absence de l'autre seront censés estre faicts comme s'ils avoient esté faicts tous deux estant presants. — A esté accordé que les tableaux qu'ils ont commencé de presant seront par eux paraschevés et l'argent qui proviendra d'iceulx et de tout leur travail sans exception aucune sera

mise et rapportée en la masse commune afin que chascune des partyes sera tenue de mettre sur un livre l'argent qu'ilz auront receu de leurs tableaux et travailh et industrye pour garder entr'eux comme ils promettent et jurent de bonne foi en hommes de bien et d'honneur toute legallitté et fidellitté et pour les marchandises qui leur appartiennent en commun quy sont de presant en la boutique suivant la recognoissance qui en a esté faicte par les dictes partyes et par ladicte Despans du dix huictiesme du present moys — a este aussi accordé que la debitte et commerce sera faicte par ladicte Despans comme elle a accoustumé de faire, laquelle sera tenue de rapporter sur un livre les ventes quy se feront journellement, ensemble, l'argent quy proviendra desdicts tableaux et peinture dans une boitte ou coffre fermant à deux serrures et deux clefs dont ledict Laprerie en gardera une et ledict de Ribes et ladicte Despans l'autre, aux fins que l'un ne puisse ouvrir que l'aultre n'y soyt. Les achapts soit de couleurs ou de marchandises qui seront faicts soit par ledict Lapreyrie ou par ledict de Ribes ou par ladicte Despans pour entretenyr et assortir la boutique comme elle est de present ou mieux s'y faire se peult, seroit prins des deniers communs et rapportez sur ung livre d'achapt. Les loyers de maison, nourriture tant desdicts Lapreyrie, Ribes, Despans sa dicte femme, enfans, serviteurs et servantes et aultres chozes necessaires pour l'entretien d'une maison et familhe seront prins aussy sur le commung et ce qui sera prins en particulier par lesdicts Lapreyrie, Ribes ou Despans, soit pour leur entretien ou despense sera par eux mis par escript sur ung livre pour en tenir compte l'un à l'autre par moytyé de ce qu'ils auroient prins l'un plus que l'autre. Il est accordé que de deux en deux mois lesdictes partyes entreront en conference et recognoissance ce qui aura esté receu tant de la vente de leurs tableaux, travailhs, industryes et de la vente des marchandises et traffiq et toutes desductions faictes, les fons et capital remplassé, le surplus sera partaigé entre les partyes par moytyé en rapportant en tenant compte de ce qu'ils auroient receu en leur particullier. Comme aussy à la fin desdicts deux ans tout le proffyt qui se treuvera avoir esté faict sera partaigé par moytyé entre les partyes et pareilhement s'il y avoit perte, ce que Dieu ne veuilhe etre, sera supporté par moytyé sy tant est. Que ledict Lapreyrie donne à ladicte Despans du linge, vaisselle ou autre chose le tout luy sera rendu à la fin desdicts deux ans sauf l'usance commung. — Et pour tout ce que dessus entretenyr les dictes partyes ont obligé lung envers l'autre tous et chascungs leurs biens meubles et immeubles presans et advenir qu'ils ont soubmiz aux juridictions de Monsieur le grand seneschal de Guyenne et de Monsieur son lieutenant et de tous autres à qui il appartiendra. Renonçant, juré et promis, fait à Bordeaux en mon estude, avant midy, le vingt

sept janvier mil six cens trante ung. — Presans, Jehan Dubuc et Pierre Cognoy clerqs demeurant audict Bourdeaux quy ont signé avec les partyes. »

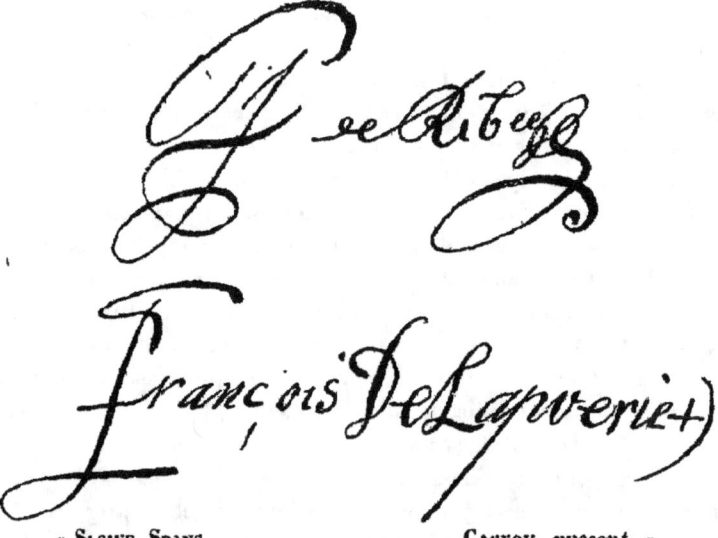

« Susine Spans. Cagnoy, *present*. »

(Archives départementales de la Gironde, série E, notaires, minutes de Mauclerc, liasses, f° 20.)

1632

« May 5. — A Pierre (sic) Cureau, maistre peintre... [la somme de 24] livres a luy aussi ordonnées par ordonnance et mandement dudict jour cinquiesme de may mil six cent trente deulx pour payement des huict grandes armoiries dorées faictes sur grand carte, scavoir : deux du Roy, deux de Monseigneur le duc d'Espernon, gouverneur de la Province et deux de la Ville, lesquelles armoiries feurent attachées au may dressé (?) a mondict seigneur et en cellui qui fust planté sur lesdicts fossés... de l'Hostel commun, ledict jour premier de may a raison de trois livres pour chascune des armoiries dont appert par quittance mise au dos dudict mandement receu passé par ledict Bizat et ce cy rendu avec lesdictes ordonnances et mandement pour ce cy. XXIIII liv. »

(Archives municipales de Bordeaux. — *Comptes du Tresorier*, feuillets demi-brûlés, non classés.)

« *Septembre 2. — Sommation par M*ⁱʳᵉ *Guillaume Bertrand, curé de Saint-Mexant, contre Guillaume Cureau, peintre ordinaire de la Maison commune.*

« Aujourd'huy second de septembre mil six cent trente deux par devant moy notaire et tabellion royal à Bordeaux, seneschaussée de Guyenne soubzigné, presents les tesmoins bas nommés, a esté presant en sa personne Mⁱʳᵉ Guillaume Bertrand, docteur en theologie et curé de Saint-Mexans de la presente ville, lequel a declaré à Guillaume Cureau, bourgeois et peintre ordinaire de la Maison commune de la presente ville, luy a dict et remonstré que des le vingt-huictiesme novembre mil six cens trente ung il se seroit rendu deppositaire de certains meubles, tableaux et autres chozes appartenant à feu François de Lapierie aussi paintre saisis à la requeste de Gabriel Fournier, aussy paintre et de tant que le dict sieur Bertrand a interestz à ladicte saisye ycelle faire casser comme nulle. Il a sommé et recquiz ledict Cureau de luy dire et declairer s'il a lesdicts meubles, tableaux, saizis en sa maison et puissance et s'ils y ont jamais esté portés ou bien s'il s'est rendu deppositaire d'iceulx volontairement à la priere dudict Fournier sans avoir esté deplassés et divisés... la reponse et declaration dudict Cureau faicte seroit pour servir audict sieur Bertrand, ce que deub... et parlant audict Cureau quy a faict responce qu'il en communiquera à son conseil, ledict sieur Bertrand a persisté à ses sommations et protestations et somme de plus ledict Cureau de luy representer et exhiber les coffres et armoires saizis et dans lesquels partye des chozes saizies peuvent estre fermées lui desclairant icelluy Sieur Bertrand qu'il a, comme de faict luy a exzibé et monstré en presence de moy notaire royal, les clefs desdicts coffres et armoires saizis par Fournier, Iceux coffres et armoires pour en estre faict recognoissance protestant à faulte de ce faire de tous ses despans, dommaiges et interetz meme de la perte et degats desdictes chozes saizies et de le prendre en partie et aussi de tout ce qu'il peut et doit posseder. Sur quoy ledict Cureau seroit sorty et auroict dit que l'heure est indhue et seroit sorty de sa maison, ledict Bertrand a persisté en ses sommations, dires et protestations et dict que l'heure n'est indhue n'estant que six heures trois carts, ayant demeuré demi heure a escripvre le presant acte sur quoy nous serions aussi sortys de la maison dudict Cureau et entrés dans la boutique du sieur Guillaume Plantier et du tout ledict sieur Bertrand a resquis acte. »

« Fait à Bourdeaux ledict jour et an que dessus, ainsy que sept heures frappoit; ledict acte a été achevé, dans la boutique dudict sieur Guillaume du Plantier, bourgeois et maistre libraire de la presente ville es

presence dudict sieur Duplantier et de Jacques Routier, bourgeois et maitre libraire dudict Bordeaux et a esté appelé ledict Cureau et a declairé ne vouloir signer de ce resquis. »

« BERTRAND, ROUTIER, present.
DU PLANTIER, present, ANDRIEU, notaire royal. »

« Et ledict acte signé, ledict Cureau a demandé coppie du susdict acte lequel je me promets de luy donner demain matin. »

(Archives départementales de la Gironde, série E, notaires, minutes d'Andrieu, f° 286.)

« *Octobre 13. — Délibération prise pour la Réception du Roy et de la Reyne à leur passage à Bordeaux.* »

« 1° Que dès que le Roi sera arrivé à Marmande ou autre lieu plus eloigné, deux de MM. les jurats seroient deputés pour aller saluer S. M. avec deux ou quatre notables Bourgeois.

« 2° Qu'il seroit preparé un bateau ou un galion de 15 à 20 tonneaux toué par deux chaloupes dans chacune desquelles il y auroit 18 à 20 matelots, que dans celuy du Roy il y auroit 4 visiteurs de riviere, vêtus, ainsi que les matelots, d'une casaque et d'un bonnet bleus qui étoit la couleur du Roy, avec des enseignes et guidons de taffetas et que les bateaux ainsi que les avirons seroient peints en bleu.

« 3° Qu'il seroit plaqué au bateau du Roy, à la Porte de Ville par laquelle L. M. entreroient et à l'Archevesché où elles logeroient, des grandes armoiries de carte, et qu'à cet effet on en feroit faire dix-huit.

« 4° Que les officiers de ville se trouveroient à ladicte porte de ville avec cinquante soldats au moins de chaque compagnie et bien equipés.

« 5° Que tous les vaisseaux qui seroient sur le port tireroient à l'arrivée du Roy, toutefois apres que la Ville auroit tiré, et qu'il seroit choisi un endroit facile pour la descente de S. M.

« 6° Que tous MM. les jurats en robe de livrée se trouveroient, avec les officiers de la Ville, à l'arrivée et à la descente de S. M. et que ceux qui auroient été deputés se joindroient promptement à eux.

« 7° Que la porte de Ville par laquelle S. M. entreroit, serait garnie de laurier et de lierre.

« 8° Que deux de MM. les jurats yroient presenter le Bateau au Roy, soit à la Cadillac, soit à Langon ou ailleurs.

« 9° Que tous les instruments et toute la musique de Ville accompagneroient le Roy dans une ou deux chaloupes à chacune desquelles il y auroit huit ou dix rames.

« 10° Que quand le Roy sortiroit du bateau, le premier jurat luy presenteroit les clefs de la Ville et le salueroit.

« 11° Qu'il seroit fait un Pont de bois monté sur des petites roues pour avancer ou reculer selon la marée.

« 12° Qu'il seroit preparé un bateau de 15 à 20 tonneaux avec un galion pour le touer, pour être presenté à la Reyne par deux de MM. les jurats ; que dans le galion il y auroit 20 hommes revestus de casaques et bonnets de couleur de la Reyne et que lesdicts sieurs Députés se muniroient de confitures.

« 13° Qu'il seroit mis des armoiries, comme celle du Roy, qu'il y auroit des joueurs d'instruments et que la Porte de Ville, par laquelle la Reyne entreroit, seroit ornée ainsi que celle du Roy.

« 14° Que la Reine seroit reçue par MM. les jurats et les officiers de la Ville.

« 15° Qu'il seroit preparé un bateau couvert et bien orné pour M. le Gouverneur et qu'il seroit acheté un tonneau de vin et quatre cent bouteilles pour en faire present, et qu'on mettroit dans les bateaux du Roy et de la Reine des fruits excellans et des confitures exquises.

« 16° Que pour subvenir à cette depense M. Dessenault, jurat, prieroit le Sr Clemens, receveur du Convoy d'avancer à la Ville, sous un escompte des 4,800 livres que la Ville avoit acoustumé de prendre sur sa recette, et que Mr de Laroche, aussi jurat, prieroit M. Renyer d'avancer le quartier que la Ville avoit acoustumé de prendre sur la comptablie. . . . 34. »

(Archives municipales, *Inventaire sommaire*, *loc cit*, et feuillets demi-brûlés, *loc. cit.*)

« *Octobre 20.* — *Peintures.* — Deliberation portant qu'il seroit donné à Guillaume Cureau, peintre, la somme de 150 livres à compte des 20 armoiries qu'il fesoit pour le Roy et pour la Reyne, pour la peinture des bateaux et des galions et pour les L couronnées, qu'il avoit mis aux Guidons et aux étendars qui devoient être mis aux dits bateaux. . 37. (*Id.*)

« *Octobre 27.* — *Cardinal de Richelieu.* — Quelqu'un de MM. les jurats ayant eu avis que Mgr le cardinal de Richelieu (et non de Sourdis, comme dit le Registre) ne permetroit pas que tout autre que luy presentât les bateaux au Roy et à la Reine, à cause de sa qualité de Vice-Amirail, MM. les jurats l'ecrivirent à M. le Gouverneur de la Province et luy demandèrent son sentiment la-dessus. 39. » (*Id.*)

« *Novembre 6.* — *Bateau de la Reine.* — Départ de Mr Lacroix Maron et de Laroche, jurats, pour Langon, ils conduisent le bateau qu'on avoit preparé pour la Reine. Ce bateau étoit fait à tille, relevé en arseaux, coûvert de tapisseries, vitré en fenestrage et portiques et tiré par deux galions montés par des matelots vêtus de casaques et de bonnets à la matelotte. 44. » (*Id.*)

« *Novembre 6.* — *Proclamat aux habitants*, par lequel il est enjoint à

touts ceux qui habitoient les fossés des Salinières, de l'Hôtel de ville, des Tanneurs et des rues du Collège des loix, Tuscanan, Despignadoux, jusques au palais Archiépiscopal de tendre leurs maisons et tenir les rues nettes le jour que la Reine Regnante arriveroit en cette ville. »

« *Costumes.* — Il est aussi enjoint aux officiers de Ville et à touts les bourgeois de se tenir prêts avec leurs armes et en habits dessens. . . 44. (*Id.*)

« *Novembre 9.* — *Bateaux.* — Outre le bateau somptueusement preparé pour la Reine, il en fut preparé trois autres dont un pour M⁺ le cardinal de Richelieu, l'autre pour M⁺ de Châteauneuf, garde des sceaux et l'autre pour M⁺ le duc d'Espernon, gouverneur de la province, les touts conduits par M⁺ de Lacroix Maron et de Laroche, jurats et commissaires à ce Deputés. » (*Id.*)

« MM¹⁸ les Deputés s'etoient proposés de présenter eux-mème le Bateau à la Reine, mais étant à Langon on leur dit que M. le cardinal de Richelieu en qualité d'Amirail vouloit le présenter, ils en avertirent M⁺ le duc d'Epernon qui leur fit dire de se conformer à la volonté de son Eminence et que, par consequent, il entendoit que MM. les Deputés luy présentassent ce bateau à lui-mème afin qu'il le presentât à Son Eminence. » (*Id.*)

« *Novembre 11.* — *Artillerie.* — MM. les jurats font porter sur le quay des Salinieres toutes les *pieces vertes* qui etoient dans l'Hôtel de ville pour saluer la Reine à son arrivée et font preparer un grand pont de bois monté sur quatre roues pour servir à la descente de la Reine. 46. » (*Id.*)

« *Novembre 11.* — *Arrivée de M⁺ le Cardinal de Richelieu.* — MM¹⁸ les Jurats l'accueillirent avec leur chaperon de livrée. Son Eminence qui fut mise sur une belle chaise faite en forme de litiere, pria M⁺ Dessenault, premier Jurat, d'estre court dans sa harangue, à cause de son indisposition. M⁺ Dessenault obeit, S. E. en fut tres satisfaite et après l'avoir temoigné par des remerciments très gracieux, elle se fit porter par quatre hommes chez M⁺ le premier President, au moyen de quoy les cinq à six carrosses qu'on avoit faict préparer pour elle devinrent innutiles. 46. » (*Id.*)

« *Novembre 11.* — *Arrivée de la Reine.* — Le corps de ville en robe et chaperon de livrée, l'accueillit à la sortie du bateau. S. M. etant parvenue sur le pont roulant M. M. les Jurats se mirent à genoux et M. Dessenault, premier jurat, la harangua. La Reine avoit son bras appuyé sur celuy de M⁺ le Duc d'Espernon, Gouverneur de la Province, et etant entrée dans un carrosse de Deuil, parce qu'elle le portoit du prince son frere et les autres Seigneurs et Dames s'étant mis dans d'autres carrosses MM. les Jurats accompagnerent la Reine jusques à l'Archevêché étants à pied au devant de son carrosse, et S. M. etant dans sa chambre les remercia et les loua de leur bon accueil. » (*Id.*)

« Touts les Officiers de Ville se trouverent à l'entrée de la Reine avec la majeure partie des Bourgeois en armes, touts les canons de la Ville, ceux du Chateau-Trompette, ceux de l'Amirail des vaisseaux ainsi que des autres vaisseaux tirerent. L'après midy touts lesdicts capitaines, officiers et Bourgeois furent avec leurs armes haranguer Sa Majesté. M. Lauvergnac, l'un d'eux portant la parole. 46. » (*Id.*)

« *Novembre* 11. — *Arrivée de Mr le Maréchal de Schombert*, Gouverneur du Languedoc. Il vint par terre et entra par la porte St Julien. Il avoit la fievre et il logea chez Made de Martin. 46. » (*Id.*)

« *Novembre* 13. — *Départ de la Reine.* — Elle s'embarqua à l'endroit du port de Lormon, le Bateau quy lui avoit servi pour venir, luy servit aussi pour s'en aller, M. le Gouverneur de la Province conduisait toujours S. M. et comme elle s'embarquoit elle remercia M. M. les Jurats, M. de Lacroix-Maron, jurat, se mit dans le mesme bateau et Mr Minvielle aussi jurat, se mit dans celui de Mr le garde des sceaux qui partit en mesme temps. La Reyne fut ainsi accompagnée jusqu'à Blaye. Le même jour MM. de Lacroix-Maron et Minvielle s'en revinrent dans les mesmes bateaux. 47. » (*Id.*)

« *Novembre* 14. — *Délibération* portant que pour eviter des frais et de la depence, les bateaux de Sa Majesté et de M. Cardinal seroient degarnis, les tapisseries remises et les matelots congediés. » (*Id.*)

« *Novembre* 9. — *Un Batellier du Tourne* remet en Jurade 13 casaques de toile rayée et 10 bonnets à la portugaise qui avoient servi à des matelots. 47. » (*Id.*)

« *Novembre* 17. — *Délibération* portant qu'il seroit mis un homme pour garder le bateau reservé pour Mr le Cardinal et qu'il seroit donné 12 sols par jour à cet homme. 48. » (*Id.*)

« *Novembre* 18. — *Départ de Mr le Cardinal de Richelieu.* — S. E. se fit porter dans le Bateau depuis chez Mr le Premier President sur un matelas par 7 ou 8 hommes. Le Bateau étoit tout tapissé et garny de tout ce qui étoit necessaire, quatre de MM. les Jurats assistèrent à son départ et à son embarquement. Mr Lacroix-Maron, jurat, l'accompagna jusques à Blaye et à son retour qui fut le lendemain 17 du mesme mois il raporta que S. E. l'avoit apellé pour le remercier de sa peine, pour le charger d'en faire de mesme à MM. les Jurats et leur offrir ses services. 49. » (*Id.*)

« *Novembre* 20. — *Départ du Nonce.* — MM. les Jurats de l'avis de Mr le Gouverneur de la Province font preparer un bateau tapissé, toué par un autre bateau pour le Nonce du Pape, qui étoit venu à Bordeaux avec la Reine et députent M. M. Dessenault et Ducournault, jurats, pour aller accompagner ledict Nonce jusques à Blaye. 51. » (*Id.*)

Entrée de la Reine et du cardinal de Richelieu.
Maisons navales et gallions.

« *Novembre* 9. — *A Jean Cartier, enseigne du chevalier du Guet,* 21 livres 5 sols a luy ordonnés pour voyage avec un charpentier et un visiteur de rivière pour recouvrer des bateaux au Tourne, à Barsac, Langon, S¹ Macaire, Prignac et autres endroits le long de la rivière, propres pour l'embarquement de leurs Majestés. » (*Id.*)

« *Novembre* 16. — *A Jean Dupuy, habitant du Tourne, maitre du grand Gallion* préparé pour l'embarquement de la Royne, Sa Majesté venoint en ceste ville, la somme de 80 livres a luy ordonnées par ordonnance et mandement dudict jour 17 mars 1632 pour paiement du louage d'un mois commencé le 15 d'octobre fini le 16 novembre... etc. » (*Id.*)

« *Novembre* 17. — *A Jean Miqueau et Pierre Massip* dict Lasquaret habitant de Langon, *Maitres des deux grands Gallions* preparés pour l'embarquement de la Royne, la somme de 41 livres 12 sols à eux ordonnée par ordonnance et mandement dudict jour pour le paiement du louage de 26 jours de leurs Gallions ou batteaux à raison de 32 sols chescun jour... etc. » (*Id.*)

« *Novembre* 17. — *A Cazenave et Dulau, bateliers* au lieu de Langon, la somme de 16 livres, qui est 8 livres à chascung d'eux, ordonnée par ordonnance... pour le louage de deux batteaux ou gallions qui furent arrestés dès le 3ᵉ du mois de novembre aux sieurs Cazenave et Dulau, l'un pour estre couvert de tapisseries et présenté à Monseigneur le duc d'Épernon, gouverneur de la province et l'autre pour servir de *toue*, de laquelle somme paiement a esté faict... etc. » (*Id.*)

« *Novembre* 18. — *A Louis Daney, batelier* au lieu de Sᵗ Maccaire, a somme de 111 livres 18 sols a luy ordonnée... pour payement de ung mois unze jours à raizon de 75 livres par mois, lequel batteau auroit servy à pourter mondict seigneur le cardinal de Richelieu depuis Langon jusques au lieu de Cadillac et dudict lieu de Cadillac à la presante ville, que pour les journées et vacqations, durant unze jours, d'un gabarrier commis à la guarde dudict batteau, parce que Mᵍʳ le Cardinal ne peut partir de ceste ville avecq la Royne à cause de son indisposition, de laquelle somme paiement comptant... etc. » (*Id.*)

« *Novembre* 19. — *A Raymond Bouche, charpentier de navires,* la somme de 27 livres à luy ordonnée.., pour ses peynes, journées et vacquations employées à faire tous les esperons du batteau de sa dicte Majesté que aussi ledict Bouche a faict les esperons du batteau preparé pour Monseigneur le cardinal de Richelieu et les *testes* mises aux batteaux de *toue*, et de laquelle somme paiement a esté faict... etc. » (*Id.*)

« *Novembre* 19. — *A Pierre Delpech, M^re menuisier* de la presante ville, la somme de 6 livres à luy ordonnée... pour paiement de 8 portes et chassis dormans mises dans le batteau de la Royne et celluy préparé pour mondict seigneur le Cardinal de Richelieu. Icelles portes et chassis fermant par le dehors des susdicts batteaux, de laquelle somme paiement comptant a este faict... etc. » (*Id.*)

Peintures, tapisseries, décorations des gallions, etc.

« *Octobre* 13. — *A Guillaume Cureau, peintre ordinaire de ladicte ville*, la somme de cent cinquante livres a luy ordonnée... sur tant moings et en desduction des armoiries par lui faictes du Roy, de la Royne regnante, peinture des batteaux préparez pour l'arrivée de leurs Majestéz, avirons, guidons, estandares et autre besoigne de son art faicte à l'occasion de la venue de leurs Majestez en ladicte ville, où le Roy ne passa point ayant prins une autre voye, cy par quittance de ladicte somme en datte du 13 octobre MVI^e trente deulx... CL¹. » (*Id.*)

« *Octobre* 27. — *A Guillaume Escarde, marchand de la ville de Toloze*, 157 livres 12 sols... pour trois douzaines d'avirons à raizon de cinquante deux livres unze sols... etc. » (*Id.*)

« *Novembre* 17. — *A Pierre Bourgevin, Martin... Métivier*, la somme de 36 livres à eux ordonnée... pour avoyr guarny de lierre et laurier vingt et une armoiries dorées du Roy, de la Royne, de Monseigneur le Cardinal de Richelieu et de mondict Seigneur le Duc d'Espernon que pour avoyr faict un grand nombre de *chappeaux de triomphe* quy furent attachés à la porte des Sallinières, à l'honneur de l'arrivée de la Royne en ceste ville, *Aquez* faire ils auroient employé huict journées et souvent *rafreschez* lesdictz lierre et laurier, de laquelle somme payement comptant auroyt esté faict... etc. » (*Id.*)

« *Novembre* 19. — *A Thomas Dubroca, Bertrand Camarsan, Arnault Castaignet* et consorts, la somme de 25 livres 12 sols à eux donnés... pour avoir passé au *ribot* (rabot) 36 avirons... avoir dressé 66 aultres avirons... lesquels ont servi tant au bateau de la Royne que celuy de Mondict Seigneur le Cardinal de Richelieu et... pour quatre charroys... etc. »(*Id.*)

« *Novembre* 19. — ...Cercles de 32 pieds chascung... pour le couvert du batteau préparé pour l'embarquement de la Royne à Cadillac et Langon, S. M. venant en ceste ville et aussy pour le couvert du batteau préparé pour Monseigneur le cardinal de Richelieu... etc. » (*Id.*)

« *Novembre* 20. — ...86 livres 17 sols *pour payement de toilles vertes* quy furent employées pour couvrir le batteau de Sa dicte Majesté et celui de Monseign^r le Cardinal... etc. » (*Id.*)

« *Novembre* 20. — *A Bernard Dussert*... *bois délivré au menuisier*... batteaux de sadicte Majesté et de M^{gr} le Cardinal... etc. » — « *A Pierre Lasserre... pour le Pont de la Royne* et travail à la porte S^t Julien... etc. » (*Id.*)

« *Novembre* 20. — *A Jacques Robert, maistre tapissier*, la somme de trente livres à luy ordonnée... pour avoyr fourny des tapisseries pour tapisser le batteau de la Royne... peynes, journées et vacquations dudic^t tapissier pendant neuf jours que le bateau demeura tapissé, que ceux quy portèrent ladicte tapisserie audict bateau, le garnyrent et le desgarnyrent... etc. » (*Id.*)

« *Novembre* 27. — *A Nicollas Rousselet, maistre tappissier* de ceste ville la somme de quinze livres à luy ordonnées... pour tout ce qu'il pouvait prétendre pour son dédommagement d'une grant pièce de tapisserie qu'il avoit fournye pour servir à couvrir le dessus du batteau de la Royne, laquelle pièce auroit neantmoingtz servy de marche piedz dans ledict batteau de sorte qu'en partye elle estoit toute gastée et avoit diminué de son juste prix... etc. » (*Id.*)

« *Novembre* 27. — *A Simon Renard, maistre tapissier* de la présante ville, la somme de soixante quinze livres à luy ordonnée... tant pour le louage de deulx tantes de tapisserie et quinze tapis dont fut tapissé et couvert le bateau préparé pour y recevoir Mondict Seigneur le Cardinal de Richelieu, que pour les peynes, journées et vacquations, clous... de laquelle somme payement a esté faict... etc. » (*Id.*)

Costumes et broderies.

« *Octobre* 12. — *A Francoys Carrière, maistre tailleur*, cent cinquante sept livres, pour la fasson tant de quarante cazaques des archers du Guet que fasson de quatre vingtz cazaques faictes pour les susdictz quatre vingtz mattelots, sçavoir quarante de couleur bleue et aultant de couleur blanche et huict habitz des quatre visiteurs de rivière qui avoient la conduitte desdictz batteaux, de laquelle somme... payement comptant a esté faict... etc. » (*Id.*)

« *Octobre* 12. — *A Anthoine Boulet, marchand* de Gibanron (?) la somme de 136 livres pour 160 aulnes de sarge de Saint Gaudens, à raizon de dix sept sols l'aulne employées à faire quarante cazaques et 40 bonnets aux quarante matelots destinés pour tirer la rame dans les batteaux préparez pour Sadicte Majestez et Mondict Seigneur le Cardinal de Richelieu et 4 habits aux visiteurs de rivière... etc. » (*Id.*)

« *Octobre* 13. — *A Guillaume Probre* (?) *Jacques et... Martin*, Raimond Buzel, Michel et Georges Girault, frères, *maistres brodeurs* de la presante ville la somme de deux cens quarante livres à eux ordonnée...

faisant la moityé de la somme de 480 livres qui leur feust accordée pour quatre vingts escussons ou armoiries mizes sur les cazaques des archers du guet de ladicte ville, faictes à neuf à l'honneur de l'arrivée en ville de la Royne reignante à raison de six livres chascung desditz escussons de laquelle somme... payement comptant a esté faict... etc. » (Id.)

« *Novembre 3.* — *A Brousseau, maistre cousturier*, la somme de quarante livres à eux ordonné... pour la fasson des bonnettes bleues, blanches et incarnadines par eux faicte pour les susdictz matelotz, de laquelle somme payement comptant a esté faict... etc. » (Id.)

« *Novembre 3 et 6.* — *Auxdicts Probre, Girault, Martin et Buzet, brodeurs* susdictz, la somme de deux cent quarante livres faisant l'aultre moytié et parfaict payement de la susdicte somme de 480 livres à eux promise et accordée pour 80 écussons ou armoiries... etc. » (Id.)

Musiques, Canons, Présents, Flambeaux.

« *Novembre 17.* — *Aux joueurs d'instruments* de la présente ville... pour voyage à Cadillac vers Monseigneur d'Espernon pour y attendre l'arrivée... firent de leurs instruments devant la susdicte Majesté... de laquelle somme de 45 livres payement comptant a esté faict... etc. » (Id.)

« *Novembre 17.* — *A Robiscon*... fournit des roues pour le pont de descente de la Royne... les bouviers qui porterent au quay des Sallinières depuis l'arsenac cinq grandes piesses d'artillerie pour estre tirées et deschargées à la venue de Sadicte Majestez... » (Id.)

« *Novembre 17.* — *A Jacques Moureau, marchand*... cent livres... pour une pipe de vin (440 litres environ) clairet de Graves distribué et donné de la part du corps [communal pendant] le sejour de la Royne en icelle, à Monseigneur le cardinal de Richelieu, Monseigneur le garde des sceaux et autres ministres d'Estat de laquelle somme payement comptant... etc... » — Le 27 octobre « Robert Lory, marchand de Dieppe, en Picardie « avait vendu » quarante douzaines de bouteilles « ...à 25 sols douzaine ayant servy à mettre le vin distribué de la part du corps et communaulté de ceste ville a Nosseigneurs du Conseil de Sadicte Majestez et aultres seigneurs qui estoient à la suitte de la Royne lors de son entrée et reception en icelle, de laquelle somme de 50 livres payement comptant a esté faict... etc. » (Id.)

« *Novembre 20.* — *A Raymond... quarante deulx flambeaux*, pèzant 116 livres, à raizon de 19 sols la livre, baillés à MM. les jurats, procureur et clerc pour leur servyr pendant le séjour de la Royne en ceste ville et 23 livres pour douze *bouettes* de confitures lesquelles baillées en présent de la part du corps de ville a Mr de la Brillière, secrétaire d'Estat... etc. » (Id.)

« *Novembre* 26. — A Jean Roux, bourgeois et marchand... pour marchandises employées pour accomoder et dresser le batteau qui servit à pourter les joueurs d'instruments en la ville de Cadillac et les ramener en la presente ville, ayant toujours joué de leurs instruments au devant de la Royne ainsin qu'appert... etc. » (*Id.*)

(Arch. mun., *Comptes du trésorier, papiers à demi-brûlés, non classés, loc. cit.*)

« *Juillet* 31. — *Compte du trésorier de la ville.* — La maison qui faict *l'arceau* avec la tour y joignant *Cureau maistre painctre* en jouit *sans rien payer* pour les raisons desduit au contract faict en sa faveur le [en blanc] 1628, à cause de quoy sera cy mis *Néant*. — La maison qui faict l'arceau et *Vallet* de la maison commune avec la tour y joignant sans y comprendre l'aultre tour. — Le paintre y demeure suivant son contract, sans rien payer. » (*Id.*)

1633

« *Avril* 22 *et* 30, *mai* 13 *et* 18. — *Fin de paiement.* — Au sieur *Cureau, maistre painctre*, la somme de deux cent soixante dix neuf livres faisant le parfaict et final payement de la somme de quatre cent vingt neuf livres à luy ordonnées pour toutes les armoiries par luy faictes du Roy et de la Royne regnante, peinture desdictz batteaux de leurs Majestez, avirons, guidons, estandars et aultres besoignes de son art par luy faictes et sur ordres desdictz sieurs jurats pour servir à la reception de leurs dictes Majestez et de Mondict Seigneur le Cardinal de Richelieu ainsin que de ce dernier appert par l'Estat... lequel est cy rendu avec deux requestes et deux ordonnances... un mandement... receu par ledict Bouhet, notaire royal, le tout en datte des 22 et 30 avril, 13 et 15 may 1633... etc » (*Id.*)

« *May* 15. — *Au sieur Cureau*, maistre peintre, la somme de deux cent soixante-dix neuf livres faisant le parfaict et final payement de la somme de quatre cent vingt neuf livres à luy ordonnées pour toutes les armoiries par luy faictes du Roy et de la Reyne regnante, peinture desdicts bateaux de leurs Majestéz, avirons, guidons, estendars, et aultres besoignes de son art par luy faictes et sur ordre des sieurs Jurats pour servir à la reception de leurs dictes Majestez et de mondict seigneur le Cardinal de Richelieu ainsi que de ce dernier appert... jurat, lequel est cy rendu avec deux requestes et deux ordonnances au bas d'icelles, ensemble un mandement endossé de la somme de 279 livres, receu par ledict Bouhet, notaire royal, le tout en date du XXIIe et XXXe avril, XIIIe et XVe may audict an 1633, partant ci la somme de. . . . 279 liv. » »

(Archives municipales de Bordeaux. — *Comptes du Trésorier*, cahiers demi-brûlés, non classés, *loc. cit.*)

1635

« *Juillet* 16. — *MM. le procureur syndic et clerc de ville*, qui faisoient les fonctions de MM. les jurats ayant appris que Mgr le duc de la Vallette, gouverneur de la province en survivance à Mgr le duc d'Espernon, son père (comme il appert ci-dessus au 14 avril 1635, date de nomination) devoit arriver à la Cour, délibérèrent de luy préparer un grand bateau tapissé et deux gallions pour le touer. » (*Id.*)

Juillet 20. — *Les jurats se rendent à Blaye* et le rencontrent, à 3 lieues de là, sur la route de Montendre. — *Réception à Bordeaux du duc de la Vallette* qui habite le château du Hà, suivant la volonté du Roy.

1637

« *Juillet* 4. — *Procès Guillaume Cureau contre les Jurats.* — Le sappmedy quatriesme juillet 1637, A esté represanté que puis naguières Messieurs de Vignolles, de Chimbault, Dupin, de Tortaty, Constans et Fouques, juratz, ont esté pourtratetz dans *deulx* tableaux (dont 3 jurats par tableau) au devant de l'autel de la chapelle dudict hostel, comme aussy auroient esté painct dans un tableau, la Saincte Vierge, le paiement desdictz tableaux ayant esté presanté à Guillaume Cureau, painctre, à raizon de ce qu'il avoit accoustumé estre payé pour semblables tableaux, l'ayant refusé ; par arrest de la Cour auroit esté ordonné que ledict Cureau seroit payé desdictz tableaux à raizon de quinze escuz pour chesque tableau et vingt escuz pour ledict tableau de la Vierge; revenant à la somme de trois cent trente livres ; a esté desliberé que ledict Cureau sera payé de ladicte somme de trois cent trente livres en consequence de l'arrest de la Cour et à ces fins que mandement sera expedié sur le tresorier de la ville de ladicte somme sur laquelle sera desduict et rebatu *les louages qu'il peut debvoir à la ville d'une maison et jardin* qu'il tient à louage d'icelle.

S'ensuict la teneur dudict arrest.

Arrest pour payement des [*portraictz des juratz*].

Extraict des registres de [Parlement du 20 février 1637]. — Entre le Maire et Jurats [de la ville de Bordeaux], appelant de certains procès [faict par Monsieur] de Malvin, sieur de Primet [conseiller au Parlement] deffendans d'une part, et Guill [aume Cureau, peintre de la] ville, deffendeur, et autrement [après avoir entendu Me] Duval pour lesdictz juratz [et les conclusions de Mr le] procureur général du Roy [arrête qu'il sera payé] par lesdictz juratz de la ville la somme dont est fait et mis l'appel et ce dont... faisant droict au principal condamne lesdictz Sieurs à payer audict Cureau, les tableaux et autres chozes à luy dhues; pour celuy de la

Vierge soixante livres et quarante cinq livres pour chescung de ceux des juratz. — Faict en Parlement le vingtiesme fevrier. — Collation faicte — signé DE PONTAC. »

(Arch. mun., *Jurades non classées, loc. cit.*)

Juillet 7. — *Madame la duchesse de la Vallette* (deuxième femme de Bernard) *fait son entrée*, à 4 heures du soir; elle se rend au château du Hà qu'habite son mari. Portes de la ville ornées de laurier. *(Id.)*

1638

« *Avril 14.* — *Entrée du prince de Condé.* — MM. les Jurats etant informés que Mʳ le Prince de Condé étoit parti de Paris pour se rendre à Bordeaux...., le Visiteur de rivière est mandé et on luy dit de faire préparer un bateau de quinze tonneaux, de le faire tapisser, d'y mettre les armoiries de ce Prince qui consistoient en trois fleurs de lys avec une barre au milieu; d'y faire des portiques et des rameaux tout autour et en dedans; et de le faire touer par un galion dans lequel il y auroit seize rameurs vêtus d'une casaque et d'un bonnet à livrée en forme de *salade* ou de Bourguignotte. — *Le tapissier et le Peintre* sont aussi mandés et on leur ordonne de faire tout ce qui seroit porté par le mémoire qu'on leur remettroit, comme de tapisser et peindre le bateau et les avirons. » *(Id.)*

« *Avril 26.* — *Entrée de M. le prince de Condé.* — M. le Prince de Condé couche à Lormon dans le chasteau archiépiscopal. Son Altesse dit qu'elle desiroit que les apprêts que la Ville avoit faits n'eussent pas lieu... MM. de Gensac et Lauvergnac, jurats, s'etant rendus audict lieu, Son Altesse leur dit de s'en retourner. — Le même jour à 5 heures du soir ce prince arriva, à Bordeaux, dans une filadiere de Lormon, couverte d'une tapisserie, il avoit avec luy quatre ou cinq gentilshommes et 5 à 6 pages, il débarqua contre la demi-lune du Chapeau-Rouge et se rendit à pié à l'Hostel de Mʳ le President Daffis qui lui avoit eté préparé. 167. *(Inv. somm., loc. cit.* [1]*.)*

Octobre 16. — *Lettre du Roi aux jurats...* « ayant désiré que M. le duc d'Espernon... se retirât dans sa maison de Plassac et que M. le duc de la Vallette, aussi *gouverneur de la province* en survivance, se rendit à

[1] Nous avons copié ou résumé les notes qui suivent dans l'*Inventaire sommaire de 1751*, après contrôle de la plupart d'entre elles sur les débris à demi consumés des originaux. Ceux-ci sont trop incomplets et n'auraient rien ajouté d'intéressant. D'autre part, il est impossible de vérifier ces derniers, tandis que les bibliothèques publiques posséderont bientôt l'importante publication municipale confiée à notre érudit ami Dast Le Vacher de Boisville.

la Cour pour rendre compte de ce qui s'étoit passé depuis peu au siége de Fontarabie... avoit choisi le Prince de Condé. »

Octobre 19. — *Arrivée de Condé.*

1639

Octobre 2. — *Le prince de Condé écrit* aux jurats d'obéir à M. le marquis de Sourdis, en son absence.

1641

Mai 4. — M. de Lacour remet *une lettre de Mgr le maréchal de Schomberg,* datée de Verdun, le 29 avril... annonçant sa nomination au gouvernement de la Guyenne.

« *Juillet* 31. — *Comptes du trésorier de la ville.* — *La maison qui faict l'arceau* et ballet, etc. Guillaume Cureau, peintre, y demeure suivant son contract pour la somme de 75 livres par an, lequel contract est du 12 apvril 1640. » (*Id.*) (Mêmes mentions pour 1642 et 1643.)

1642

Janvier 29. — On écrit à M. Richon, jurat, député de la ville, à Paris, pour l'informer « que *M. le comte d'Harcourt fut nommé gouverneur de la province...* On tenoit pour constant que l'on devoit passer, à Bordeaux le corps de feu Mgr le duc d'Espernon, pour le conduire à Cadillac » (*Id.*)

Septembre 17. — *Entrée de Mr le Prince de Condé* venant de Fontarabie, mais « comme le Roi l'avoit nommé pour régir la province . . 30 et 32. (*Id.*) »

1643

Mars 18. — Lettre du 11, annonçant comme prochaine, *l'arrivée de M. le comte d'Harcourt.*

Avril 8. — M. Bourgeois, député par la Ville à Paris, dit que *Mgr d'Harcourt désire être receu comme d'usage...* luy avoit remis deux lettres, dont une du Roy pour les Jurats. Les Jurats n'ont aucune ressource pour faire les frais de l'entrée... font une quête qui ne réussit pas... sont blâmés par le Parlement... font quêter les bayles des métiers et artizans. (Résumé, *Id.*)

Avril 29. — « *Assemblée des* 100 et 30... dit que le Roy ayant ordonné à MM. les Jurats par une lettre de cachet de recevoir M. le comte d'Harcourt en qualité de gouverneur de la province, et celui-ci annonçant son

arrivée pour le 5 mai, il faut prendre les dispositions d'urgence... les Jurats regardent le registre... y voient qu'il faut 30.000 livres. On propose d'engager divers droits de la Ville... —30 avril, 5 mai, 11 mai. — *Assemblées* sur le même sujet. On décide enfin d'aliéner « la ferme des échats ». (*Id.*)

« *Mai* 15. — *Les jurats font marché* avec le sieur Sabatier, marchand, pour le satin de leurs robes de livrée, étoffes des casaques des archers... font prix avec Augustin de La Salle et François Le Roy, maistres tailleurs... commettent et députent : M. de Paty pour avoir soin... de ce qui concerne les étoffes; M. Demons, jurat, pour faire travailler les ouvriers charpentiers, menuisiers et peintres, à la Porte-Basse, conformément à leurs contrats; — M. de Fonteneil, à la Porte-Médoc; — M. de Minvieille, jurat, à la Porte Caillau, maison navalle et tribune aux harangues; — et M. le procureur syndic, à la Porte du Chasteau-Trompette. » (*Id.*)

« *Mai* 30. — *Marché fait avec Jean de Regeyres, maître vitrier*, pour vitrer la Maison Navalle... 4 sols par pié de verre. » (*Id.*)

Août 22. — *Lettre du Roi*, déclarant que du 13 dudict mois il a rétabli le duc d'Espernon dans ses charges. (*Id.*)

« *Novembre* 19. — Dans le temps que *M. le comte d'Harcourt* étoit *gouverneur de la province*, MM. les Jurats firent faire tous les préparatifs nécessaires pour son entrée dans Bordeaux, mais cette entrée n'ayant pas eu lieu, *la maison navalle, la tribune aux harangues, les portiques, les arcs de triomphe*, leurs desseins et leurs couronnements demeurèrent à Sainte-Croix dans le chay de M. de Laville, où ils avoient été construits. Aujourd'huy qu'il estoit question de l'entrée de Mgr le duc d'Espernon, gouverneur de la province, et que ledict sieur Laville qui avoit gratuitement presté son chay, en avoit besoin, MM. les Jurats, pour espargner des frais à la Ville, délibérèrent que tous les susdits ouvrages et peintures seroient portés dans l'Arsenal de l'Hostel de Ville ou dans la maison de Guillaume Cureau, peintre ordinaire de la Ville, pour par eux estre faict choix de ceux qui pourroient servir en cette occasion. — Le mauvais temps ayant gasté la Maison navalle qui avoit esté préparée pour M. le comte d'Harcourt, l'orage ayant emporté partie des balustres et de la couverture, et la pluye effacé et delustré toute la peinture, il est délibéré que le sieur Dehé, peintre et entrepreneur de la Maison navalle, la répareroit moyennant 200 livres. (*Id.*)

« *Novembre* 20. — *Les arcs de triomphe, les portiques, et autres peintures* qui étoient dans le chay de M. de La Ville, à Sainte-Croix, ayant esté portés, partie dans l'Arsenal de la Ville et partie chez le sieur Cureau, peintre, MM. les jurats mandèrent celuy-cy et s'étant rendu, il leur dit que tout ce quy avoit été fait pour la tribune aux harangues, touts les arcs de triomphe et touts les portiques pouvoient servir pour l'entrée de Mgr le duc d'Espernon, gouverneur de la province, qu'il n'y avoit rien à

changer que les desseins des couronnements, les chiffres et les devises parce qu'ayant esté faits pour M. le comte d'Harcourt, cy devant gouverneur, ils ne convenoient point à Mgr le duc d'Espernon, qu'il mettroit le tout en estat et que le marché seroit faict avec lesdicts sieurs Jurats. Sur quoy M. de Fonteniel, Jurat, est prié de composer et de conduire lesdictz desseins comme estant un soin digne de son esprit et de son invention. (*Id.*)

Novembre 28. — *MM. les jurats font marché du satin nécessaire pour leurs robes et livrées... velours, etc.* — Lettre de d'Espernon qui s'impatiente et fixe le 24 janvier pour son entrée, lettre remise par le sieur Thérouanne, secrétaire dudict seigneur. On le prie d'assurer le duc d'Espernon « que quoique la saison ne permit pas d'avancer beaucoup les ouvrages et surtout les peintures qui ne pouvoient prendre sur la toille dans les temps humides, néanmoins MM. les Jurats feroient tous leurs efforts pour que tout fust prest le 24 janvier et ledit sieur de Thérouanne est aussi prié de remettre une lettre audict seigneur ». (*Id.*)

Décembre 2. — *Le sieur Dehé, peintre et entrepreneur de la maison navalle,* dit que pluvant continuellement, il luy étoit impossible de la peindre et que dans un instant la pluye luy ravageoit et détruisoit toute la peinture qu'il pouvoit faire dans les intervalles de beau temps. Sur quoy il est délibéré que ladicte Maison navalle seroit échouée à terre, qu'audessus il seroit fait un couvert d'*Aix* ou de tables bien clos pour qu'on pût y travailler à l'abri de la pluye et ce couvert ayant esté mis au rabais, Pierre Lafon s'obligea de le faire pour 45 écus compris, les portes, fenestres, serrures, et généralement touts les matériaux lesquels ledict Lafon se retiendra. — *Le mesme jour, Louis Dorat teinturier* s'obligea de teindre en vert brun les 48 casaques des rameurs quy toueroient la Maison navalle et ce à raison de 10 sous par casaque. (*Id.*)

Décembre 5. — *Délibération portant que mandement* de 960 livres seroient expédié *à Guillaume Cureau*, peintre ordinaire de la Ville, pour final payement des peintures et ouvrages qu'il avoit entrepris en conséquence des contrats passés avec luy devant Bizat, notaire, sans préjudice de pouvoir imputer ladicte somme tant sur lesdits ouvrages faits que sur ceux quy restoient à faire de ladite entreprise et sur ceux qu'il entreprendroit au-delà, *suivant les nouveaux desseins quy luy seroient payés une fois faits sur l'estimation d'experts communs.* (*Id.*)

1643

« *Juillet* 31. — *Comptes du trésorier de la ville.* — *La maison qui faict l'arceau... etc.* » — Voir 1642, juillet 31, même texte, moins « lequel contrat est du 3 janvier 1640 ».

(Arch. mun., *feuillets à demi-brûlés, non classés, loc. cit.*)

1644

« *Janvier 24.* — *Entrée de Monseigneur le duc d'Espernon.* — Touts les préparatifs de cette entrée ayant été faits par ordre et sous les soins de MM. les Jurats, suivant les ordres du Roy, et le sieur Cureau, maître peintre et entrepreneur des arcs de triomphe, portiques, gallerie, tribune aux harangues, maison navale, peintures, figures et ornements, les ayant exécutés au gré de chascun... etc. » (*Id.* BB, carton 54.) — Cette longue pièce est la même, à quelques variantes près, que celle dont nous avons donné un extrait : 18e session. *Réunions des Sociétés des Beaux-Arts,* 1894, p. 1150, *Guillaume Cureau,* copiée dans les *Registres de la Jurade,* 1755, décembre 2, f° 63 (1).

« *May 28.* — *A Cureau, painctre,* la somme de vingt livres pour les armoiries qu'il a faictes pour pozer au may par mandement... etc. »
(Archives municipales de Bordeaux. — *Comptabilité,* feuillets demi-brûlés, non classés.)

« *Juillet 31.* — *Comptes du trésorier de la ville. La maison qui faict l'arceau... etc.* » — Voir 1642, juillet 31, 1643, juillet 31. La variante ici est : « Lequel contract est du 29 juillet dernier. » (*Id.*)

Août 1. — *Passage de Madame la Princesse de Carignan.* — ... Il sera apprêté six bateaux garnis de tapisserie pour porter Son Altesse et les Seigneurs et Dames de sa suite. 9. (*Id.*)

1645

Juillet 28. — *A Corneille Leclerc, peintre,* la somme de... comme il appert... du 28 juillet 1645 cy rendu avec quittance. (*Id.*)

Juillet 29. — *A Cureau, peintre,* la somme de cinq cent cinquante neuf livres pour partie de tableaux et peintures qu'il a faictes et fournies pour l'Entrée de Monseigneur le gouverneur suivant le compte arresté par M. Fouques, jurat, et mandement sur ce expedié le 29 juillet 1645, cy rendu avec quittance dudict Cureau cy. 159 liv. (*Id.*)

Août (?). — *Audict Cureau, peintre,* la somme de mille cinq livres trois sols à luy fournie sur un mandement de plus grande somme que MM. les Jurats luy ont faict expedier pour reste de son travail de peinture pour ladicte Entrée suivant son receu cy rapporté cy 1005 liv. 3 sols. (*Id.*)

1646

« *Juin 8.* — Au sieur Cureau, peintre de l'Hostel de ville, la somme de 300 livres à luy payées sur plus grande somme qui luy est deue pour

(1) Voir aussi Ch. Braquehaye, *les Beaux-arts à Bordeaux, Mélanges,* Guillaume Cureau, Bordeaux, Féret, 1898, in-8°, *loc. cit.*

les peintures de l'entrée de Monseigneur le Gouverneur, suyvant son receu du 8 juin 1646, cy contre. » (*Id.*)

1648

« *Mai 6*. — Hugues Légier a presté le serment de tavernier juré au lieu et place de feu Jean Mingaut en conséquence de l'accord fait avec feu Cureau et pour tenir lieu de payement à sa veuve en vertu de l'accord... etc. »

(Arch. mun., *Jurade, loc. cit.*)

1652

« *Novembre 15*. — A Jehan Sebe, menuisier, 46 livres tant pour le quadre et chassis pour les pourtraictz de Messieurs les Juratz qu'autres chozes... etc. »

(*Id. feuillets demi-brûlés, loc. cit.*)

1653

« *Décembre 16*. — *Entrée de Messeigneurs de Vendosme et de Candalle*. — A ladicte Déoulle, la somme de mil livres pour le festin qu'elle a fourny dans le logis de la Bource pour Messeigneurs... etc. — Autre despence pour raizon de la ceremonie faicte au *baptesme de Monseigneur le Duc de Bourbon*, second fils de Monseign^r le Prince de Condé... etc. » (*Id.*)

1654

« *Novembre 18*. — *Au sieur Dehays, peintre*, la somme de vingt livres pour quatre armoiries pour le may par mand^t du 18 nov. audict an, cy rendu, cy XX l. » (*Id.*)

1656

« *Avril 9*. — *A Dehais, peintre ordinaire de la ville* la somme de 120 livres pour une année de ses gages, finie pour le 9 avril comme appert par deux mandements... CXX l. (*Id.*)

1658

Juin 3. — *Entrée de S. A. S. Monseigneur le Prince de Conty*. — Lesdits sieurs, les Juges de la Bourse et quelques-uns des notables bourgeois... le haranguèrent (à Lormon). Le Prince, le discours achevé, monta dans le bateau qui lui avait été préparé. « Ce bateau fait en forme de Maison navalle étoit tout peint, sa couverture estoit élevée en dosme

de couleur d'azur et enrichi d'escailles d'argent : sous ce dosme estoit une grande chambre, toute tapissée, ayant quatre entrées et huit fenestres vitrées en arcade. Les entrées estoient ornées d'escussons et armoiries du Roy et de S. A..... Cependant que Mr le Prince recevoit les compliments des députés du Parlement, lesdits jurats s'etoient assemblés à la Maison de la Monnoye, proche la Porte Caillou où ils avoient fait apporter le poesle préparé pour S. A..... Ce poesle estoit d'une riche estoffe de drap d'or et d'argent à fleurs, dont les pentes estoient découppées à languettes d'où pendoit de grosses houppes meslées de soye et de filet d'or ou d'argent, lequel estoit soutenu par six bastons couverts de la mesme estoffe et parce que la grande estendue du poêsle, fait en forme carrée, le rendoit pesant lesdits sieurs et moy, clerc de ville, avions sur nos robes en forme d'escharpe un gros courdon de soye rouge et blanche, mêlée de fil d'or, argent avec deux grosses houppes qui pendoient jusques my jambe, au bout de ce cordon estoit attachée une petite botte ou étrier couvert de gaze d'argent où se mettoit le bout desdits bastons du poesle, afin qu'il fust soutenu plus aisément... A l'entrée de l'Hôtel du Convoi étoit un grand portail peint en architecture, à la façon des arcs triomphaux au sommet duquel étoit le portrait de M. le Prince. Aux deux costés du portrait estoient deux quadres peints en marbre noir. En l'un desquels on lisoit un vers escript en grandes lettres d'or :

Totus adest oculis aderat qui mentibus olim.

Et en l'autre on lisoit cet hémistiche ou demy-vers :

Spe maior, fama melior

(Arch. mun., *registres de la Jurade*, 1658, f⁰ 96.)

1660

« *Juin 16.* — *Au sieur Deshayes, peintre,* 60 livres pour le *tableau de Notre-Dame* qu'il a faict pour la chapelle de l'Hostel de ville par mandement du 16 juin cy rendu. LX. »

(Arch. mun., *feuillets à demi-brûlés, non classés, loc. cit.*)

« *A Philippe Deshais* la somme de 54 livres pour final paiement des portraictz de Messieurs Pichon, Vidaud, et de Jehan, juratz, suivant son mandement et quittance cy rendus... LIIII. » (*Id.*)

1662

Avril 15. — Plus autre *mandement en faveur de Deshays,* peintre ordinaire de la Ville, de la somme de 60 livres pour demy année de ses gages qui ont fini puis le 25 mars dernier. — *De Mérignac,* jurat. (*Id.*)

Avril. — *Audict Dehais,* la somme de cinquante quatre livres pour et en desduction de *six portraits* qu'il doict faire de MM. Merignac, Lauvergnac, Durribaut, Mallet, Boirie et Davencens, — *de Merignac,* jurat. (*Id.*)

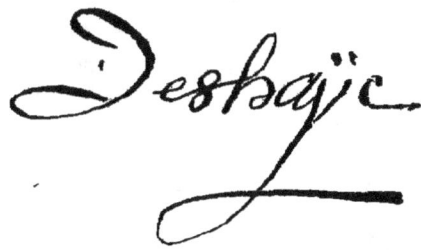

Juin. — *Audict Dehais* pareille somme de cinquante quatre livres pour reste de trois pourtraicts de Messieurs Merignac, Lauvergnac et Durribaut, jurats, par mandements. LIIII liv. (*Id.*)

May 10. — *Audit Dehais* la somme de trente six livres pour douze armoiries qu'il a faictes pour mettre aux deux mais, l'un planté devant l'Hostel de Ville et l'autre dans la cour de Mr de St Luc par mandement. XXXVI liv. (*Id.*)

Sans date. — A Philippe Dehais, peintre ordinaire de la Ville, la somme de cinquante-quatre livres pour avoir faict les portraicts de MM. Merignac, Lauvergnac et Durribaut, jurats, cy. LIIII. (*Id.*)

— Alloué pour le comptable sauf à repeter cette partie sur M. de Merignac, Lauvergnac et Durribaut, attendu que les articles cy-dessus justifient que la Ville a payé une foys pour eux et qu'ils sont en conséquence a ce, peints sur la cheminée des beuvettes. (*Id.*)

1665

Fiançailles Le Blond dict de Latour et Robelin.

Mai 3. — « ... ont esté présants en leurs personnes Antoine Le Blond
« dit de Latour, *bourgeois de la ville de Paris et natif d'icelle, peintre du*
« *Roy,* habitant de présent en ceste ville de Bourdeaulx, parroisse Saint-
« Mexans, fils naturel et légitime de feu Antoine Le Blond, vivant orphèvre
« et bourgeois de lad. ville de Paris et de feue Geneviève Le Masson ses
« père et mère, d'une part, et Marie-Magdelaine Robelin, damoiselle, fille
« naturelle et légitime du sieur Jacques Robelin, architecte ordinaire du
« Roy et de feue Magdelaine Monflard, ses père et mère, habitants de la
« présante ville, parroisse Saint-Mexans, d'autre, lesquelles parties pro-
« cédant, scavoir, ledict sieur Le Blond de l'advis et assistance de MM. Jean-

« Baptiste Garnier, sieur de Boisgarnier et aultres ses amis... et ladicte
« damoiselle Robelin, de l'advis, consentement, auttorité et licence dudict
« sieur Robelin son père, et Jacques Robelin, architecte et maistre et
« conducteur des œuvres de massonnerie en Guienne, son frère, François
« Monflard, mtre sculpteur, son oncle, Louis Cornuer, cousin germain,
« Nicolas Desjardins, chevalier, géographe et ingénieur ordinaire du Roy
« et directeur des fortifications du Chasteau Trompette de Bordeaux et
« sieur Gaston d'Escudier major commandant dans le chasteau Trompette
« et autres ses amis, ont promis soi prendre pour mari et femme et
« entr'eux solempniser le St-Sacrement de mariage..... »

(Archives départementales de la Gironde. *Série E, notaires*, min. de Licquart.)

Juin 6. — *Nomination du peintre de la Ville*. « du samedy 6 juing
« 1665 — *Peintre*. — Anthoine Le Blond dict de Latour a presté le
« serment de peintre ordinaire de la ville au cas resquis et acoustumé
« au lieu et place de feu Philippe Deshayes. »

(Archives municipales de Bordeaux, série BB, *jurade* 1664-1665, f° 125.)

Mariage Le Blond de Latour et Robelin.

Juin 7. — « Le septiesme du mois susdict ont espouzé Anthoine
« Le Blond dict de Latour, bourgeois de la ville de Paris et natif d'icelle,
« peintre du Roy, a presant mon parroissien, et damoizelle Marie Magde-
« laine Robelin, aussy ma paroissienne, en présence de Mtre Robelin père
« de la susdicte espouze et de Jacques Bernard et de plusieurs autres.
« ANTOINE LEBLOND DICT DE LA TOUR — MARIE MADELAINE ROBELIN —
« J. ROBELIN — J. BERNARD. »

(Archives municipales de Bordeaux. — Registres de l'état civil, paroisse Saint-Méxent.)

1666

Mars 13. — « ...demi année de ses gages à *Latour peintre*, qui finira
« le 20 juin... 60 livres. »

(Archives municipales de Bordeaux. — *Comptabilité*, feuillets demi-brûlés, non classés.)

Juin 5. — Plus autre mandement en faveur d'*Antoine Latour*,
« peintre ordinaire de la Ville, de la somme de cent livres sur et
« en desduction de 400 livres qu'on luy a promis pour le grand tableau
« qu'il faict avec un *Crucifix*, pour MM. les Jurats — *Dalon jurat*....
« 100 livres. » (*Id.*)

« Autre mandement en faveur..... de *Latour, peintre ordinaire*.....
[cent] trente cinq [livres pour les trois pourtraits qu'il a fait de] MM. de
Ponch[ac, Sieur de Segur, Clary et Sossiondo, jurats]. » *(Id.)*

« Autre mandement en faveur de *Antoine Latour, peintre, ordinaire*
« *de la ville* de la somme de cent vingt livres pour les..... et dix huit
« armoiries qu'il a faites pour les honneurs funèbres de la feue Reyne
« mère — *J. de Longuerue.* » 120 livres. *(Id.)*

« Plus un mandement en faveur de *Jean Luganois* et *Jean de Regeyres*,
« maistres vitriers de la somme de 165 livres pour trois cents armoiries
« qu'ils ont faict pour les honneurs funèbres de la feue Reyne et cent
« livres pour la peinture qu'ils ont fait pour la chapelle ardente — *J. de*
« *Longuerue.* »

Avril 21. — Apprentissage Jean Polilluot, chez Leblond de Latour.
— « ... Nicolas Desjardins, chevalier, géographe et ingénieur ordinaire
« du Roy et directeur des fortiffications du Chateau Trompette, de Bor-
« deaux, lequel faisant pour *François Pouliot*, maitre peintre, demeu-
« rant à Saint Jean de Luz, et en conséquence des lettres missives à luy
« escriptes par ledict Pouliot, a de son bon gré bailhé et mis pour
« apprentif à sieur Anthoine Leblond de Latour, bourgeois et maistre
« paincture *(sic)* juré de la présente ville, ici présant et acceptant : Jean
« Pouliot fils dudict François Pouliot et ce pour le temps et espace de
« troys années continuelles et consécutives... pendant lesquelles ledict
« sieur Desjardins faisant pour ledict François Pouliot, a promis comme
« ledict Jean Pouliot, apprentif, sera tenu de bien et fidellement servir
« ledict sieur Leblond de tous services utiles et honnestes, luy procurer
« son bien et esviter le mal au mieux quy luy sera possible et aussy
« ledict sieur Leblond a promis l'enseigner de son art de peinctre pen-
« dant lesdictes troys années, norrir, blanchir à l'ordinaire de sa maison,
« sain et malade, sauf que sy ladicte maladie excédoit huict jours, ledict
« apprentif ou ledict François Pouliot, son père, seront tenus de paier
« l'extraordinaire, ensemble les pansemans et médicamens... et sy ledict
« apprentif venoit à quitter ledict sieur Leblond pendant le temps, ledict
« Pouliot père sera tenu de luy remettre ou luy bailler un autre garson
« sy capable que ledict apprentif lorsqu'il en sortira à ses despens...
« comme aussy en cas que ledict apprentif vint à mal verser dans ladicte
« maison ou fairoit perdre quelque choze audict sieur Leblond ou par
« son deffault luy seroit derrobé quelque choze, audict cas ledict Fran-
« çois Pouliot père sera tenu comme ledict sieur Desjardins promet de
« le paier au dire et estimation d'experts à ce cognoissant. Pour lequel
« apprentissage ledict *Desjardins, audict nom, a promis* faire *payer*
« *audict sieur Leblond la somme de cinquante escus, scavoir vingt-cinq*

« *escus comme de faict sur ces* mesmes *présantes*... et pour les vingt-cinq
« restants a promis les paier dans dix-huit mois prochains venants... »

« Desjardins, Antoine Leblond di de la Tour, Juan de Polilluot.

Liquart, notaire. »

(Archives départementales de la Gironde. Série E. *notaires, min. de Liquart.*)

1667

Mai 7. — «, *Peintre ordinaire de la Ville*, trente six livres pour...
« armoiries qu'il a faictes tant pour le may de Mgr de Saint Luc et pour
« celui de la Ville..

(Archives municipales, feuillets demi-brûlés, *loc. cit.*)

« *Février* 16. — Plus autre mandement en faveur d'*Anthoine Latour*,
« *peintre ordinaire de la Ville* de la somme de 60 livres pour demi-
« année de ses gages qui finira le 6 juin prochain... 60 livres. » (*Id.*)

1668

Août 10. — *Baptême Marc-Anthoine.* « du mardy 10 aoust 1668. —
« A esté baptisé Marc Antoine fils de Antoine Le Blond, Maistre peintre
« et de Marie Madelaine Robelin, sa femme, de la parroisse de Saint Eloy,
« parrain, Jacques Robelin, architecte ordinaire du Roy, marraine Anne
« Bonpas, nasquit samedy 7 dudict moy à 10 heures du soir, le père
« absent, la marraine n'a sceu signer. » J. Robelin.

(Archives municipales de Bordeaux. — État civil, paroisse Saint-André. *Naissances.*)

Septembre 4. — *Lettre du Sieur Leblond de Latour à un de ses
« amis, contenant quelques instructions touchant la peinture, dédiée à
« M. de Boisgarnier R. D. L. C. D. F. à Bourdeaux, par Pierre du
« Coq, imprimeur et libraire de l'Université*, 1669, in-8° *de* 79 *pages.* »
a été signée et datée, 4 septembre 1668.

1669

Date de *l'impression du mémoire* ci-dessus.

1670

Juin 7. — « *A Latour*, paintre, trente six livres pour les armoiries qu'il
« a fait pour orner lesdicts mays par mandement du 7 juin 1670... ».

(Archives municipales de Bordeaux. — *Comptabilité, feuillets demi-brûlés, loc. cit.*)

Juin 7. — « à *Anthoine Latour peinctre ordinaire de la ville*

« cent quatre vingt livres pour *une année et demy de ses gages* par trois mandements des 19 juin, 4 décembre 1669 et juin 1670. » (*Id.*)

Juillet 30. — « *Arrest du Conseil* du 18 du même mois qui ordonne, « entre plusieurs chozes qu'il ne seroit payé aucun gages au peintre de la « ville. »... 76.

(Archives municipales. — *Inventaire sommaire* de 1754 — *loc. cit*)

Juin 9. — « *A Latour paintre*, trante six livres pour les armoiries qu'il « a fait pour orner lesdictz mays par mandement du 7 juin 1670. »

(Archives municipales de Bordeaux, feuillets demi-brûlés, *loc. cit.*).

1671

Janvier. 18. — « Du mesme jour 18ᵉ janvier 1671, — a esté baptisé « Jacques, fils de Antoine Le Blond de Latour et de Marie Madelaine « Robelain, sa femme, parroisse Sainct Eloy, parrain Jacques Robelain, « architecte, marraine Jeanne Delanoüe, nasquit Mercredy 14 p̄nt mois à « 5 heures et demy du soir, la marraine n'a pas sceu signer. »

« *A. Leblond de Latour — J. Robelin.* »

(Archives municipales. — État civil, *Naissances*, paroisse Saint-André.)

..... — « Mandement en faveur d'Antoine Le Blond de Latour peintre « de la ville, de la [somme] de cent trente cinq livres pour les tableaux « qu'il a faits de MM. Vivey, Licterie et Mercier jurats...

(Archives municipales de Bordeaux, feuillets demi-brûlés, *loc. cit.*)

Juin 22. — « Autre mandement en faveur *d'Anthoine Latour, peintre « ordinaire de la Ville*, de la somme de 60 livres pour..... et advances « qu'il a faictes pour *l'Entrée de Monseigneur le gouverneur*... autres... « les galons, cazaques...... pour la chambre des harangues..... » (*Id.*)

1672

Mai 17. — « à *Latour, peintre*, trente six livres pour les *armoiries* qui « ont esté mizes audictz mais par mandement du 17ᵉ may..... xxxvi « livres. » (*Id.*)

Août 3. — « à *Latour, peintre ordinaire de la Ville*, cent trente cinq « livres, pour les tableaux de M.M. de Mallet, Noguès et l'Hosteau par « mandement du 3 aoust..... » (*Id.*)

— « A *Latour peintre*, 45 livres pour avoir réparé les tableaux de « M. le Mareschal D'Ornano... dans la Chambre du Conseil, par mande- « ment, cy 45. » (*Id.*)

1673

Juin 22. — « Mandement *Anthoine Le Blond de Latour* de la somme de
« 600 livres..... et d'advances qu'il a faites pour l'*Entrée de Monsei-*
« *gneur le maréchal d'Albret...* » (*Id.*)

Juillet 29. — « Au mesme *Latour peintre*, la somme de 45 livres
« pour avoir paint et doré les enseignes des deux trompettes par mande-
« ment dudict jour 29 juillet 1673. »

Juillet 29. — « *portraits* de MM. de Ponthelier, Sabathier et
« Vailoux, jurats... 135 livres. » (*Id.*)

Septembre 3. — *Baptême de Pierre Leblond.* — « Du dimanche
« 3 septembre 1673, a esté baptisé Pierre, fils légitime de sieur *Anthoine*
« *Le Blond de Latour* peintre ordinaire de l'hostel de Ville et de Marie
« Madelaine de Robelain, sa femme, parroisse Saint Eloy, parrain
« Pierre Michel, marraine Louise Douat, naquit vendredy....
 « A Le Blond de la Tour. »

(Archives municipales de Bordeaux. — État civil, Saint-André, *loc. cit.*)

1674

Juin 2. — « Mandement en faveur d'*Anthoine Latour*, *peintre ordi-*
« *naire du presant hostel*, la somme de 42 livres pour 14 armoiries
« qu'il a faites tant pour le may de Monseigneur le gouverneur que pour
« celuy de la ville, à raison du 3 livres pièce..... 42 livres — Plus la
« somme de 3 livres pour quelques armoiries qu'il fit pour les funérailles
« de feu M. Berthous, revenant à 45 livres. »

(Archives municipales de Bordeaux. — *Comptabilité*, feuillets demi-brûlés, *loc. cit.*)

Août 18. — « Mandement en faveur d'*Anthoine Leblond*, *peintre ordi-*
« *naire de la Ville*, de la somme de 135 livres pour les *tableaux et*
« *portraits* de MM de Poursat, Durribaut et Béchon, qui ont fini le terme
« de leur Jurade, le dernier du présent mois..... 135 livres. »

1675

Mai 4. — « Mandement à *Antoine de la Tour*, peintre ordinaire de la
« Ville, 48 livres à luy ordonnées pour avoir fait 14 armoiries pour les
« mays qui ont estés plantés devant la maison de Monseigneur le gouver-
« neur et devant l'hostel de Ville et pour deux autres armoiries données
« aux tapissiers de la ville par ordre de MM. les Jurats. » (*Id.*)

Mai 4. — « Mandement *Anthoine de Latour*, *peintre ordinaire de la*
« *Ville*, de la somme de cent trente cinq livres pour les *tableaux* de

« MM. de Fonteneil, Boisson et Roche jurats, 135 livres; plus à luy
« ordonné la somme de 45 livres pour le portrait du Roy qu'il a esté
« mis dans la Chambre des beuvettes. 45 livres. » (*Id.*)

1676

Juillet 30. — *Baptême de Marie Madeleine Le Blond.* — « Dudict
« jour 30 juillet 1676. — A esté baptisée Marie Magdelaine, fille légitime
« de sieur Antoine Le Blond de la Tour, peintre de l'hostel de Ville, et de
« Marie Magdelaine Robelin, demeurant parroisse S^t Eloy, parrain sieur
« Pierre Leboy, maistre d'hostel de M^r le mareschal d'Albret, gouverneur
« de Guyenne, marraine, Damoiselle Marie Michel, nacquit le 25 mai
« à 2 h. du m. — *A Leblond de la Tour.* — *Marie Michel.* — *Legois.* »

(Archives municipales de Bordeaux. — État civil. Saint-André, *loc. cit.*)

Novembre 4. — « Autre mandement en faveur d'*Anthoine Le Blond*
« *de la Tour, peintre de la ville,* 234 livres à luy ordonnées pour avoir
« faict les *portraicts en long* de MM. de Boroche, Minvielle, Carpentey,
« cy devant jurats et de MM. de Jehan et Duboscq, procureur syndic et
« Clerc de Ville, qui est à raison de 45 livres pour chaque portraict et
« *neuf livres pour avoir peint en noyer le boisage* où sont appliqués
« lesdictz portraicts dans l'hostel de Ville..... 234 livres. »

(*Les portraicts en long, c'est-à-dire en pied, que le peintre exécutait pour
l'hôtel de ville étaient faits en même temps que les portraits en buste qui
étaient remis à la famille.*)

(Archives municipales de Bordeaux. — Comptabilité, feuillets demi-brûlés, *loc. cit.*)

1677

Mai 12. — *Entrée de M. le duc de Rocquelaure, gouverneur.* —
« A *Le Blon dit Latour, paintre ordinaire de la Ville,* la somme de deux
« cens huitante livres dix sols à luy ordonnée pour avoir peint laditte
« *maison navalle,* trois bâtëaux et trente trois armoiries par mandement
« et quittance du douzième may 1677, cy..... II^e IIII^{xx} livres x sols. » (*Id.*)

Juillet 21. — « Autre mandement en faveur d'*Antoine Le Blond de la*
« *Tour, peintre ordinaire de la ville* de la somme de deux cent dix livres;
« scavoir cent cinquante livres pour avoir fait les *trois portraicts* de
« MM. de Lalande-Deffieux, Chicquet et Villatte, jurats, quarante cinq
« livres pour le portraict de Monseigneur le Dauphin, et 15 livres pour
« avoir peint le lambris desdits portraicts. »

— « *Lalande-Deffieux,* jurat... 210 livres. »

(Archives municipales. — *Registre des mandements,* série CC. 1673-1677.)

Juillet 14. — « Autre mandement en faveur de Pierre Laconfourque « de la somme de cinquante quatre livres pour le *lambris* du *tableau* de « MM. les Jurats qui doit estre mis dans la Chambre du Conseil suivant « son compte arreté par M⁰ Villatte Jurat. »

— « *Lalande-Deffieux*, jurat. » *(Id.)*

1678

Février 2. — « Mandement *Le Blond de la Tour, peintre ordinaire* « *de la Ville* de la somme de cinquante livres accordées pour le portraict « de feu M⁰ Berthous, jurat..... »

— « *Guyonnet, jurat, Duprat, jurat.* »

(Archives municipales de Bordeaux, — *Comptabilité*, feuillets demi-brûlés, *loc. cit.*)

Juin 10. — « A *Anthoine Le Blond, dit Latour, peintre ordinaire* « *de la Ville* la somme de 250 livres à luy ordonnée pour avoir fait les « *portraicts de la Reyne* et de MM. de Bourran, de Poittevin, et Roche de « la Tuque, jurats, par mandement et quittance du 10 juin dernier. » *(Id.)*

Juillet 20. — « Mandement en faveur d'*Anthoine Le Blond de la* « *Tour, peintre ordinaire de la Ville*, la somme de cent cinquante livres « pour avoir faicts les portraicts de MM. de Guyonnet, Duprat et Cournut, « jurats, et la somme de quinze livres d'autre *pour avoir peint le lam-* « *bris dans lequel lesdictz portraictz sont pozés* en la Chambre du « conseil de l'Hostel de Ville, revenant à 165 livres. » *(Id.)* (Voir *Appendice*, p. 275.)

1679

— « A *Anthoine Le Blond de la Tour, peintre ordinaire de la Ville*, « la somme de 60 livres à luy ordonnée pour vingt escussons qu'il a « faictes pour lesdictz mays par mandement et quittance dudict jour « cy..... LX. » *(Id.)*

Mai 6. — « A *Anthoine Le Blond dit Latour, peintre ordinaire de* « *la Ville*, la somme de 60 livres à luy ordonnée pour 20 escussons qu'il « a faitz pour lesdictz mays. Mandement et quittance de ce jour. » *(Id.)*

Juillet 29. — « A *Anthoine Le Blond de la Tour, peintre ordinaire de* « *la ville* la somme de 60 livres à luy ordonnée pour demy année de « l'entretenement des tableaux dudict hostel de Ville par mandement et « quittance du 29 juillet dudict an. » *(Id.)*

1680

— *Confrérie de Saint-Sébastien.* — Le Blond de la Tour, reçu en 1680, a signé sur le registre de la « Confrérie de Monseigneur Saint- « Sébastien, S⁺ Roch, S⁺ Martin, S⁺ Hilaire et Sᵗᵉ Barbe... instituée en

« l'église St Michel de Bordeaux par le R. P. en Dieu Monseigneur l'Ar-
« chevesque de Bourdeaux en l'année 1497. »

(Archives municipales de Bordeaux. — *Collection Delpit, manuscrit en parchemin.*)

Mai 8. — « A *Anthoine Le Blond de la Tour, peintre ordinaire de la*
« *ville,* la somme de LX livres pour 20 armoiries qu'il a fournies aux trois
« mays. L'un de Monseigneur le duc, l'autre de monseigneur le compte
« et celluy de l'Hostel de Ville.... 60 livres. »

(Archives municipales de Bordeaux. — *Comptabilité*, feuillets demi-brûlés, *loc. cit.*)

Juillet 24. — « De la somme de 60 livres pour demi année de gages
« qui commencent le 15 du présent mois de juillet. » (*Id.*)

Septembre 21. — « En faveur de *Anthoine Leblond de la Tour, peintre*
« *ordinaire de la ville,* la somme de deux cents livres pour les *quatre*
« *portraictz* de MM. de Sallegourde, Comet, Ponthoise, jurats, de Jehan,
« procureur syndic,... 200 livres. »

— « *Lacour, jurat. — Delbreil, jurat.* » (*Id.*)

(Archives municipales de Bordeaux. — *Registre des mandements, loc. cit.*)

Octobre 14. — Baptême *Joseph-Sulpice Le Blond de la Tour.* — « Ce
« mesme jour 14 octobre 1680 — A esté baptisé Joseph Sulpice fils
« légitime de Anthoine Le Blond de la Tour, peintre ordinaire de l'Hostel
« de Ville de Bourdeaux et de Marie Robely, paroisse Saint Eloy, parrain
« Jacques Leblond de la Tour pour dom Sulpis de Bourbon, religieux
« bénédictin, marraine Denise Bélac pour Mademoiselle Blanche Lanais-
« sance, né le 12 à cinq heures du s.

— « *Le Blond de la Tour, père — Le Blond de la Tour faisant pour*
« *don Sulpice de Bourbon, religieux bénédictin, — Rocques.* »

(Archives municipales de Bordeaux. — État civil, *Naissances.* Saint-André. *loc. cit.,*
701.)

1681

Mai 7. — « *A Anthoine Le Blond dit Latour, peintre ordinaire de*
« *la ville,* la somme de *soixante* livres pour vingt écussons ou armoiries
« qu'il a faictes et quy ont esté attachées aux troys mays plantés le jour
« du premier mai 1681 aux susdictz lieux suivant mandement visé par
« Mondict Seigneur de Faucon de Rix, intendant, quittance dattée du
« 7 mai 1681, cy rendu. LX livres. »

(Archives municipales de Bordeaux. — *Comptabilité*, feuillets demi-brûlés, *loc. cit.*)

1682

Le Blond de la Tour fut parrain d'un des enfants de son beau-frère
Jean Lemoyne, sculpteur, membre de l'Académie royale, grand père de

Jean-Baptiste Lemoyne, sculpteur, qui fit la statue de Louis XV, à Bordeaux. — Voir Jal, *Dictionnaire de biographie et d'histoire*, au mot *Lemoyne*.

Juillet 15. — « Autre mandement en faveur d'*Anthoine dit Latour*, « *peintre ordinaire de la Ville*, de la somme de..... soixante cinq livres « pour travail faict pour la Ville suivant son compte..... de Navarre, « jurat, et commissaire..... suivant l'arrest du Conseil du 18..... Latour « faisant vizer le presant..... quy demeurera attaché à.... *Romat, Jurat*. »

(Archives municipales de Bordeaux. — *Comptabilité*, feuillets demi-brûlés, *loc. cit.*)

Juillet 18. — « Expédié mandement en faveur d'*Anthoine Le Blond* « *peintre* de la somme de 135 livres pour *les portraicts* de MM. de « La Court, Romat et Léglise, jurats,..... faictes quy ont esté exposés « dans la grande salle de l'Hôtel de ville, ladicte somme payable confor- « mément à l'arrest du Conseil du 18 juillet 1670. » (*Id.*)

Août 18 à 21. — « *Fêtes, arcs de triomphe* avec nombreuses *statues*, ornemens, etc., fontaines de vin, » etc., à l'occasion de la naissance de Monseigneur le duc de Bourgogne. (*Id.* et carton 229.) — Voir *Chron. Bordelaise*, Bordeaux, Simon Boé, 1703; — *Hist. de Bordeaux* par Don Devienne, etc.

1683

Juillet 14. — « A esté déliberé qu'il seroit expédié mandement à « *Anthoine Le Blond Sr de la Tour, peintre ordinaire de la Ville* de la « somme de 135 livres pour les *trois portraits* qu'il a faits de MM. de « Maniban, Jégun et Navarre, jurats, pour estre payés par Mr Dumas, « jurat,..... faisant par provision la charge de trésorier de la Ville, en « vertu de la délibération du 18 juillet 1670. »

(Archives municipales de Bordeaux, feuillets demi-brûlés, *loc. cit.*)

Août. « *Luganoy* Mtre *vitrier*... de deux cent soixante sept livres pour « 900 armoiries qu'il a faictes pour le *service de la feue Reine* a raizon « de 30 livres le cent... suivant le bail au rabais à luy faict le 21 du mois « passé et 6 livres pour avoir peint la Chapelle ardente et les épingles « ayant servy à attacher lesdictes armoiries..... » (*Id.*)

1684

Juillet 3. — « Il fut déliberé qu'il seroit faict un portraict du Roy assis « sur son trône » (*Chron. Bord. loc. cit.*)

Juillet 30. — « Mandement en faveur d'*Anthoine Le Blond Sr de la* « *Tour, pintre ordinaire de la Ville*, de la somme de 450 livres pour *les*

« *portraits* de MM. les Jurats, procureur syndic et Clerc de Ville et pour
« celuy du Roy qui ont été placés dans la salle de..... »

(Archives municipales de Bordeaux. — *Comptabilité*, feuillets demi-brûlés, *loc. cit.*)

Juillet 31. — « A esté délibéré qu'il serait expédié mandement en faveur
« d'*Anthoine Le Blond de la Tour peintre*, de la somme de quatre cens cin-
« quante livres pour *les portraits* de MM. les jurats, procureur syndic et Clerc
« de Ville..... *pourtraict du Roy* qui ont esté placés à la salle de l'au-
« dience au-dessus des sièges... 270 livres pour les tableaux desdicts jurats
« qu'il devoit faire la présente année et la prochaine 1685, à raison de 135
« par an suivant l'arrest du 18 juin 1670 et 180 livres pour le pourtraict du
« Roy et autres augmentations auxquelles il n'estoit point tenu. Pour estre
« ladicte somme de 180 livres prise sur les fonds des amendes suivant la
« délibération prise par l'advis du Conseil des 30 et du 3 du courant faisant
« en tout la ditte somme de 450 livres... sera payée audict sieur par M. Du-
« mas, jurat,..... trésorier auquel elle sera allouée dans la dicte dépense de
« ses comptes... le mandement..... l'extraict de la délibération et la quit-
« tance audict Sieur Latour et moyennant ledict payement....., la Ville
« demeurera quitte..... de cent trente cinq livres qui devoit estre payée
« pour l'année prochaine et ledict sieur tenu de raccommoder le *tableau de*
« *la Passion figurée* et entretenir lesdicts portraictz placés sur le banc de
« l'audience. »

— « *Dumas, jurat,* — *Minvielle, jurat,* — *Dudon, jurat,* — *Chesquet*
« *jurat.* » (*Id.*)

1685

Juillet 7. — « *Fournier peintre*, reçoit 30 livres « pour plans des terres
« et juridiction de la ville et de M. le président de la Tresne. » (*Id.*)

1687

Janvier 4. — « *Mandement* en faveur de sieur *Le Blond de la Tour*,
« *peintre de la* somme de 150 livres mentionnée dans la délibération de
« l'autre part..... *Mérignac jurat.* » (*Id.*)

Janvier 4. — « Autre mandement en faveur de Sieur *Le Blond de la*
« *Tour, peintre,* de la somme de cent cinquante livres en desduction des
« *tableaux* qu'il a faits pour MM. les jurats. » (*Id.*)

Janvier 9. — « *Au sieur Le Blond de la Tour, painctre ordinaire de*
« *la Ville*, la somme de deux cens septante livres pour *les tableaux* qu'il
« a faict de MM. Mérignac Belluye, Lauvergne, Ferron, Méginhac et
« Foucques et ce pour les années 1686 et 1687, suivant le mandement de
« MM. les Jurats du 9 janvier 1687 et receu dudict Le Blond au doz
« d'icelles que le sieur comptable remet cy..... IIcLXX. » (*Id.*)

Janvier 15. — « Autre *mandement* en faveur d'*Anthoine Le Blond de
la Tour, peintre,* de la somme de deux cent soixante dix livres pour les
tableaux qu'il a faicts de deux eslections de l'année 1686 et 1687 et
moyennant le presant mandement, le mandement du 4 janvier courant
de la somme de 150 livres demeurera nul et non advenu. » (*Id.*)

(Archives municipales de Bordeaux. — *Registre des mandements,* loc. cit.)

1688

Juillet 26. — « *Lettre de M. Guérin,* secrétaire de l'Académie Royale de
peinture et de sculpture « à *Monsieur Monsieur Le Blond de la Tour,
peintre ordinaire du Roy en son académie royalle de peinture et sculpture, à Bourdeaux.* »

« Monsieur, — Ne vous impatientés pas s'il vous plaist si jusqu'à
present vous n'avez point eu de nouvelles sur vostre affaire, les
indispositions de Monseigneur de Louvois en ont esté cauze et le voyage
qu'il faict à *forges* pour prendre des eaux, j'ay bien la joye que vous
ayez descouvert celuy qui a escript la lettre malicieuze que je vous ay
envoyée. Il mérite assurément d'en estre puni, j'en parleray samedy
prochain à l'Académie. Soyez s'il vous plaist persuadé que je n'ay
point oublié ce que vous désirez de moy, et que je ne laisseray pas
eschapper les momens où je vous pouray rendre service, que je m'y
employe tout entier, car je suis assurément à M. Larraidy et à vous,
Monsieur, »

« Vostre très humble et très obéissant serviteur, »

« Guérin. »

Ce 26 juillet 1688.

Au dos : «A Monsieur, Monsieur *Le Blond de Latour,* peintre ordinaire
du Roy, en son Académie Royale de peinture et de sculpture, »

« à Bordeaux. »

(Archives de l'Ecole municipale des Beaux-Arts de Bordeaux.)

Août. — « Autre *mandement* de la somme de 135 livres *pour les trois
portraits* qu'il a faits de MM. de Mérignac, Fonteneil et Massieu,
jurats. »

(Archives municipales de Bordeaux, feuillets demi-brûlés, *loc. cit.*)

Septembre 7. — « *Antoine Le Blond de la Tour a presté le serment de
Bourgeois* au cas resquis et accoustumé après avoir rapporté inquisition de ses vie et mœurs. »

(Archives municipales de Bordeaux BB. — *Jurade,* 1688 sept. 7. f° 70.)

C'est assurément *Antoine* et non *Marc-Antoine*. Ce dernier avait à peine 20 ans et son père était dans la force de l'âge, du talent et de la considération publique. Le texte suivant est donc fautif :

« N° 216. — *Le Blond de la Tour*, Damoiselle Charlotte Renard
« veuve du sieur *Antoine* peintre, a représenté les lettres de bour-
« geoisie de *feu son mari*, du 11 septembre 1688, tant pour elle que
« pour Marie, Jeanne, autre Marie, autre Jeanne, Pierre et Michelle
« Le Blond, ses enfants et dudict feu Le Blond de la Tour. »

(Archives municipales de Bordeaux. — BB. *Livre des Bourgeois*, t. 2, xviiie siècle.)

Charlotte Renard épousa, le 14 février 1703, Marc Antoine, mort en 1744, elle ne pouvait pas être femme d'Antoine, mort en 1709, veuf de Marie Madeleine Robelin. La pièce ci-dessus date de 1762, 27 janvier. Charlotte Renard avait 80 ans.

1689

Janvier 21. — Lettre de Guérin, secrétaire de l'Académie Royale. — 1689. — « Messieurs. — Je vous avoue que c'est avec chagrin que j'ay esté si longtemps sans avoir l'honneur de vous escrire, mais j'espérois toujours que vostre affaire finiroit et que je pourois vous mander quelque chose de plus positif car toute l'Académie va rendre au commancement de l'année ses devoirs à Mgr de Louvois, son protecteur, je croyois que l'on trouveroit l'occasion de luy faire signer les articles qui ont esté dressez pour vostre establissement car il ne reste que cela à faire, je les avois portez pour ce sujet, mais on le trouva si occupé par les grandes affaires qu'il a, que l'on ne trouva pas à propos de l'en importuner, je suis bien aise que vous ayez escrit à l'Académie, cela me donnera occasion de presser, pour moy je n'ay rien à me reprocher et feray toujours tout ce quy sera possible pour vous rendre service, je vous manderay ce que l'Académie aura ordonné sur vostre lettre que je lui présenteray le dernier samedy de ce mois qui est la première assemblée. Je viens de faire voir à Mr Le Brun la lettre que vous me faites l'honneur de m'escrire, et celle pour l'Académie. Il est toujours dans la mesme disposition de vous rendre service et de seconder vostre zèle autant qu'il poura. Je le voy dans la pensée de finir vostre affaire au plus tost. »

« Je suis toujours avec beaucoup d'estime pour vostre mérite et bien du respect, Messieurs, vostre très humble et très obéissant serviteur. »

« Guérin. »

« Ce 21 janvier 1689. »

(Archives de l'École municipale des Beaux-Arts, *loc. cit.*)

Mars 18. — *Entrée du Mareschal de Lorges, gouverneur.*

« Autre mandement en faveur *d'Antoine de La Tour, peintre ordinaire de la Ville*, de la somme de sept cens livres à valoir sur le paiement de la somme de deux mil six cens cinquante livres pour la besoigne de peintures qu'il a faites pour l'entrée de Mgr le Maréchal de Lorges, Gouverneur,..... 662 livres dix sols..... — Autre pour fasson « de bourguignottes,..... costumes... matelots..... les galons..... cazaques des archers..... et cloux pour la tribune chambre des harangues. »

(Archives municipales de Bordeaux. — *Comptabilité*, feuillets demi-brûlés, *loc. cit.*)

Mars 13. — *Entrée du Maréchal de Lorges.* — « Il vint avec la maison navale jusqu'à Bacalan. Il descendit malgré l'insistance des jurats, monta en carosse et se fit conduire chez le Marquis de Sainte Ruhe, lieutenant général avec lequel il dina. » (*Id. Jurade.*) (Voir *Appendice*, p. 275.)

Juin 27. — « Autre mandement en faveur *de sieur Le Blond de la Tour, peintre ordinaire de la Ville*, de la somme de cent trente cinq livres pour les *tableaux* qu'il a faits dans la présente année de MM. Dublanq, Brezets..... et Miramon jurats. »

(*Id.* — *Comptabilité*, feuillets demi-brûlés, *loc. cit.*)

1690

Juin 3. — « *Lettres patentes de l'Académie royale de peinture et de sculpture et d'architecture de Paris, portant établissement de l'Ecole académique de Bordeaux.* »

« L'ACADÉMIE ROYALLE DE PEINTURE ET DE SCULPTURE *establie par lettres-*
« *patentes du Roy, vérifiées en parlement presentement sous la protection*
« *de* MONSEIGNEUR LE MARQUIS DE LOUVOIS *et de Courtenvaux, conseiller du*
« *Roy en tous ses conseils, ministre et secrétaire d'Estat, commandeur et*
« *chevalier des ordres de Sa Majesté, Surintendant et ordonnateur général*
« *des Bastimens, arts et manufactures de France.*

« A TOUS CEUX QUI CES PRÉSENTES LETTRES VERRONT SALUT. La Compagnie
« s'estant fait représenter les lettres a elle cy devant escrittes par
« plusieurs peintres et sculpteurs de Bourdeaux, qui proposent de faire un
« establissement académique dans leur ville, au désir et conformément
« aux lettres patentes du Roy, portant l'établissement des Académies
« de peinture et de sculpture dans les principales villes du royaume, et
« règlement dressé à ce sujet du mois de novembre 1676 : registrez en
« parlement le 22 décembre en suivant. Après avoir examiné les délibé-
« rations particulières et résultats sur ce projet dudit establissement
« voulant de sa part contribuer au zèle que lesdits peintres et sculpteurs
« font paroistre de se perfectionner dans leur art autant qu'il leur sera

« possible, a résolu et arresté sous le bon plaisir de *Monseigneur de*
« *Louvois* son protecteur de consentir à l'établissement demandé par
« lesdits peintres et sculpteurs de Bourdeaux à la charge d'observer les
« reglements contenus esdittes lettres patentes et de ce conformer autant
« que faire se poura à la discipline qui s'observe dans cette Académie
« Royalle à l'effect de quoy elle a ordonné qu'il leur seroit envoyé une
« expédition en parchemin du present résultat signé de Mons. le Directeur,
« de Messieurs les officiers en Exercice, de Messrs les Recteurs et adjoints
« Recteurs et des deux plus anciens professeurs, Scellez de son sceau et
« contresignez par son Secrétaire et une copie Colationnée des lettres
« patentes et Reglement qui pouront servir à leur Etablissement et à la
« Régie de leur Compagnie.

« A Paris, ce troisiesme juin mil six cens quatre vingt dix. »

« MIGNARD. »

Au dos : « *Visa* MIGNARD. — *Par l'Académie* GUERIN. »

(Archives de l'École municipale de Bordeaux, *loc. cit.*)

Juillet 26. — « Le Blond de la Tour 270 livres pour les portraits de MMr...... Secondat..... et pour estre..... conformément à l'arrest du conseil du 18 juillet 1670 et ce pour les pourtraictz des jurades des années 1690 et 1691. »

(Archives municipales, feuillets demi-brûlés, *loc. cit.*)

Il est question ici des deux tableaux des jurades 1690 et 1691 ; chacun contenait trois portraits et était payé 135 livres l'un. Les six jurats dont Leblond avait fait les portraits pour la somme ci-dessus, étaient MM. *de Lancre*, écuyer, *Grégoire*, avocat, et *Bareyre*, puis MM. *Secondat de Montesquieu*, écuyer, *de Boirie*, avocat, et *Carpentey*, bourgeois.

Août 30. — « *Peintre ordinaire de la Ville receu en survivance.* —
« S'est p̄nté Antoine Le Blond de Latour peintre ordinaire de la ville qui
« a prié MM. les Maires et Jurats vouloir recevoir à sa place en survi-
« vance, Marc Antoine Le Blond de Latour son fils en qualité de peintre
« ordinaire de la ville pour jouir après le décéds dudict Antoine Le Blond
« de Latour, son père, des mesmes gages, esmolumens, honneurs et préro-

« gatives. A esté délibéré qu'acte est octroyé audict Latour et qu'à sa
« place est receu en survivance Marc Antoine Le Blond de Latour, son fils,
« pour jouir par ledit Marc Antoine des mesmes gages, esmolumens,
« honneurs et prérogatives]après le décedz dud. Antoine, son père et à
« l'instant ledict Marc Antoine Latour a presté le serment au cas resquis.

— « D'ESTRADES, *maire ;* DESTIGNOLS DE LANCRE, *jurat*, GRÉGOIRE, *jurat*.
« — BARREYRE, *jurat*, — BOIRIE, *jurat ;* CARPENTEY, *jurat ;* Duboscq, clerc
« de Ville..... »

(Archives municipales de Bordeaux. — *Jurade, loc. cit.*)

« *Estat de la recepte des cens et rentes appartenant au chapitre de*
« *l'Eglise primatiale S^t André de Bordeaux commencé le 14 novembre*
« 1690 *et finissant à pareil jour de l'année* 1696. »
« Bassens — Plus reçeu du sieur Latour, peintre, la somme de 87 livres
« pour les prés et aubarède qu'il possède à Bassens, au lieu appelé à Arti-
« guelongue, à raōn de 3 livres par an et pour 29 ans finys en 1690. »

(Archives départementales de la Gironde, série G., 497.)

Faut-il comprendre que notre peintre était propriétaire de ces prai-
ries depuis 1661 ? Dans ce cas, il aurait habité Bordeaux lors du
mariage de Louis XIV et de son passage à Bordeaux, en 1660. Fut-il
amené de Paris à Bordeaux à la suite du Roy ? C'est admissible.

1691

« — La *veuve Robelin* pour une pièce de pré dans la paroisse de
« Bassens, cy..... 36 livres. » (*Id.*)

Avril 29. — « *Délibération de l'Académie de Bordeaux où elle se*
« *qualiffie d'Académie* ROYALE. — Aujourd'huy 29^e d'avril mil six cens
« quatre vingt onze, nous soussignez composant l'Académie Royale de
« Peinture et Sculpture établie à Bordeaux, estant assemblées dans le
« Palais archiépiscopal conformément à la délibération précédente en
« presence de Monseig^r l'Archevêque de Bord^x, nostre vice protecteur,
« avons procédé à la nomination et l'élection des Professeurs et Adjoints,
« de laditte Académie et commancé par nommer Monsieur Le Blond de
« la Tour pour premier Professeur, en considération de son méritte, et
« de ce qu'il a l'avantage d'estre du nombre de ceux qui composent
« l'illustre Compagnie de Lacadémie Royale de Paris, laquelle nomina-
« tion a esté unanimement faitte, ensuitte avons procédé à la nomination
« des autres comme s'ensuit, le tout à la Pluralité des voix. »

« Professeurs : »

Mʳ *Le Blond de Latour*, peintre. Mʳ *Bentus*, peintre,
Mʳ *Du Bois*, sculpteur, Mʳ *Thibault*, sculpteur,
Mʳ *Fournier* aisné, peintre, Mʳ *Du Clairc* aisné, peintre,
Mʳ *Gaullier*, sculpteur, Mʳ *Berquin* le Jeune, sculpteur,
Mʳ *Larraidy*, peintre, Mʳ *Tirman*, peintre,
Mʳ *Berquin*, aisné, sculpteur, Mʳ *Dorimon*, sculpteur,

« Adjoints à Professeurs. — Mʳ *Fournié* le jeune — Mʳ *Du Clairc* le jeune. — Mʳ *Constantin*. »

« Desquelles Elections cy dessus avons dressé le présent procez verbal pour servir et valoir en temps et lieu, et a Mondict Seigneur l'Archevesque, déclaré approuver lesdittes élections. »

« — Louis, *arch. de Bourdeaux*. — Le Blond de Latour — P. du Bois. — Fournier — Larraidy — Gaullier — Bentus — Pierre Berquin — Tirman — Jean Berquin — Fournier — J. Duclaircq — Duclercq. »

(Archives de l'École municipale des Beaux-Arts, *loc. cit.*)

1691

Août 11. — *Supplique des Peintres et sculpteurs qui composent l'Académie establie en ceste ville.* « à *MM. les Maire et jurats gou-* « *verneurs de Bordeaux*. » Ils demandent une salle dans le Collège de Guienne que le Principal veut bien leur céder; l'autorisation de percer une porte et des fenêtres, puis de poser une « inscription portant ces « mots : *Académie de peinture et sculpture*. « Cette pièce est signée :

« Leblond de Latour. — C. Fournier. — Larraidy. — Pierre Berquin. « — P. du Bois. — Laleman *pour les supplians*. »

« — Soit montré au Procureur scindic. — Fait dans l'Hostel de Ville, « ce 11 août 1691. »

— « Eyraud, *jurat*. »

(Archives municipales, série GG. — Académie de peinture, sculpture et architecture, carton 305.)

Août 14. — « Veu la presente Requeste commissaire se transportera « avecq nous sur les lieux pour le Procès-verbal..... de Jehan, procureur « scindicq. »

« 17 *Aoust*. — Commissaire Mʳ Eyraud, jurat..... pour se trans- « porter sur les lieux..... de Lavaud, jurat. » (*Id.*)

Août 20. — *Procès-verbal* du Jurat Eyraud, commissaire, très favorable. (*Id.*)

Août. — Au dos de la liasse ci-dessus on lit : « *Requête des peintres*

*et sculpteurs qui composent l'Académie aux fins qu'il leur fut accordé une salle du collège dépendant de l'apartement du Principal pour y tenir leur Écolle, et qu'il leur fut permis de percer cette salle du côté de la rue du collège, avec un verbal fait par M*r *Eyraud, jurat, à ce député qui établit que les conclusions de cette Requeste peuvent être accordées ; vu même l'inutilité de cette salle et le consentement du Principal du Collège, qu'il avoit déjà donnée. »* (Id.)

Août 22. — « *Académie de peinture.* » Le maire, jurats et gouverneurs de Bordeaux..... Veu la requeste du 17 du present mois..... à « ces fins leur ont concédé *une salle dans le collège de Guienne*..... ô la « charge de faire toutes les fermures nécessaires..... et ô la charge aussy « de remettre les choses en premier état..... » (en cas de déménagement).

« Borie, J. Carpentey, Eyraud, d'Aste, jurats. »

(Archives municipales, série BB. — *Registre de la Jurade, loc. cit.*)

1692

Janvier 26. — *Marc Antoine Le Blond et Jean-Louis Lemoyne, agréés de l'Académie de Bordeaux.* — « Aujourd'huy samedy 26 janvier 1692 « nous sous signez, nous somme assemblées à l'Académie et nous avons « proposé ce qui s'ensuit au sujet de Mr Le Blond, peintre, et de Mr Le « Moyne, sculpteur, qui se sont présentés pour estre agrégés dans nostre « Compagnie, s'il nous plaisoit les y admettre, ce que voulant bien de « nostre part acorder ; la Compagnie a délibéré que Mr Le Blond fera « un tableau d'un *Crucifix avec une Madeleine* aux pieds, de 3 piés de « haut et large à proportion, estant du devoir que le premier tableau qui « sera exposé dans l'Académie soit à la gloire du Sauveur ; pour ce qui « est de Monsieur Le Moyne il fera un portraict du Roy en grand, de bois « de noyer, pour mettre sur la porte de l'Académie : à l'égard du pre- « sent pécuniaire, la Compagnie veut bien leur modérer à la somme de « cent livres pour les deux, qui est chacun cinquante livres. »

« Faict à Bordeaux dans l'Académie de peinture et sculpture ce mesme « jour et an susdit. »

« — P. du Bois. — Fournier. — Gaullier. — Larraidy. — Pierre Berquin. — Bentus. — M. Fournier. — Duclaircq. — Tirman. — Jean Berquin. »

(Archives de l'École municipale de Beaux-Arts, *loc. cit.*)

Février 26. — « A esté délibéré qu'il sera expédié mandement en « faveur du sieur *Le Blond de La Tour, peintre ordinaire de la Ville,* « de la somme de cent livres à laquelle la valleur des tableaux repré-

« sentant *un Crucifix* à la Salle de l'Audience et le *portrait de Mon-
« seigneur le Dauphin* ont été apressiés. »

— « Eyraud, *jurat.* — Poumarede, *jurat.* — Fontille de Moras, *jurat.*

(Archives municipales, *feuillets demi-brûlés, loc. cit.*)

« *Mars 4. — Agréés de l'Académie de Bordeaux.* — « Conformément
« à la délibération précédente nous nous sommes assemblées aujourd'huy
« extraordinairement ce lundy 4 mars 1692, et ayant convoqué Mrs Le
« Blond et Le Moyne, ils ont répondu aquiescer à ce que la Compagnie
« souhaitteroit, et nous avons bien voulu de nostre part leur modérer le
« présent pecuniaire à 60 livres pour les deux qui sont de 30 livres
« chacun, exécutant pour le reste ce qui a esté résolu dans la délibération
« précédente, en livrant leur morceau d'ouvrage dans 6 mois.

« Fait à Bordeaux dans l'Académie ce mesme jour lundy 4 mars 1692. »

— « C. Fournier. — Le Blond de la Tour. — P. du Bois. — Gaullier.
— Larraidy. — Duclaircq. — Jean Berquin. — Pierre Berquin. —
Tirman. — Mar. Fovrnier. — Le Blond de la Tovr, *aquiescent*. —
Lemoyne, acquiescent. » (*Id.*)

« *Mars 5. — Lettre de Mr d'Estrehan à l'Archevêque de Bordeaux.*
— Paris, le 5 mars 1692. — J'ay différé, Monseigneur, a repondre à la
lettre que V. G. m'a fait l'honneur de m'ecrire le 16e du passé au sujet
de la taxe de MM. les Peintres et sculpteurs de l'Académie de Bourdeaux,
parce que Mr Mignard, chef de l'académie Royalle, étoit indisposez et que
c'étoit à luy qu'il falloit insinuer les justes remontrances pour soutenir
l'exemption portée par les lettres patentes. Enfin, Monseigneur, j'ay
eu ce matin une longue conférence avec Mr Mignard que j'ay trouvé fort
incommodé d'un Rumatisme et l'ayant prié de votre part d'avoir la bonté
de protéger l'Académie de Bourdeaux dans ceste occasion il m'a dit qu'il
n'avoit encore eu aucune connoissance de cest affaire mais que dans la
première assemblée qui se tiendra il ne manquera pas d'en parler et qu'il
employera volontiers tout son crédit et tous ses amys auprez de Mr de Pon-
chartrain pour faire conserver l'Académie de Bourdeaux dans les mesmes
privilèges et prérogatives que celle de Paris, etant juste quelle jouïsse
des mesmes avantages puisqu'elle travaille pour le bien public et pour
la gloire du Roy, il m'a ajouté qu'à votre considération, Monseigneur, il
redoublera ses empressemants en faveur de ces Messieurs et qu'il prendra
plaisir à donner en cette rencontre des marques de son devoir et de son
respect. »

« Comme Mr Mignard est valétudinaire et fort âgé et que peut estre sa
santé ne luy permettra pas d'aller à l'assemblée, j'ay fait le mesme
compliment aux principaux Directeurs qui sont en tour d'y assister

et qui m'ont promis de faire prendre une délibération pour appuyer et favorizer les intérêtz de leur *Ecole Académique*, car c'est ainsy qu'ils prétendent que l'Académie de Bourdeaux se doit qualifier envers celle de Paris. J'en ay adverti autrefois M⁽ Larraidy, c'est un degré de subordination dont ceux cy paraissent fort jaloux, surtout les anciens Barbons qui veulent faire valoir le droit de supériorité sur les filiations subalternes des provinces, pour guérir cette délicatesse quy touche le cœur des gros Maîtres il faudroit se servir *du terme nominal* d'Ecole Académique quand on leur Ecrit, et laisser vulgarizer le nom d'académie a Bourdeaux et partout ailleurs comme je l'ay conseillé sur les lieux. »

— « Je vous rendray conte, Monseigneur, par le prochain ordinaire, des mouvements que se donne un M⁽ de Pontac contre M⁽ d'Hugla, ce qui cause de nombreux embarras dans l'affaire de Bonséjour. »

« Je vous suis toujours, etc. » (*Id.*)

« D'Estrehan. »

Mars 29. — « Au sieur *Le Blond de la Tour, peintre ordinaire de la « Ville*, cent trente cinq livres pour *trois portraits de MM. Daste, « Eyraud et Lavaud*, jurats, pour estre payé suivant et conformément à « l'arrest du Conseil du 18 juillet 1670, par mandement du 29 mars 1692 « et quittance que le comptable remet...... cxxxv livres. »

(Archives municipales de Bordeaux. — *Comptabilité, feuillets demi-brûlés, loc. cit.*)

Août 5. — *Lettre de Monseigneur l'archevêque à M⁽ʳ le Chancelier.* — « Monsieur le Chancelier. — Les peintres et sculpteurs qui composent l'Académie de la ville de Bordeaux remontrent très humblement à Vostre Grandeur qu'ayant pleu au Roy d'accorder des lettres patentes pour l'établissement des Académies de Peinture et sculpture dans les principales villes du Royaume où elles seront jugées nécessaires, on a estably une Académie des mesmes arts à Bordeaux par les lettres patentes qui ont esté envoyéez par l'Académie Royalle de Paris à quelques peintres et sculpteurs de la mesme ville qui ont observé toutes les formalitez requise ayant pris Monseigneur leur Archevesque pour leur vice protecteur conformément aux intentions de Sa Majesté qui veut qu'on choisisse pour vice protecteur une personne Eminente en dignité, dans les mesmes provinces où les Académies seront establies, lesdits Académistes ayant joui assez paisiblement jusqu'à présent de leurs Etudes depuis leur Establissement qui n'est que du mois de décembre 1691, se voyant aujourd'huy troublez à leur avènement par les autres Peintres et sculpteurs de la mesme ville qui, d'intelligence avec ceux quy sont chargez du recouvrement des taxes imposées sur les métiers et arts mécaniques, les veulent

comprendre dans leur corps, pour les y rendre sujets, sans avoir esgard aux patentes et aux privilèges accordés par Sa Majesté audits Peintres et sculpteurs qui entretiennent l'Académie à leurs despens au profit de la jeunesse et à l'ornement de la ville, que si cela avoit lieu, sa ditte Majesté auroit compris dans son édit les Académies des arts et des sciences, mais n'en faisant aucune mention, vous êtes très humblement suplié, Monseigneur, de vouloir faire connoître à Monsieur de Bezons, intendant de cette Province, la distinction que Sa Majesté fait des Académies d'avec les corps de métiers, affin qu'on laisse jouir les suplians *qui sont au nombre de* 14 du fruit de leurs études et qu'ils ne soient point inquiétés pour raison desdittes taxes par les autres Peintres et sculpteurs de la ville qui sont beaucoup plus en nombre qu'eux, et ils continueront leurs vœux et leurs prières pour la santé et prospérité de votre Grandeur. — Envoyée à Paris à Monseigneur le Chancelier, le 5^e aoust 1692. »

« MONSEIGNEUR,

« Je dois vous dire que dans l'Académie des Peintres et sculpteurs qu'il a pleu au Roy faire établir icy, il sy trouve des sujets qui s'apliquent avec diligence, et font espérer de bien réussir, ils ont l'honneur, Monseigneur, de vous présenter une requeste pour estre conservés dans les privilèges que le Roy leur accorde, cette grâce leur donnera du cœur pour travailler avec plus de soin. Je joins mes supplications aux leurs et suis avec tous respects, Monseigneur. « Ecritte à Monseigneur le Chancelier par Monseigneur l'Archevesque, ce 5 aoust 1692. »

« MONSIEUR,

« Comme on nous veut inquièter au sujet des taxes imposées sur tous les corps de métiers, nous sommes apprès à deffendre nos droits avec toute la vigueur possible estant animées par Sa Grandeur qui prend nostre cause fort à cœur, ayant bien voulu se donner la peine d'écrire à Monseigneur le Chancelier en lui envoyant une requeste de nostre part, suivant l'avis que j'en ay receu de Monsieur Mignard, qui m'a fait l'honneur de m'écrire, qu'il n'y auroit aucune difficulté pour obtenir ce que nous souhaitons, si M^{gr} se donnoit cette peine, mais comme on a besoin de sollicitations dans les meilleures causes, j'ose vous prier par ces lignes de continuer vos bontez pour l'exercice de la vertu en sollicitant incessamment une réponse de M^{gr} le Chancelier a M^{gr} l'Archevesque ; si vous jugé à propos, et que vous ayé la commodité de voir M^r Mignard et M^r Guérin qui sont fort dans nos intérêts, nous laissons le tout à vostre volonté; comme je suis persuadé que vous ne vous lassé jamais de faire du bien j'attend cette grâce de vous pour joindre à touttes autres qui m'engagent à me dire éternel-

lement — Monsieur — Vostre très humble et obéissant serviteur, »

« LARRAIDY. »

« Ecrite à Paris, à M‍r d'Estrehan, le 5 aoust 1692. — Vous trouverez ci-dessous les copies de la lettre de M‍gr et nostre requeste. »
(Archives de l'Ecole des Beaux-Arts, loc. cit.)

« N° 13. — *Requête des Académiciens de Bordeaux à l'Intendant de Guienne.* »

| « Le corps des académistes n'a jamais été compris dans les taxes des arts et métiers. — Rendre. » | Rapporter les règlements de l'Académie Royalle mentionnés dans les privilèges, sauf se pourvoir contre les sculpteurs qui ne sont pas du corps académique. |

« *A Monseigneur de Lamoignon*, comte de Launa Courson, Consellier, du Roy, en ses Conseils, Maître des requêtes ordinaire de son Hôtel, Intendant de justice, police et finances en la généralité de Bordeaux.
Suplient humblement les peintres et sculpteurs qui composent l'Académie de peinture et sculpture établie à Bordeaux au mois de décembre 1691, à l'instar de l'Académie Royale des mesmes arts établie à Paris par lettres patentes de S. M. Disans qu'ils ont esté sommez par le sieur Valtrin, Directeur de la Recette généralle des finances de Guienne pour le payement de la somme de vingt cinq livres tant pour eux que pour les autres peintres, sculpteurs et doreurs de cette ville, pour le dixième des revenus du commerce et industrie des marchands, négocians et artisans d'icelle. — Les suplians se trouvent obligés de vous représenter, Monseigneur, que Sa Majesté n'a jamais compris dans les rôles qui ont taxé les corps des arts et métiers du Royaume, les Académies de peinture et sculpture ainsi qu'il paroist par le certificat ci attaché de l'Académie royale de Paris, et l'extrait des registres du Conseil d'Estat obtenu ci devant en pareil cas pour faire foy de la joüissance de leurs privilèges, privilèges acordés à juste titre à un art que les plus grands hommes des siècles passés ont tenu à honneur d'exercer et pour lequel les plus grands conquerans ont eu de la vénération.
Ce considéré il vous plaira de vos grâces, Monseigneur, maintenir lesdits Académiciens dans leurs privilèges et faire inhibition et deffences audit sieur de Valtrin de les inquietter à l'avenir au sujet de laditte taxe, sans préjudice néantmoins à lui de se pourvoir contre les autres peintres, sculpteurs et doreurs qui ne sont point du corps académique. Et les suplians continüerons leurs vœux pour la santé et prospérité de vostre Grandeur. »
« — Par l'Académie. »

« LARRAIDY, professeur et secrétaire. » (*Id.*)

« *Octobre 4.* — *Agrégés de l'Académie de Bordeaux.* — Aujourd'huy
« samedy 4 octobre 1692, nous nous sommes assemblées à l'Académie, et
« la Compagnie a délibéré au sujet de Messieurs Le Blond et Le Moyne
« qui ont esté cy devant agrégés dans nostre Compagnie, aux conditions
« spécifiées qu'ils donneront au plustôt la moitié de leur présent pécuniaire
« moyennant quoy ils entreront dans les Assemblées et auront voix
« délibérative à commancer du jour qu'ils auront donné la moitiée de
« laditte somme en retirant quittance et acheveront de payer le total en
« livrant leur morceau d'ouvrage conformément aux précédentes déli-
« bérations. »

« Fait à Bordeaux dans laditte académie de peinture et sculpture le
« mesme jour et an susdit. »

« — Le Blond de la Tour. — Jean Berquin. — Gavllier — C. Fovr-
nier. — Larraidy. — Duclercq. — Tirman.... » (*Id.*)

*Les professeurs de l'École Académique dits professeurs de l'Académie
de Bordeaux.* — C'est cette dernière qualité que prenaient les pro-
fesseurs de l'école de Bordeaux, ainsi que l'indiquent notamment :

- 1° Une assignation du 15 juillet 1692 pour « *Pierre Duclaircq, peintre
« du Roy, académiste de la présente ville* » pour un billet de 153 livres
« que Dutoya, bourgeois et maitre appoticaire » lui avoit fait, payable
à sa volonté, pour un tabernacle. Duclaircq avait donné ce billet en
paiement au père Aubasson, syndic du Collège des Jésuites, pour payer
son loyer. Voir aussi, 1692, juin 17, acte Bouhier, notaire, signé
Duclercq.

2° Un contrat d'apprentissage du 29 avril 1689, retenu par Richard
Giron, notaire, et l'acte suivant, par lequel Jean Thibaut réclame des
indemnités à X. Gabion, le 23 septembre 1692, parce qu'il n'a pas terminé
son apprentissage chez « *Jean Thibaut esculpter et professeur de l'Aca-
« démie de Bordeaux*, demeurant parroisse Ste Eulalie ». Celui-ci expose
qu'il s'est engagé à fournir un nombre d'ouvriers à Sa Majesté, « ce qu'il
« faut qu'il fasse à quelque prix que ce soit ».

3° Des actes des 31 octobre et 26 novembre 1692, dans lesquels est
nommé : « *Antoine Le Blond de la Tour, bourgeois et premier pro-
« fesseur de l'Académie de peinture et de sculpture de Bordeaux, fai-
« sant tant pour luy que pour ceux qui composent ladite Académie, etc.* »

(Archives départementales de la Gironde, série E. — Minutes de MMes Bouhier, Giron,
Grégoire et Virevalois, notaires, liasses 300, 19 — pour les trois artistes.)

1693

Août 11. — « Au sieur *Le Blond de la Tour, peintre*, cent trente
« cinq livres pour *trois portraits*, de MM. de Pommarède, Leydet et

« *Mora*, jurats, par mandement du 11 août 1693 et quittance que ledict
« comptable met cy..... cxxxv livres. »

(Archives municipales de Bordeaux. — *Comptabilité*, feuillets demi-brûlés, *loc. cit.*)

Septembre 17. — « Au sieur *Le Blond*, à la place d'Eyraud, au prin-
« cipal de cent livres, contrat du 17 septembre 1693....., 40 sols. » Cette
indication de rentes se trouve souvent indiquée. (*Id.*)

1694

Février 1. — « Au Sieur *Le Blond de la Tour, peintre ordinaire de la*
« *Ville*, cent trente cinq livres pour *les trois portraits* qu'il doit faire la
« présante année de MM. *Peyrelongue, Fault et Seguin*, jurats, par
« mandement du 1er février 1694 et quittance que ledict comptable
« remet Ic xxxv livres. » (*Id.*)

1695

Janvier 19. — « A *Le Blond de la Tour*, peintre, cent trente cinq
« livres pour *cinq* (?) *portraits* qu'il doit faire l'année 1695, de messieurs
« de *Ladevise, Cambous et Fénellon*, par mandement du 19 septembre
« 1695 et quittance que le comptable remet..... cxxxv livres. » (*Id.*)

Novembre 9. — « A été délibéré qu'il sera expédié mandement à sieur
« *Le Blond de la Tour*, peintre, de la somme de douze livres pour les
« *deux tiers de la figure* qu'il a fait des palues qui sont en contestation
« entre la Ville et Mr le duc de Foix et M. d'Hostein. » (*Id.*)

1696

Janvier 30. — « Autre mandement en faveur du sieur *Le Blond de la*
« *Tour, peintre ordinaire de la Ville*, la somme de deux cent septante
« livres pour les *six portraits* qu'il doit faire de MM. de *Tayac, Planche,*
« *Sage, Puybarban, Dubarry, Roche*, jurats, dont luy en sera délivré
« deux expéditions de cent trente-cinq livres chacune pour estre payé
« conformément à l'arrest du conseil du 18 juillet 1670. — *Tayac*, —
« *De Fournel*, jurat. » (*Id.*)

1697

Avril 5. — *Tableau de Saint Paulin.* « Madame Demons La Caussade
« a donné *le tableau de St Paulin*, tiré par le sieur Latour, peintre, sur
« l'original que feu Mgr le cardinal de Sourdis fit porter de Rome à la
« chartreuse de Bourdeaux et coûte 28 livres sans y comprendre le cadre
« doré que ladicte dame a fait pourter de Paris. »

(Archives municipales de Bordeaux. — État civil, *Puy-Paulin.*)

1698

Avril 5. — « Mandement en faveur d'*Antoine Le Blond de la Tour*, « *peintre ordinaire de la Ville*, de la somme de cent trente livres pour « les trois portraits de MM. de Richon..... Galatheau, jurats *qu'il a fait* « *exposer* à l'hôtel de Ville pour estre payé conformément à l'arrest du « Conseil du 18 juillet 1670. »

(Archives municipales de Bordeaux. — *Comptabilité*, feuillets demi-brûlés, loc. cit.)

Nous n'avons pas trouvé de Galatheau, jurat, à cette époque. Peut-être doit-on lire seulement les trois noms de jurats qui suivent, dont deux auraient été brûlés dans le feuillet précédent ?

Avril 22. — « *Le Blond de la Tour*, peintre ordinaire de la Ville, « 135 livres pour les trois portraits *qu'il doit faire* de MM. de Richon, « Ledoulx et Lostau, jurats, par mandement du 3 avril 1698, et quittance « que le comptable remet. » (*Id.*)

On devra cependant remarquer que le premier mandement dit : « *qu'il a fait exposer* »; donc, les portraits étaient faits le 5 avril, et dans le reçu de paiement on lit : « pour les trois portraits *qu'il doit faire* ». Ils n'étaient donc pas encore exécutés le 22 avril : puis, le premier porte cent trente livres et le second cent trente-cinq. Faut-il compter 3 ou 4 portraits? (*Id.*)

Octobre 16. — *Maison navale pour Monseigneur l'Archevesque.* — « Raymond Cortiade reçoit 300 livres » (*id.*) pour travaux de menuiserie à la Maison navale pour l'entrée de Monseigneur l'Archevêque. La peinture fut certainement confiée à Le Blond de la Tour, mais nous n'avons pas trouvé le mandement à son nom.

1699

Juillet 18. — « *Le Blond de la Tour, peintre ordinaire de la Ville,* « de la somme de 135 livres pour trois portraits de MM. de Mondenard, « Borie et Billatte, juratz et faits et pozés en l'Hostel de Ville pour y estre « payé conformément à l'arrest du Conseil du 18 juillet 1670. — *De Mon-* « *denard, Billatte, Borie, juratz.* » (*Id.*)

1700

Août 11. — « A esté délibéré qu'il sera expédié mandement en faveur « d'*Anthoine de la Tour, peintre ordinaire de la Ville*, à la somme de « cent trente cinq livres pour les *trois portraits* de MM. de Martin, Tillet « et Ribail, jurats, qu'il a faits et pozés à l'hostel de Ville, pour estre « payé conformément à l'arrest du Conseil du 18 juillet 1670. — *Mar-* « *tin, Tillet, Ribail.* » (*Id.*)

Novembre 29. — « *Autre despense du passage et séjour à Bordeaux*

« du Roy d'Espaigne et de nos Seigneurs les ducs de Bourgogne et de
« Berry, ses frères. — Au sieur *Le Blond* de La Tour quatre cent livres
« pour la moitié du prix des peintures qu'il doit faire tant à la maison
« navale pour le Roy d'Espaigne qu'autres, par mandement du 29 no-
« vembre 1700 et quittance que le compte est reçeu..... IIII^c livres. » (*Id.*)

1701

Maison navale pour le Roy d'Espagne et ses frères.

Janvier 12. — « *Le Blond de Latour, peintre ordinaire de la Ville* la
« somme de cinq cens vingt huict livres. Scavoir celle de 400 livres pour
« l'autre moitié de celle de 800 livres à laquelle il a esté convenu avec luy
« pour *les ouvrages de peinture* qu'il a convenu faire *à la Maison navalle*
« pour le Roy d'Espaigne et Nos seigneurs les Princes, ses frères, et aux
« quatre bateaux, le tout conformément au devis qui en a esté dressé ayant
« été payé des autres 400 livres ; en conséquence du mandement expédié en
« sa faveur le 29 novembre dernier et celle de 128 livres pour travail et
« ouvrages par luy faict au-delà dudict devis, le tout conformément au
« compte aujourd'huy arresté par M^r Bensse, jurat, et commissaire.....
« 528 livres. » (*Id.*) Voir *Appendice*, page 277 et suiv.

Mars 1. — « *Berquin, maître menuisier,* travail qu'il a fait à l'occasion
« de l'arrivée du Roy d'Espaigne et de nos Seigneurs..... 300 livres. » (*Id.*)

— Berquin était *sculpteur et professeur à l'École Académique*, c'est
lui qui fit les statues de la Maison navale.

Août 31. — « Autre mandement en faveur de *Anthoine de la Tour,*
« *peintre de la Ville,* de la somme de 135 livres pour *les trois portraictz*
« *de MM. d'Essenault, Lauvergnac, et Bensse,* jurats, qu'il a faictz et
« pozés à l'Hostel de Ville pour estre payés conformément à l'arrest du
« Conseil du 18 juillet 1670, cy 135 livres. »

— « D'Essenault, *jurat.* — Lauvergnac, *jurat.* — Bensse, *jurat.* —
Gauffreteau, *jurat.* » (*Id.*)

1702

Août 28. — « Au sieur *Le Blond dit de la Tour, peintre,* 135 livres
« pour avoir fait *les portraits* de MM. Gauffreteau, Levasseur et Mercier,
« par mandement du 28 août 1702, et quittance que le comptable remet
« cy..... 135 livres. » (*Id.*)

1703

Février 14. — *Mariage Marc Antoine Le Blond de la Tour et Char-
lotte Renard.* — Nous ne donnerons que des extraits de cet acte qui
contient de très longs et très inutiles détails.

« N° 345. — Le 14 février 1703, je soussigné, prestre, curé de la
« parroisse Saint Pierre..... j'ai imparty la bénédiction nuptiale à
« sieur Marc Antoine Le Blon de Latour, bourgeois et peintre de cette
« ville et damoiselle Angelique Charlotte Renard, ledit espoux majeur.....
« procédant en présence et du consentement de sieur Antoine Le Blon
« de Latour, aussi bourgeois et peintre de cette ville et sa mère étant
« décédée et la demoiselle Angélique Charlotte Renard, espouse, aagée de
« vingt un ans..... procédant en présance et du consentement de
« sieur Mathieu Renard, bourgeois et maistre orpheuvre de la présente
« ville et Jeanne Colas, ses père et mère..... en présence des quatre
« témoins bas-nommés..... scavoir : sieur Mathieu Hugon, bourgeois, et
« maistre orpheuvre ; sieur Pierre Le Blon de la Tour, ingénieur du Roy ;
« maistre Bernard Courtin, advocat en la Court et sieur Joseph Sulpice
« Le Blon de la Tour, orpheuvre.....

« Le Blond de Latour, *époux*, Le Blond de Latour *frère*, — Joseph
Sulpise Leblond de Latour. »

(Archives municipales de Bordeaux. — État civil, Saint-Pierre, *loc. cit.*)

Juin 28. — « N° 14. — *Commandement, par huissier, aux peintres
« doreurs sur bois et sculpteurs de la ville de Bordeaux,* remis pour eux
« à *Leclercq l'aisné peintre.* — Art. 27. Peintres et doreurs, etc. —
« *Généralité de Bordeaux.* — *Arts et métiers.* Confirmation d'hérédité
« et réunion. — *Extrait des registres du Conseil d'Etat.* »

Le Roy ayant par Edit du mois d'Aoust 1701, confirmé les Propriétaires des offices qui ont esté créés hérédiaires ou en survivance, en payant les sommes pour lesquelles ils seront employez dans les Rolles et arrests et ordonné par arrest de son Conseil du 11 juillet 1702, l'exécution dudit Edit, tant à l'égard des Offices que les corps, Communautez ou Officiers auroient réüny à eux, que pour les autres auxquels il auroit esté pourveu, Sa Majesté a fait arrester en son Conseil des Rolles des sommes dëues pour ladite Confirmation entr'autres pour ce qui concerne les Offices de syndics et d'auditeurs des comptes des corps et communautez d'arts et mestiers de la généralité de Bord' dont lesdits corps et communautez ayant eu avis, et qu'outre les taxes qui leur sont demandées, il a encore été créé par Edit du même mois de juillet 1702 des Trésoriers de leurs Bourses communes, dont l'exécution leur seroit onéreuse, ils auroient fait suplier très humblement Sa Majesté, quelle eust agréable de se contenter d'une somme proportionnée à leur foiblesse, tant pour leur confirmation d'hérédité desditz Offices de Syndics Jurés, et d'Auditeurs de leurs Comptes cy devant reünis, que pour l'union et incorporation qu'il plairoit à S. M. leur accorder dudit Office de Trésorier, en y joi-

gnant quelques gages, laquelle proposition Sa Majesté ayant bien voulu accepter, voulant traiter favorablement lesdites Communautez; ET VEU l'avis du Sieur de la Bourdonnaye, Conseiller en ses Conseils... Oüy le rapport du Sieur Fleuriau d'Armenonville... SA MAJESTÉ EN SON CONSEIL, conformément à l'avis dudit Sieur de la Bourdonnaye a ordonné et ordonne qu'en payant par lesdits corps et communautez de marchands et d'Arts et Métiers de la généralité de Bordeaux, les sommes pour lesquelles ils ont esté compris dans le Rolle aujourd'huy arresté en Conseil, scavoir, le principal sur les Récépissez de Mre Jean Garnier, chargé du Recouvrement desdites sommes... ils demeureront maintenuz et confirmez dans l'hérédité desdits Offices de Syndics, et d'Auditeurs de leurs Comptes cydevant réunis et jouiront des Offices de Trésoriers de leurs Bourses communes que S. M. leur a pareillement réunis, ensemble des gages qui y seront attribuez... FAIT *au Conseil d'Estat du Roy*, tenu à Versailles le vingt quatriesme jour de mars mil sept cens trois. Collationné. »

Signé : « *Goujon*. »

« EXTRAIT DU ROLLE des sommes que *le Roy en son Conseil veut et ordonne estre payées en exécution de l'arrest rendu en icelluy, le 24 mars 1703 dont copie est cy devant écrite.* — VILLE DE BORDEAUX. — Art. 27. — Les Peintres doreurs en bois et sculpteurs de la ville de Bordeaux pour estre maintenuz et confirmez et jouir de vingt livres de gages par an payeront la somme de douze cent livres, cy... 1200 livres, — au payement desquelles sommes, et des deux sols pour livre d'icelles, les syndics jurés desdits corps et communautez seront contraints par les voyes et ainsi qu'il est accoutumé pour les affaires de S. M.

Fait et arresté au Conseil Royal des Finances tenu par S. M. à Versailles, le 24e jour de mars 1703. Collationné.

Signé : « *Goujon*. »

Suit la signification et commandement faits le 28 juin 1703, sur ordonnance de M. de La Bourdonnaye, par *Miramon*, huissier, « fait et délaissés » le lendemain « au domicile du Sieur Le Claire l'ayné, peyntre, en parlant au desnommé .. »

(Archives de l'Ecole municipale des Beaux-Arts de Bordeaux.)

Juillet 11. — « A sieur *Le Blond de la Tour, peintre*, 135 livres « pour *portraire MM. d'Arsac, Maignol et Viaut*, jurats, dans l'Hostel de « Ville, par mandement du 11 juillet 1703 et quittance que le comptable « remet, cy..... 135 livres. »

(Archives municipales, feuillets demi-brûlés, *loc. cit.*)

N° 15. — A MESSIEURS LES MAIRE, SOUS MAIRE ET JURATS, *gouverneurs de Bordeaux, juges criminels et de police*. — « Suplient humblement les

« Peintres et sculpteurs de l'Académie, établie à Bordeaux, disans
« qu'après avoir obtenu des lettres pattentes de S. M. pour l'établissement
« d'icelle, ils en firent l'ouverture le dimanche 16 décembre mil six cens
« quatre vingt onze au bruit du canon et cloche sonnante par une messe
« royale qu'ils firent célébrer dans la chapelle du collège de Guienne
« où assistèrent Monseigneur l'Archevesque de Bourlemont, Monsieur le
« Marquis de Sourdis commandant pour Sa Majesté en Guienne, Messieurs
« les Jurats en habits de cérémonie, et autres personnes éminentes en
« dignité, pendant la messe il fut chanté un motet en musique et sim-
« phonie et le panégirique du Roy y fut prononcé par Monsieur l'abbé
« Barré avec éloquence et aplaudissement.

« Le lendemain 17 du mesme mois ils firent l'ouverture de leur école
« et commancèrent leurs études dans une Salle du mesme collège que
« Messieurs les Maire et Jurats leur acordèrent avec l'agrément de
« M. Bardin, principal dudit, collège pour leur établissement dont les
« titres sont cy attachez. Ils ont continué depuis avec assez de succès
« jusqu'à ce qu'enfin ils ont esté troublez par les traittans qui, en consé-
« quence d'un Édit de S. M. les ont compris dans les rolles des taxes
« imposées sur tous les corps de métiers du Royaume pour la confirmation
« de l'hérédité des offices de sindics et auditeurs de comptes dans chaque
« communauté; ils présentèrent pour lors requeste à Monseigneur l'inten-
« dant par laquelle ils expliquèrent comme l'intention du Roy n'estoit pas
« de comprendre dans cet édit les Académies de peinture et de sculpture,
« puisqu'au contraire il gratifioit annuellement l'Académie Royale de
« Paris d'une pension de six mil livres et d'un apartement dans le Louvre
« pour faire leurs études et y tenir leur école, et que celle de Bordeaux
« estant une extension de l'Académie Royale elle devoit joüir des mesmes
« privilèges. Monsieur l'intendant appointa leur Requeste pour estre com-
« muniquée au traittant qui ne laissa pas de poursuivre les suplians par
« des contraintes consécutives, de manière qu'ils ont esté obligez de se
« pourvoir au Conseil d'Estat et y ont obtenu un arrest dont l'extrait est
« cy-attaché qui les descharge eux et tous autres academiciens de pein-
« ture et sculpture du payement des sommes pour lesquelles ils ont esté
« compris dans lesdits Rolles, ce qui met les suplians en estat de joüir
« du fruit de leurs études interrompües depuis l'action intentée par les-
« dits traittans, et voulants se conformer aux intentions de S. M. qui veut
« que dans les endroits ou lesdittes Académies seront etablies, on choi-
« sisse pour protecteurs d'icelles les personnes de qualité éminente qu'il
« sera trouvé à propos dans lesdits lieux. Ainsi qu'il est dit dans l'article
« premier des Règlemens pour l'établissement des mesmes Académies, les-
« dits suplians ont recours à MM. les Maire, sous-Maire et Jurats à ce qu'il

« leur plaise prendre tant ladilte Académie de Bordeaux que lesdits Acadé-
« miciens sous leur protection, ce sera une continuation des faveurs qu'ils
« ont déjà receu de Mesdits Sieur Maire et jurats qu'ils supplient très hum-
« blement de commettre tel d'entr'eux qu'il leur plaira pour faire la visitte
« de leur école scituée dans ledit collège de Guienne pour ordonner ensuitte
« les réparations nécessaires à ladite École, affin que les dits supliants
« puissent continuer leurs études pour le bien du public et leurs prieres
« pour la conservation de mesdits sieurs maire, sous-maire et jurats. »

(Archives de l'École des Beaux-Arts de Bordeaux.)

1704

Janvier 1. — *Baptême Marie Le Blond de la Tour.* — « Ce mardy
« premier de l'an mille sept cens quatre, a esté baptisée Marie, fille
« légitime de Marc-Antoine Le Blond de la Tour, peintre du Roy, et
« d'Angélique Charlotte Renard, parroisse S^t Eloy, parrain, sieur Antoine
« Le Blond de la Tour, aussi peintre du Roy, ayeul, marraine, Marie
« Hugon, aussi ayeule, nacquit hier à midy un quart. »

— « LE BLOND DE LA TOUR, *père*. — LE BLOND DE LA TOUR. — MARIE
HUGON. »

(Archives municipales de Bordeaux. — État civil, Saint-Éloy, *loc. cit.*)

May 7. — RÉPONSE DE DUCLAIRCQ, *professeur, pour le secrétaire absent.*
« Les Peintres de l'Académie de ceste ville pour obéir à l'ordonance de
« Monseigneur l'Intendant, avons ataché à nostre praisante Requeste les
« laittres patentes de S. M. pour l'Établissement des Écolles Académiques
« dans les principales villes du Royaume, où il est dict au 4^e article des
« règlemens que les aioints ou aides qui seront trouvés capables partici-
« peront à leurs privilèges dans les villes seulement.

« Plus les laitres de leur Establissement en ceste ville en datte du 3 iuin
« 1690. — Plus la nominatioun de ceux qui conposet ladite Académie,
« signée par feu Monseigneur nostre Archeveque et nostre Vice Protec-
« tur en datte du 29^e avril 1691. — Plus le certificat de l'Académie
« royalle de Paris pour faire voir que les suplians ne sount pas con-
« prins dans la prétandue taxce des arts et métiers puisque le corps de
« qui ils dépendent n'ount point payé, à Paris, ni n'iount esté comprins. —
« Plus l'Estat et les noms de ceux qui praitandent estre deschargés de la prai-
« tandue taxce : — à l'Egart du Rolle demandé par le s^r Valtrain au suget
« de la taxce de deux cens livres, les suplians n'en ount jamais payé aucune
« portioun, par ainsi il leur est inposible d'en raporter le Rolle. Faict à
« Bordeaux et raimis le 7^e may 1704, par l'Académie des paintres.

« DUCLAIRCQ, profeseur, en l'absence du Secraitere. »

(Archives de l'Ecole des Beaux-Arts de Bordeaux.)

1706

« N° 22. — *Janvier 2.* — Arrest *du Conseil en faveur de l'École Académique de Bordeaux.* » (*Id.*)

Janvier 12. — « Arrest du Conseil d'Estat du 12 janvier 1706 qui décharge les peintres et sculpteurs de l'Ecole Académique de Bordeaux et tous autres académiciens de peinture et sculpture, établis dans les provinces du Royaume du paiement des sommes pour lesquelles ils ont esté compris dans les Rolles de répartition de celles que les peintres et sculpteurs desdittes provinces doivent payer, avec deffenses de les poursuivre pour raison de ce. »

(*Bibliothèque municipale de Bordeaux.* — Coll. Delpit. — Manuscrit t IV. Table de titres de l'Acad. roy. de peint. et de sculpt. 1re liasse, n° 3 — 18 octobre 1770, f° 47.)

Janvier 25. — *Baptême Marie Le Blond.* — N° 69. — « A esté baptisée
« Marie, fille légitime de Marc Antoine Le Blond de Latour, peintre du Roy
« et d'Angélique Charlotte Renard, parroisse S¹ Eloy, parrain Antoine
« Bonaventure Le Blond de la Tour, faisant pour Pierre Le Blond de
« Latour, Ingénieur ordinaire du Roy, marraine, Marie Renard, damoi-
« selle..... »

« Leblond de Latour, *perre* — Marie Renard. — Antoine Le Blond
« de Latour. »

(Archives municipales. — Etat civil, Saint-Éloi, *loc. cit.*)

Décembre 9. — *Décès Antoine Le Blond de Latour.* — « N° 111 —
« Du jeudi 9 de décembre 1706, ledict jour et mois et an, Antoine le
« Blond de Latour, bourgeois et peintre de la ville, fut enseveli à cinq heures
« du soir. Il étoit mort le jour auparavant à onze heures de la nuict;
« presans ont esté les soussignés... »

« — Brvel, *prestre présant*, — England. » (*Id.*)

1707

Avril 3. — « *Baptême Antoinette Le Blond de Latour.* — Parrain
« M^tre Jacques Le Blond de La Tour, prestre, et en sa place François
« Renard. »

(État civil, Saint-André, *loc. cit.*)

Sépulture Le Blond de la Tour. — « Titre de sépulture, à Saint-Eloy, dans le cueur d'icelle, devant le grand autel, à François Romat, advocat en la Cour, confrontant au costé du N. *à celle* de M. Le Blond de Latour, bourgeois et peintre du Roy. »

(Archives départementales, série E, notaires, minutes de Virevalois)

APPENDICE

Nous croyons qu'il est utile de publier quelques documents intéressants, trouvés depuis l'impression du texte qui précède, parce qu'ils le complètent.

Guillaume Martin
« Procureur syndic de la ville de Bordeaux. » (Voir page 27 et suivante.)

Nous donnons une nouvelle preuve des services rendus, en 1548, par Guillaume Martin, et de la reconnaissance que lui conservait la Jurade. Ce texte explique l'extrait des *Privilèges*, daté de 1550, publié page 188.

1548.

« *Cent escus sol pour M. le Procureur syndic qui estoit député à la ville de Paris.* — Guillaume Martin, procureur syndic de la ville, lequel est députté d'elle pour les affaires d'icelle et en..... acquit et recognoissance dudict procureur, ladite somme de cent escus quy luy seront payées et baillées.....

(Archives municipales de Bordeaux, feuillets demi-brûlés, *loc. cit.*)

Charles Martin
« Tailleur et Maistre de la Monnoye de Bordeaux. » (Voir page 27.)

La pièce suivante confirme la situation de Charles Martin dans la Monnaie de Bordeaux.

1550

Mai 21. — *Le chapitre métropolitain de l'église Saint-André qui percevait des droits de Monnayage* adressait, le 21 mai 1550, un « autre commandement à Charles Martin, tailleur de la Monnoie de Bourdeaux » et ensuite « un arrest sur requeste pour obtenir du Sèneschal de Guienne que Charles Martin, maistre de la Monnoye », acquitte les droitz de monnoyage.

(Archives départementales de la Gironde. — Registres capitulaires de l'église Saint-André, série G, n° 509.)

Pierre Du Failly

« Maistre peintre. » (Voir pages 16 et 21.)

Pierre Du Failly, peintre de l'entrée d'Isabelle de Valois, à Bordeaux, est né à Rouen, d'après le texte suivant :

1559

« *Divers préparatifs de la réception de la Reyne d'Espagne.* — Lesdites armoiries de la ville seront daurées icelles (?) et a esté faict marché à Pierre de Failly, natif de Rouan, demeurant à Sainte-Croix, (pour parroisse Sainte-Croix).

(Archives municipales de Bordeaux, feuillets démi-brûlés, *loc. cit.*)

Jean Barlon et Jérôme Doyes

« Mettres orpheuvres. » (Voir page 22 et suivantes.)

Nous avons trouvé la délibération de la Jurade qui constate la remise de l'or destiné à la médaille qui fut exécutée par Jean Tartas. Contrairement à ce que nous supposions, les termes en ont été assez bien reproduits par l'*Inventaire sommaire*. Il est bien dit : « d'ung costé de laquelle (pièce) sera enlevez les *estatues* du Roy Philippe et d'Isabelle de Valoys. »

Il semble donc que Jean Barlon et Jérôme Doyes furent d'abord chargés de l'exécution de la grande médaille ainsi que le constate la délibération du 18 novembre dont nous avons retrouvé les débris, mais qu'un marché fut passé, le 29 du même mois, avec Jean Tartas, orfèvre, qui exécuta le travail. Nous ignorons la cause de ce changement de personnes. (Voir page 24.)

Médaille offerte à Isabelle de Valois

Novembre 18. — « ... Quatre cens cinquante neuf escus sol..... baillés par M. de Sallignac à Jehan Barlon et Jerosme Doyes, mettres orpheuvres pour lesquels convertir et employer à la fasson d'une pièce de la grandeur et proportion d'ung escusson et pourtraict qui leur a esté bailhé d'un costé de laquelle sera enlevez les estatues (*sic*) du Roy Philippe et d'Isabelle de Valoys, fille esnée du feu roy Henry Francoys et du royaulme d'Espaigne, une couronne au desseubs marquée des chiffres desdictz noms, au dessoubz lesdictes [chiffres]... sera mises des lettres ; de l'austre costé de ladicte pièce sera [engravez] les escussons de l'Alliance du Roy... et Roy d'Espaigne. »

(Archives municipales, feuillets demi-brûlés, *loc. cit.*)

ENTRÉE DE CHARLES IX
1565

M. Labadie, l'érudit bibliographe bordelais, nous communique une plaquette dont nous ignorions l'existence, TAMIZEY DE LARROQUE. — *Entrée du roi Charles IX à Bordeaux, avec un avertissement et des notes*, Bordeaux, Chollet, 1882, tiré à 75 exemplaires numérotés. » C'est la même relation que celle que nous avons publiée, page 29.

Il paraît que nous avons eu la main heureuse, car Tamizey dit, page 2 :

« La relation qu'on va lire, tirée du recueil marqué 355, M. (bibliothèque de Carpentras)..... est d'une insigne rareté. Les plus exacts bibliographes ne la mentionnent pas et on la chercherait aussi vainement dans la *Bibliothèque historique de la France* que dans le *manuel du libraire*, aussi vainement dans le *Catalogue de la Bibliothèque nationale* que dans les catalogues de nos principales collections publiques et privées. »

M. Tamizey de Larroque ne présente aucune considération relative aux œuvres d'art ou de décoration et ne parle pas des peintres de Limoges. Nos conclusions artistiques restent donc complètement inédites, comme est inédit, paraît-il, l'imprimé de la Bibliothèque nationale, puisque Tamizey n'a connu que celui de Carpentras.

Nous profitons de cette occasion pour exprimer nettement notre opinion sur les questions de priorité de publications de documents plus ou moins inédits. Nous avons toujours trouvé ces prétentions d'écrivains absolument ridicules. Eh quoi! il faudra que tous ceux qui parleront de l'entrée de Charles IX à Bordeaux sachent que Tamizey de Larroque a réimprimé un texte à 75 exemplaires, offerts à ses amis! Il sera indispensable qu'ils rappellent que, le premier, nous avons réédité une plaquette de la Bibliothèque nationale que n'a pas su trouver un excellent chercheur comme Tamizey de Larroque! C'est enfantin.

Nous avouons humblement que le catalogue de la Bibliothèque nationale nous a donné l'indication de l'*Entrée de Charles IX*, sans que nous nous doutions le moins du monde que nous faisions une importante découverte, et nous avons connu sans la moindre émotion que Tamizey de Larroque indiquait cette pièce comme « *d'une insigne rareté* ».

Sans l'érudition et la bonne amitié de M. Labadie, nous risquions fort de ne pas citer Tamizey de Larroque qui a affirmé à tort que la plaquette qu'il a réimprimée ne figurait pas sur le catalogue de la Bibliothèque nationale et qui n'a pas su que les peintures, dont il donnait des descriptions, étaient l'œuvre de Léonard Limozin et de ses fils.

Jacques Gaultier
Premier peintre officiel de la ville de Bordeaux.

Nous avons retrouvé dans un débris de feuillet d'un registre demi-brûlé de la Jurade, la délibération qui précéda le marché passé entre la municipalité et le peintre Jacques Gaultier. Elle indique l'indécision des jurats et l'intervention intelligente du maréchal de Biron.

1579

« [*Août* 22]..... Délibérant sur l'entretenement de [Jacques Gaultier] peintre, en ceste ville et luy bailler maison pour estre et rézider en ceste ville pour quelques années avecq [sa famille] Messieurs les jurats estant d'avis de luy bailler pour cinq années, autres pour trois années, lesquelles furent portées [décider] à monseigneur le mareschal de Biron. »

(Archives municipales, feuillets demi-brûlés, *loc. cit.*)

Guillaume Beuscher?
Serviteur de maître Loys de Foix pour les affaires de la tour de Cordoan.

Nous avons relevé diverses pièces inédites, délibérations de la Jurade, lettres-patentes, lettres d'affirmation, etc., relatives au célèbre architecte Louis de Foix qui fut, en 1588, chargé par les jurats de la recherche des fontaines et notamment « de faire faire un modelle de celle de Saint-Project » et qu'il sera prié de veoir et viziter après et dans l'estat actuel pour scavoir s'il s'y pourroit estre construit une fontayne et luy sera montré les lieux y aboutissant pour en fayre en son rapport...

(Archives municipales, feuillets demi-brûlés, *loc. cit.*)

Mais Louis de Foix est surtout célèbre par l'édification de la tour de Cordouan et c'est à cause d'elle que nous retrouvons un nom qui peut être celui d'un parent des Beuscher, architectes (voir page 95) qui semblent avoir été ses élèves. Nous avons lu :

1588

« *Février.* — *Lettres patentes données par Henry de Navarre*, gouverneur de la Guyenne, à deux serviteurs de Loys de Foyx, ingénieur pour le Roy en Guyenne: Guilhaume Bousquier ou Beusquier et Janot le Cheveri. » (*Id.*)

« *Février.* — *Lettre d'affirmation de voyage* pour Guilhaume Bousquié

de Saint-Rémy, serviteur de maistre de Loys de Foix » « pour les affaires de la tour de Cordouan, signées Henry de Navarre. (*Id.*)

Le nom de Beuscher a été orthographié de 20 façons, celle-ci n'est pas plus barbare que les autres : « Buchet, Baucher, Bouschet, Boushier, etc. »

Nous croyons qu'il est possible que Guillaume Bousquié ou Beusquié, soit un ascendant des architectes qui signent : Beuscher, et qui, eux aussi étaient des «serviteurs de maistre Loys de Foix ».

Mais, là, comme en bien d'autres cas, si nous croyons utile de signaler ces rapprochements, ces probabilités, nous ajoutons que nous n'avons pas en mains une preuve décisive.

Jas Du Roy
« Peintre officiel de la ville de Bordeaux. » (Voir page 48.)

Les renseignements sur la famille de Jas Du Roy sont tellement rares que nous avons recueilli avec empressement celui qui suit, relatif à « Denys Roy », qui semble avoir été un peintre employé par la ville.

1612

Septembre 27. — « *Quatre livres données au peintre de la Ville.* — Ledict jour fust arresté et faict payer par le Trésorier de la Ville, à Denys Roy, *neveu du peintre* qui faict les tableaux de MM. la somme de quatre livres de gratification... en rapportant la presante ordonnance avec quittance au dos d'icelle, ladicte somme allouée audict trésorier. (*Id*)

On lit sur la même feuille, quelques lignes plus haut, un autre mandat de paiement donné aux joueurs d'instruments du bateau qui servit au duc de Mayenne et au duc de Pasterane, ambassadeur, l'un, de France, et l'autre, d'Espagne, lorsqu'ils se rencontrèrent, à Bordeaux, au retour de leurs missions respectives : *Mariage du Roi de France avec l'Infante d'Espagne.*

Il est probable que ce sont les décorations de ce bateau ou des fêtes publiques qui causèrent la gratification accordée à Denis Roy, qui fut le peintre qui a fait les tableaux de MM. ou le neveu de celui qui les fit. La phrase produit une amphibologie qui permet l'un ou l'autre sens.

Bernard Cazejus, Thomas Féquant
« Maistres peintres » de l'entrée du duc de Mayenne. (Voir pages 100 et 102.)

Nous avons publié une partie du devis des travaux exécutés par ces deux peintres pour l'entrée du duc de Mayenne. Nous avons trouvé non

seulement le commencement de la pièce, mais une partie du procès-verbal de l'adjudication « au moings dizant ». Nous publions le tout sans commentaires.

1618

Juin 27. — Devis des peintures à faire à la maison navalle et aux arcs de triomphe préparés pour l'entrée du duc de Mayenne. — «ledict Jamin pour mil... [livres, ledict... pour neuf] cent vingt livres, ledict Jamin pour [neuf cens livres] ledict Bineau pour huit cent cinquante livres, ledict [Jamin pour] huit cens livres et ledict Cazejus et Fécan pour sept cens cinquante livres et nul des susdicts n'ayant vollu [moings] dire de ce duement interpellez en ayant lesditz sieurs meurement délibéré ont faict et font d[on] pur et simple de la peinture de ladicte maison navalle [et arcs] triomphaux de la porte du Caillau par laquelle [monseigneur le duc de Mayenne] passera et faira son entrée suyvant les desseings et m[esu]res faictz et dressez, paraphez du sieur de Chappelas, jurat, aux sieurs Bernard Cazejus et Thomas Fécan, pour et moyennant laquelle somme de sept cens cinquante livres, sur laquelle somme leur sera avancé, lorsqu'ils seront prêts à commancer de travailler auxdictes peintures, la somme de trois cens soixante quinze livres et le restant à la fin de ladicte besoigne et ô la charge de fournir par les entrepreneurs toutes les couleurs, peintures et toyles resquizes et [à ce] nécessaires en icelle peinture rendue bien dhuement faicte et parfaicte, avec les tableaux mentionnés aux mémoires dans huict jours après que les menuiziers parascheveront lesdictz ouvrages et de refaire et accommoder ladicte peinture cas advenant que par le moyen des eaux pluvialles ou autres elle fut gastée ou endommagée avant l'entrée dudict Seigneur. Le tout à peyne de tous despens, domage et intéretz et du tout sera passé contract en bonne et deue forme. — S'ensuict la teneur du *Mémoire concernant les peintures... Entrée de monseigneur le duc de Mayenne.* »

« Premierement pour la maison navalle quatre [tableaux] de la longueur de quatre pieds et cinq pieds... de haulteur et en dehors à l'opposite fault peindre quatre aultres tableaux qui seront faicts en forme de niches de mesme grandeur que les susdictz. »

« Plus les entrepreneurs seront tenus de peindre une balustrade qui règnera tout l'entour et en dehors de ladicte maison navalle. »

« Plus peindre un pied destal qui règnera à l'entour en carrés et en tables d'atante suivant qui leur sera monstré par leur desseing. »

« Plus faudra fere les chappeteaux et basses des coulonnes en bronze ou couleur d'icelle. »

« Pour le corps ou theau (?) des colonnes qui seront en nombre de trente

deux avec les pilastres faudra fere de la couleur de marbre divers les chappeteaux et basses semblables à ceux des coulomnes. »

« Plus fauldra aussy peindre les corniches, frizes et arqueteaux suivant ce qu'il sera divisé aux coulomnes et faudra aussy faire les frondespices semblables à la corniche, frise et architeaux. »

« Plus au-dessus de larchitracture faudra aussy peindre ung dosme en escaille d'azure. »

« Plus au-dessus du dôme y aura un naissant... »

(Archives municipales, feuillets demi-brûlés, *loc. cit.*)

Le Blond dit de Latour
Peintre de l'Hôtel de Ville. (Voir pages 159, 165 et 245.)

Nous croyons qu'il est bon de faire ressortir quels étaient les travaux que devaient faire, en province, les artistes peintres les plus estimés. Le Blond de Latour n'était pas considéré comme un artisan, il était peintre officiel de la Ville, il se disait agréé de l'Académie royale de Paris et peintre du Roi, cependant il signait le devis suivant :

1689

« *Mars* 13. — *Le Blond de Latour.* — *Devis de l'ouvrage de peinture et d[orure] qu'il faut faire pour la maison Navalle [de monseigneur le] mareschal de Lorges.* »

« Sur la maison navalle quatre fleurs de lis [et sculptée en] railief une *Renommée*, s'y on y en met, paindre... en fasson d'ardoize tout le corps de ladite maison pa[indre]... en azeur avec tous les ornemens nécessaires, fleurs de lis, croissants, palmes, festons, pilastres en couleurs et la grande corniche qui règne tout autour... maison en fasson de marbre comme aussy... de ladite maison et sur le derrière du bateau... tant dudit bateau en aseur... et croissans et pour le dedans... ladite maizon Navalle de couleurs et ornemens... convenables à l'amublement. »

« Comme aussy il sera peint trois bateaux de toue, en azeur parsemés de fleurs de lis et croissans avec soixante avirons quy seront aussy paints en bleu avec des flammes rouges sur le bout. »

« Et sur le grand pavillon quy sera au derrière de la maizon Navalle les armes de la ville dorées et argentées... blasonnées de couleurs. »

« LE BLOND DE LATOUR »

(Archives municipales, feuillets demi-brûlés, *loc. cit.*)

Le Blond de Latour remplit les conditions du devis, ainsi que le prouve le

mandement du 18 mars 1689 (voir page 251), mais l'entrée n'eut pas lieu.

Le maréchal de Lorges, ayant été nommé « commandant général et en chef dans la province de Guyenne » les Jurats vinrent, à Blaye, lui présenter la maison navale, le 13 mars. Le maréchal « ne voulut pas absolument qu'on lui fît d'entrée, ny qu'on tirât le canon à son arrivée ». Les préparatifs, comme on peut le voir, n'en furent pas moins exécutés par le peintre de la ville.

Jean Louis Lemoyne.

Sculpteur, neveu de Le Blond de la Tour, peintre de la ville. (Voir page 176).

Nous avons dit que le statuaire J.-L. Lemoyne, agréé de l'Académie de peinture et sculpture de Bordeaux, avait fait des bustes pendant son séjour dans notre ville. Les musées municipaux en conservent deux.

« — *Lemoyne (Jean-Louis)* — N° 935. — *Pierre-Michel, sieur Duplessy, architecte et ingénieur du Roy, à Bordeaux, vers* 1670. — Buste marbre. — de gr. nat [1]. »

(Vestibule de l'aile sud du musée des tableaux de la ville.)

Un autre buste, en plâtre conservé dans le musée d'armes de la ville, lui était attribué. On le donnait, sans preuves, il est vrai, comme un portrait de Vauban. (Le musée d'armes attend une installation nouvelle. La collection n'est pas visible; nous n'avons pas pu vérifier les attributions de cette œuvre d'art.)

On remarquera le rapprochement des divers noms, qui suivent, autour de l'édification du Château-Trompette : Vauban, directeur des travaux, Jacques Robelin, beau-père de Le Blond de Latour, et Michel, sieur Duplessis, entrepreneurs; Lemoyne, sculpteur, auteur des deux bustes; de Boisgarnier, payeur des travaux et allié à tout le haut personnel de la forteresse, etc., c'est-à-dire les protecteurs, les amis et les parents de Le Blond de Latour, tous réunis, comme dans son contrat de mariage et dans le contrat d'apprentissage de son élève Polliluot. Tout concourt donc à chercher la cause de l'arrivée, à Bordeaux, d'Antoine Le Blond de Latour, peintre du Roi, dans les travaux du Château-Trompette, faits au nom du Roi.

1700
Entrée du Roi d'Espagne et des Princes, ses frères.

Le Roy ayant accepté, le 16 novembre 1700, le testament de Charles second, Roy d'Espagne, par lequel Monseigneur le duc d'Anjou estoit

[1] C'est une œuvre de premier ordre.

institué héritier de la couronne d'Espagne, le départ du nouveau Roy ayant esté fixé au 4 décembre, comme on dit aussy que Monseigneur le duc de Bourgogne et Monseigneur le duc de Berry devoient estre du voyage, le cas estant singulier Messrs les jurats trouvèrent à propos d'ecrire a monsr de la Vrilière, secrétaire d'Estat de la province, pour scavoir de quelle manière le Roy vouloit qu'ils en usassent pour les honneurs qu'on devoit rendre à cette ocasion au Roi d'Espagne et aux princes et luy envoyèrent un mémoire de ce quy c'estoit fait lors du passage de la Reyne d'Espagne. La réponse fut telle quil est marqué en marge du mémoire qui suit.

Mémoire sur les demandes des jurats de Bordx a l'ocasion du passage du Roy d'Espagne et de messeigrs les ducs de Bourgogne et de Berry.

. .
. .

Ensuite messieurs d'Essenault, Lauvergnac, Bensse, Gauffreteau, Levasseur et Minvielle, jurats, De Jehan, procureur syndiq et Dubosq, clerc de ville, firent un estat de tout ce qu'ils jugèrent convenable de faire dans une occasion aussy importante et distribuèrent entre eux les soins de l'exécution aveq tant de succès, que tout fut prest sans confusion et aveq tout l'ordre possible le jour destiné pour le départ, qui fut le 27 décembre.

Tout estoit magnifique, tout bien conserté et d'une prévoiance digne de la prudence de tels magistrats.

Ils firent entre autre belle et bonne chose, préparer une maison navalle d'une propreté enchantée.

La construction en fut faitte sur un grand bateau qui fut ponté, dont la poupe et la proue furent faittes en forme de galère.

Sur un espace du pont, de vingt pieds de longueur sur dix pieds de largeur, il fut élevé treize pilastres en distances égales et proportionnées, portant une frise, une corniche et un dôme qui en faisait la couverture; entre les distances il y avoit des chassis à verre et trois portes, ce qui formoit une chambre de cette proportion.

Les pilastres estoient peints par le dehors en cirage rehaussé de massicot, et, dans des cartouches, estoient peints les armes de tous les royaumes d'Espagne, couronnés de couronnes d'Espagne. La frise estoit peinte en manière de campane enrichie de fleurs de lys coleur d'or a fonds de pourpre bleu.

La corniche estoit peinte de coleur d'or filté de massicot, le dôme estoit couvert d'une double couverture de toille peinte, façon d'ardoise, avecq des bandes coleur de plomb ayant au milieu une fleur de lys de trois pieds de hauteur, et, sur chacun des quatre coins, une autre fleur de lys de deux pieds de hauteur, toutes très bien dorées.

Au dessoulz le vitrage estoit peints dans des panaux, alternativement des dauphins élevant une couronne d'Espagne a fond d'aseur semée de fleurs de lis et des branches d'olivier entrelassées en coleur d'or.

Sur le derrière estoit peint un grand chiffre de deux doubles P, couronnes d'Espagne d'or a fons d'aseur.

La poupe du bateau estoit peint des armes du Roy enrichies par les cotés de plusieurs ornements.

La proue estoit figurée par un dragon en sculpture peint et doré.

Le tout estoit renfermé par une balustrade de deux pieds et demy de hauteur quy formoit autour de la chambre une galerie de deux pieds et demy de large.

L'apui et base de cette balustrade estoient peint en coleur dor et les balustres de vermillon filtés de coleur d'or.

Au dessus de la galerie il y avoit un pavois peint en manière de capane coleur dor a fons de pourpre semé de fleurs de lys et de croissants qui garnissoient le bateau de la poupe à la proüe, le restant du bateau estoit peint en blanq jusques a la quille.

Les chassis a vitre estoient peint par le dehors de coleur dor et en dedans de cramoisy.

Le dedans de la maison navalle estoit garni de velours cramoisy avecq un gàlon dor et d'une pante tout au tour chamarée en festons de galon et frange dor, partagée par une balustre de deux pieds et demy de hauteur peint et filté dor.

Dans l'un de ces deux spaces destinés pour le Roy et les princes il y avoit un dais avec sa queue (?) de mesme velours cramoisy chamarré dedans et dehors en festons d'un riche galon à frange dor, trois fauteuils, six caquetoires a bras et pieds en sculpture dorées, trois grands carraux avecq quatre grosses houpes en broderie dor fain (?), le tout de mesme velours chamarrés de mesme galon et frange dor, une table avecq un tapis de mesme et un tapis de pied de mesme velours. L'autre space estoit garny de quatre banquettes de velours cramoisy avec le galon dor autour.

De plus, vingt-six rideaux aux fenestres et trois portières de damas cramoisy frangés dor, le tapis de pied de mouquette. Il y avoit encore par le dehors des portières de mouquette et entre les deux portières de damas et de mouquette, un chassis de toile peinte a fons d'aseur semé de fleurs de lis de coleur dor.

On avoit encore préparé en cas de besoin douze pourquet (?) garnis de mouquette et galon dor, trois tables garnies de velours vert et galon d'or et trois petits tapis de drap vert.

Pour remorquer cette maschisne et la faire aller légèrement, il fut

préparé quatre chaloupes servies chacune de vingt-quatre rameurs et deux pilotes.

Les chaloupes estoient peintes, le carreau (?) en coleur de cirage, au dessoubs du carreau de pavoisade (?) sur la toille peinte, en façon de campanne coleur dor a fons de pourpre et dazur semé de croissants, le restant du corps des chaloupes en blanc; les rames estoient peintes, partie en blanc semées de croissants et les bouts quy trampoient dans leau en blanc, rouge et noir, façon de chevrons brisés.

Les matelots estoient vestus d'une culote et vestes de galon d'argent coiffés d'une bourguignote de mesme, avecq une grosse d'argent au dessus.

Il fut encore préparé six autres chaloupes pour les gens de la suitte, couverte de tapisserie et servie de six matelots et d'un pilote chacune, et encore d'autres chaloupes pour les violons et hautbois, pour la cuisine et pour les provisions.

L'avis estant venu que le Roy et les princes arriveroient à Blaye, le 28 décembre et le 30 à Bordeaux, Messieurs de Lauvergnac et Mercier, jurats et de Jehan, procureur syndiq, deputtés pour aller offrir le bateau au Roy d'Espagne, partirent pour Blaye le 27 décembre a neuf heures du matin et se mirent dans le bateau avec le sr Marchandon, trérorier de la ville, Calle, officier du guet, nombre de soldat du guet. Menuisiers, tapissiers et d'autres ouvriers nécessaires aux occasions imprévûes furent mis dans les autres chaloupes qui partirent en mesme temps et arrivèrent à Blaye, le mesme jour.

Le Roy estant arrivé à Blaye le 28 a trois heures après-midy nos deputtés suivant ce qui avoit esté réglé entre eux et M. Desgranges Maitre de cérémonies se trouvèrent dans l'antichambre et un moment après que le roy eust esté entré dans la chambre ils furent introduits. Le Roy estoit assis et couvert. M. de Lauvergnac le harangua debout en lui offrant le bateau au nom de la Ville. Lorsqu'il commença sa harangue le roi tira le chapeau; toutes les fois qu'il dit : Sire. Le Roy mit la main au chapeau et quand la harangue fut finie le Roy se découvrit et parla mais sy bas qu'on n'entendit rien de ce qu'il dit.

La harangue fut très éloquante et si bien dite que tous les seigneurs se recrierent qu'il ne se pouvoit rien dire de mieux.

La modestie de l'autheur n'a pu encore le déterminer a me la donner. Il me la pourtant promis. S'il me tient parole comme je n'en doute point je la plasseray dans le registre pour en honorer le merite a jamais.

Les princes ne furent pas harangués à Blaye.

Pendant le séjour qu'ils y firent, ils eurent la curiosité de visiter la citadelle et voulurent avoir le plaisir de voir nager les matelots dans les cha-

loupes venues de Bordeaux pour la toue de la maison navalle. Ils firent diverses courses avec le flot et contre le flot d'une vitesse et d'une legereté qui leur fit plaisir.

Le 30, a quatre heures du matin, on aprocha la maison navale du pont que nous avions fait faire à Blaye; pour faciliter l'embarquement ce pont estoit construit de bons et fort aix et planches sur quatre roues bien fortes, deux grandes et deux plus petites, qui formoit une montée douce et proportionnée du bord du rivage à la hauteur de l'entrée de la maison navalle pour pouvoir y monter et dessandre comodémant et en aprocher a proportion du niveau du flot.

Comme il n'estoit pas encore jour et qu'il ne pouvoit estre de longtemps et de longtemps, il fut alumé un sy grand nombre de flambeaux qu'on avoit porté à Blaye, par précaution, ayant bien pensé que l'embarquement se pouvoit faire de nuit, qu'il faisoit aussy clair que s'il eust esté jour dans l'endroit où l'on embarquoit.

Le Roy et les princes estant arrivés dans cest endroit M. de Lauvergnac eut l'honneur de donner la main au Roy d'Espagne lorsqu'il entra dans le bateau M. Mercier à Monseigneur le duc de Bourgogne et M. de Jehan à Monseigneur le duc de Berry.

Ils se plassèrent tous trois soulz le daix sur une banquette, le Roy au milieu, Monseigneur le duc de Bourgogne à la droite, monseigneur le duc de Berry à la gauche.

Il faut observer icy que le Maître de cérémonies avoit fait tirer du bateau les trois fauteuils et les chaises qu'on avoit fait metre dans l'espace destiné pour le Roy et les princes et fait mettre à la place les banquetes de lautre space, aussy les quaquetoires servirent pour les messieurs de la suite et les fauteuils ne furent pas employés et tirés du bateau.

L'embarquement fait, la maison navalle partit servie par trois pilotes et six matelots pour la manœuvre, les pilotes estoient vetus de gris aveq une escharpe blanche. Touée par les quatre chaloupes servies de vingt-quatre matelots et un pilote chacune dont j'ay cy devant fait la description.

Le départ se fit au bruit du canon, tiré à boulet de la citadelle de Blaye, de la tour qui est dans l'île et du fort de Cussac. Estant arrivés au becq d'Ambès un bateau dans lequel on avait fait mettre des violons et hautbois s'avansa. Le Roy et les princes parurent comptant de cette surprise. On les fit aprocher et jouer, on trouva qu'ils jouaient fort juste, un moment après il aborda deux autres bateaux dans lequels estoit un ambigu quy avoit esté preparé dans la maison de M. Lebrun d'Ambès.

M. le mareschal de Nouailhes a qui on avoit dit ce que c'estoit demanda au Roy s'il vouloit manger, mais comme les princes jouaient, on attendit une demie heure, après quoi Mrs les jurats qui estoient dans le bateau du

Roy eurent l'honneur de metre le couvert et de servir le Roy et les princes. Il est vray que comme MM. les jurats n'avoient pas fait preparer de soupe, M. de Nouailhes pria de trouver bon que le Roy commensa par la sienne qui estoit preste, le bateau ou estoit la bouche ayant abordé aussy tost que le nostre.

La soupe mangée, M^{rs} les jurats servirent leur rôt et ensuite ce qui avoit esté preparé. Tout fut trouvé beau et bon quoiqu'on ne put servir que sur une petite table trois plats à chaque fois à cause du cérémonial qui auroit dheu estre observé sy on avait mis ce..... une table.

M^{rs} les jurats eurent l'honneur de servir le Roy et les princes.

Il fut distribué dans toutes les chaloupes qui portoient les gens de la suite du pain, du vin de toutes sortes et des viandes à souhait.

Il se trouva dans la route quelques navires de sortie et d'entrée venant des isles de l'Amérique qui firent le salut de toute leur artillerie quy servit de signal à la ville que le Roy et les princes n'estoient pas loing.

Estant arrivés au devant de Lormont, d'ou lon commença à admirer la ville quoique distante d'une lieu. Le Roy et les princes dans l'impatience de voir Bordeaux sortirent sur le pont ou ils demeurèrent tous trois jusques à ce qu'on fut abordé.

Ils eurent ce plaisir de voir le pleus bel spectacle qui puisse se voir et que la nature ayt produit cestoit ce port quy na jamais eu son pareil, garny de plus de trois à quatre cents vaisseaux sur une ligne en certains endroits et sur deux lignes en d'autres qui occupaient un space de trois quarts de lieu de long laissant le pasage pour la maison navalle entre cette ligne et le bord du rivage du faubourg des chartrons et de la ville.

Le port depuis Bacalan dou il commanse estoit garny de canons jusqu'au Chateau Trompette et depuis les limites du chateau jusqu'à l'autre extremité de la Ville. Le port, les moeurs, les maisons, les toits jusques sur les tuyaux de cheminée tous les endroits des vaisseaux ou ils pouvoit contenir une personne, les arbres, mesmes des branches, qui sont sur le port estoient généralement sy remplis de monde echafaudage sur echafaudage quon ny voyait pour toute figure que des testes d'hommes et de femmes. Dès que la maison navalle parut à cette hauteur de Bacalan on ne cessa de faire tirer le canon qui estoit sur le port, celuy du Chateau Trompette celuy du fort Louis et des vaisseaux mesmes aux de la Ville quoique eloignés du port jusques a ce que la maison navalle eust abordé.

Et quoy qu'on doive bien simmaginer que le bruit en estoit grand et bien fort on peut néanmoins dire sans exagération que celuy que faisoit incessamment tout le peuple du cry de vive le Roy surpassoit de beaucoup celuy du canon.

Durant toutes ces aclamations de joie la maison navalle voga jusques

à l'extrémité de la ville pour donner la satisfaction au Roy et aux princes de voir tout le peuple et au peuple de voir le Roy et les princes qui faisoit tout son plaisir.

De l'extrémité de la Ville on refoula la marée dans le mesme ordre jusques au quay du Chapeau Rouge ou le Roy et les princes devoient débarquer.

La on avoit préparé un pont pour le débarquement tout comme celuy qui avoit esté préparé à Blaye pour l'embarquement aveq cette diferance que celuy qui estoit bordé de garde fou de chaque costé tapissé de mouquettes. M⁏ d'Essenault, baron..... Bense, Gauffreteau..... jurats et moy clerq de ville estoint sur ce pont revetus de nos robes de livrée de satin attendant que le Roy et les princes fussent arrivés.

Dès que la maison navalle eut abordé le port et quelle y fut seurement amarée. Le Roy et les princes en sortirent, M. d'Essenault haranga et eut l'honneur de présenter la main au Roy d'Espagne pour l'aider à la dessente et M. Benssé jurat à M⁏ le duc de Bourgogne et M. Gaufreteau à M⁏ le duc de Berry. Ils les accompagnèrent jusques au milieu du pont ou M. d'Essenault ayant quitté la main du Roy d'Espagne luy fit une harangue en peu de mots mais très juste qui ne put estre que très peu entendue par le grand bruit que faisoit le peuple au cry continuel de vive le Roy et luy offrit en mesmes temps de la part de la Ville un dais très riche de brocar doré d'argent garny de gros galon de frange d'or, le Roy répondit pareillement en peu de mots que l'on ne put non plus entandre et remercia MM⁏ˢ les jurats du dais.

(Archives mun. Registres de la Jurade, *loc. cit.*)

FIV

INDEX DES NOMS DES PERSONNES

CITÉES DANS LE TEXTE (pages 1 à 183 et 269 à 283.)

A

AGONAC (Raymond D'), enlumineur de manuscrits, 4.
AIGUILLE (D'), jurat, 125.
AJAX, héros grec, 84.
ALAUX, peintre, 173.
ALBE (duc D'), 16, 33.
ALBRET (Jeanne D'), 26.
ALBRET (Henri D'), 28.
ALBRET (maréchal D'), 176.
ALEMAN (Thomas), peintre verrier, 3.
ALENÇON (duc D'), 42, 43.
ALEXANDRE, roi de Macédoine, 77, 84.
ALLOU, auteur cité, 69.
ANDRIEUX, notaire, 49, 117.
ANJOU (duc D'), 37, 276.
ANNE D'AUTRICHE, 57, 58, 67, 74, 75.
ANNIBAL, général carthaginois, 149.
ANTOINE, roi de Navarre, 16.
AMALTHÉE (la chèvre), 63.
APULÉE, philosophe, 149.
ARAIN (Samuel), peintre, 2.
ARDAN, jurat, 137.
ARDANT (Guillaume), peintre vitrier, 3.
ARDOUIN (Pierre), maître des œuvres publiques, 88, 89, 107.
ARDOUIN, fils, 107.
Argo (le navire), 59.
ARNAL (Jean D'), chroniqueur bordelais, 28, 29, 66.
ARNAUD (Étienne), maître-maçon, 88.
ARSAC-DALESME (D'), jurat, 164.
ASTE (D'), jurat, 164.
ATLAS, personnage mythologique, 64.
AUMALE (duc D'), 20.
AUSONE, poète bordelais, 52.

B

BACCHUS (le dieu), 133, 137.
BALIN, bourgeois, 22.
BARADIER (Louis), architecte, maître des réparations en Guyenne, 87, 89.
BARBADE (Pierre), peintre, 4, 76, 110, 111, 112.
BARBADE (Jean), fils de Pierre, 111.
BARBOT (Pierre), peintre, 4, 76, 110, 112.
BARILHAULT (Jean), peintre, 2.
BARRAULT (DE), maire de Bordeaux, 54, 56.
BARLON (Jean), orfèvre, 23, 24, 29, 34, 270.
BARREYRE, jurat, 164.
BAUDOUY (Jean), peintre, 2.
BAZEMONT (le chevalier DE), maître peintre de l'Hôtel de Ville, 5, 173.
BEAUCHAMP (Robert DE), membre de la Société des archives historiques, 34, 74.
BÉCHON, jurat, 163.
BÉCHOT (Marc), médailleur, 26.
BELCIER (sieur DE GENSAC DE), jurat, 137.
BELLUYE, jurat, 164, 277.
BENOIST (Jeanne), femme de DU ROY, peintre, 49, 51.
BENSSE, jurat, 164, 277.
BÉRAIN, membre de l'Académie royale de peinture et de sculpture, 108, 176.
BÉRANGIER, notaire, 100, 101.
BÉRARD, auteur cité, 26, 68, 69, 72.
BÉRARD (Étienne DE), jurat, 56.
BÉRÈNE (Pierre DE), peintre vitrier, 3.

Bernet (Salomon du), jurat, 56.
Bervier (Jacques), charpentier, 93.
Berquin, ingénieur, 179.
Berry (duc de), 277, 280.
Bertrand (Guillaume), curé de Saint-Mexens, 116, 117, 125.
Beuscher (François), architecte du Roi, 90, 91, 92, 94, **95**, 96-99.
Beuscher (Guillaume), serviteur de Louis de Foix, 272, 273.
Beuscher (Jean), architecte, 96.
Beuscher (Michel), architecte, 98.
Bezian (Albert), peintre, 3.
Biais (Émile), auteur cité, 122.
Biard (Pierre), sculpteur, 122.
Billatte, jurat, 163, 164.
Bineau (Étienne), peintre, 4, 76, **111**, 112, 118.
Biron (maréchal de France), 38, 39, 40, **42**, 44, 46, 47, 95, 162, 272.
Biron (de), femme du maréchal, **42**.
Bizat, notaire, 145.
Blanc de Mauvezin (de), jurat, 164.
Blanchard, 170.
Blanchet, cité par Charvet, auteur, 160.
Bliv (Guillaume), charpentier, 93.
Boirault (François), peintre, 2.
Boireau (Noël), architecte, 106, 107, 112.
Boirie, jurat, 164.
Boisgarnier (Garnier, sieur de), receveur de la comptablie, 161, 166, 177. — Voir Garnier.
Boisson, jurat, 163.
Boisverd (Marguerite et Catherine), 141.
Bouveau (de), jurat, 18, 22.
Bordenabe, jurat, 123, 137.
Borderie (Hugues), menuisier, 93.
Boroche (de), jurat, 163.
Boucher, peintre, membre de l'Académie royale, 82.
Bouhard, jurat, 36.
Bouin (Pierre), intendant des œuvres publiques, 107.
Bourbon (amiral de), 20.
Boulogne, le jeune, peintre, membre de l'Académie royale, 170.

Bourbon (Angélique de), première femme du deuxième duc d'Épernon, 131.
Bourbon (Antoine de), 28, 68.
Bourbon (cardinal de), 8.
Bourbon (Henri de), 38.
Bourbon (Joseph-Sulpice de), 180.
Bourbon (Louis de), 64.
Bourdon (Sébastien), peintre, membre de l'Académie royale, 118, **129**, 138, 139, 140.
Bourgeois (Dominique), peintre, 2, 100, 103.
Bourgeois (Thomas), apprenti peintre, fils de Dominique, 2, 100, 101, 103.
Bourgogne (duc de), 277, 280.
Bourran (de), jurat, 163.
Bousquier. V. Beuscher (Guillaume), 272, 273.
Boutiton (Hélier), peintre verrier, 3.
Boutiton (Henri), peintre verrier, 4.
Boutiton (Jean), peintre verrier, 3.
Boyltier (Jacques), peintre, 2.
Boyrie, jurat, 156, 164.
Brantôme, auteur cité, 45.
Braquehaye (Charles), auteur cité, 22, 52, 90, 119, 125, 135, 138.
Brassier (Jacques), 51.
Brethous, jurat, 164.
Brezets (de), jurat, 164.
Broutier (Jacques), peintre, 2.
Bruvo (Jean), peintre, 2.
Brusselet (Jean), commis de la poste, 141.
Buchanan, auteur cité, 16.
Burie (M. de), lieutenant général du Roi en Guyenne, 17, 36.

C

Caboty (Pierre), peintre, 3.
Cabaule (Mengeon), peintre verrier, 4.
Cadouin (Charles de), jurat, 56.
Calle, officier du Guet, 279.
Callot, graveur, 108.
Calvet (Guillaume), enlumineur de manuscrits, 4.

Cambous, jurat, 164.
Camarsac, jurat, 54, 56.
Candale, seigneur de la cour de Charles IX, 33.
Carlier (Nicolas), architecte-sculpteur, 79, 86, **91**, 93, 94, 103-108, 112.
Carlier (Jean), fils de Nicolas, 106.
Carlier (Michel), fils de Nicolas, 106.
Carnavalet, grand écuyer, 33.
Carpentey, jurat, 163, 164.
Casau (P. de), jurat, 36.
Castalion (Joseph), auteur cité, 64.
Castilhon (Bernard de), peintre verrier, 4.
Castor (le héros), 84.
Catherine de Médicis, 37, 38, 39, 45.
Causemilhe (Jean-André), peintre, 3.
Cazejus (Arnaud), fils de Bernard, 102.
Cazejus (Bernard), peintre, 4, **91**, 92, 94, **100**, 101, 102, 103, 111, 273, **274**.
Cazejus (Jean), démonstrateur d'anatomie à l'Académie de P. et de S., 102.
Cazenabe, jurat, 125.
Cazes (Gassiot de), peintre, 2.
Cerbère (le chien), 83.
Cérès (la déesse), 133, 137.
César (l'empereur), 59, 77, 84.
Chaber (Félix), peintre verrier, 4.
Chabot-Brion (Philippe de), maire de Bordeaux, 7, 11, 93.
Chadirac, notaire, 53, 88, 89.
Chapellas, jurat, 54, 56, 99, 274.
Charlemagne (l'empereur), 77.
Charles II, roi d'Espagne, 276.
Charles IX, 26, 28, **29**, 30, 32, 33, 35, 37, 72, 84, 271.
Charles-Quint, 5, 8, 14, 16, 84.
Charrière (Jacques), peintre verrier, 3.
Charvet, auteur cité, 160.
Chassagne (Geoffroy), peintre vitrier, 3.
Chassanet (Michel), peintre vitrier, 3.
Chastellier (Jacques), charpentier, 111.
Chausse (de la), jurat, 54, 56.

Chavignerie (Bellier de la), auteur cité, 155, 161.
Cheminade (Mathurin), bayle des maçons, 12.
Chéret, peintre décorateur, 108.
Chevré (femme), veuve Montflard, 177.
Chimbaud (de), jurat, 129, 137.
Chicquet, jurat, 163.
Ciceri, peintre, 108.
Cicognara (Il signore), auteur cité, 119.
Clary, jurat, 163.
Clausquin (Abraham), peintre flamand, 2, 53, 118. — Voir Closquin.
Claveau (de), procureur, 133, 135.
Clergedeau (Anne, veuve), 138.
Closquin, peintre flamand, 108, 118.
Clouet, dit Janet, peintre, 20.
Cluzeau (de), chroniqueur bordelais cité, 60.
Coiffard (Gaston), peintre verrier, 4.
Colas (Jean), peintre verrier, 4.
Colbert (le ministre), 169.
Combe (François de la), peintre, 2.
Comet (de), 163-165.
Commode (l'empereur), 84.
Condé (prince de), **48**, 95, 131, 145.
Coninck, nom flamand de Du Roy, 49.
Coninckx, nom flamand de Du Roy, 49.
Constant, jurat, 129, 237.
Constantin (l'empereur), 77.
Conti (prince de), 145, 157.
Coomans (de), tapissier flamand, dessécheur de marais, 52.
Coq (Pierre du), imprimeur, 166.
Corald de Camarsac, enlumineur de manuscrits, 4.
Cornualet (Marguerite), veuve d'un peintre verrier, 4.
Cothereau (Louis). Voir Coltereau (Louis).
Cotte (de), vice-protecteur de l'Académie Royale de peinture et de sculpture, 175.
Courrech, assassin présumé de Mayenne, 94.
Couturier (Hugues), peintre, 3.
Coltereau (Louis), maître-maçon, 88, 96.
Coltereau (Jean), maître-maçon, 107.

Coypel, recteur de l'Académie royale de peinture et de sculpture, 170.
Coysevox, adjoint à recteur, id., 170, 172.
Cozatges (de), jurat, 56.
Crafft (Christophe), peintre, 3, 53, 114, 118, 139.
Créné (Pierre), tapissier, 93, 111.
Créon (Jean de), peintre, 3.
Cucut (André), peintre vitrier, 3.
Cunet (Jacques), peintre vitrier, 3, 4.
Cupidon (le dieu), 59.
Curat (Bernard), notaire, 86, 145.
Cureau (Guillaume), peintre de l'Hôtel de Ville, 5, 53, 55, 75, 108, 109, 113 à 121, **122** à 139, 143, 157, 159.
Cypière, chevalier de l'Ordre, accompagnant Charles IX, 33.
Cyprine, 82.

D

Dabos (Mengeon), peintre verrier, 4.
Daffis (le président), parrain de Jean Carlier, 106.
Daillens (Jean), 46.
Dambry (Pierre), sculpteur, 72.
Daphné, 80, 82.
Dast de Boisville, secrétaire de la Société des archives historiques, 34, 159.
Dathia, jurat, 54, 56.
Dalmier, dessinateur, 108.
Dauphin (Mgr le), 15, 164.
Dauphine (Madame la), 16, 97.
Dauro, jurat, 12.
Davencens, jurat, 156.
Decamp (Richard), peintre, 3, 53.
Delpit (Jules), auteur cité, 161, 168, 173.
Descranges, maître des cérémonies, 279.
Deshayes (François Bruno), architecte du Czar, 141.
Deshayes (Jean), graveur, 140.
Deshayes (Madeleine), femme d'un pâtissier de Marie de Médicis, 140.
Deshayes (Marie), fille du peintre, 141.
Deshayes (Philippe), peintre, 5, 55, 109, **130**, 132, **133**, 138, **139-141**, 143-146, 155, **156, 157**, 159, 161.
Deshayes (Vincent), 141.
Desjardins, recteur de l'Académie royale de peinture et de sculpture, 170.
Dessenault, jurat, 137.
Destivals, notaire de la Ville de Bordeaux, 36, 145.
Devise (de la), jurat, 164.
Devdie (Jehannot), jurat, 36.
Diane (la déesse), 81.
Doigny (Guillaume), menuisier, 123.
Dosque (Michelle), femme du peintre Cureau, 137.
Doucet (F.-L.), ami des Arts, 173.
Doyen (Jérôme), orfèvre. Voir Doyes.
Doyes (Jérôme), orfèvre, 23, **24**, 29, 34, **270**.
Drouet (Guillaume), marchand de soies, 13.
Dryades (les), 82.
Dubarry, jurat, 164.
Dubosq, jurat et clerc de ville, 163, 164, 277.
Dubrouch (François), peintre vitrier, 3.
Duburch, bourgeois, 22.
Ducastre dit Duclaircq. Voir Duclercq, Duclaircq, Leclerc, peintres.
Ducaunnès-Duval, archiviste de la ville de Bordeaux, 34, 87, 161.
Du Chayne (Pierre), peintre, 2.
Duchesse de la Vallette, 124.
Duclaircq, peintre, professeur à l'Académie de peinture et de sculpture de Bordeaux, 135, 172.
Duclercq ou Duclaircq. Voir ci-dessus.
Ducourneau, jurat, 137.
Dudon, jurat, 164.
Du Failly (Pierre), peintre, 4, 14, 16, 17, **21**, 270.
Duguet (Martin), peintre verrier, 2, 4.
Duhamel (Joseph ou Jost ou Joos), flamand, 49.
Dumas (Jean), bourgeois, membre du Consistoire protestant, 101.

Dumas, jurat, 164.
Dumée, peintre, 129, 140.
Dupas (Louis), peintre vitrier, 3.
Dupin, jurat, 137, 229.
Duplessis (Michel, sieur), architecte entrepreneur, 176, 177, 179, **275**.
Duprat, jurat, 163.
Durant, jurat, 163.
Duranti (le Président), 156.
Durribaut, jurat, 156, 163.
Du Roy (Jas ou Jaes), peintre de l'Hôtel de ville, 5, 44, **48**, 49 à **56**, 57, 75, 85, 91, 93, 94, **103**, 108, 111, 112, 118, 123, 157, **273**.
Dusault, notaire, 89.
Dutaut (Bernard), inventeur de la chaise du cardinal de Richelieu, 126.
Dutreau (Martin), charpentier, 93.
Duval, jurat, 54, 56, 99.
Duvert (Jean), peintre, 3.

E

Edelinck, membre de l'Académie royale de peinture et sculpture, 170.
Eléonore de Portugal, femme de François Ier, 14, 15, 95.
Elisabeth de France, sœur aînée de François II, 17, **22**, 58, 67.
Elizabeth, reine d'Espagne, 75.
Énée (le Héros), 78, 148.
Epernon (Jean-Louis de Nogaret de la Vallette, 1er duc d'), 52, 53, 65, 92, 93, 100, 106, 107, 109, 110, 114, 119, **121** à **128**, 131, 139.
Epernon (Bernard de Nogaret de la Vallette, 2e duc d'), **130** à **132**, 134, 142, 144, 156 à 158.
España (Arnault), peintre verrier, 3.
Essenault (d'), jurat, 164, 277.
Estier, menuisier, 93.
Estrades (comte d'), 156.
Estrehan (d'), intendant de l'archevêque de Bordeaux, 171, 174.
Eyraud, jurat, 164.

F

Falre (Artus), bourgeois, 22.
Faurie (Joseph), peintre vitrier, 3.
Faulte, jurat, 164.
Favars (M. de), maire de Bordeaux, 17.
Fédieu (Pierre), enlumineur de manuscrits, 4.
Féquant (Thomas), peintre, 4, 91, 92, 94, **100** à **103**, 111, 118, 273, **274**.
Feytit (Suzanne), femme de T. Féquant, peintre.
Ferron (de), jurat, 164.
Fitte (de la), femme Cazejus, peintre, 102.
Floret (Jean), peintre verrier, 3.
Foix-Candale (François de), évêque d'Aire, 123.
Foix (Jean de), archevêque de Bordeaux, 9.
Foix (Louis de), architecte de la Tour de Cordouan, 96, **272**, 273.
Foix (Marguerite de), femme du duc Jean-Louis, Ier duc d'Épernon, 122, 123.
Foix (Marie de), 88.
Folle (Pierre), maître maçon, 107.
Foncauberg, marchand flamand, 117, 118.
Fonteneil (de), jurat, 163, 164.
Fontaine (François de la), peintre verrier, 3.
Fontenille, peintre de l'Hôtel de Ville, 5.
Fort, jurat, 11, 13, 14.
Fortin (Gaspard), peintre, 3.
Fouques, jurat, 129, 135, 137, 164.
Fournier (Claude), peintre, 108, 118.
Fournier (Gabriel), peintre, 108, 113, **115**, 116 à 118, 125.
Fournier (Marc-Antoine), peintre, professeur à l'École académique de Bordeaux, 141.
France (Mlle de), **22**.

François Ier, 5, 9, 10, 11, 15, 16, 25, 27, 120, 159.
François, fils de François Ier, 15.
François II, 21.
Franz (M. de), 30.
Fresquet, jurat, 164.
Frey (Jacques), auteur cité, 70, 71.

G

Gabriel (François), maitre voyeur en la Comté d'Alençon, 88.
Galateau, jurat, 164.
Galaup (Thérèse de), 164.
Galopin, jurat, 36.
Ganymède, échanson de Jupiter, 80.
Garasse (le Père), jésuite, auteur cité, 60, 73.
Garlande (Raoul de), enlumineur de manuscrits, 4.
Garnier, sieur de Boisgarnier. Voir ce nom, 161.
Garonne, fleuve personnifié, 59, 64, 157.
Gaspard, prénom pour Jaspar ou Jas, 49.
Gassies, jurat, 22.
Gaudin (Jean), brodeur, 93.
Gauffreteau (Jean de), auteur cité de la *Chronique bordeloise*, 6, 11, 20, 60, 124.
Gauffreteau (de), jurat, 164, 277.
Gaullieur, auteur cité, 36, 62, 103.
Gaultié. Voir Gaultier.
Gaultier (A.), peintre de l'Hôtel de Ville, 5.
Gaultier (Antoine), sous-maire de Bordeaux, 46.
Gaultier (Jacques), peintre de l'Hôtel de Ville, 5, 39, 43, 44 à 47, 51, 55, 75, 112, 118, 121, 272.
Gaultier (Jean), peintre, 2, 46, 47, 75, 108, 118.
Gaultier (Jean), procureur, 46.
Gaultier (Léonard), graveur, 43.
Gaultier, sieur de la Feuille, membre du Consistoire, 101.

Gaussens (Conrad), dessécheur de marais, 52.
Gavarni, dessinateur, 108.
Géants (les), 65, 73, 86, 90, 133, 137.
Geneste (de), auteur cité, 62.
Gérald, enlumideur de manuscrits, 4.
Gerbois (Guillaume), 51.
Girard (François de), sieur du Haillan, conseiller du Roy, 89.
Girard (Guillaume de), auteur cité, 124.
Girauld (Pierre), peintre verrier, 4.
Goubert (vicomtesse de), 164.
Goudière, 158.
Goujon (Jean), sculpteur, 72.
Goupilh (Antoine), peintre verrier, 3.
Goupin (Antoine), peintre, 4, 11.
Gourdelle, peintre, 43.
Gourgand (Jean), peintre vitrier, 3.
Gourgues (de), président au Parlement, 109.
Grand (Pierre), peintre verrier, 4.
Grange (Jacques de la), 138.
Gratieux (Jacques), peintre, 3, 76.
Grégoire, jurat, 164.
Grobia (Guillaume), brodeur, 93.
Guabert (Léonard), peintre, 3.
Guérin, jurat, 54, 56, 124, 137.
Guérin, secrétaire de l'Académie royale, 169, 170, 172.
Guibert (Louis), auteur cité, 69.
Guichardier (Henri), peintre verrier, 4.
Guichanières des Gentils (de), jurat, 54, 56.
Guilhermain (Jacques), architecte, 86, 87, 88, 89, 96, 97.
Guivet ou le Phifon, peintre, 2.
Guionnet, jurat, 163.
Guiraut (Robert), peintre verrier, 4.
Guise (duc de), 58.
Guyenne (personnifiée), 63.
Guyon Azard dit de Lacus, peintre, 2.

H

Hans (Mc), peintre, 2.
Hans (Arnaud de), fondeur, 9, 13, 53.

Hamel (du), maire de Bordeaux, 162.
Harcourt (comte d'), 131, 132, 142, 157.
Harda (Guillaume de), peintre vitrier, 3.
Havard (Henri), auteur cité, 34, 37.
Henri, fils de François I, 15.
Henri II, 16, 72.
Henri III, 122, 156.
Henri IV, 28, 45, 52, 62, 63, 67, 69, 72, 74, 80, 140.
Henri de Navarre, 272, 273.
Henri-François (Henri II), 24, 270.
Henry (Samuel), peintre, 3.
Hercule (le demi-dieu), 76.
Hesper, père des *Hespérides*, 80.
Hespérides (les), 79.
Hins (Théodore de), 89.
Hitte (Pierre de), enlumineur de manuscrits, 4.
Hongre (Le), membre de l'Académie royale de peinture et de sculpture, 176.
Homère, poète grec, 41.
Hopken (Thomas), sculpteur flamand, 53.
Hosten (Jean), mari de Jeanne Benoist, 49, 51.
Houasse, membre de l'Académie royale de peinture et de sculpture, 170.
Huguellin (Jacques), sculpteur, 59, **86**, 108.
Huie (Pierre), bourcier des espadiers, 12.
Hymen (le dieu), 77, 154, 157.

I

Infante d'Espagne, 62, 145, 273.
Iris, messagère de *Junon*, 133, 137.
Isabelle de Valois, 16, 19, 20, **22**, 24, 28, 29, 45, 95, 270.

J

Jacob (bibliophile), auteur cité, 15.
Jacquemart, auteur cité, 69.

Jaes, prénom flamand, 49.
Jamin (Agathe), épouse Poron, 110.
Jamin (Claude), 110, 140.
Jamin (Louis), peintre, 4, 76, 91, **92**, 94, 103, **110**, 112, 140, **274**.
Jamin (Pierre), fils de Louis, 110.
Janet (François), peintre vitrier, 3.
Jarrey (Jean), peintre, 2.
Jas, prénom flamand, 49.
Jaspar, prénom flamand, 49.
Jaumont, maréchal des logis de Mgr de Mayenne, 92.
Jeanne d'Albret, 68.
Jegun, jurat, 164.
Jehan (de), jurat et clerc de ville, 156, 163, 164, 277, 279.
Johan, peintre verrier, 3.
Joos, prénom flamand, 49.
Jost, prénom flamand, 49.
Jouan (Abel), auteur cité, 32.
Jouannot (Bertrand), peintre verrier, 4.
Jousse, prénom flamand, 49.
Jouvenet, membre de l'Académie royale de peinture et de sculpture, 170.
Jumeau, artilleur du Roi, 65.
Jupiter (le dieu), 59, 76, 80, 153.

K

Konings, nom flamand moderne de Du Roy, peintre, **48**, 49.

L

Labadie, bibliographe bordelais, 271.
Labat (Gustave), auteur cité, 96.
Labat (Pierre de), enlumineur de manuscrits, 4.
Labouret (Jacques), enlumineur de manuscrits, 4.
Laburthe (de), jurat, 54, 56.
Lacoste (Pierre), peintre vitrier, 3.
Lacour (de), jurat, 163.
Lacour (Luc de), jurat, 56.
Lacour (Pierre), peintre, 173.
Lacroix-Maron, jurat, 123, 127, 137.
Lacrosse (Pierre), peintre vitrier, 3.

— 290 —

Lacus (de). Voy. Guyon Azard, peintre.
Lafeurière, notaire, 141, 142, 158.
Lafond (Sybille de), femme de Nicolas Carlier, 106.
Lagoudey (Marie), 141.
Lalande-Deffieux, jurat, 163.
Lalanne, chargé des affaires de la ville, 95.
Lalanne (Lancellot de), chevalier, 88.
Lalanne (Sarran de), président en la cour, 88, 96.
Lalau (Jean de), peintre verrier, 4.
Lambert (de), jurat, 36.
Lambert, bourgeois, 22.
Lancre (de), 164.
Langlois (Jean), sculpteur, 93, 106, 108.
Langon, jurat, 13.
Lansac, accompagnant Charles IX, 33.
Lapierre (Claude de), tapissier du duc d'Epernon, 129.
La Planche (de), tapissier, entrepreneur de dessèchements, 52.
La Prérie (François de), peintre, 4, 49, 53, 76, 85, 91, 93, 94, 103, 108, 111, 112, 113, 114, 115, 116, 117, 118.
La Prérie (Marie de), veuve Jousse Sonians, 117, 118, 125.
Lardimalie (de), jurat, 124.
Lardy (Jehan de), peintre, 2.
Larivière, jurat, 11.
Larocre, jurat, 127.
Larraidy, peintre, secrétaire de l'Académie de peinture et de sculpture de Bordeaux, 171, 172.
Lasne (Michel), graveur, 71.
Lasteyrie (Ferdinand de), auteur cité, 69, 72.
Latapy (Jean de), boulanger, 46.
Latour (Louis de), batelier, 17.
Lauvergnac (de), sieur de Taudias, jurat, 125, 137, 156, 164, 277, 279.
Lavau (de), jurat, 125, 164.
Lavergne, jurat, 164.
La Vergne (Guillaume de), enlumineur de manuscrits, 4.
Léandre, amant d'Héro, prêtresse de Vénus, 84.

Le Blond (Antoine), orfèvre, 159, 177.
Le Blond (Jean), peintre du Roy, membre de l'Académie royale, 177.
Le Blond (Geneviève), femme de Jean Lemoyne, 176.
Le Blond (J.-B. Alexandre), architecte des jardins du Roi et de l'Empereur de Russie, 177.
Le Blond, dit de Latour, peintre de l'Hôtel de ville, premier professeur de l'École académique de Bordeaux, 5, 55, 155, 159, 161, 163 à 166, 167 à 170, 173 à 182, 275.
Le Blond dit de Latour (Antoine-Bonaventure), moine de la Merci, 181.
Le Blond, dit de Latour (Jacques), prêtre, chanoine à Québec, 179.
Le Blond, dit de Latour (Joseph-Sulpice), orfèvre, 180.
Le Blond, dit de Latour (Marc-Antoine), peintre de l'Hôtel de ville, 5, 163, 170, 178.
Le Blond, dit de Latour (Marie-Madeleine), femme Serubasan, orfèvre, 180.
Le Blond, dit de Latour (Pierre), ingénieur, 179, 180.
Le Brethon (Robin), peintre verrier, 4.
Lebrun (Charles), peintre, membre de l'Académie royale de peinture et de sculpture, 166, 167, 168, 170, 176, 181.
Lebrun, d'Ambès, 180.
Leclerc (Corneille), peintre, 4, 130.
Leclerc l'ayné, peintre, 171.
Leclerc, J.-B., 170.
Lecompte (Jean), marchand de draps d'or, 14.
Ledoulx, jurat, 36, 164.
Lefebvre (Les), peintres, 140.
Lefebvre (Jean), sculpteur, 140.
Lefebvre (Claude), peintre, 140.
Lefebvre (Denis), peintre, 140.
Légier (Jean), tailleur, 137.
Léglise, jurat, 163.
Léglise (Pierre), architecte, 106, 107, 112.

LEIGUATER, ingénieur, dessécheur de marais, 52.
LE MASSON (Geneviève), femme d'Antoine LE BLOND, 159, 177.
LEMERCIER (Gaspard), brodeur, 93.
LE MOYNE (Jean), peintre, membre de l'Académie royale de peinture et de sculpture, **176**.
LE MOYNE (Jean-Baptiste), sculpteur, membre de l'Académie royale, 176, 178, 182.
LE MOYNE (Jean-Louis), sculpteur, membre de l'Académie royale, 170, 171, 175, **176**, 178, **275**.
LENORMANT (François), auteur cité, 25, 26.
LE PÈRE, orfèvre lyonnais, 25.
LEROUX (Alfred), auteur cité, 71.
LE ROY. Voy. DU ROY, peintre.
LESPINE (DE), brodeur, 93.
LEUPOLD (Jean-Jacques), peintre de l'Hôtel de ville, 5.
LEVASSEUR, jurat, 164, 277.
LÉVESQUE (Bernard), peintre, 4, 76, 91, 92, 94, **98**, 99, 100, 103, 108.
LÉVESQUE (Pierre), menuisier, 98, 99.
LEVRAULT (François), peintre, 4, 5, **10**, 12-15.
LEYDET, jurat, 164.
LEYMARIE (Charles), 69, 71, 72.
LHUILLIER, auteur cité, 140.
LICTERIE (DE), jurat, 163.
LIGNAT (André), peintre vitrier, 3.
LINARS (DE), jurat, 36.
LIPELAER (Joseph DE), tapissier flamand, 53.
LICQUART, notaire, 161.
LITZ (Pierre DE), tapissier flamand, 53.
Livre de parchemin (Le), 124.
LORGES (maréchal DE), 275, 276.
LORRAINE (cardinal DE), 8.
LOSTAU, jurat, 163, 164.
LOUBERT (André), peintre verrier, 4.
LOUIS IX, 78.
LOUIS XIII, 10, 37, 52, 56, **57**, 58, 60, 61, 62, 65 à 68, 71, 72, 74, 75, 78, 80, 84, 86, 102, 107, 108, 109, 113, 115, 123, 140.

LOUIS XIV, 10, 145, 146, 156 à 159, 165, 167.
LOUIS XV, 168.
LOUISE DE SAVOIE, 11.
LOUVOIS, protecteur de l'Académie, 170.
LUCAS (Louis), peintre verrier, 3.
LUGANOIS (Jean), peintre vitrier, 3.
LUR (Martin DE), jurat, 56.
LURBE (DE), chroniqueur bordelais, 44, 47.
LYMOSIN (François), émailleur, 29, **35**, 36, 37.
LYMOSIN (autre François), émailleur, 4, 29, **35**, 36.
LYMOSIN (Léonard), émailleur, 4, 29, 32, **35**, 36, 37, 41.

M

MABAREAUX (les), orfèvres-médailleurs, 37, 41, 57, 67, **68**, **69**, 70 à 72, 74.
MACHIRQUE (Luc), peintre, 2, 53.
MADAILHAN, jurat, 163.
MAGE (Ramond), peintre vitrier, 3.
MAIGNOL, jurat, 164.
MAILLARD, capitaine des enfants de la ville, 33.
MALAIZÉ (Jean), licencié en droit, 142.
MALERET (Étienne), orateur, 10.
MALLERY (Guillaume), peintre, 2, 118.
MALLET, jurat, 156, 163.
MALUS (Martin), maître de la Monnaie de Bordeaux, 27, 31.
MALVIN (Geoffroy DE), sieur de PRIMET, conseiller au parlement, 129.
MANIBAN (DE), jurat, 164.
MANNIAS, bourgeois, 22.
MANSART, protecteur de l'Académie royale, 172, 175, 179.
MARCEAU (François), enlumineur de manuscrits, 4.
MARCHANDON, trésorier de la Ville, 279.
MARCHEGUAY (Henri), peintre vitrier, 3.
MARCEN, jurat (?), 36.
MARGUERITE DE FRANCE, reine de Navarre, 16, **37**, 40.

— 292 —

Marguerite de Navarre, 37, 40, 45.
Marie de Médicis, 68, 72, 84, 85.
Marionneau, auteur cité, 53, 119, 173.
Marot (Bernard), peintre, 3.
Mars (le dieu), 81.
Martin (de), jurat, 164.
Martin, peintre de l'Hôtel de ville, 5.
Martin (Charles), tailleur et maître de la Monnaie de Bordeaux, 27, 28, 269.
Martin (Guillaume), médailleur, 16, 17, 21, 22, 24, 25, 26 à 29, 34, 37, 45, 269.
Martin (Guillaume), dit la Voulte, procureur syndic de la ville, 27.
Martin (Jeanne), femme de Louis Jamin, 110.
Martin (Nicolas), orfèvre, 27.
Massieu, jurat, 164.
Mauclerc, notaire, 107.
Mauroy (de), 129, 139.
Max Rooses, conservateur du Musée Plantin-Moretus, 49.
Mayenne (duc de), 51, 52, 55, 56, 76, 90, 91, 92, 93, 94, 95, 96 à 99, 101, 106 à 108, 110, 114, 273, 274.
Mayeras (Ramond), peintre vitrier, 3.
Mazarin (le cardinal), 145.
Médicis (les), 52, 120.
Médicis (Marie de), 140.
Méduse (la tête de), 137.
Meginhac (de), jurat, 164.
Mentet (Pierre), peintre graveur, 3, 114, 118.
Mercier, jurat, 163, 164, 279, 280.
Mercure (le dieu), 77, 81.
Mérignac (de), jurat, 156, 164.
Messaline (la statue de), 89.
Mettre (Rose du), femme de Barbade, peintre, 111.
Miette (Jean), émailleur, 4, 29, 35, 36, 41.
Mignard (Pierre), directeur de l'Académie royale, 170, 174.
Million (Pierre), peintre vitrier, 3.
Minerve (la déesse), 84.
Mingelousaulx, chirurgien, 128.

Minvielle, jurat, 54, 56, 99, 124, 125, 137, 163, 164, 277.
Minvielle, bourgeois, 22.
Miramond, jurat, 164.
Monadey (sire de), capitaine des enfants de la ville, 6, 13.
Mondenard (de), jurat, 164.
Moneins (de), lieutenant général en Guyenne, 27.
Mongase, menuisier, 93.
Montaigne (Michel de), maire de Bordeaux, 44, 46, 47, 89, 162.
Montflard, sculpteur, 177.
Montflard (femme Chevré, veuve), 177, 179.
Montmorency (duc de), 16, 33.
Moquet (Richard), maître d'hôtel de la maison du roy, 142, 158.
Montluc (Charles de), 89.
Montluc (M^{me} douairière de), 89.
Montmartin (Jean), peintre verrier, 4.
Montuéjean, jurat, 130, 137.
Montpezat, accompagnant Charles IX, 33.
Montpezat (marquis de), maire de Bordeaux, 54 à 56, 94.
More (Pierre), peintre, 2.
Moreau, trésorier de l'Epargne, 26.
Morel (Horace), sieur du Bourg, poudrier, 65, 86, 90.
Moulon (Claude), peintre, 2.
Mousnier (Pierre), peintre vitrier, 3.
Mullet (de), conseiller au Parlement, 119, 136, 137.
Musnier (Barthélemy), sculpteur, 91, 93, 103, 108.
Myron, statuaire grec, 73.

N.

Naïades (les), 59.
Narcisse (l'ombre de), 84.
Navarre (le prince de), 33.
Navarre, jurat, 164.
Navarre, chirurgien, 142.

Navarre (le roi de), 16 à 21.
Neptune (le dieu), 59.
Nestor (le sage), 84.
Noailles (M. de), capitaine de la ville et du château du Hâ, 17, 280, 281.
Nocret, peintre, membre de l'Académie royale de peinture et de sculpture, 176.
Nogaret, tailleur de la Monnaie de Bordeaux, 74.
Noglès, jurat, 163.
Nouvelles (Jean de), peintre, 2.
Numatianus Rutilius, auteur cité, 60.

O

Octave (l'empereur), 84.
Odet, bourgeois, 22.
Offrion (Guillaume), peintre vitrier, 3.
Ogereau (Catherine), filleule de Féquant, peintre, 103.
Olive, divinité champêtre, 80.
Olive, jurat, 22, 23.
Olléon, accompagnant Charles IX, 33.
Olympie, personnage mythologique, 78.
Orléans (duc d'), 13.
Orvano (Alphonse d'), maréchal de France, maire de Bordeaux, 56, 97, 107, 162, 164.

P

Pageot (Claude), peintre vitrier, 3, 100.
Pageot (Gabriel), peintre vitrier, 3.
Pageot (Girard), peintre, 3, 100.
Pageot (Jean), peintre, 3.
Pageot (Jean-Baptiste), 3.
Pageot (Jean dit *l'ayné*), sculpteur, 93, 106 à 108, 113.
Pailhe, recteur adjoint de l'Académie royale de peinture et sculpture, 170.
Pallandre, imprimeur, auteur cité, 92.
Pallas (la déesse), 63, 153.

Paperoche (Jean), peintre vitrier, 4.
Paperoche (Robert), peintre verrier, 3.
Parroy (Jean de), peintre, 3, 108, **115**, 116, 118.
Pasterane (duc de), ambassadeur d'Espagne, 273.
Paty (de), jurat, 130, 137.
Pénicaud (Jean), émailleur, 4, 29, **35**, 36, 41.
Péterhof (le palais de), 177.
Petit-Jean, peintre verrier, 3.
Peyranne, bourgeois, 22.
Peyrelongue (de), jurat, 164.
Peyrère (de la), 101.
Phaéton, personnage mythologique, 80.
Phifon (Le) ou Guinet, peintre, 2.
Philippe II, roi d'Espagne, 16, 21, 24.
Philippe III, roi d'Espagne, 57, 67.
Philostrate, auteur cité, 153.
Planche, jurat, 164.
Plantin-Moretus (musée, à Anvers), 49.
Plate-Montagne (de), membre de l'Académie royale de peinture et sculpture, 170.
Pluton (le dieu), 107.
Pichon (de), jurat, puis clerc de ville, 36, 51.
Pichon (de), président au Parlement, 64, 91.
Pierre (G.), peintre verrier, 3.
Pilon (Germain), sculpteur-médailleur, 25.
Pintox (Barthélemye), femme de Nicolas Carlier, sculpteur, 106.
Pollillot. Voy. Pouliot.
Polyclète, sculpteur grec, 73.
Poiteuix (de), jurat, 163.
Pomyers (de), jurat, 130, 137.
Ponchat (de), jurat, 163.
Pontac (de), baron de Beautiran, 54, 56.
Pontac (de), trésorier, 38.
Pontac (de), contrôleur, 20, 21.
Pontcastel bourgeois, 22.
Pontcastel (de), jurat, 56.
Ponthelier, jurat, 163.
Pontoise, jurat, 163.
Porcie, 157.
Portets (de), jurat, 137.
Polmarède (de), jurat, 164.

POULILLEOT (Jean), apprenti peintre, 165.
POULIOT (François), peintre à Saint-Jean-de-Luz, 165, 275.
POUSSIN (le), peintre, 167.
POY (Pierre), peintre, 3.
PRÉVOST (Jacques), peintre, 2.
PRIEUR (Pierre), architecte, 88, 89, 96.
PRIMET (DE), jurat, 164.
PRIVAS, capitaine et ingénieur, 86, 90.
PRUSSE (Jean DE), enlumineur de manuscrits, 4.
PUGET (Pierre), sculpteur, 108.
PUSSAC (Jean DE), enlumineur de manuscrits, 4.
PUYBARBAN, jurat, 164.
PYGUÉES (les), 65, 86, 90.
Pyrène, 78.
Pythie (la), 82.

R

RAFFET, dessinateur, 108.
RAYMOND (Florimond DE), 89.
REGEYRES (DE), peintre vitrier, 3.
Registre en parchemin pour les Armoiries des jurats, 55.
REGNAULDIN, membre de l'Académie royale de peinture et de sculpture, professeur, 170.
REIGEBRUNE (Alexandre), tapissier flamand, 53.
REINE D'ESPAGNE, 18, 19, 21, 23, 24, 27, 29, 57, 58, 270, 277.
REINE DE NAVARRE, 20, 21, 26, 28, 39, 43, 45.
REINE MARGOT (la), 41, 45.
REINE-MÈRE (la), 43, 57, 62, 65, 68, 73, 75, **145**.
RÉMIGION (Bernard), 141.
RÉMIGION (Jacques), marchand courretier, 141, 158.
RÉMIGION (Marguerite), femme Deshayes, peintre, 141, 142.
RÉMIGION (Vincent), courretier, 141.
RENARD (Charlotte), femme M. A. Le Blond de la Tour, peintre, 178.

RENAUD (Guy), peintre, 3, 110.
Renommée (la), 275.
RENOUL (Antoine), peintre verrier, 4.
RIBES (Gabriel DE), peintre, 3, 108, 113, **115**, 116, 117, 118.
RIBERROS (Ramonet DE), peintre verrier, 4.
RICHARD (Thomas), imprimeur et auteur cité, 29, 30.
RICHELIEU (cardinal DE), 22, **126**, 127, 128.
RIEZ (évêque DE), 33.
RIVIÈRE (DE LA), jurat, 36, 54, 56.
ROBELIN (Jacques), architecte du roi, 159, 176, 177, 275.
ROBELIN (Jacques II), architecte-entrepreneur du château Trompette, 176, 177.
ROBELIN (Marie-Madeleine), femme Le Blond de Latour, peintre, 159, 177 à 179.
ROBERT, jurat, 123, 124, 127.
ROBERT (Pierre), peintre, 2.
ROBIN, enlumineur de manuscrits, 4.
ROBOREL DE CLIMENS, auteur cité, 89.
ROCHE, jurat, 163, 164.
ROCHE (Pierre), architecte, 106.
ROCHE DE LA TUQUE, jurat, 163.
ROCHE (Henri), architecte, 86, 106, 107.
ROCHE SUR YON (prince DE LA), 33.
ROCQUELAURE (M. DE), maire de Bordeaux, 56, 94.
ROCQUELAURE (maréchal DE), 48, 61, 73.
ROI DE CASTILLE, 58.
ROI DE FRANCE, 24, 273.
ROI D'ESPAGNE, 18, 23, 24, 26, 62, 270, **276**, 277, 279, 280.
ROI DE LA BAZOCHE, 30, 31.
ROI DE NAVARRE, 16, 19, 20, 21, 28, 29.
ROMAT, jurat, 163.
ROULEAU (Marie), femme de Gaultier, peintre, 46.
ROY (Denys), peintre, 273.
ROY (Joseph), voy. JAS DU ROY, peintre, 51.
ROY (Nicolas), menuisier, 51.
RUBENS, peintre, 85.

S

Sabatier, jurat, 163.
Sage (de), jurat, 164.
Saige (Armand), maire de Bordeaux, 162.
Salignac (de), trésorier de la ville, 23.
Sallegourde (de), jurat, 163.
Saint-Benoît, 136, 137.
Saint-Bernard, 103.
Saint-Gérard, 119, **135**, 136, 137.
Saint-Louis, 63, 78.
Sainte-Marie, jurat, **22**, 23.
Saint-Maur, 119, **135**, 136, 137.
Saint-Michel, 111.
Saint-Momuolin, 119, **135**, 136, 137.
Saintout, jurat, 124, 137.
Sallignac (de), jurat, 270.
Salomon (le sage), 65, 66, 84.
Sansot de Bolère, bourgeois, 22.
Sapor, roi de Perse, 84.
Saugay (Martin), peintre verrier, 4.
Saulton (Jean), peintre vitrier, 3.
Sauvage, bourgeois, 22.
Schomberg (maréchal de), 131, 142.
Secondat (de), jurat, 164.
Séguin, jurat, 164.
Segur (de), sieur de Pouchat, 163.
Senon (Guillaume de), enlumineur de manuscrits, 4.
Sermensan, orfèvre, 180.
Servandoni, architecte du roi, 97.
Sèze (P. de), membre de l'académie royale de peinture et sculpture. Recteur, 170.
Simon (maître), peintre verrier, 4.
Sincerus (Jodocus), auteur cité, 70, 71.
Sonians (Jousse), flamand, 49, 117.
Sossiondo (de), jurat, 163.
Souffron (Pierre), architecte du château de Cadillac, 97.
Sourdis (cardinal de), 58, 121, 176.
Spinelli (Nicolo), de Florence, médailleur, 25.

T

Taillasson, peintre, 180, 182.
Tamisey de Larroque, auteur cité, 60, 270.
Tanguay (Mgr Cyprien), chanoine, auteur cité, 179, 180.
Tartas (Jean), orfèvre, 4, 16, 17, 20, 21, **22**, 23, **24**, 25, 29, 34, 270.
Tauzin, jurat, 56.
Talac (de), jurat, 164.
Themer, notaire, 96.
Themines (maréchal de), 76, 85, **114**, 115, 123.
Thétis (la déesse), 32.
Thoré, accompagnant Charles IX, 33.
Tillet, jurat et chroniqueur de Bordeaux, 27, 34, 109, 124, 162, 163, 165.
Tillet (Mme), femme du précédent. Voir portrait, 163.
Titien (le), peintre, 167.
Torniello (Pierre), peintre, 2, 76, 108, 118.
Tortaty (de), jurat, 129, 137.
Touche (Gilles de la), architecte du duc d'Epernon, 100.
Tourny (Aubert de), intendant, 67.
Typhis, personnage mythologique, 59.

V

Valence (Évêque de), 33.
Valloux, jurat, 163.
Vallette (Jean-Louis de la), 1er duc d'Epernon, 109, **121**, 122, 128.
Van den Veyden, nom flamand de la Prérie, **112**, 49.
Van der Brugne (Gaspard), tapissier flamand, 53.
Vernechesq (Jean-Baptiste), peintre flamand, 53, 118.

Vauban (maréchal), **275**.
Vernet, sculpteur, **125**.
Vertus (*Filles représentant les*), 13, 59.
Viant, jurat, 164.
Vicose (Mʳ de), aux Chartrons, 111.
Vidalette (Antoine), peintre, 2.
Vidaud, jurat, 156.
Vien, peintre du Roi, 134.
Vien (Abraham), peintre, **130**, 132, 134, 135.
Vignole (de), jurat, 129, 137.
Villars (comte de), accompagnant Charles IX, 33.
Villeneuve (Mʳ de), président au parlement, 10, 39.
Villiers (Bernard de), enlumineur de manuscrits, 4.
Vinet (Elie), auteur cité, 44, 47.

Virevalois, notaire, 138.
Vivan (Jean), batelier, 93.
Viven (Abraham), peintre, 3.
Vivez (de), jurat, 163.
Voisin, jurat, 54, 56.
Vrillère (M. de la), 277.

Y

Yaz, prénom flamand, 55.
Yoz, prénom flamand, 49

Z

Zinzerling. Voir (Jodocus) Sinceru, auteur cité, 70, 71.

TABLE DES MATIÈRES

	Pages.
Les peintres de l'Hôtel de ville de Bordeaux et des Entrées royales, depuis 1525	v
Dédicace au Maire et à la Municipalité de Bordeaux	vii
Introduction	ix
Les Beaux-Arts à Bordeaux depuis 1525	xii
Les peintres bordelais du seizième siècle	1
Maitres peintres des Entrées royales	4
I. — Entrée de François I^{er}, en 1526	5
1. — Les fêtes	6
2. — François Levrault, maître peintre	10
II. — Entrée d'Éléonore de Portugal, en 1530, et de Charles-Quint, en 1539.	14
1. — Entrée d'Éléonore de Portugal	15
2. — Entrée de Charles-Quint	16
III. — Entrée d'Isabelle de Valois, en 1559	16
1. — Pierre Du Failly, maître peintre	21
2. — Médaille d'or offerte à Isabelle de Valois	22
3. — Jean Tartas, maître orfèvre	24
4. — Guillaume Martin, graveur général des monnaies de la reine de Navarre	25
IV. — Entrée de Charles IX, en 1565	29
1. — Entrée du Roi à Bordeaux	29
2. — Médaillons d'or offerts à l'entrevue de Bayonne	34
3. — Léonard Lymosin, François et autre François Lymosin, Jean Pénicaud et Jean Miette, peintres de Limoges	35
4. — Peintures des Lymosin	36
V. — Entrée de Marguerite de France, reine de Navarre, en 1578.	37
1. — Entrée de Marguerite de France	37
2. — Pentagone d'or émaillé offert à la reine de Navarre	40
VI. — Entrée du maréchal de Biron et de sa femme	42
VII. — Entrée du duc d'Alençon	42
Maitres peintres de l'Hôtel de ville et de diverses Entrées officielles.	43
I. — Jacques Gaultier, peintre et professeur de peinture de la ville de Bordeaux	43

	Pages.
II. — Entrée du prince de Condé	48
III. — Jas Du Roy, peintre de l'Hôtel de ville de Bordeaux	48
1. — Le peintre officiel de l'Hôtel de ville	48
2. — Influence flamande sur les Beaux-Arts, à Bordeaux	52
3. — Les travaux officiels	53
4. — Les portraits des jurats	56
IV. — Entrée de Louis XIII	57
1. — Entrée de Louis XIII à Bordeaux, en 1615	57
La maison navale	58
La tribune aux harangues	60
Les réceptions officielles	61
Les arcs de triomphe	62
Les fêtes	65
2. — Les présents de la ville de Bordeaux : médailles d'or et boîtes d'argent	66
— Les Mabareaux, orfèvres, médailleurs de Limoges	68
— Les décors des « *Champs Elyzéens* »	75
Le portail de Clémence	76
La Montagne de Piété	78
Le Jardin des Hespérides	79
Le Zodiaque de justice	80
Le bocage de Vaillance	81
Les champs de l'Immortalité	83
5. — Marchés relatifs à l'entrée de Louis XIII; Jacques Huguellin, sculpteur	86
6. — Jacques Guillermain, architecte	87
7. — De Privas, ingénieur	90
8. — Morel Horace, artificier	90
V. — Entrée du duc de Mayenne, en 1618	91
1. — Entrée du duc de Mayenne	91
2. — Tapisserie offerte au duc de Mayenne	95
3. — François Beuscher, architecte	95
4. — Bernard Lévesque, peintre	98
5. — Bernard Cazejus, peintre	100
6. — Thomas Féquant, peintre	102
7. — Jamin, De Lapérie, Du Roy, peintres	103
8. — Nicolas Carlier, architecte	103
9. — Les peintres des fêtes municipales	108
VI. — Entrée du Roi, de la Reine et de Monsieur	110
1. — Jamin, Barbot et Barbade, peintres	110
2. — Etienne, Bineau, peintre	111
VII. — François de Laprérie, maître peintre, bourgeois de Bordeaux	112
1. — Un maître peintre sous le règne de Louis XIII	113
2. — Entrée du maréchal de Thémines, en 1624	114
3. — Gabriel Fournier, Guillaume Cureau, Jean de Parroy, Gabriel de Ribes, maîtres peintres	115
VIII. — Guillaume Cureau, peintre ordinaire de la maison commune	119
1. — Les fausses attributions	120

	Pages.
2. — Influence de Jean-Louis de la Vallette, premier duc d'Épernon, sur les Beaux-Arts.	121
3. — Guillaume Cureau, peintre et sculpteur	122
4. — Entrée de la Reine et du cardinal de Richelieu, 1632...	126
5. — Sébastien Bourdon au château de Cadillac	129
6. — Entrée du duc d'Épernon, Bernard, en 1644, Deshayes, Vien et Leclerc, peintres.	130
7. — Tableaux de saint Maur, saint Mommolin et saint Gérard, dans l'église Sainte-Croix	135
8. — Portraits des jurats, par Cureau	137
9. — Tableaux peints par Cureau	137
10. — Mariage et mort de Cureau	137
IX. — Philippe Deshayes, peintre ordinaire de la ville	139
1. — La famille du peintre	139
2. — Entrées du duc d'Harcourt et du duc d'Épernon	142
3. — Entrée du prince de Conty	144
4. — Entrée du Roi et de la Reine mère	145
5. — Passage des princes. — Maison navale de l'entrée de Louis XIV, en 1660	146
6. — Les portraits des jurats	156
7. — Tableaux peints par Deshayes	157
X. — Antoine Le Blond, dit de Latour, peintre ordinaire et bourgeois de la Ville	159
1. — Le Blond de Latour, peintre de l'Hôtel de ville	160
2. — Portraits de jurats	163
3. — Le Blond de Latour, écrivain d'art	166
4. — Le Blond de Latour, premier professeur de l'Ecole académique	168
5. — Titres de l'Ecole académique de Bordeaux	169
6. — Sommaire des procès-verbaux de l'Académie royale	174
7. — La famille de Le Blond, dit de Latour	175
Les Lemoyne	176
Les Robelin	176
Les Le Blond	177
Les Le Blond dit de Latour	177
8. — Marc-Antoine Le Blond de Latour, peintre	178
9. — Jacques Le Blond de Latour, prêtre	179
10. — Pierre Le Blond de Latour, ingénieur	179
11. — Marie-Madeleine Le Blond de Latour	180
12. — Joseph-Sulpice Le Blond de Latour, orfèvre	180
13. — Antoine-Bonaventure Le Blond de Latour, moine	181
14. — Conclusions	181
Pièces justificatives	183
1525-1526. — Entrée de François I^{er}	183
1526. — Marché Arnaut de Hans, fondeur	186
1526. — François Levrault, peintre	186
1526. — Étoffes données aux filles représentant les Vertus	186
1526. — Présent de deux couleuvrines à M. l'Amiral	187
1526. — Présents de vin	187

		Pages.
1550.	— Guillaume Martin, procureur syndic..	188
1554.	— État des dépenses ordinaires de la ville	188
1559.	— Entrée de la reine d'Espagne	190
1559.	— Médaille d'or offerte à la reine d'Espagne	192
1560.	— Jean Tartas, orfèvre	194
1579.	— Contrat entre la ville de Bordeaux et J. Gaultier, peintre....	195
1584.	— Contrat entre Michel Montaigne et J. Gaultier, peintre	198
1594.	— Contrat de mariage Jas Du Roy, peintre	201
1610.	— Mariage Jean Gauthier, peintre	204
1611.	— Entrée du prince de Condé	205
1612.	— Claude Dubois, reçu maître menuisier-juré	205
1615.	— Marché J. Huguellin, sculpteur	205
1617.	— Reçu Etienne Bineau, peintre	206
1618.	— Entrée du duc de Mayenne	207
1618.	— Marché Bernard Lévesque, peintre	207
1618.	— Marché Bernard Cazejus et Thomas Féquant, peintres	207
1618.	— Marché N. Carlier et B. Musnier, sculpteurs	207
1618.	— Marché Durand de Lespine, brodeur	208
1618.	— Marché L Jamin, B. Lévesque, F. Laprérie, peintres	209
1618.	— Payement François Beuscher, architecte	210
1620.	— Entrées du Roi, de la Reine et de Monsieur	212
1620.	— Payement Louis Jamin, peintre	212
1620.	— Payement Pierre Barbot et Pierre Barbade, peintres	212
1621.	— Payement Étienne Bineau, peintre	213
1623.	— Entrée de Jean-Louis de Nogaret	214
1625.	— Entrée de la duchesse de La Vallette	214
1631.	— Association Laprérie et Gabriel de Ribes, peintres	217
1632.	— Sommation G. Bertrand	220
1632.	— Entrées du Roi et de la Reine	221
1632.	— Arrivée du cardinal de Richelieu	223
1632.	— Arrivée de la Reine	223
1632.	— Arrivée du maréchal de Schombert	224
1632.	— Départ du cardinal de Richelieu	224
1632.	— Entrée du cardinal de Richelieu	225
1632.	— Peintures, tapisseries, décoration des Gallions	226
1632.	— Costumes et broderies	227
1632	— Musiques, canons, présents, flambeaux, etc.	228
1633.	— Payement Guillaume Cureau, peintre	229
1637.	— Procès Guillaume Cureau contre les jurats	230
1637.	— Entrée de la duchesse de La Vallette, deuxième femme du duc.	231
1638.	— Entrée du prince de Condé	231
1642.	— Préparatifs de l'entrée du comte d'Harcourt	232
1643.	— Marchés G. Cureau et P. Deshayes, peintres	232
1644.	— Entrée du deuxième duc d'Épernon	235
1653.	— Entrées de Messeigneurs de Vendôme et de Candale	236
1658.	— Entrée de Monseigneur de Conti	236
1662.	— Portraits de jurats par Philippe Deshayes	237
1665.	— Fiançailles Le Blond de Latour-Robelin	238
1665.	— Mariage Le Blond de Latour-Robelin	239
1666.	— Tableaux et portraits de jurats de 1666 à 1703	240

	Pages.
1666. — Apprentissage Jean Pohlluot, peintre	240
1673. — Entrée du maréchal d'Albret	243
1677. — Entrée du duc de Rocquelaure	244
1688. — Lettre de Guérin concernant l'Ecole académique	249
1689. — Lettre du même	250
1689. — Entrée du maréchal de Lorges	251
1690. — Lettres patentes pour l'École académique de Bordeaux	251
1691. — Élection des professeurs de l'Ecole académique	253
1691. — Supplique des académiciens de Bordeaux	254
1692. — M. A. Le Blond et J.-L. Lemoyne, reçus agréés	255
1692. — Lettres concernant l'École académique	256
1692. — Requêtes des académiciens de Bordeaux	259
1700. — Entrée du roi d'Espagne et de ses frères	263
1703. — Commandement aux académiciens de Bordeaux	264
1706. — Arrêt du Conseil en faveur de l'École académique	268

Appendice. — 269

1548. — Guillaume Martin, procureur syndic	269
1550. — Charles Martin, tailleur et maître de la Monnaie	269
1559. — Pierre Du Failly, peintre	270
1559. — Jean Barlon et Jérôme Doyes, orfèvres	270
1565. — Entrée de Charles IX	271
1579. — Jacques Gaultier, peintre	272
1588. — Guillaume Beuscher, serviteur de Louis de Foix	272
1588. — Lettres patentes de Henry de Navarre	272
1612. — Denis Roy, neveu de Jas Du Roy, peintre	273
1618. — Bernard Cazejus et Thomas Féquant, peintres	273
1618. — Entrée du duc de Mayenne	274
1689. — Le Blond, dit de Latour, peintre	275
1689. — Entrée du maréchal de Lorges	276
1692. — Jean-Louis Lemoyne, sculpteur	276
1700. — Entrée du Roi d'Espagne et des Princes, ses frères	276
Table des matières	283
Index des noms des personnes	283

PARIS

TYPOGRAPHIE DE E. PLON, NOURRIT ET Cie
RUE GARANCIERE, 8